建築偵探放浪記

放浪記

順風隨心的建築探訪

藤森
照信

藤森流的建築評論

黃俊銘（中原大學建築系專任副教授）

還記得在藤森照信研究室留學時候的光景，那時他總是覺得研究生一天到晚待在研究室在做什麼？做研究的人不是在史料館、圖書室裡，不然就是在往去看建築的途中。那時每年建築學會輪流在日本不同地區的大城市舉行，除了去參加學會的學術大拜拜活動之外，就是可以順道去參觀各地的名建築。並且日本的各研究室也都有夏合宿的活動，整個研究室的師生前後輩會去參觀建築，或者混合測繪建築的活動，將近一週的時間在外一起學習生活，增進研究室成員的情誼。因為這樣得以進入許多未對外開放的重要建築，一窺堂奧。建築歷史理論裡學到的建築，活生生的呈現在眼前，所體驗、所見到的真實與細節的一面，令人理解清晰與印象深刻。藤森老師常說「親眼看過、親手測繪過的建築一輩子也不會忘記」，正是學習建築的根本之道。

作為建築史學家的藤森照信，曾是東京大學日本近代建築史講座的主持人。日本的建築文化，經過大航海時期東西方文化交流之後，已不再只是東北亞建築文化圈的一部分，日本的近代建築史儼然已為世界建築史的一環。過去藤森照信的老師輩村松貞次郎、稻垣榮三等教授，尚無法面對這樣複雜的史學研究問題，直等藤森照信這輩的學者，才有足夠的條件跨足全球進行調查研究。

於是當1980年代我在研究室的時候，經常會發現藤森又跑到國外看建築去了，回來之後就會在研究室的meeting時間跟大家分享他的新發現，那時的藤森已經開始進行屬於他自己的全球建築之旅

（Ground Trip）。同時藤森也在豐田基金會的支助下，進行亞洲近代建築最基礎的普查工作，隨著藤森的足跡遍滿亞洲各地，亞洲近代建築研究的組織mAAN也組織了起來，輪流在各地舉辦研討與參觀活動，我們也跟著到各地看到各國建築。

就在這時候，藤森卻悄悄的轉向建築創作的活動，爾後就是大家所見到作為建築家的藤森照信了。藤森創作的源頭許多來自建築歷史的知識，也來自建築偵探的路上觀察的養分，更是來自在全球建築之旅中見到的許多世界名建築的經驗。在建築的現場正如藤森的前言所說，那是一場與設計建造者的肉搏戰，藤森流的建築評論於焉而生，評論的議題經常回到建築本質性的問題，並以全球建築的史學標準看待各個建築的優劣，不論是以建築構築實際的構法、材料與形式，或是宗教、歷史與人類創造力的美學與意義來看待，都看到藤森信豐富的建築知識、旺盛的求知慾，與幽默睿智的觀點。

以前在我盡己所能看遍日本的近代建築時，藤森卻在一旁說「你也該看看其他日本的傳統建築喔」。確實像藤森照信這樣，學貫古今中外，擁有足夠廣泛而深入的知識，才能產生對建築評論的真知灼見。

這本書是以短篇文章連載後集結成的專書，各篇文章分開來讀不會有負擔，讀後認真思考的話，又會覺得藤森已幫你整理了各樣理解建築知識的系統與觀點，是一本學習建築賞析、建築評論、建築歷史的好書，極力推薦給各類愛好建築的讀者。

建築史家的設計之眼

王俊雄（實踐大學建築設計學系系主任、實構築季刊總編輯）

我是藤森老師的粉絲，書架上有一區都是他的著作。因為未諳日文，這些書都是中文、簡體繁體字都有，是我藏書重要構成的一部分。

為什麼喜歡讀藤森老師的書呢？因為對於好讀建築史書的我來說，藤森老師寫的史書有著一般建築史書讀不到的內容，但這些內容卻是以嚴肅的史筆寫出來的。就像這本《建築偵探浪記》，看似輕鬆隨性，其實內容嚴謹考據，書中談論的每一處建築和空間，藤森老師都是在閱讀文獻、親身經歷、在現場詳細研究甚至訪談後寫下。這些內容會有一種一般建築史家不願採用的拼貼性，因為這會讓論理困難或是容易出現破綻。但藤森老師喜歡讓這些不一致的內容並置，他讓歷史顯露出它該有的破綻，而不是替歷史原出歷史。藤森老師的歷史是不同於一般的歷史的。藤森老師和一般建築史家另一不同之處在於，討論建築作品時具有設計的眼光，而非僅是史實敘述或僅是描述建築特徵。他會用設計的思維去做思考和評斷，帶著與設計者有同理心的角度去理解這些歷史性的作品。而我相信藤森老師在四十多歲之後開始其建築師的生涯，應該與他在治史時感受到的設計者的心情有關吧！

然而，藤森老師的建築史著作也不乏大歷史的眼光，本書從書名來看似是建築偵探的隨筆，但事實上充滿著對於大歷史的辯證，從第一章論工法與技術，第二章論人物，第三章論宗教和第四章論歷史，都是在跟大歷史作辯詰。就是在這種又有偵探式的親身體驗、設計者的同理心和大歷史辯證三者的交叉引證中，藤森老師開展了本書。

總之，這不僅是一本充滿獨特性的好書，我認為也是一本在藤森老師的諸種著作中最重要的一本。因

為它橫跨了藤森老師的五十年建築生涯，將藤森老師年輕時的腳力和年長後的腦力充分混合了起來。超過四六〇頁的篇幅，說明它也是一部巨作，藤森老師的野心和才智，可以充分在這本書領略到。它也證示我的一個觀點：其實沒有客觀的建築史，存在的只有建築史家；是建築史家創造了建築史，建築史是建築史家觀念和實踐的展現。然而，我們一般看到的是建築史，閱讀時不會感覺到建築史家的存在，只有像藤森老師這樣一流建築史家，才會讓我們在閱讀他的書時，感覺到建築史家的存在，以及，人才是歷史的真正主角。

心血來潮隨心所欲的紙上建築神遊

凌宗魁（建築文資工作者）

疫情阻斷全球自由交通往來，親臨世界各地現場體驗空間變得困難，安居島嶼時卻正是透過書籍乘載的前人足跡，神遊著名建築場景的好時機。建築偵探界的祖師爺藤森照信老師，將欣賞評論建築作為志業，實地走訪無數經典名作，以多年累積豐富觀察經驗為基礎，將專業知識化為一般人都看得懂的說明文字，半世紀來累積的豐厚出版成果，已帶領無數專業領域內外的讀者思考建築的本質。

在這本可說是集世界精彩建築大成，卻又不刻意堆砌案例數量的書中，精選許多建築史教科書必定介紹的殿堂級作品，但也有只為了探討某種構造法起源和傳播的小品。

作者本身也是建築師，熱衷分析構造與材料特性，從被視為懷舊浪漫象徵的紅磚、近年蔚為流行的清水混凝土、看似熟悉又樣態豐富的磁磚，到將在當代再成風潮的木構造，各種建材的文化意涵和地域差異，在精彩案例的印證和詮釋下都讓人印象深刻，閱讀時也不時聯想到台灣的情形。

近年台灣社會對於本土文史關注日增，許多早已消失的經典建築，如具有唐破風構造的台北商品陳列館（址今國立歷史博物館）、台南宮古座（址今延平商業大樓）的老照片，都讓相關主題的討論社群懷念不已。書中介紹東京歌舞伎座時，對於唐破風構造的資料詳盡、觀點獨到，而不斷在原址重建建築本體，卻始終維持傳統風格的做法，日本和台灣的相異之處也反映出是否有悠久國族文化認同的差別。

因為特殊配置型態而廣為人知的國定古蹟嘉義舊監獄獄政博物館，時常被和北海道網走監獄相提並論，作者爬梳此種平面空間的控制意涵，以及支持這種空間建構之所以成立的時代政治與社會背景，更能理解場所特性的本質，對於將此種監獄再利用為博物館舍時，管理單位塑造參觀時的氛圍和行進觀覽

與近年被視為台日友好的象徵事件，因同處地震帶而能感同身受並相互扶持的震災經驗相關，書中描述石板瓦生產地雄勝町，在三一一大地震後對正在進行的東京車站修復工程提供屋頂瓦材料來源的情形，也有和台灣相關的後續故事發展。2015年因為國定古蹟總督府鐵道部修復工程受邀來台交流屋頂石板瓦技術的日本匠師，就是修復東京車站的同批匠師，2011年震災雄勝町雖然屬於重災區，但在人民生活尚未回到常軌，石板開採生產線也尚未恢復時，相關人員卻已依照先前來自台灣的訂單需求，盡力蒐集海嘯後殘存的石板材，加工成鐵道部所需的尺寸，配合施工期程及2015年3月的交流研習期程將石板瓦送到台灣。

在台灣越來越多人懂得欣賞歷史主義風格的近代樣式建築，也惋惜其過去的拆除和當下的無法保存，而多數無法理解戰後普及的現代主義價值，或視其為「華國美學」作為歷史主義的對照。書中對於哥德式、新藝術等風格的歐洲傳播與亞洲表現等建築樣式譜系，以及對建築家阿道夫‧路斯作品的考察與思考，值得台灣的建築愛好者持續深化價值思辨，並建構適合本土的建築文化價值體系。推薦關心台灣建築的朋友，盡情在建築偵探的帶領下，進行心血來潮隨心所欲的紙上建築神遊。

的引導模式也會產生有趣的思考。

宛如施展出渾身解術、躍然紙上的藤森建築論談

謝宗哲（東京大學建築博士／建築詠者）

我在前往日本留學的那時候，非常幸運地曾經有過親臨課堂現場聆聽藤森先生的現代建築理論專題的美好經驗。由於他是那種以溫潤的口吻侃侃而談的授課類型，所以聽起來讓人覺得津津有味。印象最深刻的是，探討在二十世紀初遠赴巴黎柯比意工作室修業的前川國男與坂倉準三這兩位被稱之為柯比意派建築師的片段。

就一般建築史論的角度來說，可能會直接談到兩位建築師的作品是如何受到柯比意建築的影響，進行比較客觀而中性的建築形勢分析或空間論上的闡述。然而出乎我意料之外的是，藤森所談的核心卻鎖定在前川與坂倉兩位大師之間那段撲朔迷離的愛恨情仇之上。當時甫從東大畢業、帶著未婚妻意氣風發地從日本遠渡重洋來到巴黎、進入柯比意工作室進行建築修業的前川國男，宛如人生勝利組的寫照，對於隨後才來到巴黎的學弟坂倉準三也給予諸多關照。後來因著完全投入建築的工作，只好把原本被晾在家裡獨守空閨的未婚妻拜託坂倉協助照應。果不其然後來就照顧出問題來了：相較個性認真、木訥寡言的前川，原本出身文學部、之後才轉向學習建築的坂倉就顯得風趣、瀟灑而浪漫。長時間相處之下，自然而然便後來居上地贏得了佳人的芳心。

這段橫刀奪愛的內幕與八卦讓我深感震撼。有同學問藤森先生為什麼學建築要挖出這麼多私密的情事？接受到這個提問的藤森老師於是以無比嚴肅、並且眼睛閃閃發亮的表情很認真地告訴大家說，「其實這些」曾經在生命歷程中造成重大衝擊的事件非常重要。因為那通常會與他們本身的性格特質及作風有關，而這樣的轉折與震盪往往都會反映在他們後來的建築成果之上。所以你可以知道前川的作品雖然夠

精彩，但就真的比較一板一眼而帶有剛性與僵硬的部分。而坂倉浪漫奔放的特質使得他在建築創作能放得比較開，因而能夠伴隨著某種爆發力與表現性的施展。甚至連柯比意本人都非常欣賞坂倉，把他視為朋友而不只是員工。但前川或許也因受到這個打擊化悲憤為力量，回到日本後成為左右當時建築界最重要的現代主義派建築的旗手，並於後來造就出丹下健三這號人物。」

在上過藤森老師的這種帶有人類學觀點的建築理論課之後，大大地打開了我的眼界，甚至可以說改變了我原本看待建築的想法。建築不再是一種中性而全然客觀的存在。它與各種層面與向度的要素都有著千絲萬縷的關係與連結。必須針對主客觀的各種邊界條件進行確認，方能真正接近建築的真相──包括其所處的地域，所置身的時代，社會的條件，提供的材料、技術、工法與相關的風土民情，建築師的心理狀態與處境也都可能深深地影響到建築最終生成的表情與模樣。於是我終於可以告別那種只訴諸外觀形式美學之批判性閱讀的天真與稚嫩，轉而以一種相對成熟而內斂的觀點，來重新省視建築背後的成因與其真正的價值所在。

藤森老師在這本書裡頭所收錄的章節，就彷彿化身建築界的福爾摩斯一樣，是趕往建築事件的現場將所有的蛛絲馬跡毫不保留地暴露在大家面前，也因此你讀這本書會很像是在讀一本貫串古今、縱橫世界的建築偵探推理小說，是一種彷彿置身懸疑狀態下逐步進行解密、追尋答案並發掘真相的過程：舉凡「究竟是誰最早開始使用清水混凝土來做建築？」「於西歐誕生的現代主義這種風格究竟與日本之間有什麼過從甚密的關係？」以及「為何後來能夠成為某種時代精神風行於二十世紀而成為一種價值？」等等。

這背後有著無數的可以討論的內容，而藤森老師則也做出宛如人類學家與考古學家的角色扮演，很仔細而有條理地把他身為建築偵探辦案的取向分成工法‧造形‧素材、人物、宗教、歷史等分類性範疇，鉅細靡遺地針對不同的建築案例個別擊破，提供了人們作深入挖掘與考古的途徑和入口。

這是一部或可稱之為貫串古今、縱橫世界但卻又深入淺出且趣味盎然的史詩級建築著作。它不只讓我能夠重新梳理過去相對破碎或者是說片段化的建築相關知識，也讓我重新建立一套有邏輯的建築認識論。我這才清楚理解原來柯比意的本質沒有那麼白，在骨子裡其實是動感；包浩斯的創辦人葛羅培斯所提倡的現代主義建築竟然有過想消除文化、地域與國家的念頭與野望？而讓我尤其感到震撼的是在第IV章的歷史篇中、關於丹下健三把帕德嫩神殿與帕埃斯圖姆神殿進行交互對照比較，並與歷史中的知名建築師做出類比與連結，以批判性閱讀的方式做出「活生生的幾何學」與「死亡的幾何學」這個無比銳利的二元式論述。總之，這裡頭記載著藤森老師以建築偵探的角度所挖掘到的許多活潑、生動而別開生面的精彩內容，可以說是毫不藏私、毫無保留地全部呈現在讀者眼前的珍貴紀錄。這對於同樣身為建築寫作者的我感受到難以企及的高度，而發現原來身為學生輩的我，和藤森先生之間可能依然存在著「二十億光年之孤獨」般的距離吧，但也同樣地受到了激勵與鼓舞。

在建築探訪與寫作的這條永無止盡的路上，相對於藤森老師這位建築偵探，我將以「建築詠者」為名追隨他的腳步持續向前邁進。在此很榮幸且心懷感激地為這本書做出誠摯的推薦。

跟著建築偵探辦案去

黃士娟（國立臺北藝術大學建築與文化資產所副教授）

藤森照信教授擁有日本具有代表性的建築學會所頒發的論文獎、作品獎，代表學術成就，學術研究和建築創作左右開弓、發發必中的能力無人能比，這不僅在日本，相信在全世界也是非常罕見。

如果看過藤森照信教授早年寫的通史《日本近代建築》一書，書名並未如一般建築史的書，冠上「史」字，這是因為他並非探究歷史本身，而是透過研究分析當時設計者的養成背景、大環境，設計作品是否具有當代性與前瞻性，進而做出該作品於歷史上的定位。

藤森照信教授的目光不僅往時間軸的過去、現在，也望向未來，在地理範圍上也不限於日本、亞洲，而以人類活動範圍為研究對象，為何要放大到如此不易掌控的範圍呢？這和他具有高度的好奇心有關，建築於遠古時期具有原型，之後逐漸分化變形，也會隨著人類移動而傳播，傳播過程中，DNA如何融合當地風土形成更進化的DNA？但在DNA中又隱藏著哪些原始不變的因子？

本書是以建築偵探為名，藤森照信教授以偵探辦案的目光，探究全世界的建築如何演化，在這樣的趨勢中，日本的建築又是如何在既有的DNA中，改變了哪些？保有了哪些？特別是當現代主義、國際樣式席捲全世界之後，從建築無法判斷地域性，但是，日本建築卻能在現代建築中佔有一席之地，這是非常弔詭卻有趣的現象，這現象讓我們有辦法區分日本當代著名建築師的作品。

許多人請教過他，為何亞洲其他國家未能如日本般，現代化的同時保有日本文化的特色？這本書看似介紹了全世界知名或不知名的建築，讀者或許會疑惑為何需要介紹不起眼、又不具知名度的建築，殊不知建築的背後隱藏了一條線，這條線率引到大家想知道的答案，答案就在書中。

在這本「自由奔放」的專書中，可以充分感受到藤森照信同時作為建築史學者及建築師的敏銳度及志向，以及其個人強烈的日本主體性格。

從建築史學者的視野來看，雖然此書的架構是以工法、造形、素材、人物、宗教、歷史等建築議題為主，但在書中的不同主題中，藤森不斷地探討日本建築師對西方的初次接觸，或是相同建築類型的比較等撰述內容，皆可深深理解到藤森嘗試將日本建築融入於世界建築史脈絡中之意圖。

另從建築師的角度來看，藤森作為一位具有強烈「紅派」性格的建築師，書中被挑選出來的世界各國作品，似乎可以馬上聯想到他的建築作品風格；不論是在設計意圖、材料、形式等方面。而這些建築作品，最終都會回歸到藤森認為未來藝術表現的原理是「生命」之建築信念。

整體而論，藤森照信是一位具有建築史學底蘊的建築師，全書的內容跨越了建築時空間，值得慢慢品味與優游想像。

<div style="text-align:right">——曾光宗（中原大學建築系教授）</div>

這是一本一打開就捨不得放下的建築書籍，時常帶著滿腔熱血踏上旅途追建築的我，常常是辛苦地到達目的地，看著夢想中的建築出現卻不知該如何好好地了解它，這本書的出版無疑是建築旅行愛好者的解藥。鑽研建築史的藤森照信整理了從1974年起，跨越十八個國家，超過八十件建築作品，分別以四個面向帶領讀者進入建築的世界，沒有過度艱深的建築專業語彙，而是以謙遜溫暖又風趣的文字來介紹一場從日本出發邁向全世界的建築旅行，以建築觀察者的角度，專業分析造訪的建築作品，其中穿插著自言自語式的介紹口吻，讓讀者彷彿也一同在他的旅途裡。

這是一本充滿對建築歷史有著忠誠信仰，以及對建築旅行有著絕對熱忱的經典著作，也是在無法自由建築旅行年代的救贖。

——洪秀華（藝術建築行旅策展人）

記得第一次到東京是1991年吧，我在東京的書店接觸到藤森照信、陣內秀信等建築學者的出版著作，他們的文章、專訪、對談出現在《東京人》這樣的雜誌中，大量關於「城市學」的研究，關於引發更多大眾認識身處的城市空間與建築的興趣及關注。「#建築探偵」這個關鍵字，令人好奇且嚮往！

1989年《建築探偵の冒險《東京篇》》、1993年《路上觀察学入門》、2014年《建築探偵術入門》，都是藤森教授的重要著作，他把建築學帶出教室、推向大眾，從大眾有興趣的話題像是建築上的動物奇獸等，拉出歷史、神話、材質、構法的種種面向與線索，內容總是引人入勝。

在這次集大成之作《藤森照信の建築探偵放浪記——風の向くまま気の向くまま》，帶著讀者在世界的時空中趴趴走，也透過編輯架構清楚地拉出都市建築偵探的知識框架，讓我們看到他練功的祕訣檔案抽屜，前半部是與建築學具體物質有關的「工法‧造形‧素材」，後半部則是用人文知識的內容從「人物」、「宗教」、「歷史」三大類來歸納。對於每一件作品，這位建築偵探宗師用遠觀與近身的拚搏技巧來剖析解讀，顯然跟一般只是想欣賞或看懂建築路數的人有所不同，透過研究、考證、科學、邏輯推論，把畢生功力與拚搏的過程紀錄分享給大眾；有建築背景的讀者相對較易進入，非專業背景的恐怕需要先蹲過馬步才有辦法輕鬆愉快地閱讀此書，真的是一本很棒的「進階版」建築偵探讀本，推薦給有心練功的朋友們！

——林芳怡（前雄獅集團欣傳媒／欣建築資深總監）

前言

1974（昭和49）年我仍就讀東大研究所時，就與建築史同好開始合組建築偵探團。當初，我們只是一手拿著地圖、背著相機到處尋訪日本的洋館與戰前現代主義建築，後來日本列島的建築全數探訪後，又將觸角延伸至東亞、東南亞各地。

當終於探索起越南、泰國與印尼時，我已年屆45歲，除了本業的建築史研究，也經手起設計業務，不知道是否基於這個因素，我開始不論古今東西只要是想看的建築全都找機會去探訪。

而我看建築的方式也與一般建築愛好者差異極大：

「跟建築進行角力，分出勝負。」

建築這種龐大的物體，是動員許多人力、耗費大量物資、花費長久時間後才得以將計畫化為可能，因此，對於這樣的建築只看了一眼就立刻做出優劣判斷的人，太對不起參與建造的人員與投入的資源了。

無論給予建築好或不好的評價都無所謂，然而必須認真思考為何會下這樣的評斷，才對得起人們竭力投入資源所建造的建物。想想投注其中的人們的能量總和，我們觀看者也得使出全力，如同相撲選手一樣，正面迎向對方進行碰撞練習。

具體地說，當看到建築並下了好壞的評價後，得思索為何覺得哪裡好哪裡不好，我不光是思考，還會邊素描並作筆記。因此，我的素描本上都是混雜著圖與文字的。

因為是相撲，所以一定會分出勝負。就算面臨不佳的建築，只要我能將理由化作具體語言，就算獲勝。即使遇見好的建築，若是無法將其壓倒性的秀異之處以及究竟好在哪裡具體語言化表達出來，就算失敗。

這樣的決勝負行為，實際執行相當累人。探訪建築、觀察、拍照、素描下來，然後開始思考，並將這

XV

些成果寫下來，讓人身心俱疲。

這就是我到目前為止看建築的方式。未來也會持續下去，如果不再繼續這種碰撞練習，或者是再也做不到這點，我肯定會從建築偵探生涯引退。

持續了近五十年的建築偵探業，我很了解自己的關心傾向。首先，我強烈關注的是該建築建造的社會性、文化性、宗教性、歷史性背景，對於設計建造的人也有濃厚興趣。

另一方面，是建築使用的材料，例如泥、木、石或者混凝土之類，而透過這些素材各自產生何種表現與裝修細節，我對這方面也超囉嗦超多意見的。

「背景」與「裝修」，這樣表達大概會被讀者認定是兩相極端而分裂的取向吧，但是在這兩相極端中間透過語言文字來回激盪，就能逐漸掌握其間開展的建築究竟是怎麼一回事。

藤森照信

探訪地圖

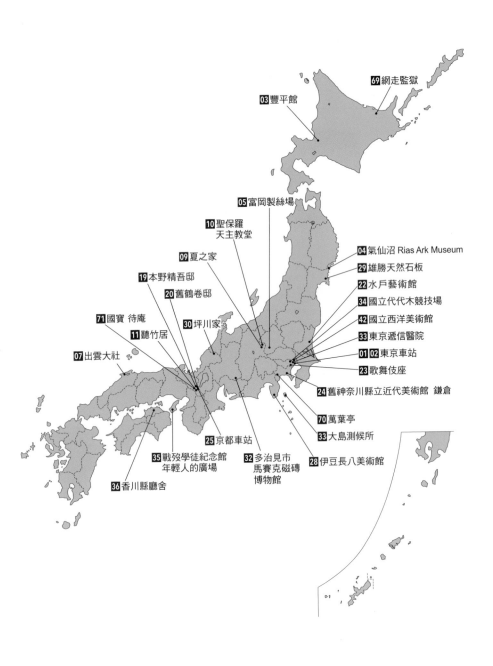

69 網走監獄

03 豐平館

05 富岡製絲場

10 聖保羅
天主教堂

09 夏之家

19 本野精吾邸

20 舊鶴卷邸

71 國寶 待庵

11 聽竹居

30 坪川家

07 出雲大社

04 氣仙沼 Rias Ark Museum

29 雄勝天然石板

22 水戶藝術館

34 國立代代木競技場

42 國立西洋美術館

33 東京遞信醫院

01 02 東京車站

23 歌舞伎座

24 舊神奈川縣立近代美術館 鎌倉

70 萬葉亭

33 大島測候所

25 京都車站

35 戰歿學徒紀念館
年輕人的廣場

32 多治見市
馬賽克磁磚
博物館

28 伊豆長八美術館

36 香川縣廳舍

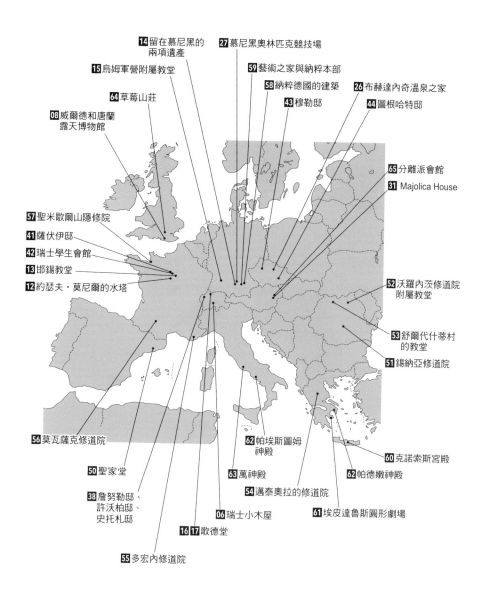

14 留在慕尼黑的
兩項遺產

27 慕尼黑奧林匹克競技場

15 烏姆軍營附屬教堂

59 藝術之家與納粹本部

64 草莓山莊

58 納粹德國的建築

26 布赫達內奇溫泉之家

08 威爾德和唐蘭
露天博物館

43 穆勒邸

44 圖根哈特邸

65 分離派會館

31 Majolica House

57 聖米歇爾山隱修院

41 薩伏伊邸

42 瑞士學生會館

13 邯鍚教堂

12 約瑟夫・莫尼爾的水塔

52 沃羅內茨修道院
附屬教堂

53 舒爾代什蒂村
的教堂

51 錫納亞修道院

56 莫瓦薩克修道院

50 聖家堂

62 帕埃斯圖姆
神殿

60 克諾索斯宮殿

38 詹努勒邸、
許沃柏邸、
史托札邸

63 萬神殿

54 邁泰奧拉的修道院

62 帕德嫩神殿

06 瑞士小木屋

61 埃皮達魯斯圓形劇場

16 **17** 歌德堂

55 多宏內修道院

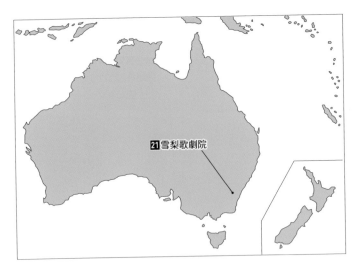

21 雪梨歌劇院

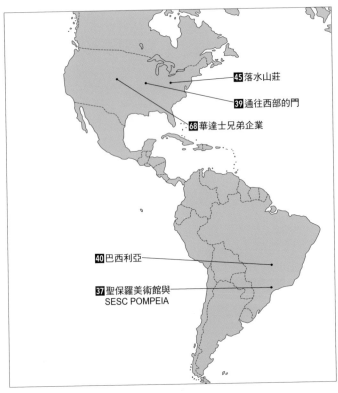

45 落水山莊

39 通往西部的門

68 華達士兄弟企業

40 巴西利亞

37 聖保羅美術館與
SESC POMPEIA

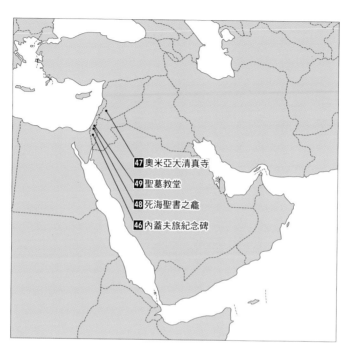

47 奧米亞大清真寺

49 聖墓教堂

48 死海聖書之龕

46 內蓋夫旅紀念碑

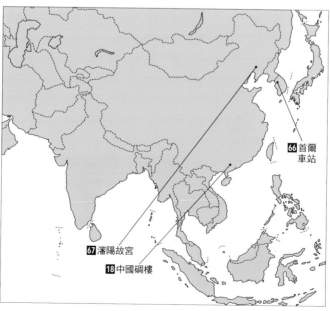

66 首爾
車站

67 瀋陽故宮

18 中國碉樓

No.15　烏姆軍營附屬教堂

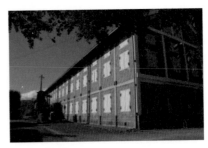

No.05　富岡製絲場

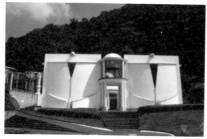

No.28　伊豆長八美術館

No.18　中國碉樓

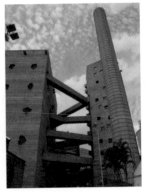

No.45　落水山莊

No.37　聖保羅美術館

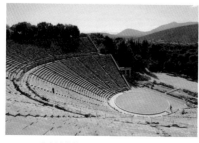

No.61　埃皮達魯斯圓形劇場

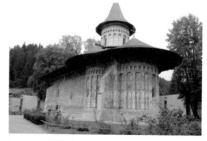

No.52　沃羅內茨修道院附屬教堂

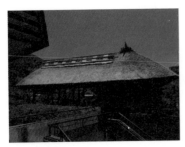

No.70 萬葉亭

No.65 分離派會館

第 I 章

工法・造形・素材

東京車站・之一 ──日本人喜愛的紅磚──

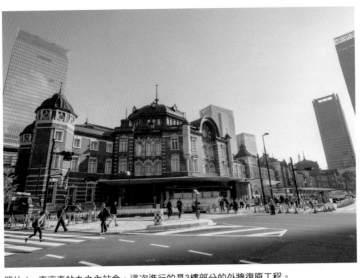

照片1　東京車站丸之內站舍。這次進行的是3樓部分的外牆復原工程。

復甦的東京車站

東京車站復甦了。正確的說法是，在第二次世界大戰東京大空襲中上半部遭焚毀的磚造大廳，自2007（平成19）年開始經過五年間的復原整修工程後，終於重現1914（大正3）年剛完成時的樣貌。

對身為建築史家的我而言，不能不說是「像夢一般」。怎麼說呢？畢竟戰後不只一次有人提出拆除車站改建成高樓大廈的計畫，甚至在最後一次提出改建計畫時我還嘗試參與反對運動，再加上，設計東京車站的辰野金吾是我主要的研究專題。

我在昭和五〇年代著手進行辰野研究，當時明治時代的日本建築師還不是歷史研究的對象，大正3年落成的建築物謎團，不只建築界，建築史家跟一般市民也宛如漠不關心。

因此，雖然遭遇困難，但喜歡紅磚建築的一方贏了，於是我有如探索無人荒野般終於得以揭開東京車站的歷史。

揭開東京車站誕生的歷史

首先要調查的，是面向丸之內方向的現今位置究竟是誰、為什麼，是基於何種計畫才會這樣建蓋。

有關於東京車站的起點這回事，研究建築本身是無法找到答案的，得調查明治初期東京都市計畫才有辦法解謎。1884（明治17）年，東京府知事芳川顯正發表了《市區改正計畫芳川案》。當中東京車站初次登場。然而，與其說是設置在東京的車站，倒不如說它是日本列島縱貫鐵路的中心車站，自新橋站發車的東海道、山陽道等列島西南側的鐵路，與自上野站發車的列島東北側鐵路，兩者在丸之內連接。因此，當時並非稱作東京站而是（日本的）中央站，實際上，大正3年東京車站正式營運前都是稱為中央站。

如今我們得知，芳川發表的日本列島中央站，是鐵道技師原口要規劃的，他曾就讀於美國賓州大學，後來於當地擔任技師時表現十分活躍。原口歸國後進入東京府，擬定了《市區改正計畫芳川案》。

然而因為預算的緣故，一直無法實施計畫，直到五年後的1889（明治22）年才公布〈市區改正新設計〉，連結起上野站與新橋站的鐵路計畫終於正式上軌道。

重現的三幅圖畫

負責計畫的是德國鐵道技師法蘭茲‧巴爾澤（Franz Baltzer），他是在興建柏林

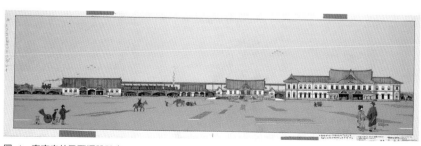

圖 1　東京車站巴爾澤設計案。

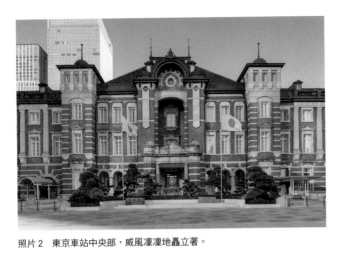

照片2　東京車站中央部，威風凜凜地矗立著。

城市鐵路時表現傑出的一流技師，在他的設計與領導下，從新橋站至東京站位置的紅磚造拱橋與鐵橋（跨越道路）等高架鐵路鋪設完成。今日有樂町站前後的紅磚造拱橋與釘有鉚釘的鐵橋，還是當時的建築。

鐵橋經歷山手線長年來回行經的負荷以及風雪侵襲卻依然屹立不搖，可見磚頭與鋼骨構造堅固程度有多麼值得推崇。就日本氣候下的耐久性這點而言，或許鋼骨磚造比起鋼筋混凝土構造來得穩固也說不定。

巴爾澤身為鐵道技師，負責規劃東京車站的建築物配置計畫。無論是上下高架鐵道月台、於鐵道下方通行的人行步道，理所當然地一定是車站廳舍事先就規劃配置完成，才會蓋成高架鐵道的結構。

然而這個奇妙的配置計畫中，南端（有樂町側）為入口棟，北端為出口棟，中間設置了皇室玄關棟與市街鐵道驗票閘門，實在是完全無法想像的規劃方式。一座車站廳舍分成四棟建築，為何出入口的驗票閘門分設在兩端？兩邊的距離可是長達335公尺呢。

為什麼巴爾澤會想要做這種分棟化的嘗試，至今仍是未解之謎。尤其是出口與入口的驗票處離這麼遠是為了什麼原因？就算是歐洲也沒有這種設計吧。日本當局難道對這點沒有任何疑問嗎？現今仍充滿了謎團。

然而，按照這項計畫，高架鐵道完成了。巴爾澤趁勢而為，暴走之勢銳不可擋，不只設計鐵道而已，連車站廳舍的設計也自己來。所以產生了這個和洋折衷的奇妙設計（圖1）。

關於這奇特的外形，只有辰野留下的一篇文章上頭有嚴苛評語：

「簡直就像穿洋裝卻梳了日式文金高島田髮髻般的怪貌。」然而實際上是怎樣的外觀卻無人知曉。

不過，有一回我接到了已退休的島秀雄打來的電話。島秀雄在工學與技術業界是眾人推崇的「新幹線之父」，連我也只知其名而已。這位島先生說「有東西想讓你看看」，於是我飛也似地趕到，看到了一本古舊的書冊。這是巴爾澤為了東京鐵道建設至德國考察歸國後的報告書。翻閱內容後發現裡面刊載著辰野大肆批評的怪圖。島先生

的叔叔也是鐵道技師，在巴爾澤手下工作，因此收到他所贈予的報告書。幸好巴爾澤的車站廳舍案被捨棄，辰野成為後來的設計者。

辰野的東京車站最初設計案，我曾經在某家玻璃公司的宣傳刊物上讀過，所以知其特殊的外觀。立刻跟該編輯部聯繫，可是對於是誰、為何擁有這幅原圖等「不便回答」。原本應該由東京車站或者日本國鐵收藏的原圖到底是因為何種緣故才外流的呢？在那之後已經過了二十五年，不只再也沒見過那幅原圖，也不清楚誰持有這幅原圖。

辰野的第一案，是勉強將四棟個別獨立的建築整合成一座的苦心之作，但是無法克服分散的感覺，在一層的平屋上搭建巨大的塔，雖然像迪士尼樂園般十分有趣，但就建築眼光而言很奇怪（圖2）。

之後，在中央部設置巨塔的辰野第二案設計出來了，然而整座建築依舊欠缺一體感（圖3）。

要解決建築物受限於平屋條件而缺乏一體感的根本難題，

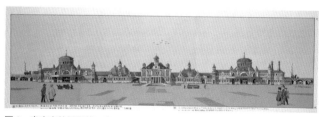

圖2　東京車站辰野第一案。

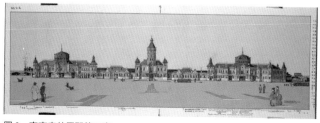

圖3　東京車站辰野第二案。

並非辰野的實力，而是別的「時代的力量」。在計畫過程中，日本在日俄戰爭中獲勝，為了利用東京車站舉行凱旋儀式，於是追加預算，平屋立刻增高為三層樓建築，總算能將廳舍外觀整合成一棟建築整體感的建築物了。然後，終於在大正3年完工。

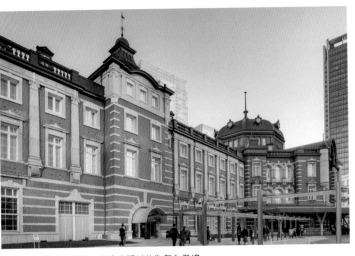

照片3　東京車站飯店。很多小說以此為舞台登場。

在了解這段經過之後，我打算在《週刊朝日》雜誌連載的「建築偵探」專欄上發表巴爾澤設計案與辰野的第一案、第二案，於是提供各個設計案的資料給畫家森惣介，請他以同樣的比例與相同的筆觸描繪，並請建築攝影家增田彰久拍攝這幾幅圖，刊載於雜誌上。因為我無法保存這些圖畫，在森先生的建議下捐贈給交通博物館（現今為鐵道博物館）。目前本書所使用的插圖，就是當時所畫的圖，其他地方找不到。

這麼長的一段有關「東京車站與我」的故事，請容我當成祝賀詞吧。

在紅磚上見到匠心巧技

首先，說到這座東京車站最引人注目的建材，應該是紅磚吧。東京車站的紅磚建材，可說是自幕末開始發展的日本製磚業顛峰之作。一開始是向歐洲取經，經過明治時代四十五年間日本人的偏好琢磨改進之下，最後完成了這紅磚建材。

日本人對於將像歐洲人那樣作為構造材料使用的紅磚，當

006

成表面裝修材使用感到猶豫，為了讓外觀看起來更加美觀而整齊劃一，除了將紅磚分成構造用途與裝修用途以外，更跳脫裝修用材紅磚的固定型態，興起了以磚頭小口面（丁面）朝外的「小口積」砌法（丁式砌法）。雖然表面為磚頭小口面朝外的樣式，但裡頭並非整塊磚，只有幾公分厚而已。雖說作為磁磚是厚了些，但在堆積起的構造用磚材上再砌積裝修用磚，除此之外沒有其他的方法了。

擔負這次復原修復設計重責大任的是 JR 東日本設計的建築師田原幸夫，據他所說，辰野所製造的小口裝修用磚尺寸很講究，一般的製磚廠根本就達不到這種精細度，所以最後只好請驪住（LIXIL）株式會社的常滑工場特別燒製。

除了磚塊講究，磚塊間的灰縫也很特別，是如今已成為傳說的「覆輪目地（凸圓灰縫）」。不止是磚塊間的狹窄灰縫在勾縫時處理成凸起的魚板狀，在縱橫的凸圓灰縫交錯的T字型交接處，工匠以專用的「目的鏝（灰泥抹刀）」做出「蟇股」形狀。只有日本才有這種灰縫，以前曾有這種說法：看工匠做出的蟇股就可以知道對方的手藝。

完全無法想像連蟇股這種細節都一一重現，真是太開心啦。也因此日本最初的紅磚造建物得以再現於讀者面前，希望大家都能逼近細看。

不只是紅磚，建物外觀從地基到壁面到屋頂的水磨石、銅板、石板，在在重現戰前最高超的職人技術，讀者應該對此百看不厭吧。

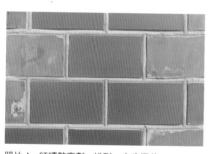

照片4　紅磚整齊劃一排列，十分優美。

照片5　磚塊間精心處理的灰縫。

東京車站・之二 —鋼骨與磚塊—

在屋頂裡發現消逝的技術

大約是三十多年前吧，當時在日本國鐵建築相關技術人員的導覽下，我頭一次得以在車站內到處觀察，最後爬到屋頂底下。

在僅只有一點點戶外光線照進來的微暗屋頂下，我們踩著鴿糞，手緊抓積著厚塵的壁面前進，到處都可看見大而彎曲的鋼骨。舉目所及的磚塊，剛好在紅磚牆上面部分，混雜著變成黑色、有如冒泡般膨脹起來的磚塊。

因為空襲的緣故，從屋頂到內部起火燃燒，使得車站內有如灶一般遭悶燒焚毀。屋頂骨架的鋼骨一部分燒熔崩塌，當時火勢造成的高層（三樓）應該耐熱的磚塊也燒熔「蒸發」，這是真實的。從這次復原工程屋頂建材大量使用銅板這點看來，就能理解因為當時屋頂使用的銅板燒熔，所以空中冒出了好幾束銅離子特有的藍色火焰。

看到戰後修復的屋頂內側，比起鋼骨與紅磚這些殘骸，更讓我驚訝的是臨時修復所運用的木造技術。也就是說，支撐世界最大的車站大廳屋頂的是出人意表的代替物——輕飄飄的薄板。雖然也使用了角材支撐，但基本上就是輕飄飄的細長薄板組合而成，接合處也只是以簡單的金屬零件固定。即使跟明治時期引進的西式工場與之後的鄉間大跨距結構建築中常運用的木桁架構造相較，也是顯得細長而輕薄。

身為建築史家，若不是看過在戰時的建築雜誌中連載的「新興木構造」專欄，肯定會認為這是「糟糕的工程」吧。

在戰爭時期，對於飛機棚廠或軍需工廠這類的大跨距結構建築，因為缺乏材料、必須以木材緊急搭建的日本

照片1 仰望穹頂，裝修也復原為當時樣貌。

構造技術者，運用板材開發出新的木桁架構造。就算是美國開拓時期者用心打造的2×4構造工法，也比不上這種以簡單的技術處理木材減量的板材的作法。這邊使用釘子、羽子板螺栓※1、螺栓以及膨脹螺絲（俗稱「壁虎」），將木板組合起來，可以形成相當大幅的跨距結構，當時將此命名為「新興木構造」，在戰爭時期作為應急技術使用。而這種技法戰後被用來修復東京車站的屋頂內側。

基於「只要能保固四年」的考量，舊陸軍航空隊的技術人員引進了這項技術。真不愧是優秀木構造，從原本保固四年、到隨後的六十多年還依舊堅固這點可以窺見。

現今，因為木構造技術進步，所以大跨距結構建築無論在世界各地或在日本都很盛行，若是「新興木構造」在東京車站修復工程後仍能持續使用不斷的話，我想之後的研究與開發亦可以持續至今。

要選鋼骨還是磚塊？這真是個大問題

走在臨時修復的大廳屋頂下，雖然對「新興木構造」的威力萬分佩服，但最重要的還是未能得知辰野金吾設計的紅磚構造的獨特見解。從舊照片已事先確切得知，在磚構造當中包覆著正規的鋼骨建材。

東京車站是「鋼骨磚構造」的建物。正如字面所示，是內包鋼骨的磚構造，以現在的眼光來看，的確難以理解同時將鋼骨與磚

照片2 東京車站飯店的早餐大廳，位於中央部的屋頂裡面。（照片提供：東京車站飯店）

塊兩者作為構造材這種手法。真想直接明白地說，到底是最古老的與最新的構造混種種還是私通的結果啊。

當時是自古以來的磚造與石造建築正要轉換為近代的鋼骨與鋼筋混凝土造建築的過渡期，我們的辰野大師自然也為之困惑吧。

我曾經從參與東京車站興建工程的松本與作那裡聽說後述的一些事，當時他是辰野事務所的年輕職員。

關於要採用何種構造，辰野在弟子佐野利器[2]的推薦下，一開始曾經檢討採用鋼筋混凝土構造。另外，他在台灣的弟子森山松之助[3]，身為台灣總督府營繕課技師，才剛首度完成台北市電話交換局的鋼筋混凝土構造。於是辰野前往台灣視察，他對於牆壁整體看起來略顯單薄有些擔心，結果決定不採用鋼筋混凝土構造，維持原本設想的厚實紅磚造建築。

單憑松本的記憶無法了解辰野為何選用鋼骨。我的推測是，應該是當初就已經決定搭組鋼骨了，以鋼骨為中心骨架，但周圍該砌已經熟練的磚呢，還是該採用弟子推薦的最新鋼筋混凝土造工法呢，辰野為此感到困惑吧。

挺過關東大地震的磚造建築最終形

在此要請讀者先注意一點，雖說東京車站為鋼骨造，但是鋼骨

照片3　東京車站藝廊休息室所展示的鋼骨，當時英國工廠的標記仍清晰可見。（照片提供：東京車站藝廊）

不像今天的鋼構建築那樣承受全部載重，許多載重是由磚造部分分擔。

看了施工時的照片後發現，漂亮的鋼骨架構起來，不過鋼骨與磚造兩種構造的載重負擔的比例是如何分配的呢？我的推測是，大穹頂只以鋼骨支撐，載重應該是透過鋼骨的柱與梁傳導至地基。可能的證據在於照片中大穹頂的鋼骨搭建時，建築整體的柱與梁的鋼骨也架設完成，然而梁與柱不只相當細，最重要的是，並無對應地震水平力的斜撐材。

可能的作法應該為，首先搭建鋼骨架構至大穹頂成形，然後再思考以磚塊或者是鋼筋混凝土築起壁面，若是如此，以前應該也檢討過鋼筋混凝土造的工法吧。如果是採用鋼筋混凝土造，那麼會在壁面裝修使用紅磚。

幕末・明治初期，日本剛開始採用磚造建築的時代，大眾感認為磚造建築能耐受火災與地震。在工學部大學（現今的東京大學工學部）時受教於建築家喬賽亞・康德（Josiah Conder）的辰野也是這麼認為的。然而，明治中期發生濃尾地震（發生於1891年的內陸型地震），震災當中堅實建造的磚造建築崩毀，康德等人立刻進行調查，提出對策。

在磚造建築的中心加進鋼鐵等金屬物補強應該就沒問題了吧。具體的作法像是在各樓層的地板位置上平行置入帶鋼（帶狀鋼片），在牆面垂直方向貫穿棒狀圓鋼。辰野的日本銀行總行、安德與布克曼※4的最高裁判所等濃尾地震後建造的大型建築，都是採用這種方法進行耐震化處理。

我在拆除舊最高裁判所時見到帶鋼與圓鋼，實在是讓人忍不住脫口而出「什麼？就憑這個嗎……」。帶鋼寬約10公分、厚度約1公分，圓鋼直徑約4公分，若是用來補強木造建築已經足夠，但作為厚重的磚造建築的中心，當牆壁開始變型後很快就會粉碎了。然而，就實際成果來看這樣的處置方式足以應付，日本銀行與最高裁判所在歷經關東大地震後仍然屹立不搖的理由，跟非凡的建材及良好的施工品質也有關，一般的磚造建築還是震災中毀損。不過，建物屹立很明確的，辰野是在關東大震災前完成東京車站最終案（實施案）的設計，尚不清楚對日銀總行與最高裁判所

進行的補強是否已經足夠，除了運用帶鋼與圓鋼補強結構，或許是為了追求更高的耐震性而更進一步採用鋼骨構材吧。從帶鋼、圓鋼到鋼骨的變化，可以說在補強方面不只是量的增加更是質的改變。相對於帶鋼、圓鋼雖然作為結構體但並非獨立結構，東京車站的鋼骨已經大致上呈現獨立的建築外形。

從烏賊的肌原纖維演進成為骨骼，再繼續進化下去，磚造建築會消失只留下鋼骨而已吧。因此，東京車站可說是幕末・明治初期開始的日本磚造建築的最後樣貌了吧。

復原後的紅磚應注目

修復工程結束後，觀察車站藝廊削切掉的磚砌內牆部分，可以感受到當初一塊塊精心堆砌嵌入磚頭的執念。我希望諸位可以看一下在鋼骨周圍堆砌的磚頭。我總以為鋼骨四周應該灌滿混凝土，外面再砌紅磚。在組裝好的鋼骨周圍，即使留一點空隙也無所謂地砌上磚塊，這種作業輕鬆且快速，堆砌好磚塊後再澆灌混凝土，可以增加鋼骨與混凝土及混

照片4　東京車站藝廊展示室。（照片提供：東京車站藝廊）

凝土與磚塊間的黏著性。

但是眼前的鋼骨的情況完全出乎我意料，鋼骨與磚塊之間完全一體化，沒有混凝土夾層，每塊紅磚都配合鋼骨的形狀，仔細切割後再逐一砌好，每塊磚都經過嚴格檢測才能用來砌牆。

雖然傳聞淘汰的磚塊之後拿來建蓋台灣總督府（現今台灣總統府），但這種說法並沒有被證實。森山松之助負責後來台灣總督府的實施設計與現場監造工作，如同先前所述，台灣的森山與東京的辰野關於東京車站有段因緣，或許因此才有這段傳說。

再三斟酌後選擇的最佳建材──磚塊，有時候得配合鋼骨的形狀逐一切割後再砌成。整體表現讓人覺得做得很好。

1914（大正3）年，鋼骨磚造的東京車站完工落成，1919（大正8）年，辰野因為罹患西班牙流感過世，再過四年，發生了關東大地震。東京車站屹立不搖，即使是磚造建築，因為建材講究加上施工品質完善，就連只要以帶鋼和圓鋼加強即可的地方都使用鋼骨構材了，所以建築完好。實際上讀過當時的地震災害調查報告，磚造也好、帶鋼及圓鋼加強的磚造也好、鋼骨加強磚造也好，跟鋼筋混凝土造或鋼骨造建築相比，毀損情況並不特別嚴重。

為什麼鋼骨磚造建築消失了呢？

雖然毀損程度差不多，姑且不論磚造，為什麼震災之後人們不再興建帶鋼及圓鋼加強的磚造、鋼骨加強磚造建築了呢？簡直可說是日本建築構造史之謎了。暫且不討論高樓建築，如果只是三、四層樓高度的磚造建築，以鋼

材補強應該就很足夠了吧。

解開謎底的關鍵，只要看鋼骨造建築如何被對待就能了解。關東大地震發生前，東京車站前以丸大樓為首建造了好幾棟純鋼骨造的巨型高樓。然而，這些鋼骨造建築在震災後也改建了新大樓，所以不只磚造建築，連鋼骨建築也消失了。

隨後，震災後的建築構造在佐野利器的強力指導下，統一採用了清一色鋼筋混凝土作法。辰野過世之後站在日本建築界頂點的，是提議東京車站採用鋼筋混凝土構造然而後來被排除的佐野。鋼骨造建築等到戰後才有辦法再重見天日，而磚造建築至今仍不見天日，雖然這也是符合法規的構造。

※1 【譯者註】羽子板螺栓：一端為圓形斷面之螺栓，另一頭則焊上有開孔的鐵板，與另一方向之螺栓鎖固，在日式木構造中用於兩個不同方向構件的連結，防止結點構造脫開。

※2 佐野利器：1880～1956年。出身於山形縣。關東大震災後致力於災後復興、都市計畫的建築構造學第一人，也是日本首度制定的建築法規「市街地建築物法」（現今的「建築基準法」）的起草人之一。

※3 森山松之助：1869～1949年。出身大阪府。任職台灣總督府營繕課技師期間，曾經手台灣多處官廳建築。

※4 安德與布克曼（Hermann Gustav Louis Ende & Wilhelm Böckmann）：明治政府為了著手建造由西洋建築構成的官廳集中計畫時，自德國招聘來的建築師。他們執行設計的法務省舊本館為指定的國家重要文化財。

豐平館
──美國風格木構造、雨淋板──

裝修材料的流傳與變遷

現今一般獨棟住宅大量使用的壁板類為首的裝修材料，具有一種特徵：不知為何即使是以水泥或金屬板這類工業製品為原料的建材，其形狀或者表情（樣貌）無一例外地全都仿自工業化以前的自然素材。

無論是水泥或金屬板，在工業化初期階段的性能、形狀或是樣貌都難以自由發揮，只能依循材料本身的特性。

隨著工業技術進步，這些建材不論任何形狀、顏色都可能做到，結果諷刺的是，這些材料卻模仿自然素材。

其中之一的橫式羽毛狀壁板，這是種運用最廣泛的素材，在此我想述說它的原形，也就是油漆塗裝的雨淋板[1]。

誕生於歐洲的雨淋板

排行第一的重要建築為札幌的豐平館，接著是最有名的札幌時計台。兩者都是廣為人知的明治初期洋風建築，這次就以豐平館為例（照片1）。

為什麼日本才剛誕生近代國家最初的階段，北方大地就出現了鋪設雨淋板的建築了呢？為了解開這個謎，必須追溯雨淋板這種裝修材料歷史上的時與地因素。

雨淋板產生的理由不明，未來應該也不會有人清楚是怎麼回事。不過，出現的地點倒是有特定地區，為英國多佛海峽附近的農村地帶。古老的房舍當中，雨淋板只在這個地區留存下來。

較新的案例分布地區也極有限，首先是多佛海峽對岸的舊英國所屬領地，以及芬蘭、挪威，不知為何還有土耳

照片1　豐平館正面立面外觀。

其伊斯坦堡的高級住宅區，應該是土耳其步入近代國家後才開始有的吧。

古老的案例只分布在英國與斯堪地那維亞半島的部分地區，兩地為了防止木造住宅的木架構造在風吹雨淋下腐朽或冷風從間隙吹入，英國在半木構造※2上面、斯堪地那維亞地區在原木構造上鋪設了雨淋板，於是出現了木構造有如雨衣一般的東西。

能夠明確知道出現時期與年份的是英國案例，是在十八世紀。記下這資料時我才發現這種作法意外新穎。當初雨淋板沒有塗上高價的油漆，直接呈現木板原始質地，後來才塗上油漆並持續至今。

這種雨淋板，為何會出現在不論時代與地點都很遙遠的札幌呢？

不可能是直接從大西洋傳來的，首先，是越過大西洋傳到美國，率先於美國拓荒的英國開拓農民，將母國的建築裝修技術也帶到美洲。

來自英國的開拓者，當初建造的房屋跟母國絕大多數地區的相同，為半木構造的房子，然而不論是木架（柱、梁）或是木架間的中心壁所使用的泥土或磚頭，在面對北美東北部強烈的風雨侵襲時效果不佳，

也擋不住從間隙吹入的風。

早期開拓農民因為住宅機能不佳，寒冷等直接間接因素導致死亡率也應該相當高。因為天氣寒冷使得體力下降，很容易發生事故，這種情況在近代醫學尚未發達前十分尋常。接下來容我岔題一下，以寒冷的信州為例，我的父親兄弟姊妹六人中只有三人存活，而母親的手足也是六人卻只有兩個長大成人。

美國開拓的英國開拓農民，應該是在出身於多佛海峽地域的移民指導下，開始在房屋外鋪設雨淋板的吧。

美國開拓與雨淋板可說是天作之合，幾乎沒有其他例子像這樣歷史進程與建築材料配合得天衣無縫。

完美的水車製材

開拓者一開始在登陸的海岸附近伐林墾荒為田地，後續到來的拓荒者不得不溯溪往更深處的上游地區前進。越往上游，河流地勢就越加嚴峻，然而開拓農民巧妙利用了河流險峻的地形。

也就是水車製材機，這讓為開墾耕地而砍伐森林所得的原木，可以輕鬆處理成板材使用。在新英格蘭地區的開拓露天博物館還可見到當時的水車製材機，從河川引入的水車用水道寬度為30公分×60公分，水位差僅僅只有30公分，就能帶動帶鋸上下切削木材，真是驚人，而且幾乎沒有聲音。

十幾年前在長野天龍川的上游，不曉得現在是否還存在，一位老爺爺正使用日本僅存的水車製材機在鋸木板。雖然這座水車水位差高達2公尺，動力強大，不過因為是水車動力的緣故，發動機無聲所以製材所現場十分安靜，在谷地裡迴響的只有帶鋸切削扁柏（黃檜）的清脆聲響。

雖然雨淋板在歐洲是極少數地區才使用的裝修用材，但無形之中成為美國開拓時不可或缺的建築裝修用材，於是在美國生根。

後來，建築的雨淋板運用持續至今。如果要提起美國的國民建築風格，除了塗上白漆的雨淋板建築以外不作他

想。

雨淋板登陸日本・北海道

登陸日本的原因，跟明治新政府請美國指導北海道開拓事業有關。首先的方針是決定請美國的農業主管凱普隆（Horace Capron）前來日本，如今回顧起來，比較像是當時的農業部長親自前來吧。

在凱普隆的領導下，超過五十名的開拓顧問團赴日，其中重要的二人為建築相關技術人員。他們是霍爾特（N. W. Holt）與惠勒（William Wheeler）。

霍爾特自美國帶來水車製材機，利用豐平川的水流生產出大量的板材與角材，得以建蓋美式木構造的第一代開拓使本廳舍。

惠勒為札幌農學校的土木工程教授，除了教導開拓事業所需的土木技術，也經手開拓建築，代表作即為位於札幌中心位置的札幌時計台（札幌農學校演舞場）。而惠勒所培育出的開拓使建築技師安達喜幸，代表作是這座1880（明治13）年的豐平館。

外觀基調為巴洛克風格，內裝莊嚴

一起來看看豐平館吧。雖然從名稱難以得知其用途，但對當時的開拓使而言是最重要的設施，這是為了接待至北海道行幸的明治天皇而設的迎賓館，平常則是旅館，或者可以說是北海道招待外賓專用的鹿鳴館吧。

建築以寬闊的氣派構成著稱的巴洛克風格為基調，特別是玄關的車寄（編按：停車進入建築入口的頂蓋）設計成向

照片2　豐平館內裝，請注意右上部的吊燈。

外突出的圓形，也唯有巴洛克風格能呈現動感的雙柱造形。像這樣氣派的雨淋板建築，連現今美國也不存在了。

雖然建築基調為巴洛克風，屋頂山牆卻是採取哥德式，以角材組成十字，中心的木材向下延伸形成穹隅形（pendentive），山牆上頭還加上了尖頂飾（finial）。突出的角材強化了尖頂飾與穹隅形成的垂直印象，這也是哥德式建築的特色。

請大家注意觀察正面中央山牆的外觀。拱形山牆當中似乎掛著隨處可見的裝飾，也就是日本傳統建築的元素「懸魚」[※3]。歐美建築有拱的設計，但沒有拱形山牆。垂著懸魚的拱形破風這種巧妙優秀的表現究竟是如何出現的呢？

我的看法是，這是身為日本技術人員安達喜幸的個人愛好。安達身為明治政府的公務機關建築專業人員，出身應該為大木匠師傅無誤，所以才會想讓人見識一下只有在日本特有的設計吧。

這點傾向在室內設計上更加明顯，在吊燈懸吊位置的「中心裝飾」，有利用泥水細工描繪的波間千鳥圖案（照片3），登往二樓的階梯，雖然沒有必

020

照片3　中心裝飾有吉祥的波間千鳥圖案。

要卻也做了廻轉樓梯。當時，歐美傳入的廻轉樓梯要畫好放樣圖極為困難，因此，從這裡可以見識到師傅的功力。

相對於此，對日本的木工匠師而言，美國傳來的雨淋板之類的跟傳統的「簓子下見」※4相比，根本只是雕蟲小技，易如反掌。

（照片提供：札幌市豐平館指定管理者∵NTT FACILITIES, INC.北海道※5）

※1　雨淋板（下見板）：建築物外壁的一種裝修保護用壁板，作法是使用橫向的板材沿壁面上下略有交疊地鋪設。

※2　半木構造（Half-Timber）：為中世紀的英國、法國等地常見建築形式。柱、梁、桁架等木造骨架顯露於外，骨架間以石塊、磚頭等砌成牆壁。

※3　懸魚：主要使用在神社寺院等屋簷下山牆面（妻側）裝飾構件之一，以及屋簷破風板下的垂飾。因為原本就做成魚形，所以稱為懸魚。

※4　【譯者註】簓子下見：配合雨淋板交疊的狀況，將押緣（固定用的木條）切割成鋸齒狀。

※5　【譯者註】NTT FACILITIES, INC.：繼承自日本舊遞信省營繕課的大型建築設計事務所。

氣仙沼Rias Ark Museum　—鋼板構造—

現身於氣仙沼的美術館

東日本大震災發生的時候，我對氣仙沼的Rias Ark美術館受災狀況感到焦慮不安。看到當地報導影像，氣仙沼的港町因為海嘯外加海上火災，在一開始震災來襲後就像文字描述的半點痕跡都不留，只剩下眼熟的碼頭殘跡。向設計美術館的石山修武打聽災情狀況，只聽到他有氣無力地說：「建築基本上沒有大礙，但相關人員就⋯⋯。」

石山在當地不只建造美術館而已，還長期致力於地方振興與街町營造的事業，因此我就沒再多說，沒再多問有關高橋工業※1的受災情形。

過了幾天後，我在電視上看到站在瓦礫堆前的高橋工業的高橋社長。「雖然工廠全毀，但我們會重建。」他活力十足地如此說道。

這次我們以氣仙沼的Rias Ark美術館為例。當初完工後我就立刻參觀Rias Ark，在這裡看到投入的技術超過想像與預期，得知建築落實了只有新技術才能達到的效果，於是徵詢石山的意願，「想推薦這作品參加學會獎，如何？」他的回應是「就投吧，不會拒絕。」並開心得獎。評審員當中最讓人擔憂的富田玲子也熱烈支持，所以得到這樣的結果。

因為擔心他會拒絕受獎。他的回應是「就投吧，不會拒絕。」並開心得獎。評審員當中最讓人擔憂的富田玲子也熱烈支持，所以得到這樣的結果。

美術館與博物館合而為一

照片1　美術館外觀。眺望建築西側與正面入口。

首先介紹Rias Ark館藏與展示內容。除了創作者的作品展之外，最重要的是它作為「地方上的壁櫥」的這層意義，以氣仙沼為首的鄰近三陸海岸的漁村家家戶戶塞在壁櫥、小倉庫深處的物品，館方是蒐集、收藏、整理、展示這些物品的地方。不單單是大漁旗和船簞笥（放重要物品的船櫃）這種專門在美術館展示的項目，包括日常用品、漁具等展現人與海息息相關的具體物件皆大量典藏。

現今無論是在日本或者世界各地，Museum分裂為美術館與博物館，但是氣仙沼的Rias Ark還保有分裂前的氣氛，所以純粹認為這裡是美術館的人，說不定會感到有些困惑。

Rias Ark的Rias所指的當然是世界最長的三陸谷灣海岸（也稱為「里亞海岸」）。Ark則有雙重意義，除了意指「諾亞方舟」，另一層意思是基督教的「約櫃」。

應用造船技術的金屬加工令人驚奇

來具體說明建築的部分吧。首先是立地選擇十分獨特，建築位於可以往下遠望氣仙沼港町的小山頂端，簡直像是輕輕放置於此似的，十分近似諾亞方舟擱淺在亞拉臘山山

照片2　入口大廳的東側。

屬瓦的案例，但人們可以登上行走的屋頂也鋪設鈦金屬，這可是世界首例。

向對方請教過後，我認為任何一位專業建築師都會覺得驚訝的。鈦金屬板要如何鋪設在平坦的屋頂平面上呢？

該不會是採用縱鈎葺※2的方式吧。而且縱向接縫不只容易絆倒人，一旦踩下接縫的鈎槽就會壞掉啊。

這點請放心，建築師可是我的好友石山啊。他在金屬相關的技術方面超強的。

到底怎麼處理呢？他引進了飛機安裝鈦金屬板的技術，應用在建築上。觀察飛機機翼，就會發現接縫兩側有小

圓點並排的鉚釘或者點焊的特殊固定法。如此一來只有極少的雨水、雪與冰滲漏，總之是能夠耐受高度1萬公

頂的意象。雖然不清楚是因為方舟的意象才選定這處立地，還是因為決定在此處建蓋才命名為方舟，無論是立地與舟船的外觀，皆與這名為「Ark」（方舟）的建築物十分相稱。

接下來具體說明這方舟外觀的特點，船的外側皆以金屬包覆。精確地說，外觀也有部分為清水混凝土，但呈現金屬意象。格外讓我大吃一驚、也希望各位讀者為之感到驚奇的，是屋頂其實是以鈦金屬加工裝修的。雖然也有屋頂鋪設鈦金

尺、飛行時速1千公里與零下40℃低溫的作法。真是好久沒有體會到的石山建築的醍醐味。

正如我所言，他是「每一種素材都創出一項傑作的建築家」。這絕對是鈦金屬建築的傑作。

不過並不只是這樣。這座建築的妙處不在鈦金屬這項材料，直到進入建築裡才知道更強而有力的關鍵在裡頭等著。

走進入口，通過回頭看牆壁，再次為之驚奇。牆壁極薄，可能不到3公分厚。這種面積大而且這麼高的牆壁，要做成這種厚度的混凝土牆是不可能的，就算預力混凝土也做不到。此外，牆壁有一部分呈現弧線凹狀，還有宛如用刀切割出的縫隙，上頭鑲嵌著藍綠色的玻璃。

到底是怎麼做出來的呢？

答案是鋼板。將稍厚的鋼板切割出入口、窗與縫隙，然後再彎曲呈現弧面。

當然這是世界首見的創舉。然而，建築界缺乏將這麼厚又大面的鋼板隨心所欲地又切割又鑲嵌又彎曲的技術。建築以前會使用鉚釘與螺栓，現今則是以焊接的方式接合金屬平板。

照片3　從屋頂的東側遠望如今已消失的氣仙沼市區。前方即為美術館的屋頂。

照片4　入口大廳的西側（正面入口側內部的鋼板）。

於是，建築師轉化了氣仙沼這個以鮪魚與魚翅等聞名的漁業基地造船技術在建築上。

不只是正門入口，展示室的天井、壁面也都淋漓盡致發揮造船技術，打造現代的方舟。

而擔負起這個重責大任的，是當地造船廠高橋工業。

過往即已存在不使用鋼骨而使用金屬板蓋建築物的技術，舉兩處我造訪過的建築為例，眾所周知的那位艾菲爾，曾建造過鐵板構造的大型燈塔，而犬吠埼燈塔（位於千葉縣最東端海岬）那座明治初期的霧笛舍小屋，教人驚奇地為鐵板構造。

然而，在鋼骨建築興盛時曾一度消失的金屬板建築，百年之後在氣仙沼卻突然復甦了，而這鋼板構造的生命來源是海洋。

對後來建築的重大影響

Rias Ark美術館帶來的影響非常大。

若能運用造船技術，將船的鋼板加工技術引進建築的話，就能隨心所欲地創造出更多樣、而且厚度

不那麼厚的建築空間。最早注意到石山的發明的是我的朋友伊東豊雄，而最早從石山的幻庵發現沖孔金屬板的發展性並運用在自己作品的也是伊東。伊東眼睛銳利的程度堪比不斷在搜尋新獵物的老鷹。

伊東透過石山的介紹下，運用高橋工業的造船技術完成了仙台媒體中心。如果沒有高橋工業高度的鋼板加工技術支援，仙台媒體中心那薄而平的鋼板雙層地板就無法順利誕生，鋼管組柱與地板的接合處施工可能也無法那麼細膩吧。

鋼板構造之後逐漸在日本建築開拓了新的局面。例如伊東的〈MIKIMOTO Ginza 2〉[3]、妹島和世的〈梅林之家〉[4]、西澤立衛的〈森山邸〉[5]、阿部仁史的〈菅野美術館〉等。

這股發展今天在日本仍持續不斷，未來也會廣傳到世界上吧。

※1　【譯者註】高橋工業：主要經營項目為船舶製造、造船技術與建築融合的建築構造物、金屬構造設計與工程、水門設施與一般建築土木工程。

※2　縱鉤葺：將寬30～40公分的金屬板連接起來做成屋頂，連接處俗稱為鉤，是將材料的邊緣折彎，從縱向捲曲接合。

※3　MIKIMOTO Ginza 2：伊東豊雄設計、位於東京都中央區銀座二丁目的御本木大樓，建築採用鋼板混凝土構造。

※4　梅林之家：建於東京都世田谷區的住宅，結構體的隔間牆全部都是16公釐厚的鋼板，並將柱、壁極力減到最少。

※5　森山邸：位於東京都郊區戶主兼租賃戶的複合住宅。以鋼板建造、分割成十戶有如大大小小箱子般的配置為其特色。

富岡製絲場 ─ 木骨磚造 ─

照片1　富岡製絲場的東繭倉庫正面。（照片提供：富岡市・富岡製絲場）

登錄為世界遺產的工廠

自從富岡製絲場被指定為世界遺產後，我就接到不少新聞媒體與行政單位的詢問。詢問的問題，比起明治時期的西洋建築為首的這類日本近代建築專門知識，反而多半是問有關我的老師村松貞次郎最初注意到這座建築並進行調查的事，或者是建築偵探好友的清水慶一全力促成世界遺產登錄等事。兩位故人已經不在，所以對方想詢問的，是跟他們熟識的我所知道的當時情況。

簡單說明當時經過。1959（昭和34）年，東京大學生產技術研究所教授兼文化廳建造物課長的建築史家關野克老師，帶著當時身為助教的村松老師與伊藤鄭爾二人，調查幕末・明治初期的西式工廠的實際狀況，於是前往富岡製絲場，並為兩件事驚嘆不已。

其中之一當然是整座西式工廠全部保留下來，就像當初蓋好時那樣完整。關於這點，今天任何人到現場參觀一定都體會得到。原本多數工廠建築會因為技術革新的因素而增改建，為什

照片2　以木材搭建骨架並工整地砌磚的倉庫全長至少有100公尺以上。妻壁※2的切妻屋頂下方壁面使用斜材。（照片提供：富岡市・富岡製絲場）

麼富岡就這樣完整保留沒有改建，大約四十年前村松老師一行人拜訪工廠時就這點詢問對方，當時片倉工業※1的廠長說明：「因為製絲機器逐漸性能提升而且小型化，所以容納設備的工廠沒有擴廠需要。」不只如此，片倉工業保存廠房的意圖也相當高。

遍尋世界，即使是富岡原點所在的法國，不只從未建造過像這樣大型正統的製絲工廠，當然更不可能留存下來，於是登錄為世界遺產。

讓三位建築史家初次造訪就大為驚嘆的還有另一個原因，就是建築之美。

雖然這麼說，還是跟桂離宮令人著迷的數寄屋造與東京車站美麗的維多利亞風格建築等有所不同。因為它最初的建造目的原本就不是為了讓人感受建築的「迷人」或「美麗」。而是極盡所能追求實用性，捨棄裝飾，合理實在建造出來的成果呈現出機能美。

更具體地說，立起木材柱子，架起梁與桁架，其間只砌上紅磚，這種垂直與水平線條形成的合理構成，產生了現代之美。

當時是戰後不久的時期，日本建築界依循現代主義的建築思想進行戰後復興與重建，而現代主義建築思想的根本原理之一，正是「表現構造與材料之美」這個命題，沒想到富岡製絲場透過木材與紅磚實現了這一原理。

之後，關野教授致力於文化資產保存領域，伊藤鄭爾專攻民

029

家研究，結果村松老師留在東大繼續進行富岡研究，並將研究對象擴展到所有明治時期建築，正是我進東大研究所就讀的時候。

我在研究所時與同為研究生的堀勇良、還有當時就讀日本大學研究所的清水慶一等人結成建築探團，發起日本近代建築的挖掘、探訪活動。最後清水進了國立科學博物館，負責業務為「近代化遺產」。當中，他埋首於富岡的保存計畫，即使周遭的人紛紛表示「工廠是不可能會過的啦」，他仍舊不放棄，終於努力讓富岡製絲場登錄為世界遺產。

只旁觀恩師與友人積極活動的我在做什麼呢？我在世界各地漫遊觀看古今建築，姑且把富岡製絲場放在心中，於非洲、歐洲與美洲遊歷。

木骨磚造是從哪裡傳來的呢？

之所以暫且擱置，是因為富岡建築有個巨大的謎待揭曉。

富岡製絲場的木造中間砌了磚頭的這種構造，稱為「木骨磚造」，但起源並不清楚。

富岡的設計者巴斯提安（Edmond Auguste Bastien）為橫須賀製鐵所（雖然稱為製鐵所，但不同於現今的鋼鐵工廠，是以造船為主要業務的綜合機械工廠）的技術人員，自橫須賀至富岡出差並完成工程。因此，明治維新後繼續留任，幕末時期受幕府聘任進入橫須賀製鐵所，富岡製絲場建築的原型為橫須賀製鐵所，實際上相同的工廠建築還建造了不少，然而更早的源頭並不清楚。

照片3　富岡製絲場源自於橫須賀製鐵所的工廠。（出典：《橫須賀海軍船史　第1卷》，橫須賀海軍工廠編，橫須賀海軍工廠，1915年，頁151）。

照片4　巴黎的鋼骨磚造地下鐵車站。

理所當然的，以「造船匠師」名義獲聘的巴斯提安，與其說是建築師不如說是建築技術人員，而且是比較熟悉現場施工狀況的中下級技術人員，所以橫須賀的工程應該也不是他獨力構思的。應該是他在某處學得這種技術並完整引進，然而，走遍世界也找不到跟富岡製絲場相像的建築。

當然除了北歐與東歐地區，木構骨架間砌磚頭的建築案例在歐洲一帶數量似乎不少，英國的都鐸樣式[3]民居也好，法國與德國的木造民家也好，都讓人覺得無法吻合的，是這些木造民居與富岡之間，有道一旦發現就無法視而不見的狹窄深溝。

都鐸樣式的建築，會在直立柱之間加上好幾根並排的小柱，但富岡製絲場沒有加小柱。法國與德國的木造民宅還會在柱與小柱間費心地加上斜材，雖然這些也算是值得觀賞的地方，但富岡完全沒有強化可看性的意圖，只做了建築必要的最小限度處理。至於斜材，富岡製絲場的長邊壁面並未使用，不過工廠的木桁架上有使用。而較早建造的橫須賀製鐵所工廠，也有在長邊壁面使用斜材的例子。不過，為了承受地震水平力，富岡的柱與柱之間只單純放了一根斜撐（brace）。

法國的木造建築是起源嗎？

提到富岡木骨構造建築的機能美，首先是垂直與水平的斜線，接著是木料與磚塊的對比，從這兩種因素帶來的效果，即使看了很多世界上的木造建築但也沒遇到吻合的對象。不過，指導建造橫須賀製鐵所的是法國海軍工程師弗尼（François Léonce Verny），巴斯提安也是來自法國海軍土倫軍港，所以或許可以視法國為富岡的建築根源。

數年前，我曾在黃昏時分於法國中部某個偏遠鄉村的無人車站等車，看到月台對面、應該是車站倉庫吧，簡直就是會讓人想起富岡製絲場的建築物啊。

對了！就是車站。除了紀念性質的建物以外，車站建築當中，鐵道建築當中以縱、橫構造技術人員所經手的尤其以木造為多，少有石造或磚造建築，也有以獨創作法為人所知的。

在那之後，我就開始找尋法國的鐵道建築當中以縱、橫構造砌磚，且磚塊上也有貼上彩色磁磚的案例。

總覺得車站相關附屬建築實用的木造建築當中，好像存在著富岡的原型。工廠建築應該也可以被視為其同類吧。

前往土倫軍港後證實了我的推測。我事前沒有做什麼準備就順道去了，因為不能進入敷地內，於是搭乘從海上眺望軍港的遊覽船。一開始我為其佔地之廣而驚訝，據說是日本第一的橫須賀跟這個完全沒得比，這裡至少規模大上十幾倍。遊覽船先帶著遊客參觀

照片5　冬天的富岡製絲場。（照片提供：富岡市・富岡製絲場）

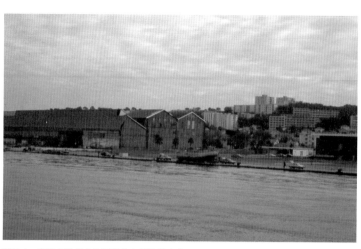

照片 6　從遠處眺望土倫軍港的木骨構造亦或是鋼骨磚造工廠。

完戰艦與潛水艇區後，才前往對岸的工廠地帶。明明戰艦與潛水艇都讓遊客靠那麼近觀看，工廠區域居然只是這遠地橫越通過而已，然而這一切無法逃過我這建築偵探之眼。似乎是因為正在進行軍方工廠再開發案的緣故，已逐漸拆除的空地中，矗立著二層高的木骨磚造的大型工廠。橫須賀也一樣，延續到明治時期時，從木骨磚造建築變成同系列的鋼骨磚造建築。

因為距離太遠，所以無法斷定建築是木骨還是鋼骨，不過關於橫須賀製鐵所的原型在土倫軍港這點，還有跟富岡有關連的木骨磚造傳統這點，則是確定的。

法國的鐵道相關與工廠的實用木造建築，是富岡製絲場的木骨磚造之母。

然而，像富岡一般大而美麗的例子，我還沒有見過其他的。

※
1
當時的片倉工業：富岡製絲場在1893（明治26）年出售給三井家之後，於明治35年轉讓給原合名會社，於1939（昭和14）年與現在的片倉工業株式會社合併。

※
2
妻壁：對長方形的建築物而言，短邊的壁面稱為「妻壁」。在這裡則是指切妻屋頂兩端的牆壁。

※
3
都鐸樣式：英國地區15世紀末至17世紀初普及的建築樣式。柱與斜撐等木骨架顯露在外面的設計為這種建築的特徵。

瑞士小木屋 ──最古老木造建築──

校倉造分布之謎

第一次聽說「瑞士小木屋」（Swiss chalet）這種異國建築，是四十幾年前我尚在研究所時造訪岩崎久彌邸那次的事。這裡是三菱財閥創辦人彌太郎的長男家、三菱第三代社長之宅邸。設計者為喬賽亞・康德，於1896（明治29）年完工。這棟建築因為是建築師所設計的現存最古老正統西洋建築而頗負盛名，當然也是國家重要文化財。

傳統木工師傅建造、有如大名宅邸般體面的和館旁，矗立著康德設計的大棟洋館，離它們稍有一點距離的地方還有一棟撞球間，建築樣式即為文章一開頭提到的「瑞士小木屋」。

Swiss chalet，chalet的語源應該與chateau相同吧，不過，chateau意為莊園宅邸，chalet意為山林小木屋。就算不加上瑞士一詞，chalet一詞還是專指瑞士小木屋，具體說來，岩崎邸的撞球間具有校倉造牆壁以及前方陽台的瑞士木屋特徵，這些再加上切妻屋頂就合乎正統瑞士小木屋的三種特徵了，不過，岩崎邸的為變形的入母屋屋頂。

記得在唸研究所時看過「瑞士小木屋為校倉造」這種說法，雖然如此，卻沒有一點關注的念頭，後來，就算前往瑞士附近的地區也沒有特別去觀看。

我對校倉造的小木屋並不特別感興趣是有原因的。

校倉造自以前就分布在世界各地，今日仍在日本、俄羅斯、瑞士、北歐地區流傳，就木造技術而言十分常見，而以校倉造建築表現來看，再也沒有其他建築及得上日本的正倉院與俄羅斯的基日島俄羅斯正教會※了。

或許讀者常常讀到「俄羅斯西北方島上的教堂與正倉院是全世界校倉造的雙璧」，或是「以前世界上到處分布

著校倉造建築」這些讓人不知所措的描述。的確，俄羅斯西方與日本現今在文化上與宗教上並無共通性，雖說過去到處都有校倉造，但現在並非這種情況。

有關校倉造建築在世界各地的分布，的確是木造建築的一個謎。可以推定年代、世上最古老的是以正倉院為首的奈良建築群，即使如此，也不能認定校倉造就是從日本傳到瑞士、俄羅斯與北歐，反過來說，是從俄羅斯西邊越過西伯利亞來到奈良都城也很不合理。

如果就文獻記載以後的歷史來思考，這種分布確實很奇怪，然而就史前、青銅器時代之前的人類歷史來考量，就一點也不奇怪了。石器時代的人類，也就是日本所謂的繩文時代，人類在歐亞大陸移動、渡過南北海洋，在地球上遷移、定居或者反覆遷徙，那個時候，作為校倉造原型的原木屋應該是可以造出堅固房舍的最簡單方式，而且木材也因為是普遍常見素材，容易取得，所以廣為使用吧。

原木屋與校倉造被認定是人類最古老的木造形式之一，若觀察正倉院與基日島上的教堂應該就足夠了，不過去看瑞士小木屋也不會花太長時間，於是我為了參觀歌德堂（Goetheanum）前往瑞士時，在回程順道前往。

日本的小木屋≠瑞士小木屋

眾所周知，瑞士的山村聚落位於阿爾卑斯山區的深谷之間，離大都市有段遙遠的距離，雖然抵達目的地就能看到小木屋，但因為想要看出建築方面的線索，所以我還前往民居保存的村落。

造訪的是還有住人、仍在使用中的民居，民居聚落雖然是將各地方典型的住居移建保存下來，但接觸了以後才發現，將chalet譯作「瑞士小木屋」不盡然正確。因為日本所謂的「山林小木屋」除了指登山者專用的小木屋以外，以前燒炭工人搭建的臨時工寮也算，跟瑞士的chalet基本上性格不同。在瑞士當地，村落與集鎮的一般住宅皆採取chalet的形式，所以不應該將chalet譯為「山林小木屋」，譯為瑞士的「民家、民居」比較正確。

在此進一步說明，我在民居保存村落第一次知道，不同於村落與集鎮上的chalet形式住居，瑞士有名副其實的山林小木屋。當然，不是登山者休息的登山小屋，而是村裡的農家每戶必備的小木屋。

即是夏季放牧時使用的山林小屋。

雖然大家都曉得，瑞士人的放牧方式是在夏季將羊等家畜趕上山區，直到秋季再趕回谷地農村聚落，但是大家知道為何要將牛羊趕上山區嗎？真正原因一直到造訪民家聚落後我才了解，先前只想過或許是因為山區較涼爽、山上原野牧草原豐美這些因素而已。

但這些都不是真正的原因，瑞士的鄉間夏季也很清涼，而開墾險峻的阿爾卑斯山少有的平坦地區所種植的牧草雖然質佳，但相較之下平地鄉間的牧草田品質更好、產量更豐厚。

夏天在能生產豐美牧草的田地上，種出足夠讓牛羊食用的牧草是首要重點。冬天家畜挨餓餓會死亡，對畜牧業而言，確保冬季家畜飼料穩定供應是絕對優先的要事。在夏季種植足夠的牧草，冬季來臨之前割下曬乾保存在倉庫裡，家畜與人都無法外出的嚴冬中，人們將田裡生產的麥、豆、薯搭配乳製品一同食用，家畜則是依靠棚舍天花板下保存的乾草維生，等待春季來臨。

探索牧草地的山中小木屋

首先從山上牧草地的小木屋開始介紹（照片1），理所當然為原木建造的小木屋。一進到裡面就讓人聯想到繩文住居，在微暗低矮

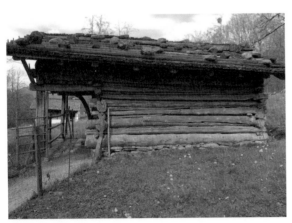

照片1　山上牧草地的小木屋。

的泥土地面土間裡，就只設置了爐灶再加上深湯鍋而已。人們各據土間地面適合的位置用餐、休憩與入睡，除了鍋子與湯鍋，其他用具全是以身邊隨手可得的木材或石頭製造而成（照片2）。

相較於日本的繩文住居，顯然灶與鍋的尺寸大上許多，因為這是製作起司的鍋具。將山羊或牛的鮮乳倒入爐上的大型深鍋中，以長柄刮刀反覆不停枯躁單調地攪拌，待乳脂肪、蛋白質成分與水分分離後，再以布包裹擰乾水分，只含乳脂肪與蛋白質的白色、柔軟質地如豆腐般的莫札瑞拉（新鮮乳酪）就完成了。將這個放在牆邊棚架上發酵後，就成為起司了。

木造建築的封閉感與陽台的開放感

聚落裡的民家木屋又是什麼情形呢？無論是演進自原木屋的校倉造也好，簡單的切妻屋屋頂也好，都可說是進化自現今作為夏季山中木屋用途的原木小屋的住宅。

正如同日本的茅葺屋頂民居是進化自繩文時代的豎穴式住居，瑞士的民居木屋也是以跟豎穴式住居一般古老的原木小屋為起點。

但是瑞士木屋跟日本民居帶給人的印象有極大差異，首先是構造為共二層、三層的校倉造，相較於日本民居，瑞士木屋牆面比屋頂更加醒目，大概是因為屋子沒有泥土壁，純粹是厚實的校倉壁，木造感更加強烈。而屋頂因為是木板葺，從上到下都沒有使用土、草或紙等素材，全為木材。就純度這麼高的木造建築（照片3）。

舉目望去全是木頭，這種感受在走進室內後更強烈了。厚實木板

照片2　山上小木屋的內部。

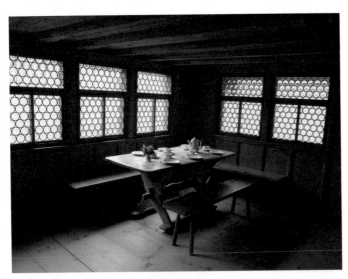

照片3 聚落的民居。木材純度超高。

照片4 聚落民宅室內。低矮的天花板具壓迫感。

所鋪設的地板、建造的壁面與天花板，滴水不漏緊密包圍著，上頭的窗戶為了防寒需求開口也極小，在我這習於日本開敞的木造建築風格的眼光中，感覺有如迷失在木質洞窟之中。如果天花板再高一點就好了，只有2公尺高難免讓人覺得很封閉啊（照片4）。

因為感受到這種強烈的閉塞感，於是能夠理解外面附設陽台的功能了。冬天偶爾遇到天氣好的日子，人人都想從屋裡走出戶外，曬曬太陽或眺望風景吧（照片5）。

雖然從歷史上我們無法得知何時開始附設陽台的，但是在工業革命開始之前、玻璃還是價格昂貴的建材時，瑞士農民的住宅窗戶肯定不是鑲玻璃而採用木板窗。當木板窗關上時，在天候惡劣的季節中，室內白天也是近乎全暗的環境。這時，少見的晴朗天氣想外出算是人類本能，陽台的設置是必然的吧。

瑞士木屋的陽台跟日本民居的緣廊，只有在享受外頭的陽光這點上相似而已。

※　基日島俄羅斯正教會：基日島位於俄羅斯西北部奧涅加湖上，島上的木造建築教堂群於1990年登錄為世界遺產。

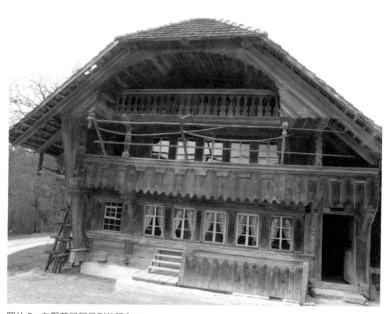

照片5　在聚落民居見到的陽台。

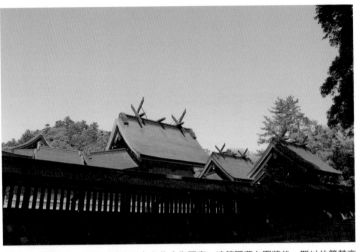

照片1　出雲大社。1952（昭和27）年指定為國寶。建築隱藏在圍牆後，難以估算其高度。

日本木造建築的原點

2013（平成25）年伊勢神宮舉辦二十年一度的式年遷宮（編按：將神體遷離營造修繕的神社本殿），當時我擔任「御白石持」的特別氏子，參與在神宮正殿敷地上鋪設白石的儀式，得以貼近觀察新建的內宮正殿。

伊勢神宮的儀式吸引了空前人潮，然而這一年出雲大社也正逢大遷宮之年。加上出雲大社是為六十年一度的大遷宮，伊勢與出雲這兩座日本最具代表性的神社在同一年進行遷宮，這在歷史上是極少發生的事，所以儀式十分受關注。

在談到日本木造建築的歷史時，不論是伊勢神宮或出雲大社都是不可忽略的原點性建築。

眾所周知的，伊勢神宮的原點性質在於其高床式（以木柱架高地板）住居的建築形式，這是彌生時代與水田稻作文化一同自南方傳來且流傳至今的形式。數千年前的木造建築形式維持原狀保存至21世紀的今天，可說是建築史上的奇蹟了。

040

相較於此，出雲大社是建築史上絕對會提到的「質樸堅實但高度絕非尋常」的事物。

翻開世界建築史，我們得知世間以石材與磚造建築壓倒性地為主流，身為日本人也忍不住氣餒退縮，理由之一是木造建築的規模較小。不論是金字塔也好、羅馬萬神殿或者是哥德式教堂也好，這些建物的高度與內部空間，都讓石造與磚造建築在歷史上以壓倒性的巨大規模為傲，直到今日造訪它們仍足以自豪。

與它們相比，回想其他日本以外的木造建築，實在想不到能比擬歐洲地區俄羅斯基日島的教堂或北京紫禁城太和殿的大型建築。不過，基日島的教堂因為建蓋在小而扁平的島上，而太和殿是矗立在大理石造的巨型基壇（台基）上，所以讓人感覺建築物巨大。

出雲大社創建時的高度

在全球性木造建築的劣勢當中，派出日本的出雲大社與奈良大佛殿以及姬路城如何？它們不管高度也好、內部空間也好，不見得會站在壓倒性的劣勢中。

平安時代，源為憲的著作《口遊》※1當中載有這樣的歌謠：

「雲太　和二　京三」

正如吟唱的內容，出雲大社、大和（奈良）的東大寺大佛殿與京都的大極殿，為日本三大建築。京都的大極殿於1063年燒毀，大佛殿於1181年平氏引發的南都燒討（編按：攻打東大寺、興福寺等南都奈良佛教寺院之事件）中毀損，於江戶時代重建成今日的規模。出雲大社現今的外觀是江戶時代（1744年，延享元年）所建，據說自1248年大遷宮後，本殿就改為最初的一半高度了。

如果像當初「雲太　和二　京三」那樣的情況延續下來，日本可就成為世界建築史上「奇蹟的列島」啦。

歌謠吟唱著奈良的大佛殿居次的時候，出雲大社正以16丈的高度為傲，16丈也就是48公尺。

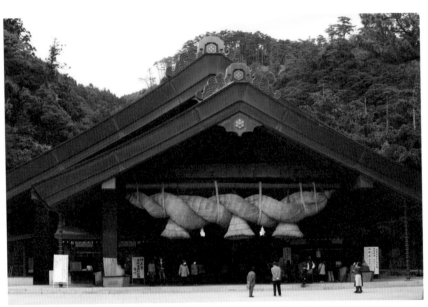

照片2　神樂殿。為高床式建築，創建時高度為48公尺（現為24公尺），讓人感受其巨大的規模。

總之，大佛殿的作法是豎立數根柱子以擴充室內空間，出雲大社的作法是露天豎起縱橫各三根柱子、共計九根柱子[2]，因為是高床式，所以柱子沒有遮蔽，然後在上面搭建頗具重量的社殿是真的嗎？，也有人質疑現在的8丈（24公尺）難道不正確嗎？

如果出雲大社高達48公尺，要從何處取得這麼長的柱子，以及如何豎起這些柱子，技術方面的問題相當大。扁柏最長的原木也不過30公尺而已。出雲大社因為採取棟持柱形式，為了支持48公尺高的棟木（棟梁），需要60至70公尺高的立木，這種高度也只有美國西海岸的紅木此種巨杉才具有。

而可能解決這個技術難題的示意圖，已由戰前的建築史家福山敏男發現而提出報告。

據推測這幅繪於平安時代的平面圖，雖然與今天的出雲大社一致，但奇妙的點在於，九根柱子各自為三根柱子束成一大根的簇柱。

要達到48公尺高度，若使用簇柱的話是有可能的。

然而以三根原木束起來的簇柱，過往日本並無這種紀錄。雖說江戶時代重建的東大寺大佛殿，有使用鐵箍束成樋狀的簇柱，但也是將經過切割的木材束成，在

技術執行面跟外觀上與使用三根原木束成的有極大差異。

福山根據這些資料打算復原高達48公尺的出雲大社，引發了巨大的衝擊，然而比起這些衝擊，人們不以為然的反應聲量還稍大些。建築界大致上都對福山的復原計畫抱持善意，而古代史與考古學領域相關人士則持批判態度。

目前為止是戰前研究的狀況。

發掘出三根原木束成的簇柱

福山過世後，原以為福山復原計畫應該不會再有人主持進行了，但是在2000（平成12）年，出現了一則讓古代史迷與相關領域專家相當震驚的新聞。

在挖掘現今的出雲大社本殿前方不遠處時，以鐵箍束起3根原木的簇柱基部出土了。

當然我也跑去現場看了，三根直徑約1公尺的杉樹原木柱，牢固地以鐵箍束成一體。面積之大，我忍不住想「簡直可以在上面打桌球呢」。

關於這柱子為何出土於現今本殿前方這點，出雲大社的大遷宮，並非像伊勢神宮那樣在左右並排的敷地上交互替換改建，而是在前後附近的範圍內進行。大概是因為不同於伊勢神宮，這可是高度近50公尺的高處工程，所以必須利用舊本殿的高度進行作業也是無可厚非的吧。

接著再來談這次的大遷宮，也稱為大造營，跟昔日一樣，進行著更建本殿的龐大工程，其中一項艱難的作業，就是重新鋪設江戶時代中期1744年建造的本殿屋頂的作業。

我曾經在屋頂重新鋪設的過程中與完成時參觀過作業，即使爬上重新鋪設中的屋頂，可能因為有鷹架與尚未鋪設好的屋頂骨架的緣故，還感覺不到規模有多大。

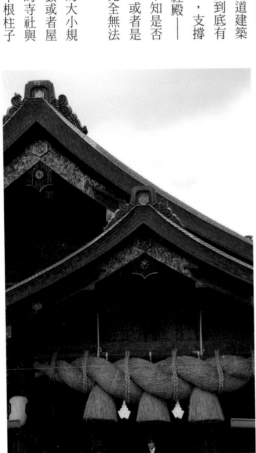

照片3 拜殿。正面與背面皆各有中央柱，為棟持柱。

工程結束後參觀現場，首先像往常一樣，先從拜殿眺望建築。如同伊勢神宮，從圍牆外無法一覽出雲大社與本殿的全景。因為兩者的圍牆都相當高，得從圍牆對面的窺視壁往上眺望才得以望見。

站在巨型建築物前喪失比例感

然而2013（平成25）年這一年不同，我不僅在近處仰望伊勢神宮，也能進到出雲大社的圍牆內側參觀。雖然早就知道出雲大社的尺寸規模，但任何人看到建築時都會想立刻確認一下吧。

一進到內側，我立刻抬起頭觀看。不過我的第一印象卻一片混沌，無法判定它的大小規模。我知道建築物的確很大，但無法確切掌握到底有多大。眼前有好幾根圓柱豎立，支撐著架高的地板，上頭搭建著社殿——雖然看到也察覺了這些，但不知是否因為沒有地方能讓視線停留，或者是缺乏與身體的連續性關係，完全無法做出任何判斷。

一般我們在判定木造建築的大小規模時，會從柱子的粗細、根數或者屋簷與椽子的密度等日常可見的寺社與住宅細節來比較類推。例如十根柱子

並排的情況下，寬度可能達到十數公尺，「作為住宅非常寬廣，但若是寺社的話則為普通大小而已」，像這類的判斷。

然而看到眼前的神社，柱子在桁行及梁間只有三根而已。雖然是三根而已，但是視覺所判定的距離，室內寬度差不多是十根柱子並排的規模。這跟日常感受的比例尺完全不相通。

不過這種體驗並非是第一次，在參觀古埃及金字塔、宮殿或古羅馬的萬神殿等建築時也發生過。這是超過人類日常生活與體感的規模，是古代的比例感。

將這種在世界其他地區的古老石造建築所體驗的超尺度感，用來品味木造建築會如何呢？

這種感受無論在伊勢神宮或奈良的大佛殿都感覺不到，只有在出雲大社才有這種建築特色。

初次得以判斷規模大小，是在神官接近建築物的時候，以其身高為基準就可以推測架高地板的高度了，大約是三倍。地板高度是人的身高的三倍，以前是六倍。

如果復原的話……。我這麼想著，同時仰望粗柱子與架高地板，到底為什麼要做出三根原木束成的簇柱呢？就算做出來應該也很粗糙，像現在這樣比較好吧。而前面提到的福山，在得知簇柱後曾復原造出一根柱子來。

（照片提供：公益社團法人島根縣觀光聯盟）

※
1
《口遊》：平安時代中期為貴族子弟編著的教科書。分為時節、書籍、鳥獸等19個章節，全書內容採歌謠般的形式，讓學童吟咏記下書中內容。「雲太　和二　京三」一文收錄在居處門三曲的章節。

※
2
縱橫各三根柱子、共計九根柱子：社殿中央設置的心御柱，雖然穿過架高地板但並不支撐棟木（棟梁），所以在室內高度大概只到一人身高左右。

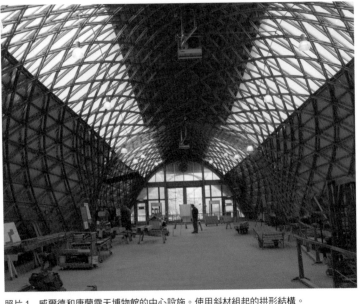

照片1　威爾德和唐蘭露天博物館的中心設施。使用斜材組起的拱形結構。

威爾德和唐蘭露天博物館 ─組立木造建築─

守護傳統而牽起的緣分

諸位讀者是否聽說過「組立」這個建築專業用語呢？舉例說明，我們都曉得「曳家」這個詞，照字面意思就是將既存建物放在圓木上水平牽引移動的知名特殊傳統技術。但「組立」又是怎麼一回事呢？

「組立」是極新的用語，說法來自歐洲民宅建造的方法，即使建築相關業者不曉得也是理所當然的，但是要了解日本與歐洲木造民居的本質，一定得知道這點，所以希望各位讀者要記在腦海裡。老實說，我自己也是近來才把這個謹記在心的。

說起事情的開端是這樣的，在英國的日本建築師早津毅曾帶領倫敦金斯頓大學建築系的學生來參觀我的作品，基於這個機緣，我前往英國一週進行教學。不只是課堂上的講學，還開設了燒杉這個世界上唯一「炭建材」的教學工作坊。

燒杉在日本只不過是傳統建築的一種工法部分，為

什麼我會接下指導製作的工作呢？看來我對於推廣這種奇妙的裝修材也有一點貢獻呢。

燒杉這種工法是為了防止木板腐朽，於是以火燒過薄杉板表面，雖然是加工極為簡單的材料，可是本身帶有許多未解之謎，像是何時、從哪裡開始的，為什麼只分布在滋賀縣以西的地區，這些全都無人知曉，因為我對「炭建材」這點非常感興趣，所以常常運用在自己的作品上，知名度也因為作品「燒杉之家」（２００６年）而打開，不只日本建築師開始運用這素材，還被視為有趣的木造技術流傳到海外。在我之前，早就對燒杉習以為常的滋賀縣以西地區的建築師，沒人運用這素材，因為這是民居使用的技法，若用在建築上可能會降低燒杉作品層次吧。

照片２　燒杉。因為會使用火而使工作坊很受學員歡迎。

接著，我來到了倫敦南方薩塞克斯郡的威爾德和唐蘭露天博物館（Weald & Downland Living Museum）開設燒杉工作坊。這座博物館是為了保護英格蘭木造傳統技術，於１９６７年設立在辛格爾頓的一區，這裡不只移築蒐集薩克斯郡逐漸消逝的民居做研究而已，技術傳承與普及化也是目標之一，所以這裡是英格蘭最適合進行燒杉研習的地方？

從倫敦往南急馳約二小時後抵達，首先有人導覽參觀龐大的中心設施（照片１）。這是一座非常棒的大空間建物，但我心想：木造的拱狀結構真的沒問題嗎？我也做過好幾次嘗試然而失敗了，要如何防止膨起的側面往水平方向擴展而垮下的風險呢？聽了對方的講解後才明白，單純做成拱形構造的話會毀損垮下，所以必須讓側面微微地凹凸才能提高水平方向的耐力。

我們在設施中心旁邊的空地上試驗燒杉，過程十分順利。參與(學員)也有如參加營火晚會般帶點興奮的情緒，看起來很樂在其中（照片２）。

室內室外皆表情鮮明的「逆八字」斜材

在燒杉工作坊的空檔，導覽人員也帶我參觀移建的民居。英格蘭地區固有的都鐸樣式民居的牆面開朗的表情，在我習慣將視覺重心擺在屋頂的低調日本民居的眼中，雖然這是日常風景，卻覺得新鮮而絢麗。因為木材間鑲滿磚塊的町家（商家房舍）色彩極為鮮豔（照片3）。

這次最大的收穫，不是這座兩層的町家，而是移築在它旁邊的小農舍。

農舍外觀，是略陡的切妻屋頂搭配極為粗糙的芯（真）壁牆面，牆壁的柱與梁、桁架顯露在外，的確和日本農家房舍類似，但最大不同點是使用斜材造出「逆八字形」圖案（照片4）。日本與歐洲建築傳統上就構造來分別的點，就是斜材（日本稱這種作法為「筋違」）的使用與否，要增強水平方向外力的耐受度，當然是加上斜材比較有利。

斜材可說是歐洲木造建築的象徵，可是這個斜材在構造方面雖然沒有問題，但在設計上總讓人覺得不夠穩定。仔細觀看就會明白為何要採用逆八字形，因為將「八」字倒過來的話就會變成中心柱左右兩邊一同支撐的形狀，產生了安定感。

進入屋內後看到的，是典型的英格蘭民居的平面格局，將長方形分成三份，中央最寬廣挑高的空間是主要房間，涵蓋廚房、餐廳與起居室的機能於一室（照片5）。起居室兩邊為二層樓，一邊是家人的寢室，另一邊是附屬室。附屬室可供幫傭就寢或置

照片3　園區敷地內的舊市場。二樓為集會所，英格蘭傳統的強調垂直線條的半木構造與紅磚形成的對比十分美麗。

照片4　農舍。逆八字形的斜材很引人注目。

照片5　室內。長桌面對火爐，全家人背靠牆壁坐成一排。

物，有時也可作為家畜小屋，有多種用途。

日本民家的典型平面配置為「四室」，也稱作「田字平面」，其中最大的差異是，不同於日本民家，歐洲民居沒有招待客人用、相當於「座敷」的接待室。當有客人或僧侶神職人員來訪時該怎麼辦呢？可能是將人帶到主要房間，招待對方居上座吧。

之所以特別注意有無接待室，是因為我抱持著「日本的住宅平面格局，自古以來就是以接待空間為動力產生演變」的假設觀點。

主要房間以火為生活中心，所以空間中央總有座大火爐位據其中。然而跟日本的火爐不同，歐洲的沒有設置類似爐緣那樣的邊框，他們將石塊像堆原木一般排列，與土間齊高，在上面懸吊鍋子炊煮。

長桌置於爐火旁靠寢室那一側，以主人為中心，全家人背對牆壁坐在爐前。與圍繞著火爐而坐的日本圍爐不

同，他們是面向火堆排成一列，而不是圍繞著火堆（照片6）。

結果，寢室側的牆壁成了最重要的一面牆，這面牆壁中心的柱子地位有如日本的床柱（編按：床之間的支柱）一

般，倚靠著這根柱的長桌中央成為首座，而強調這個首座位置的斜材呈現「逆八字形」，學藝員為我說明。的

確，「八」與「逆八」圖案對中央位置貫注的強調效果不同。

歐洲尋常可見的「組立」

在一番居住方式的解說後，學藝員開始談起建築方式。

來自日本的建築史學家首先意識到的，是對方說「我們建造民居時

不搭鷹架」這點。「不搭鷹架要如何蓋房子？」對方的回答是「組

立」這作法。

日本的傳統木造，或者說不只傳統的，只要是木造建築，作法都

是先在地面打下基礎，然後在地基上建台基，立起柱子，搭上梁、

桁架，照著由下往上的順序，將建材往上組合搭建，最後是進行

「上棟式」放上棟梁。上棟梁後其他骨架也完成時要先蓋屋頂，如

果建築是二層以上，還得鋪設二樓地板與塗裝壁面，像這樣由下往

上依序完工。這些工程作業都需要鷹架輔助。

而不需要搭鷹架作業的英格蘭木造建築，首先會在地面組好妻壁

的骨架，由下往上組合好，接著以繩索與支架將木骨架立起，然後

照片6　其他農舍的火爐與長桌背後的裝飾布巾。

照片7　「組立」的模型，這個立起來就成了牆壁。

再組合好立起下一面牆骨架。以這棟民家為例，首先立起單面的二樓部分牆壁，接著是完成挑空三個跨距份的牆壁兩側柱子與木桁架，然後再將完整兩壁面分組好立起，待透過棟梁與桁架將各間房間連繫起來，整體結構就完成了。

因為對這些差異感到驚訝，於是學藝員帶我到外頭，讓我看放置在地上的妻壁骨架。確實將這些木骨架立起後，牆壁就完成了（照片7）。

回國後，我請教對歐洲木造建築知之甚詳的太田邦夫教授，得知不只是英格蘭地區，整個歐洲都是採「組立」方式蓋房子的，使用斜材也跟這種工法有關係。

原本我以為這地區雖無地震也有強風，所以須要加強水平方向的耐受力。不過我錯了，是因為這種工法，即使在地面組合木骨架的過程中，骨架會歪斜變形，不使用斜材補強的話，在拉高立起木骨架的過程中，骨架會歪斜變形，雖說不管有無斜材都能立起這些骨架，但是一旦豎立起要再矯正骨架就很困難了，所以直接在地上就加上斜材讓骨架更強化牢固。

歐洲地區有許多三層或四層樓高的木造町家，這些房舍也是第一層蓋好後，鋪上第二層的地板，然後在這平面上組合、立起接下來的牆壁骨架，反覆逐層往上建。結果，在日本木造建築力學中最重視的直通上下層的通柱，在這裡完全不需要。

到了這把年紀我總算搞懂，為什麼歐洲的木造建築得使用斜材，為什麼柱子不是貫通的，為什麼上一層都比下層往外突出一些，我終於明白原因所在。之所以容易往外突出，是因為就算地板往外側鋪出去一點，把接下來的牆面立在邊緣不就得了嘛。

照片1 「夏之家」全景。現為貝內美術館。

夏之家 ── 現代的木造建築 ──

成功解讀建築原理關鍵的夏之家

前一陣子，中國、台灣與韓國的建築相關人士不約而同對我提出相同的問題。

「為什麼本國的建築師無法建造出世界級水準的良好建築呢？」

上述每個國家，明明都有人才至歐美與日本等先進國家學習設計，而且工作上兢兢業業，為什麼還是追不上先進國家呢？對方提出了疑問。

我腦中浮現各式各樣的理由，其中之一是時間問題吧。上述國家都是在政治與社會安定、經濟實力提升後，才有餘裕在建築設計方面注入資源，而他們直接向先進國家學習也不過是數十年間的事，得要花費更多時間才追趕得上吧。即使是日本，從明治的辰野金吾等人緊追在歐美後頭開始，到丹下健三出現為止，幾乎過了八十年，若以世代來比喻可以說花費近四代的時間呢。

首先，時間問題是絕對因素。建築的存在，是如何全面反映那個時代的經濟、政治、技術、文化、思想、美學等事情，一朝一夕就想提升至高等水準非常困難，總之需要時間解決。我這麼回答。

被對方這麼一問，我忍不住反過來思索，為什麼日本、丹下可以追上世界，而且在1960年代就站在世界顛峰了呢？然後開始東想西想。

這裡要介紹的安東尼．雷蒙※設計的輕井澤夏之家，就是我東想西想時的材料，對我而言也是相當重要的建築。

不只是在建築方面，當我們遇上光靠自己摸索也無法找出解決之道時該怎麼辦。這不是如法炮製就能解決問題的層級，而是必須經歷運用某項原理、憑一己之力完成新事物的這類學習過程。雖然知道完全背下來這招不可行，但要怎麼辦才好呢？

回想一下高中時代的數學課吧。首先老師以新的題目為例，教導學生新解法，學生先記下解題方法。然而，在這個階段還不算已學會新的解題方法，只能算是背下了一個問題的解法而已。

請讀者回想一下，接下來老師會出應用題。這些題目有點難度，問題的內容有一部分會些許變化，若使用背下的解法則行不通。必須自己推敲思考，在嘗試與遭遇錯誤中才能找到解答方法。當自己終於解開問題時，那種喜悅也是無可比擬的。

或許，要真正學會新的原理，必須經歷自行解開連思索出這項原理的人也不見得曾經解開的應用題這種過程才能算數。在不知解法的情況下自己思索，經過一番困境曲折最後解開問題，透過這場突破才能真正學會新的原理。

即使是丹下，也必須經過同樣的過程，才能學會以柯比意（Le Corbusier）為首的多位二十世紀歐洲建築師思索出的新原理，然後在六〇年代達到世界頂尖的建築師地位。

那麼，丹下健三是在何時學會新原理的呢？是解開哪一道應用題時學會的？雷蒙的夏之家提供了問題解答。

二十世紀木造現代主義的原理為何

丹下掌握了二十世紀建築原理的時期，理所當然是在他年輕時，具體地說是昭和一○年代那個時期。

當時他是與什麼樣的應用題互相搏鬥呢？既然是應用題，想必是歐美的建築師從沒設想過的狀況吧。到底是什麼呢？

也就是「木造現代主義」這一題。要如何透過木造建出現代主義建築呢？更具體說，要如何以木造體現柯比意的造型原理呢？進一步說，要如何將日本木造建築的傳統和美感與柯比意的造型原理整合一致呢？

果敢迎戰這個誰也沒料想到的應用題的建築師，戰前有雷蒙、前川國男、坂倉準三與丹下健三四人，戰後，其成果在世界上廣受好評，還是第一位日本建築師的就是丹下了。

昭和一○年代建造的木造現代主義，可說是根植在日本建築師內心的二十世紀建築的原理。其中可視為先驅的是雷蒙1933（昭和8）年建造的夏之家。丹下在前川手下工作時親自參與的木造現代主義名作、1941（昭和16）年的《岸記念體育會館》也直接受到夏之家的影響。

這棟夏之家，目前已移築到輕井澤的鹽澤湖畔，改名為貝內美術館並向大眾公開。來看看這建築吧。

照片2 位於上折屋頂右側的閣樓式空間。

大膽無畏動感表現的存在

當初竣工時在陡坡上蓋起清水混凝土製擋土牆，並且像是在其上搭建木製箱子般的整座建築，如今移築到平地，原先的那股強烈感減少了，但這也是沒有辦法的事。

雖然新立地的動感降低，但建築本體的動感依舊，表現在世界首度出現的屋頂往上反折的外觀上，這棟建築就是這樣──大膽無畏，奇想天開。雖然具有這種特色，卻不會讓人感到奇怪突兀。

上折屋頂的右側上面較高起，那一處的壁面開了大扇窗戶，可見設有房間。身為建築師，從外觀就能推測那裡設置了一處閣樓式的小空間。這應該是前川、吉田順三與中島勝壽等人整個夏天關在裡頭對著製圖桌奮鬥的小房間吧。一樓橫長寬廣的大空間跟閣樓同樣為製圖室。居住棟則位於這座反折屋頂製圖室棟的右側。

要如何從一樓的製圖室前往二樓的閣樓製圖室呢？希望還沒造訪過的建築師可以想想看，如果是你的話會怎麼做。我會選擇梯子，大部分的建築師會選擇略陡的樓梯吧。那麼雷蒙如何解決這個問題呢？從前述的上折屋頂應該可以猜出來，答案就是沿著上折屋頂產生的空間作成的坡道。

照片3　沿著閣樓式空間建造的坡道與天花板。

照片4 柱的外壁為開放性的大面玻璃窗。

這個說法，是因為在這場「日法間剽竊事件」發生前，就已出現過「法日間剽竊事件」，而柯比意偷偷「剽竊」了這項作法吧。這是我銳利的雙眼觀察所得。

正如雷蒙所言「讓我來會做得更好」，石材與混凝土混合構造的伊拉蘇邸計畫案，在雷蒙手中以木造取代，突破困境將建築厚重的動態感改換呈現出輕快的動態感。

最具象徵性的作法是運用大面玻璃窗，原本伊拉蘇邸打算在石造的壁柱間鑲上窗，夏之家則在柱的外牆裝上玻

試在自宅採用清水混凝土技法（實際上只是塗了薄薄的砂漿而已）的建築師，而柯比意偷偷

原點為柯比意的「伊拉蘇邸」

只能說這是天才的創造力了，不過很遺憾的這裡所指的天才不是雷蒙，是勒・柯比意。法國天才成就的計畫案〈智利的伊拉蘇邸（Maison Errázuriz）〉，在雷蒙手中絲毫未改實現了。

理所當然，法國天才提出了抗議，而日本的雷蒙回覆對方：「我所實踐的更好吧。」據說法國天才的第二封信上說「確實是這樣」，不過這是雷蒙所記述的，我沒見過信件。

雷蒙完全不畏懼「剽竊」柯比意

照片5　房屋內外所使用的素材皆是當地的自然木。

日本的現代建築師，從以前至今仍不斷挑戰木造，這在世界上可算是例外的現象了。形成這個例外現象的原因之一，就是這座夏之家作品。

璃拉門，可推到旁邊的戶袋（日式建築用來收納擋雨板的空間）中，推開頓時成為全面開放空間。這可說是柯比意自身提出的「現代建築五原則」之一的「自由立面」吧。

透過木造與日本建築中雨戶的傳統智慧，柯比意的空間透過木造甦醒了。而伴隨這些技法呈現的，還有磚、石造與混凝土造難以表現的輕盈動感。

而在夏之家完成後，前川、坂倉、丹下、吉村等人透過木造得以跟柯比意的原理搏鬥，成功將柯比意的原理化為自身血肉。

※
安東尼・雷蒙（Antonin Raymond）：1888～1976年。出身於捷克斯洛伐克的建築師，就讀布拉格捷克理工大學建築系，畢業後移居美國。在法蘭克・洛伊・萊特（Frank Lloyd Wright）負責帝國飯店設計工作時，以其助理身分來日，建造現代主義建築最先驅的作品。

聖保羅天主教堂

─日歐的傳統與技術的融合─

照片 1　聖保羅教堂。許多人造訪的輕井澤觀光名勝。以堀辰雄的《風起》為首,在小說等多部作品中曾登場。

現代主義風格微弱的外觀

提到安東尼・雷蒙現存的代表作,能立刻想起東京女子大學的建築群、高崎音樂堂(群馬音樂中心)、聖安色莫教堂(天主教目黑教堂)等建築的應該只有建築界人士吧,一般民眾看到這些照片大概沒什麼反應。唯一讓人(特別是年輕女性)一看就印象深刻的,是輕井澤的聖保羅天主教堂。

這座非常小的教堂現在造訪的人仍然相當多,不過以前更受歡迎,盛況堪稱門庭若市,年輕女性的夢想就是「在這座教堂舉行婚禮」。即使不是基督教徒也想在這片刻當個教徒,在教堂舉行婚禮的奇妙習俗是否就是這裡開始的呢?我不是很確定。

雖然這座建築是社會大眾較熟知的雷蒙作品,但卻是他作品中少有的特例,在這很難說是他開創的現代主義建築,左右對稱的尖形屋頂,整體看來實在沒什麼現代建築的特色。繼續堅持探究下去就會

發現，從破除左右對稱線條的正面，到附設於左側的寬廣緣廊車寄，大概這裡是現代主義風格吧。

現代主義之前的形式很容易理解，最難解釋的是背後的塔，這種奇妙外觀的靈感是來自哪裡？在往下逐漸變寬的木箱上加了有如「黑輪串」般造型的塔，至少在歐洲或美國的教堂裡沒有這種例子。我從對雷蒙作品開始產生興趣後，跟任何熟知雷蒙的人談起這座塔的起源，依舊未找出真正的謎底。

塔的起源在「鐵幕」另一邊

眾所周知，雷蒙與法蘭克‧洛伊‧萊特是為建造帝國飯店，一同從美國赴日，在美國生活之前於奧匈帝國（今日的捷克），第一次世界大戰後獨立為捷克斯洛伐克）成長、受教育。

當時捷克斯洛伐克為社會主義國家，隱身在鐵幕的另一邊，與日本建築界之間完全阻絕交流，所以無法得知雷蒙從小看的是何種建築，在大學受到什麼樣的建築教育，並且後來決定渡美。

我作為日本的建築相關人士第一次造訪捷克斯洛伐克，是為了探索原爆

照片2　教堂背面。源自於斯洛伐克地區木造教堂的塔。

穹頂（原為廣島縣產業獎勵館）建築師簡‧勒澤爾（Jan Letzel）、以及雷蒙的共同設計者貝德利希‧弗伊爾斯坦（Bedrich Feuerstein）等人相關的各種謎題，我身懷滿行囊的問題來到社會主義時代晦暗而冷清的布拉格，當時形形色色問題之一就是有關於輕井澤人氣教堂的根源。

一抵達布拉格，謎底立刻揭曉。看到介紹民居的書籍，發現斯洛伐克地區村落的木造教堂當中有類似的。如今捷克與斯洛伐克已解體為兩個獨立國家，不過在我造訪的時候，以及雷蒙出生、成長的時候，兩國還是聯邦。捷克人雷蒙對於斯洛伐克地區的建築相關情況也很清楚。

塔為鐘樓，往下逐漸變寬的木箱是收納鐘的地方，頂上的「黑輪串」是教堂圓頂的變形，在伊斯坦堡東正教教堂建築風格往東歐擴展的過程中所形成。近年我常有機會前往奧地利的鄉間，在那裡看過更誇張的「黑輪串」。

安東尼‧雷蒙生涯中曾經手過不少教堂與禮拜堂的建案，1935（昭和10）年的這座是最初的作品。

知道了這些後又產生了新的謎題。為何第一座教堂會採用這世界上人們皆不熟悉的斯洛伐克鄉間風格呢？自從加拿大聖公會傳教士蕭（Alexander Croft Shaw）將輕井澤開拓為別墅區後，不只是日本，也成了在上海與香港地區的歐美人士的避暑勝地，夏天有日本人與歐美人聚集，簡直像半個外國地區了，這也是為何在受委託建造這座教堂時，選擇了連歐美人士也不熟悉的形式吧。

再加上，身為二十世紀的現代主義建築師，某種程度上也是將一些像哥德式等教堂風格視為敵對陣營的。

木造教堂之謎是基於宗教觀？

我思索著，像這樣純建築設計的各種細節難道完全沒有其他理由嗎？例如雷蒙的宗教傾向。根據雷蒙自傳與造訪他捷克的故鄉克拉德諾（Kladno）時的所見所聞，當我提到雷蒙是否為猶太人的這項說法，也曾得到事務所祕書「完全是子虛烏有」的強烈回應。之後雖然暫時擱置這個問題，但在最近的一次訪問捷克時，我提出了這個問

照片3　教堂內部。連座椅也使用原木。

題，在我對面的建築業界人士，微笑著拿出近年捷克所舉辦的雷蒙展目錄給我看，封面的副題就寫著：

「某猶太家族的歷程」

其中記錄了身為猶太人的雷蒙一家人苦難遭遇（他所有的兄弟都在納粹德國時期遇害），以及他一家人脫離猶太教基本教義派改為改革派的經歷。

雷蒙以脫離基本教義派的猶太教徒身分出發，大概是到美國或者是來日之後，可能是近乎無宗教信仰的心態。向翻譯雷蒙自傳的三澤浩請教後得知，雷蒙的夫人似乎提過「我先生的宗教傾向是個謎」，連長年一起生活的妻子都不清楚。

從這裡開始就是建築史家的推測了，雷蒙第一次接到教堂建築案委託時，應該很迷惘吧。身為建築師自然很想嘗試，然而他並非基督教徒，雖說是改革派，猶太教的教義還是潛藏在心底的吧。

總之不採用任何基督教教堂風格的作法，然而不像教堂的話又不合業主的意。輾轉反側、煩惱不已的結果，便採用了東歐教堂樣式，雖然誰也不知道，但被問到的話就可以回答說是這麼選擇建築風格的

吧。如果有人問起，大概會是「因為輕井澤是別墅區」，木造這種輕快風格的建築很不錯，來嘗試一下羅曼蒂克的東歐木造風格吧」這種回答吧。

內部為原木搭建的屋頂支架

我所注意到的是，雷蒙身為建築師花最大心力的，並非複雜的因素所導致的外觀選擇，其實是室內設計細節。

使用毫不修飾的原木，顯現出空間的強勁、質樸與真實特色，這就是建築師的目標。雷蒙於兩年前1933年完成名作夏之家，身為開拓木造現代主義道路的建築師，他應該會想嘗試木造新構造的可能性實驗吧。

哪邊具有實驗性質呢？如果是實驗性質的話，肯定得是世界首度出現的才算吧。當時以雷蒙為首的前川國男、坂倉準三等日本現代主義建築師，總會關注世界先驅的動向，極為在意「世界首次」的種種。

不將木造結構體包覆隱藏反而顯露出來，這點與現代主義「如實照樣呈現構造與材料」的原則一致，然而，現代主義的「去傳統」原則不僅讓人感受不到歐洲與日本的傳統風格，包括歷史性的木構造在內的非合理性也必須排除。

這裡所實現的木造，就日本人眼光來看，桁架所組成屋頂支架一點也不像日本，就歐美人的標準而言，屋頂支架使用原木這點與歐美不同。重點在於原木，只有日本才有屋頂支架使用原木的傳統，在歐美只會使用角材搭建。雷蒙是在吉村順三負責的赤星別邸（1931年）首度感受原木製屋頂支架的現代魅力，在夏之家再度確認了。雖然雷蒙常常說「是我讓日本建築師們了解日本建築的現代魅力」，不過吉村這麼說道：「我透過赤星邸教會雷蒙的。」

以日本傳統的原木屋頂支架做出歐洲教堂的「剪式桁架」（scissors truss）構造，透過這種技術融合，雷蒙的實驗成功了。

照片4　原木的桁架構造。

聽竹居 ─設計木造建築─

照片1　聽竹居。藤井厚二（1888～1938年）建造作為自宅的第4版實驗住宅。

對禁止木造黑歷史的警世之鐘

比較日本與海外的住宅建築雜誌，我驚覺差異也太大了吧。當然平面與形式原本就有別，外觀的差別也不是太大，決定性差異在於構造的選擇。

雖然日本的木造建築很多，但在海外幾乎看不到，刊在雜誌上的住宅建築大致上也以鋼筋混凝土或鋼骨造為主。

現代包括年輕前衛的那些建築師，只有日本將建蓋木造住宅視為尋常。

在日本，大多數建築相關業者視為理所當然的現況，其實也曾發生難以置信的事，二戰戰敗後，日本建築學會曾在大會上決議：

「禁止木造」

若在今天，這項決議肯定會令人驚愕，而告訴我這事的內田祥哉見到我不敢置信的表情，還特別讓我看當時的決議記錄。的確，不只是建築學術圈的人，還

集結了建築師、行政、建築業等領域人士的日本建築學會，居然決定禁止日本蓋木造建築。

理由是第二次世界大戰發生的大空襲以及關東大震災的地震因素，因為空襲引發的火災對木造建築帶來嚴重毀

損，反省後的結果就是提出禁止木造建築的決議，幸好後來沒有實施。

思及漫長的日本木造建築歷史，以及二十一世紀文明中森林與木材資源的重要性，雖然這項決議只是一時的

「集體歇斯底里」導致，但希望諸君切莫忘記，我們建築界跟一般社會同樣都隱含這種體質。

現代木造建築的始祖

在現今的日本，包括前衛的建築師在內，大家都能輕鬆尋常地投入木造建築，這全都拜歷史上一名建築家所賜。

即使是木造建築，二十世紀現代建築與更早的傳統建築絕對有差異，二十世紀的現代建築師，抗拒使用流傳至今的神社寺院風格或傳統住宅中的書院造與數寄屋。

然而，應該沒有不基於傳統的現代木造建築吧，絕大部分的建築師都這麼認為，新的二十世紀建築所仰賴的構造肯定是鋼筋混凝土與鋼骨吧。要在木造上表現科學技術躍進的二十世紀，實在太困難了。

儘管如此，現今日本還是建造了許多現

照片2　主室。被當成掛軸的金時鐘與固定的飾棚。

照片3　主室正面。半圓的出窗處為餐廳，我認為構想來自於殘月亭的床與床柱。

代木造住宅，戰後木造系譜的領導人物為吉村順三，然而再溯及戰前時期，尚有吉田五十八[※1]、堀口捨己與雷蒙，再往前就是這篇要介紹的藤井厚二了，他的代表作可看到：

「聽竹居」

分離派所激發的啟蒙運動

在看到建築實體前，先了解聽竹居出現、被遺忘與重新被發現的歷史吧。

藤井厚二與聽竹居在戰前建築界無人不知無人不曉，藤井除了身為京都帝大的教授，還曾經在岩波書店出版《日本的住宅》這部名著與《聽竹居圖案集》這冊大書。

特別提到這些是希望讀者注意，藤井除了這冊《日本的住宅》，居然還在「天下的岩波書店」刊行大開本的自宅原寸建築圖集。這代表了什麼意義？

之所以稱為「天下」的岩波書店，因為戰後的岩波是獨佔夏目漱石（岩波茂雄為漱石的弟子）與芥

照片4　充滿茶室氣氛的餐廳，使用竹材更強化了這種印象。

川龍之介（芥川與岩波茂雄是漱石山房裡的友人）出版權利的新銳書店，不過為何會與建築界攀上關係呢？因為該社在1920（大正9）年出版了那本《分離派建築會圖集》。這是畢業作品展的圖集，可以說還是年輕人，乍聽真讓人難以想像這樣也能正式集結出版。關於這個未解之謎，我從分離派※2的瀧澤真弓那邊聽到以下故事。

「我們想出版展覽會的圖集，請堀口（捨己）的氣象學者兄長（由己）協助，透過氣象學者的藤原咲平請託他的同鄉岩波，岩波開出要我們全部買下的條件。總之不把情況炒熱不行了，所以展覽參觀者簽名的芳名帖第一頁，就把芥川龍之介帶來簽名了，當時我還不姓瀧澤，本姓為矢場，從第一高等學校時代我就跟芥川常有往來了，所以芥川日記中提到的矢場真弓就是我本人。」

分離派成員比今日的建築師還主動，熱中於發表文章宣傳。大概分離派的前輩藤井厚二也透過分離派或其他管道的協助請岩波茂雄幫忙，並以買下所有書的條件交換出版「自宅的圖集」吧。

然而，戰後現代主義建築興盛的榮景中，藤井與聽竹居被眾人遺忘了。我第一次見到其名是在小能林宏城於雜誌上刊出的一篇文章中，透過那篇文章我才得知研究室書架上那本謎一般的出版品《聽竹居圖案集》的重要性。

2017（平成29）年夏天，聽竹居被認定為國家重要文化財，關注藤井與聽竹居的人們除了建築界以外也日益增加。聽竹居的土地、建物的所有權，於2016年移轉給株式會社竹中工務店，關於日常的維持管理與公開參觀活動，由一般社團

法人聽竹居俱樂部的松隈章代表理事主導，當地大山崎町的工作人員負責執行。

論藤井的室內表現

藤井厚二意欲為何，當我看到主室正面的壁面就立刻明白了。光從室內正面的立面就能看出全貌，這種建築特色跟日本的木造建築十分雷同。

日本的傳統與歐洲不同，比起建物外觀，更將重心放在室內的設計表現上，而室內尤其以「床之間」※3為中心。回顧世界建築史，幾乎沒有像這樣把重心全集中於床之間一處的例子。

在這個位置設置床之間，說是傳統的生存主義也不為過，而藤井在這個位置設了隱藏式神棚（神龕）與時鐘，賦予似乎低調不明確的正面性，更在右側附加飾棚這種展示架。一般歐洲家庭將展示架視為家具做擺設，但不確定什麼時候可能會被移走，所以無法當成建築的一部分。傳統的床之間一側會設置「違棚」的棚架，大概是從這裡得到的靈感吧，才設置了有如違棚的飾棚，而在這裡飾棚不被視為家具的證據是，它的腳是牢牢固定在地板上的。

查爾斯‧雷尼‧麥金托什（Charles Rennie Mackintosh）設計的時鐘是藤井後來裝上的，大概是因為只放隱藏式神棚與飾棚，顯得有點空虛且削弱了正面性，再加上想表達對麥金托什的尊敬之意，所以才掛上了這只金時鐘吧。

作為正面的構作要素，飾棚右側、邊緣為半圓形的「出窗」也很重要，雖然是座小空間，這裡隔成了餐廳。若與傳統的床之間比較，被當作「床」與「床柱」就是這扇「出窗」，而視作違棚的就是飾棚。更進一步說，相當於傳統床之間懸著掛軸之壁面的，就是神棚與掛時鐘的壁面。設計者在這面牆壁上有如掛上麥金托什的掛軸。

追本溯源，可能為茶室空間

關於我這樣的說明，將推出去的食堂空間視為床與床柱，或許讀者會覺得很奇怪。的確，「床」是裝飾空間，沒有人會登上這裡使用這處空間。一般是如此沒錯，日本建築史上唯一例外、有人登上並且一屁股坐下在那兒喝少庵呈上的茶的正是秀吉。床柱隔起具高低差的小空間，自房間一隅突顯於室內空間中，這種建築師喜好的室內構成在今日為眾人皆知的空間設計。

千利休所造、被拆解後由利休之子千少庵重建的「殘月亭」，而登上床之間並且一屁股坐下在那兒喝少庵呈上的

在我的觀察裡，熟知茶道空間的藤井，將這座殘月庵的床當成餐廳了。

自年輕時就品嘗一流的茶，後來成了近代建築師也設計茶室，藤井算是第一人。曾經聽吉村順三本人提到，學生時代他就曾突然造訪聽竹居，藤井也會取來自己設計的茶碗點茶，這茶碗是在廣大敷地一角的窯中由職人燒製的，還會向名店吉兆訂外送便當招待吉村。

從這棟房子開始，設計出可視為二十世紀建築的木造，使日本萌芽走向獨有的發展方向，直到今日。

※1 吉田五十八：1894～1974年。出生於東京，近代數寄屋建築的創始者。作品有歌舞伎座（第四期）、外務省公館、日本藝術院會館等。

※2 分離派：1920（大正9）年，東京帝國大學畢業的青年建築師們所發起的近代建築運動，主張建築的藝術性。

※3 【譯者註】床之間：床之間與其中的擺設是傳統日本住宅內的重要元素，這處內凹的小空間主要由床柱、床框構成，並以書畫掛軸或插花裝飾。

約瑟夫・莫尼爾的水塔 ──鋼筋混凝土的歷史──

一百五十年前的重大遺產

這次要介紹的珍稀建築，對我而言甚至可說是逸品，是約瑟夫・莫尼爾（Joseph Monier）的作品。

在學習二十世紀的現代建築史時，若是英國一定會談到鐵橋與約瑟夫・帕克斯頓（Joseph Paxton）設計的水晶宮，若是法國則是介紹莫尼爾的鋼筋混凝土構造。現代主義建築的核心構造鋼筋混凝土是於十八世紀由莫尼爾發明的。

我之所以對莫尼爾的發明有強烈印象，是因為他的奇妙來歷。他既不是建築技師也非土木工程人員，這位園藝師老爹原本只是為了造出不會破損的花盆，沒想到結果造就鋼筋混凝土構造。

將不會破損的花盆這種程度的作法傳給後世，是因為他取得了專利。來看看1867年發行、日本國內初次公開的專利特許證明吧（照片1）。眾人都知道莫尼爾因

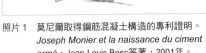

照片1 莫尼爾取得鋼筋混凝土構造的專利證明。
Joseph Monier et la naissance du ciment armé，Jean-Louis Bosc等著，2001年。

照片2　蘭博特的船。於1855年第一屆巴黎世界博覽會展出。（攝影：佐佐曉生）

在德國確立基礎，廣傳至全世界

花盆而知名，但從圖可以發現這是相當大型的花盆，甚至還讓人認為倒不如說是水槽。而使用的金屬材，與其說是鋼筋，還比較像是鐵絲網呢。

從1867年發行的這紙專利證書，促成二十世紀現代主義構造開始發展，不過，請大家別忘了，早於莫尼爾的還有1855年發行的約瑟夫・路易斯・蘭博特[1]船隻專利。

我是從佐佐曉生的研究當中得知以上細節。佐佐在我的研究室研究鋼筋混凝土構造的歷史後，赴法國留學而且完成學位論文，如今在法國具代表性的知名構造設計事務所工作，同時任教於大學，在業界十分活躍。

蘭博特所造的船（照片2）今天仍保存在博物館中，見到佐佐所拍攝的照片，發現這船說是小舟也不為過。

花盆與船這略顯黯淡的開端後來發揚光大為鋼筋混凝土，若發展只限於蘭博特與莫尼爾身上，可能

接下去會無疾而終。這種大小的船採用木造就夠了，沒有其他瘋狂的人會特別使用厚重的混凝土造船。雖然在法國不受重視，幸好在義大利這項產品商業化了。

莫尼爾的遭遇也大同小異，只接了一些水槽的委託案，以及經手建造超迷你的橋梁，僅僅如此而已。

這讓人忍不住想到關於「發明的宿命」。無論是多麼優秀的發明，在近代若是沒有經過商業化、產業化的過程，就無法大規模在世間實現，最後只淪為遠離人群的發明家私下的實驗罷了。然而，上天雖然對造船的蘭博特與改良花盆的莫尼爾關上了門，卻又對他們開了一扇窗。

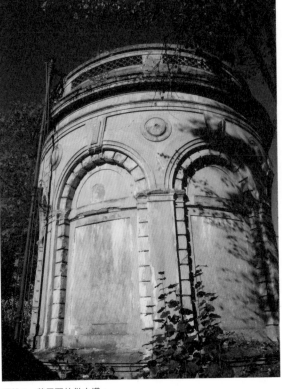

照片3　莫尼爾的供水塔。

在法國夢想破滅的莫尼爾，1887年將專利賣給德國人魏斯（Gustav Adolf Wayss）。魏斯是位出色的建築業者，在莫尼爾得自實際經驗的發明中，加入結構力學的解決手法並運用在建築現場中，加以改良，最後商業化得到成功。當然，新技術的普及，大力宣傳也是不可或缺的。就這樣，鋼筋混凝土構造成了建築界之寶持續成長，魏斯的的公司也不斷壯大。

其實，莫尼爾的名聲能廣為流傳至今，魏斯功不可沒。因為他為了對外界推廣鋼筋混凝土，在德國與奧地利

發行了小冊子，上面就是以「莫尼爾系統」為號召。透過1887年這本小冊子的宣傳，1890年代鋼筋混凝土的運用開始擴展至世界其他地區。然後傳到日本是在隔一年的1891（明治24）年，所以日本知道這素材的時間並不算晚。

鋼筋放中間，兩側抹上混凝土

讓我們再仔細探討莫尼爾的發明。混凝土要如何附著在像照片1那樣的金屬鐵網上呢？作法並非先做出桶狀模板再灌入混凝土，而是以鏝刀塗上去的，若是混凝土或骨材不大的話，以鏝刀塗上水泥就可以完工了。莫尼爾以粗的金屬網做成形狀，從兩側以鏝刀塗上混凝土。接下來發生了這件前所未見的事，這是早期訪問魏斯公司的明治時期土木學者石橋絢彥從該公司技術人員那兒聽來的，「拜訪魏斯公司的莫尼爾，主張梁的鋼筋要包在混凝土中間，讓人十分困擾。」

無論是莫尼爾的花盆或者是水槽，都是使用鏝刀從兩側塗抹混凝土而成，結果鋼筋鐵材都是包在中間。現今還留存的，只有三件有大有小的水槽或者缽盆這類只有「內壓力」的構造還無所謂，但像是建築的梁這種會產生「彎曲應力」的情況，鋼筋放在中間沒什麼意義。莫尼爾大概不清楚鋼筋混凝土構造「拉力靠鋼筋、壓力靠混凝土承受」的原理吧。即使在今日，這項原理對一般人而言也有點難懂，莫尼爾在面對這項原理時，也只是個園藝師老爺爺罷了。

莫尼爾的作品中我最想看的是花盆，然而沒留下任何實物或照片。佐佐曉生在法國研究的是二十世紀之後的鋼骨鋼筋混凝土的發展史，也是從研究同僚那裡取得莫尼爾的種種資訊，所以沒見過實物。

於是，我待在巴黎的最後一天去觀看水槽了。地點是在巴黎西南方郊區的Ferrari醫院。

從地圖看來是間大型醫院，於是我們放心出門，結果搞錯了，只好在地下鐵終站招了計程車前往，目的地有高

照片4　劣化的混凝土內部。不是人們所熟悉的灰色，小石子粒徑也極小。

牆圍繞著。雖然外頭懸掛著招牌、建築裡也有人的動靜，但那扇對醫院而言實在過小的門，始終緊閉著。沒辦法，只好按下對講機按鍵，「請提出申請得到許可再過來。」冷淡的回答從另一端傳來。不過，佐佐心生一計，緊跟在送包裹的人身後進門，接著請接待處的先生給某處打電話。

我們等了大約一小時。在那期間，我窺視這座醫院，似乎是長照安養的老人之家，所以門才會這麼小且緊閉著。

終於出現一名白衣女子，大概是提出的請求與見到我們攜帶的莫尼爾資料取得她的信任，之後她的接待就十分細心，首先帶我們參觀醫院引以為豪的教堂。跟一般教堂的氣氛完全不同，教堂的正面那作為天花板的貼金箔半穹頂，採用的是早期基督教堂的風格，給人深邃厚實的印象。若是看過法國的其他教堂，就會發現十九世紀後半的法國教堂曾掀起早期樣式復興的現象。

目標的水槽應該是在後院的前頭，但從教堂走到庭院時仍不見蹤影。我不安地快步橫越後院，終於找到隱身在雜草叢後的它（照片3）。

實物比料想的還要大，直徑4～5公尺，高度6～7公尺的圓筒形建築，與其說是水槽倒不如說是供水塔還更貼

074

照片 5　發現的鐵筋爆裂部分。

展現建築偵探本色

撥開草叢靠近後發現，1891年建造的供水塔，已經有一百二十年以上的歷史，表面風化得相當嚴重。更靠近點觀察，忍不住懷疑這個真的是混凝土嗎？這絕對不是風化，這種風化程度的話，日本的混凝土建築也有百年以上歷史，應該也會變這樣吧。讓人起疑的點在於顏色。外面塗的是像水泥般的灰色，為何裡頭的混凝土是帶點奶油黃或者說是像土色，而不是灰色呢（照片4）？

切。圓筒的表面加上了大型拱形浮雕，拱形還做了有如石砌的呈現。連續的拱形在這領域是意味著羅馬水道橋的招牌風格。即使是工作上與建築樣式等毫無交集的園藝師，在建造大醫院的供水塔時依舊遵守與建築界相應的標準風格。

之所以寫下這些細節，是因為我已從照片得知另外兩座水槽的外觀了。其中之一是單純的圓筒，另一座就如同素人作品一般，加上了混凝土製仿木作誇張奇妙地過度裝飾。我想這是基於園藝師莫尼爾的情感，於是採用了仿木裝飾，而非羅馬水道橋樣式。

另一疑點是，在這種顏色的部分見不到石子粒料，再更仔細看，終於發現粒徑較大的約5公釐、小的只有1公釐的小碎石。粒徑大小5公釐的小石子，都是略圓的顆粒，於是明瞭這些都是經過長期碰撞磨擦的河川小石子，而小石的顏色無一例皆為奶油色。可是，小石子的顏色應該不會移轉到水泥上吧……

在那次造訪後過數日，佐佐傳來他的調查成果，於是清楚了解當時的混凝土一般為土色。

當時的混凝土還承襲自古羅馬的傳統「天然混凝土」，使用質地不佳的石灰岩系材料燒製成，結果顏色呈現帶點紅的土色，直到後來發明像現今使用的波特蘭水泥（矽酸鹽水泥），才出現灰色水泥。

我誤解的是，古羅馬的「天然水泥」並非指「天然」，而是指直接使用從山上開採而來的、也就是天然雜質極多的石灰岩系材料燒製成的水泥，這種水泥直到十九世紀前半期仍有人使用。根據佐佐的資料，實際上直到今天，法國還有一家公司持續燒製生產這種水泥，用來修復歷史性建築物。

我只是大致看完一遍，佐佐仍執著地凝神觀察細節，毫無雜念繞一圈觀察。

「有了！有了！」

原來他在找是否有因為混凝土爆裂※2而外露的鐵筋。

一看發現混凝土較薄的一處可以看到鏽蝕的鐵材，直徑大約1公分，縫隙大約有5公分（照片5）。因為莫尼爾進行工程時的照片闕如，所以關於他使用多粗的鐵材或者是配置的狀況完全不明。

如果佐佐問起莫尼爾這問題，莫尼爾肯定會怒氣沖沖回答「裡面真的有放」吧。

先前我提過，圓筒外觀上加了源自羅馬水道橋意象的拱形裝飾，拱形甚至還加上有如石砌的浮雕，這種凹凸處多的設計，無法以澆置混凝土的方式製作，只能以抹刀手工進行，同樣地仿木裝飾也是使用抹刀。因此，莫尼爾發明且執行的是「鋼筋混凝土鏝刀手工塗造」，而非今日使用板模澆置鑄造的方式。

我向佐佐請教板模的起源，得知了對鋼筋混凝土發展具有貢獻的柯涅（François Coignet）於1850年代，就

利用板模建造出不使用鋼筋的預鑄混凝土教堂，建築相當壯觀，所以應該當時就有這種模具了。大約二十年後才出現鋼筋，不同階段出現的素材組合下，產生了今天的鋼筋混凝土構造。

像這樣思考鋼筋混凝土根源的事物，是實物的刺激傳達給大腦後的贈禮，能夠跟著因為事務在身而進門的郵務人員進到醫院裡真是太好了。

回途中，我請佐佐複製一份他帶去的資料給我，也想和他的所長見面。因為據說這位所長是合氣道在巴黎的代表，也是名親日者。如果透過對方事先申請來訪的話，說不定連水塔周圍的雜草都會先幫忙清乾淨呢。

※
1
【譯者註】約瑟夫‧路易斯‧蘭博特（Joseph-Louis Lambot）：，1814～1887年。鋼筋混凝土構造的發明者，雖然使用了鐵條、金屬網強化的鋼筋混凝土構造小船曾獲得專利，但後來沒再進一步的發展。

※
2
爆裂：因為混凝土劣化而產生龜裂，雨水滲入後造成鐵筋生鏽膨脹，從混凝土內部產生破裂的現象。

邯錫教堂

——世界最初的清水混凝土建築——

清水混凝土的原點

很少人知道日本是世界數一數二的清水混凝土大國。能與日本相提並論的只有法國，然而在清水混凝土使用推廣上還是遜於日本。在德國、美國、英國、義大利等國，在城市、街町或村鎮漫步時偶然見到清水混凝土建築的經驗，印象中幾乎可說是無，就算想找清水混凝土造的個人住宅也見不著。

照片 1　邯錫教堂，全景。

照片 2　表面的水泥漿流失。

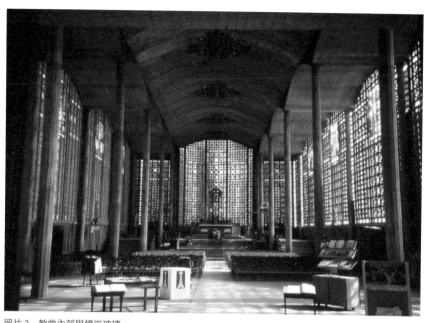

照片3　教堂內部與鑲嵌玻璃。

本篇要介紹的是清水混凝土大國日本的範本，位於巴黎的〈邯鍚教堂〉※1，設計者為建築師奧古斯特‧佩雷※2。這座教堂完成於1923年，也就是日本大正11年，以世界第一座清水混凝土建築而為人所知，當然也被宣告為世界遺產了。

這裡有一點希望諸位能先注意，雖然這棟建築是世界首例，但這是指建築師參與建造的正式建築而言，非建築師的發明家、技術人員或因為興趣而嘗試的清水混凝土作品，在更早之前就出現了。土木技術人員所建造的混凝土製水壩或者橋梁，理所當然地已有許多這類作品。

說起初次造訪邯鍚教堂的印象，就是其規模之小令人訝異。跟日本地方鄉鎮的教堂相較之下其實差不多，若沒人提醒就不可能認為這是世界最早的實驗作品樸素得讓人有點失望。

遠遠看教人失望，但靠近看後發現相當不得了。覆蓋在表面的水泥漿經過長年累月的日曬雨淋，雖然骨材的小石子與沙粒都顯露可見，但並沒有粉碎剝落的風化感，就如同其混凝土特質一樣堅固。

然而，後來請教文化資產保存的專家才發現，這

照片4　光線照耀下的鑲嵌玻璃。

棟建築也避免不了混凝土中性化造成的風化作用（編按：混凝土的鹼性能保護鋼筋避免生鏽，維持構造物耐久性），總之混凝土空心磚的部分風化變嚴重，修補起來十分辛苦。不只是日本，鋼筋混凝土構造的祖國法國，長久以來也相信混凝土保久堅固的神話。

雖然混凝土空心磚的確有所損毀，但剝落處的清水混凝土仍確切地表現其堅固特質。外觀上，柱的造形令人驚訝，哥德式強調垂直性所以豎立圓柱，這點很容易理解，然而最顯眼的莫過於圓柱表面，有如竹竿束一般柱身呈現出凹凸狀，這點是見到了實物才發現。

非常明顯的，這是意識到希臘神殿的列柱上的柱身凹槽（fluting），但是又不打算仿造，於是反轉柱身凹槽為凸起貌。

如今回想過往的情景並寫下時才注意到，凸起的柱身裝飾這種奇妙的形狀是使用哪一種板模製作的呢？是將小型的管子對剖拿來使用呢？還是用了在厚板上雕刻的細緻手工？原本認為這棟外觀大概就是「這是世界首座清水混凝土建築」，技術另當別論，但建築表現沒有特別來看的必要」這種程度，然而一進到室內就立念頭一轉，「來這一趟真是太好了，再也沒有像這樣的清水混凝土表現了。」

與鑲嵌玻璃的巧妙平衡

首先映入眼簾的是鑲嵌玻璃的光線，除了天花板以外，從全部壁面透進來的多彩光芒充滿整座教堂內。二十世紀建築當中沒有其他更教人印象深刻的鑲嵌玻璃了。如果沒有這些鑲嵌玻璃，清水混凝土在表現上就會顯得冰冷而僵硬，讓人難以忍受吧。幸好佩雷想到了這點，整面採用了鑲嵌玻璃。

最重要的清水混凝土的表現呢？除了鑲嵌玻璃以外皆為混凝土，最顯眼的部分當然是結構體，柱與天花板的拱頂（魚板狀）在穿透鑲嵌玻璃的光線照耀下浮現。

先從柱子開始觀察，好細好細的柱子，即使沒發生地震也讓人擔心是否穩固的極細柱身。我想起了對丹下健三的訪談。他在戰後初次來到歐洲參觀清水混凝土建築時，心想「如果這麼細也沒問題的話，設計就不用那麼辛苦了」，當時來參訪的應該就是邸錫教堂吧。

纖細但強韌地朝向天空伸展的柱子上，輕輕搭著微微膨起的拱頂。柱上面搭建的不是梁而是拱頂，感覺十分新鮮。在日本人的思路裡，柱跟梁是緊密連接的。

因為這纖細的柱子與輕巧的拱頂設計，克服了鋼筋混凝土構造很容易顯得壓迫感過重的難題。佩雷的弟子柯比意很優秀，但佩雷本身就是名師。見到邸錫教堂的清水混凝土表現後，誰都不會否認這點。

然而在建造邸錫教堂之後，奇妙的事情發生了，佩雷不再創作清水混凝土建築了。

似乎是清水混凝土空間這種有如工廠或倉庫的風格，以教會教徒為首的絕大多數評價都不佳，建築界也沒有人支持。

最教人在意的是建築界評價不佳這一點，弟子柯比意也對此不感興趣。任何人都認為混凝土並不適合以原貌赤裸呈現，而應該以石材、紅磚或者砂漿加以裝修才是。

佩雷一定很傷心。他沒有再度嘗試這種工法，後來只在建物外觀貼上大理石或者塗上砂漿裝飾。

清水混凝土的實驗，在邯鄲教堂這裡似乎是最後要終結了。幸運的是，這世界上有一個人接續佩雷最初的嘗試並且繼續發展。

此人就是在日本的安東尼・雷蒙。

此外，他在鋼筋混凝土構造的外觀裝修手法上，嘗試了三種前所未有前衛的方法：清水混凝土、斬石子與塗砂漿。

在日本傳承下來的混凝土裝修手法

捷克出身的雷蒙前往巴黎，把原本在佩雷身邊學習混凝土工程的捷克人弗伊爾斯坦※3找來日本。後來，大約在邯鄲教堂完成兩年後的1925（大正13）年，雷蒙建造自宅的混凝土裝修完工。

根據當時負責的人說法，雷蒙書桌上堆滿了佩雷相關報導的雜誌，一旦設計卡關遇上僵局，大家就會翻閱雜誌參考。此外，外牆是在清水混凝土壁上薄薄塗上砂漿，內牆則施以斬石子、磨石子、改變骨材等等，嘗試了多種裝修手法。

見過在日本建造的這棟世界第二座（薄塗砂漿的）清水混凝土建築的人為數甚少，而且除了我和堀勇良以外，其他人已不在人世。

這是四十多年前的事了，我們兩人剛打著建築偵探團的名號在東京街頭漫步觀察，不久就開始尋找並且找到雷

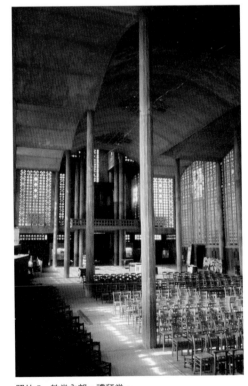

照片5　教堂內部，禮拜堂。

082

蒙自宅。這時房子已經不是雷蒙自有，所有權轉到歐美人手中。我們沿著美國大使館圍牆邊的小路走，終於來到這棟房子前，最初他就把房子建在一般人不會前往、不便至極的地方。而這裡的確也改名成為一所藝廊「Gallery G」，但交通這麼不方便，所以前來的人也很少，已經關閉了。

還有一處可惜之處，就是後來清水混凝土壁加上了噴磁塗裝。如果知曉這是世界第二座清水混凝土建築，應該會感到內部仔細進行調查吧，然而當時關注戰前建築的人佔極少數，也沒有人進行這方面研究，如今回想起來還是感到遺憾。之後建築就被拆除了。

這座雷蒙自宅曾刊登在法國的雜誌上，接下來就是我的推斷…柯比意看到雜誌報導後，建造了他的第一座清水混凝土建築，瑞士學生會館（1930年）。

世界上清水混凝土建築的出現依序為，佩雷〈邸錫教堂〉→雷蒙〈自宅〉→柯比意〈瑞士學生會館〉。接著，是雷蒙的弟子前川國男、前川的弟子丹下健三、丹下的弟子磯崎新，清水混凝土建築隨著時代流轉，後來是安藤忠雄登場。

※1　邸錫教堂：位於法國巴黎郊區的一座教堂。於20世紀初建造（1923年完成），這是運用混凝土特質的新建築代表性作品

※2　奧古斯特・佩雷（Auguste Perret）：1874～1954年。出生於比利時，被稱為混凝土之父，透過鋼筋混凝土構造追求藝術性的表現，在建築、都市計畫方面的成就獲得高度評價。

※3　弗伊爾斯坦（Bedřich Feuerstein）：1892～1936年。捷克建築師，來到東京協助安東尼・雷蒙工作，也接建築物設計案。作品有Rising Sun 石油大樓（橫濱）等。

留在慕尼黑的兩項遺產 —特奧多‧費舍爾—

二大建築的混合

2012（平成24）年夏天，我的展覽在慕尼黑舉行。這是一場正式的建築展，為了準備這場展覽，從兩年前開始就頻繁前往當地，可惜的是在心緒與時間上都沒有餘裕造訪慕尼黑的歷史性建築。

大約二十年前，我初次造訪時曾參觀巴洛克與納粹的建築。

德國的巴洛克建築有其特殊的原由，通常只集中在以慕尼黑為首府的巴伐利亞邦（又稱拜仁州）興建。在天主教與基督新教宗教戰爭的時代裡，經羅馬天主教會的鼓吹之下，強調情緒感染力表現手法的巴洛克建築與風格廣為流行，這段歷史對日本人而言很難理解，總之，巴洛克起源於天主教的總本山羅馬，越過阿爾卑斯山，抵達奧地利與德意志近阿爾卑斯這側的巴伐利亞邦，抵擋住馬丁‧路德領導的宗教改革狂潮。

因此，阿爾卑斯山以北，巴洛克建築主要集中在奧地利與巴伐利亞邦一帶，慕尼黑與附近的鄉間有好幾座著名教堂就是激發對神熱情的這種風格。

為何慕尼黑有這麼多納粹建築，這是因為希特勒出身於奧地利，最早選擇在慕尼黑設立據點培養勢力，最後統治了整個德國。

據說，因為基督新教與納粹這兩種風格的建築，使得慕尼黑在德國建築史上居於一個微妙的位置。

無論是作為反基督新教樣式的巴洛克風格還是納粹建築，我年輕時曾到訪仔細觀察的建築，在往返展覽會場時順道前往參觀，印象卻變薄弱了。

想請教的問題疊得如山高

為了配合展覽閉幕時間，我在九月前往慕尼黑，這時頭一次有空檔可以到處看看，於是跟負責策展的建築師列斯勒（Hannes Rössler）討論，除了巴洛克與納粹之外還有哪些建築，他十分了解我的興趣與關注重點，建議的主題就是這次準備介紹的特奧多・費舍爾（Theodor Fischer）。我當然知道費舍爾，到歐洲也購買相關書籍閱讀，但我忘記他的根據地就在慕尼黑。

我不記得這事是理所當然的，雖然他是歐洲地區十九世紀後期的代表性建築師，但在日本的知名度並不高，研究這位建築師的只有關東學院大學建築系的講師太田敬二，而且也尚未出版著作。

首先大致介紹費舍爾的生涯，他出生於1862年，1938年過世，享年76歲，身為建築師經歷了十九世紀末新藝術運動（Art Nouveau）的開端，並且在過世前目睹1930年代現代主義的確立。

對於這位生存在那激昂時代最前線的建築師，我想請教的問題堆得跟山一樣高。例如，從新藝術開始到現代主義的每十年間領導群不斷在替換，而自己所屬團體的運動最後形成了現代主義，有預料到這點嗎？或者是關於鋼鐵或混凝土你怎麼看待、進行了什麼實驗呢？諸如此類的問題一堆。

他本人當然是無法回答了，我只能對著他遺留下來的建築物說個不停了。

友善空間的都市計畫

費舍爾在慕尼黑留下兩項事業。一項是都市計畫，另一項是建築。

首先從都市計畫開始看。他負責統籌慕尼黑的建築與都市，不只是學校或公所這類公共建築，連都市計畫也是親自繪圖並且加以督導。日本沒有把都市計畫與建築兩者全交給一人作主的傳統，但這在戰前的德國並不少見。

照片 1　費舍爾的都市計畫圖。請注意加上紅色線段的道路。*Theodor Fischer Architetto e urbanista 1862-1938*，Winfried Nerdinger，1990年。

照片2　慕尼黑的車道。和緩的彎道與路口的方角上建築微妙往後退，讓人覺得舒適。

他指揮權在握之時，正好碰上都市擴大範圍至郊區這個難題。雖說是都市擴大至郊區，但不像日本這種光是獨立住宅區擴張的狀況，而是歐洲式的街區（street）往郊區發展的模式，街道建築的一樓通常為店面或工坊，二樓至四、五樓為住家。

在費舍爾之前，所有的都市計畫起點都是從筆直的大馬路開始，再開通平行的小路，透過這樣垂直交錯的小路，計畫逐漸成形。

這種柵格式（棋盤式）都市計畫，在十九世紀後因為合理且容易執行，對於車輛的通行也相當便利，所以成了理所當然的模式被採用。

費舍爾是世界上第一個對這理所當然的作法唱反調的。

在柵格式都市計畫下，沿著只有直線的街道建造四、五層樓高的建物緊密並排，肯定有如軍人整隊一般密密麻麻，而失去變化的巧妙與風味，對於車輛行駛或許十分方便，但對居民而言不算是友善都市，這是費舍爾

照片3　作為費舍爾代表性設計的學校。

考量的地方。

費舍爾對十九世紀之前的中世紀都市進行調查與取經，修改了柵格式都市計畫。

例如，對於微妙的地形高低差設計較大且有餘裕的彎道，位在垂直交叉口方角上的建築略往內縮，營造人群聚集的空間，到處設置小公園，在道路盡頭處設立教堂等象徵性建築。簡單地說，就是保留了柵格式規畫的便利性之餘，還自行在柵格內以紅筆進行修改與微調。

這些調整在費舍爾作品集中刊載的都市計畫圖上皆可看到，雖然看不出縝密的柵格式規畫有多大變動，但我不認為這些努力是徒勞無功。

列斯勒帶著我實地走過這些經過微調的街道，當車子行駛過頗具餘裕的彎道、步行時在街角通過略為錯開的路口時，視覺上或心情上的步調都讓人覺得舒適。都市計畫圖上僅僅只有一點點微調，實際上卻讓街區產生如此大的質地變化。

088

照片5　小鑿面加工混凝土的樓梯。

照片4　學校入口，為北歐式造型。

現今的都市計畫，尤其是街道計畫像這樣的微妙變化並不罕見，然而在百年前費舍爾就領先全世界注意到這點，實施了對人友善的規畫。

石錘小鑿面加工的混凝土

接下來介紹建築的相關細節。乍見費舍爾監督之下、面向街道而建的學校，有一種奇妙的印象。不知為何，希臘風或文藝復興樣式這些歷史主義的樣態被徹底滌淨，彷彿像新藝術運動後的革新派建築師的作法，將大壁面裝修粉刷平坦，雖然極具現代的「表皮性」效果，但這面牆壁有來歷不明的淺縱橫線條。從入口轉角的雕刻就了解線段的由來了，概念來自於挪威等地的民俗造型。雖然不知道採用原因，但當時的革新派建築師有一半使用北歐造型，從其他建築師的作品也可觀察到這點。

會讓人意識到都市計畫中蘊涵友善空間概

念的，肯定是建築物上與北歐設計有共通之處。雖然是比較後期才出現的，芬蘭的阿爾多※1的建築與丹麥的韋格納※2的家具確實對於使用者與舒適度上多所著墨，還有許多可以證明北歐品質優良的例證。

從北歐風格的入口進入校園後，讓我不禁睜大雙眼的是樓梯間。設計有如新藝術運動後的建築那樣精確掌握量體（volumn）。或許，有人認為是先前所述的表面性與三維空間的量體乍看之下是不同的概念，但包裹量體的表皮

也就是表面性了。

樓梯很明顯的是現代風格精確掌握量體感的作法，但使用的材料不好判斷。我的建築展的舉辦場地施托克美術館（Villa Stuck）的希臘式列柱也給人類似印象。

因為光線昏暗加上表面長年磨損，所以一時難以辨別，當靠近觀看親手觸摸之後，發現就跟施托克美術館一樣，為經過石錘小鑿面加工的混凝土材質。我知道在石材上以石錘小鑿面的作法，但在混凝土上也做同樣處理，

當時想，除了施托克美術館外還有其他地方也採用嗎？

到了外面，仔細觀察附近同時代的建物，不斷發現基礎是石材加以小鑿面加工、上面的牆壁是混凝土小鑿面加工的情況，石材與混凝土經過這樣處理後，看起來幾乎沒兩樣。

在二十世紀初的慕尼黑，廣泛使用與石材小鑿面相似的混凝土小鑿面裝修手法，是在那時候才知道的。

清水混凝土的起源會是小鑿面加工嗎？

當時，這對以近代建築為研究主題的建築史家而言，是無法置之不理的新知。

我長年關注的主題當中有「鋼筋混凝土與表現方式」，特別是有關清水混凝土起源的追溯思索一直沒有停歇。

當然，世界上初次嘗試清水混凝土的建築師是法國的奧古斯特・佩雷，邸錫教堂是第一號成品，這已是眾所周知的事實，然而在佩雷的清水混凝土建築誕生前後，一定有各式各樣的混凝土表現手法，或關注這方面的人吧。如

090

今，把像是混凝土的表現方式全視為清水混凝土，應該也不合理吧。所以佩雷的清水混凝土不可能是突然產生的，而是早先就有先行的形態了吧。

因為關注這主題，於是把慕尼黑的實例套用在此，若以混凝土的表現來看，「德國石錘小鑿面加工的混凝土早於法國的清水混凝土」這種假設是可能成立的。

首先，德國的仿石材處理方式，在混凝土上嘗試以石錘鑿刻，接著，法國以板模澆置，產生了清水混凝土的表現手法。

現在比較小鑿面加工與板模澆置這兩種方式，板模澆置的清水混凝土比起其他混凝土的表現方式更廣，相對於此，小鑿面加工作為混凝土的表現方式則純度更高，已故的林昌二曾經這樣提出不同的意見。這是因為，清水混凝土與其說是表現混凝土這項素材，其實更彰顯板模的重要性吧。

※
1
阿爾多（Alvar Aalto）：1898～1976年。為世界級現代建築師，但留下家具與生活用品等跨越多領域的作品。因其傲人成就，芬蘭還發行繪製其肖像的紙幣

※
2
韋格納（Hans J. Wegner）：1914～2007年。家具設計師，被稱為「椅子的詩人」，作品超過五百件。

烏姆軍營附屬教堂 ─ 小鑿面裝修 ─

將榮耀與混凝土分享

2013（平成25）年適逢丹下健三誕辰百周年，舉行了專刊出版與研討會等相關紀念活動。

丹下的出現讓日本建築界站上世界頂峰，實現辰野金吾長久以來的夢想。精確地說，辰野的夢想是「與世界並肩」，但超越曾祖父夢想的曾孫加入了領先群，更仔細地說，在柯比意之後的戰後世界建築界，他與美國的埃羅·薩里寧（Eero Saariene）並肩居於領先地位，但在國立代代木競技場的階段與薩里寧拉開距離，跑在最前方。

丹下所代表的日本戰後建築界榮耀，無論從素材、構造方面來看，就算說是清水混凝土的榮耀也行得通。再也沒有其他國家像日本這樣致力於活用、發展誕生在法國的工法了。安藤忠雄的出現也是這些累積經驗的延續上。

終於得到的結論

身為建築史家，清水混凝土這種二十世紀才使用的工法，我對其出現與發展的軌跡至今仍不斷探究，不過到底是如何誕生的，現在已經得到一個結論。全世界建築界當中第一位嘗試清水混凝土工法的，正如眾所周知的，絕對是法國的奧古斯特·佩雷的1923年邸錫教堂，然而佩雷的清水混凝土不可能突然產生。

在佩雷的清水模出現之前，肯定有佩雷以外的建築師進行過幾度試驗。而這些應該就是上一節提到的小鑿面加工混凝土。澆灌好混凝土後，以石鍾鑿刻去除表面的水泥漿，顯露出混凝土本體的碎石與砂漿。

慕尼黑有許多例子，雖然之前已經提過特奧多·費舍爾所設計的學校這適切的案例，但還是忍不住擔心，混凝

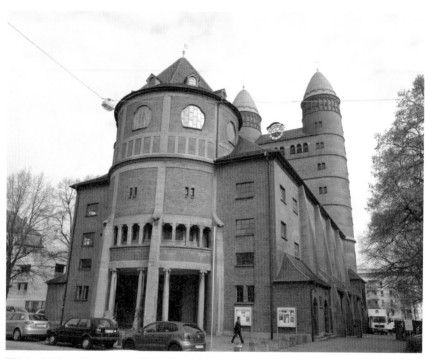

照片1　為了新教徒而建造的軍營附屬教堂。建築物側面有一排傾斜的扶壁。

土小鑿面加工是否只使用在表現的一部分而已。雖然玄關周圍、樓梯間等顯眼的重點位置都是這種裝修法，但很難說整棟建築物都採用這種方式。

能夠符合我「更全面的混凝土小鑿面加工」要求的，就是這次要介紹的〈烏姆軍營附屬教堂〉了。

牽引「後新藝術時期」的兩人

在介紹之前，先大致說明當時歐洲建築界的情況。

這時正好是二十世紀初，當時的新興主題是，十九世紀末開始的新藝術運動之後將會如何發展。從新藝術運動開始，歷經三十年才達到1920年代的白色箱子大面玻璃立面的現代主義，當然不是立刻就達成的，歐美各地有許多建築方面的能者輩出，不斷在嘗試錯誤之間精進才達到此境地。

那麼，當時誰是關鍵人物呢？在柯比意、

包浩斯的華特・葛羅培斯※1與密斯・凡德羅※2領導之下主張設置大面玻璃的白色箱子這種表現之前，究竟是誰主導歐洲的動向？

新藝術運動發展以法國、比利時與奧地利為中心，後來領導權轉到德國手上。而德國建築界的先鋒，是由彼得・貝倫斯※3與特奧多・費舍爾二人所主導。

從這二位手下人才輩出的情況，就能理解他們位居領導中心。出身自貝倫斯事務所的有葛羅培斯、柯比意與密斯・凡德羅，與費舍爾有淵源的建築師為布魯諾・陶特（Bruno Taut）、波姆（Gottfried Böhm）、葛羅培斯、埃里希・孟德爾頌（Eric Mendelsohn）等。

葛羅培斯曾在兩人底下學習，柯比意最初想進費舍爾門下，被拒絕後改向貝倫斯學習，不過，都是在慕尼黑學藝。

後來回顧這些才理解，這時代的人才有如被磁石吸引住的鐵粉一般，集中於一處。而這磁石在德國，如果貝倫斯是N極，那麼S極肯定是費舍爾。

烏姆的軍營附屬教堂，不只是費舍爾的代表作，也是小鑿面加工混凝土的代表作。

現代主義在此萌芽

從慕尼黑經由高速公路往西北方以時速150公里速度奔馳一小時就抵達烏姆了。烏姆是戰後以包浩斯教學※4而馳名的烏姆設計學院（HfG Ulm）之所在地，在設計界廣為人知，而一般大眾則對矗立於舊市區的哥德式大教堂印象最深刻。

圍繞著舊市區往外擴展的住宅區中有我們要找的建築物，不過這座建築跟烏姆大教堂不同，觀光客稀少，連常駐的管理員也沒有。為什麼？答案很簡單，因為這是座基督新教教堂。歷經三十年，將歐洲世界一分為二的宗教

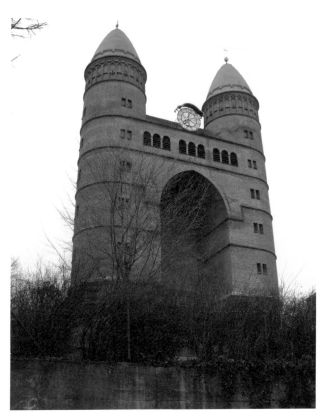

照片2　拱形與塔和哥德式建築不同之處在於較和緩的彎曲形狀。

改革運動與宗教戰爭的當時，以慕尼黑為首的南德保守派天主教徒，抵抗改革派的新教徒，後來獲得勝利。

以烏姆為大本營的德軍士兵雖然也能到舊市區的大教堂，但徵召而來的有其他地區的士兵，其中有新教徒，他們缺乏祈禱的教堂。出征時卻沒有祈禱的教堂明顯影響士氣，於是當局在軍營的一處迅速蓋了這座教堂。

為了少數派的新教徒而蓋教堂，想必這讓設計者有極大的創作自由。基督新教並不講求教堂建築的崇高性與絕對性，傳統上只將教堂視為一個集會設施，而且將哥德式視為天主教風格。

費舍爾完全遵守基督教守則當中的縱長平面規定，他意識到的非哥德式而是再更早先的仿羅馬樣式[5]建築風格，於是傾向一整座塊狀的設計，決定拱形或塔狀的外觀。

雖然他想到的是仿羅馬樣式，然而並非完全遵循仿羅馬樣式建築，樣式設計經過現代感的淘洗，成功予人「一整座塊狀的建築，表面有如以一層表皮包裹住」的印象。而這種印象，最後也與大玻璃立面的白色箱子的意象相連。

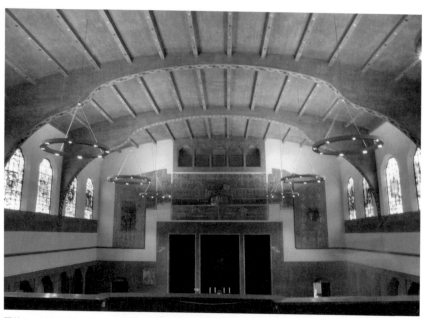

照片3 教堂內部與天花板。全部為小鑿面裝修混凝土。

混凝土小鑿面裝修的先驅者是誰？

我所關注的不是設計上的特徵，而是使用的材料與構造。

以鋼筋混凝土做出骨架，其間再砌磚完成壁體，這並非純粹的鋼筋混凝土構造，因為其間的磚塊與壁體也承受重量，所以是RC混合磚造。然而扶壁※6為鋼筋混凝土造，整座建築可以說有八成算是RC造了。

就外觀表現而言，究竟RC與磚塊哪一邊佔比較重呢？慕尼黑的學校重點為RC，這裡是垂直的柱與水平的梁再加上運用扶壁，所以或許可以把表現主力歸為混凝土吧。

內部是何種光景呢？進入教堂後發現，正如所推測的，的確是新教徒集會所般的建築平面，待眼睛適應黑暗後，往上看天花板一定會感到驚喜。梁與樓板全都為混凝土材質。1911年的全面混凝土製建築。佩雷的邯鍚教堂為1923年建造，這是早於它十二年的全混凝土建築無誤，雖然是某部分而已，但已是世界最早的了。

面加工。

再到外面仔細觀察混凝土的裝修面。如同邯鍚教堂的柱子，當初的清水混凝土經過長年累月日曬雨淋，水泥漿被沖刷掉而露出碎石與砂漿，看得出鑿刻痕。我張大眼睛注視，發現鑿子切削過的碎石，證實當時的確經過小鑿面加工。

建築界尋求鋼筋混凝土的表現過程是，首先在1910年前後以「小鑿面裝修」開始，到了1920年代演變成「板模澆鑄」的清水混凝土，結論應該是這樣沒錯。

然而，無法斷定最早運用這種裝修法的是否為費舍爾，或者是他的競爭者貝倫斯也說不定。因為從照片上看來，貝倫斯在1907年建造的哈根火葬場外牆似乎也有小鑿面加工的痕跡。

※1 華特‧葛羅培斯（Walter Gropius）：1883～1969年。德國建築師。主張現代主義，聞名世界的現代設計學校「包浩斯」創辦人。

※2 密斯‧凡德羅（Mies van der Rohe）：1886～1969年。出身德國，20世紀現代建築的代表性建築師。

※3 彼得‧貝倫斯（Peter Behrens）：1868～1940年。建築師、工業設計師。曾為德國電器公司AEG建造的渦輪機工廠（1910年）是初期現代主義建築代表作。葛羅培斯、密斯都曾在貝倫斯的建築事務所工作。

※4 包浩斯教學：所有的設計作業最終目的皆為建築、以整合藝術與工業技術為目標的教育運動。對現代建築與設計產生極大極深遠的影響。

※5 仿羅馬樣式（Romanesque）：中世紀歐洲的教會或修道院所使用的建築樣式。厚重的牆壁與極小的開窗是其特徵。

※6 扶壁：為了加強牆面，對此牆壁造出直角突出支撐的壁面。也稱為拱壁。

照片4　教堂入口。以柱子為首，都是小鑿面裝修的手法，值得注意。

歌德堂・之一 ──自由曲面清水混凝土的先驅──

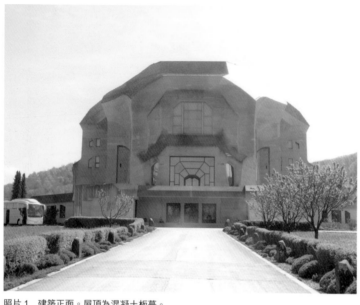

照片1　建築正面。屋頂為混凝土板葺。

在瑞士繼續執行建築偵探業務

在平常情況下，我不會想要造訪瑞士的城鎮多爾納赫（Dornach），這回為了參觀歌德堂而特別前往。

經由目前於慕尼黑從事設計工作的前研究室女性學員帶領下，我們開車從慕尼黑前往瑞士，住宿在多爾納赫站前的修道院（院內只剩一位修士，只能提供住宿維持營運），隔天早上步行前往目的地。

往山上走了幾分鐘後，山丘上即出現一旦見到就再也無法忘懷的景觀，這實在是座奇異的建築。也就是1928年完工、魯道夫・史坦納（Rudolf Steiner）所設計第二代歌德堂（Goetheanum）。

是偉人還是怪人的魯道夫・史坦納

史坦納這個人近乎宗教家，歌德堂的由來則與德國文豪歌德有關，光是聽聞這些就產生了奇怪的感受，

這種奇怪感受與那種新興宗教或異想天開的想法是不同層次的，史坦納的影響力從二十世紀前半一直持續至今，光是吸引一部分人士受惠於他的智能與藝術方面的想像力，就足以散發其魅力了。

史坦納1861年出生於奧地利，在德國發跡，將根據地設置在瑞士山村。他就讀維也納工業大學，理所當然熟知建築、醫學、物理學、天文學、農學這些理科學系的思想與知識。另一方面，他也通曉哲學、心理學、宗教學、文學、教育學，並且嫻熟於繪畫、雕刻、舞蹈、音樂。

史坦納高舉這些理想並且加以實踐，除了作為活動的根據地，他也想實踐其藝術理念，於是建造了這座歌德堂。歌德不只是文學成就傲人，所有藝術領域都精通，此外也通曉自然科學，是眾所周知的文藝復興以來最後一位全才，因此史坦納將建築命名為「歌德堂」。而建築本身為舉辦集會、戲劇表演與音樂會的大會堂。

「有機的藝術表現」

「科學與宗教的融合」

「宇宙與個人一體化」

百聞不如一見

在日本，史坦納之名廣為人知是因為子安美知子（編按：日本的德國文學家、翻譯家）1965（昭和40）年出版著作

照片2　建築側面。左手邊為正面。

《慕尼黑的小學生》，將與日本義務教育完全相反的史坦納教育理念（編按：華德福教育）引介至日本。但是我們

建築界更早就知道此人了，大概可追溯至昭和初期。

史坦納與高第一樣，同樣是由今井兼次首度引介至日本。之後也跟高第一樣，由繼承今井教授系譜的建築師上

松佑二持續研究至今。

我是在學生時代得知歌德堂這座建築，初次見到照片時的印象是「清水混凝土的高第」。這回也是抱持著同樣

的印象首次參觀，結果，學生時代之後對二十世紀建築的相關知識與思考全被眼前的實物所顛覆，開始思考起不

同於求學當時的想法。

首先，學生時代我認為它是沒有同類的獨立的設計，這個想法是正確的嗎？這座建築之所以給人特異印象，就

在於牆壁上端部的作法。牆面往上傾斜突出有如屋簷一般的效果，這是很少見的作法，既是牆壁也是屋簷。

這樣描述起來似乎沒什麼特別之處，現場看到時卻具決定性的效果。原因是屋簷這個部位居於建築上方吧。精

確地說，上方的屋簷是建築的輪廓部分，所以才特別。

人類對圖像的理解是照著固定規則的，首先是掌握輪廓線。如果面對的是四方形的建築，會先看上部屋頂的線

條再判斷左右牆壁的線條。然而，歌德堂這個例子中，正面的牆壁並非平的，而是往左右繞過去，視線所及的左

右線條向後方逸去，印象就變薄弱了。而左右線條弱化的部分成為上邊往前面推出的線條，這種往上斜切出去的

獨有外形，更加強化了印象。

與捷克立體派建築產生的共鳴

雖然我在學生時代認為這給人強烈印象的建築為單一事件，但在後來漫長的建築偵探生涯裡見過另一棟類似作

法屋頂的建築。也就是本書 No.26 介紹的捷克立體派建築，有不少建築的屋頂往上抬，從正面看起來中央部像是布

照片3　山丘上的歌德堂有如猛獁象現身。

滿山形的特點類似。捷克的立體主義在1910年代是百花齊放的盛況，1924年開始施工的歌德堂可說緊接著出現。捷克、維也納、德國南部與瑞士北部，無論在歷史上或者文化上都有深遠長久的淵源與關聯，所以捷克立體派建築與歌德堂之間的共鳴性值得探討。手邊有關歌德堂的大部分研究資料也都提到了這一點。

然而只是外形類似，構造完全不同，相對於捷克立體派建築為磚造建築削去表面後塗上砂漿的裝修手法，歌德堂為鋼筋混凝土造，而且還是板模澆置的清水混凝土。

若這棟建築純粹只是在鋼筋混凝土上塗砂漿的作法，我可能不會注意到它。我在學生時代或許還會對這有機形態產生強烈的感受，但過了耳順之年已不會為此特地造訪建築了。

這個設計採用清水混凝土工法建造，而且還是在1930年。對關注世界清水混凝土歷史的人而言，這可是令人吃驚的事實，實在是過早而且外形也過於奇特了。

世界的清水混凝土歷史正如本書No.13所述，依

序為①1923年佩雷設計的邸錫教堂（巴黎），②1925年雷蒙設計的自宅（東京，然而是薄塗砂漿的作法），③1932年柯比意設計的瑞士學生會館（巴黎）。可是1928年完成的歌德堂，早於柯比意的作品，我認為雖然比雷蒙與佩雷的作品稍晚一些，但設計應該在1924年就完成了，可說與雷蒙是同時的吧。

不單單是出現的時間早，還有自由曲面的清水混凝土這點值得玩味。這點到底有多特殊，只要和邸錫教堂的柱上搭載著的微微膨起拱頂※、雷蒙自宅根據四角壁面的構造做出的成品相較就能理解了。曲面，而且還是幾何學基準下的一次曲面清水混凝土的第一號，1934年雷蒙所建的川崎守之助邸也尚未出現，在此五年前完工的自由曲面清水混凝土怎麼說都算是先驅吧。

此外，這座建築雖然完工已經超過九十年，可是清水混凝土的表面卻潔淨美麗一如去年才剛完成的新建物。瑞士的清水混凝土之美，我從以前就自內田祥哉老師那邊聽說過，據說不論經過多少年仍無劣化跡象而且強度還逐漸增強。是因為寒冷的氣候因素、環境中排放的廢氣少，還是混凝土的品質不同呢？內田老師認為是所有因素加起來導致這個結果吧。

潛藏在建築裡面的雕塑之顏

我帶著敗給這座建築的感受，來回不停觀察這建築的內外，產生了一個疑問。這可說是一位建築師的作品嗎？

照片4　玄關大廳。裡側為集會場所。

當然，這並非要討論史坦納是否為建築師，而是這棟要說是建築其實有點怪。高第雖然設計上也自由奔放，但仍強烈意識到平面與構造的重要性，讓那些奔放的造形不至於成為雕塑作品而是實實在在的建築物。

如果就我的觀點，雕塑與建築的區別在於平面與構造的意識上，那麼歌德堂其實欠缺這點意識，與其說是建築，其實更接近雕塑一些。然而，大概是基於場所因素，大廳的樓梯間外觀雖然像雕塑，但成為被稱作是清水混凝土的高第，也名符其實的建築了。

因為不是建築師的作品，所以歌德堂的清水混凝土不能列入其中的先驅，而且，歌德堂在我探訪的案例中，還比應用化學家默瑟（Henry Chapman Mercer）在1916年所建的默瑟博物館晚了十二年。下一節將繼續介紹歌德堂周邊的各種奇妙建築。

※
拱頂：多個拱形連續並排而成的天花板樣式。

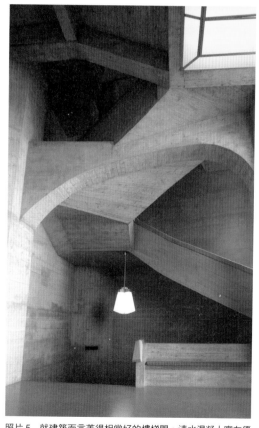

照片5　就建築而言蓋得相當好的樓梯間。清水混凝土實在優美極了。

歌德堂・之二 ──混凝土與木──

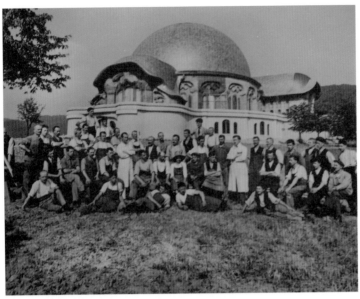

照片1 燒毀的初代歌德堂。

素人建築的初代歌德堂

拜訪以「神智學」而廣為人知的思想家史坦納的根據地〈歌德堂〉後，我重新思索，果然建築不到現場看是不行的。

理由有兩個。其中之一，從展示的老照片與保留下來的零件可以了解初代歌德堂的實際狀況。上一篇所介紹的清水混凝土造的第二歌德堂，是1920年完成的初代，於1922年焚毀後，以僅存的建物一樓為基礎，大幅更動設計重建的。負責設計的當然是史坦納。

從焚毀這點可以得知，初代歌德堂是在混凝土造的一樓上面立起木造牆壁，上端搭載著大型木造圓頂。從舊照片可以見到其外觀，並確認重點。對於第二歌德堂那走在先端、設計上企圖滿溢的清水混凝土感受深刻的同時，也察覺到整體造形散發著素人感，在看到初代的老照片後這種印象轉為確信。很明顯地是

缺乏建築素養的素人所設計的。造形同樣彎彎曲曲、然而不是與專家中的專家高第的作品完全不同，史坦納的歌德堂建築平面與構造上欠缺長久以來的經驗累積，所以也少了平面與構造該有的感覺。

具體地說，單調的半球形圓頂底下支撐的牆壁設計，成了與平面沒有關係的外形，整體的造形設計無法統一，是素人建築最大的特徵。

木造外牆上馳騁的夢想

就素人性這點再也沒比這個更教人吃驚的了，正確地說應該是讓人感受到超越素人性的強烈感動，是支撐圓頂的牆壁之作法。雖然壁面為木造，但表面全部以鑿子切削出凹凸狀，顯現有如浮雕般充滿史坦納獨特風格的造形。構造作法為豎起普通木造的壁面，並在表面加上塊狀的厚實木板，再使用鑿子加以切削雕刻，其實我也考慮過這種作法。我始終懷抱一個「純粹木造的夢想」，造出以巨大的糙葉樹材切割出的建築，雖然現實中不可能達成，但心裡想著至少有厚木板供我在表面自由切割，做出由糙葉樹之類的木頭包圍的空間，但到目前為止尚未實現。而最接近這個夢想的實體，史坦納在很早以前就已經完成了。

我雖然也有各式各樣的建築夢想，但要實現夢想，不是得成為業界之王，就是得像史坦納那樣結成近似宗教的團體了吧。

混凝土裝修手法變遷的新發現

雖然從老照片上得知圓頂與木頭牆壁等細節，但是搭載著這兩者的一樓鋼筋混凝土部分的裝修手法，從老照片上無從分辨。如果是像二代這樣為清水混凝土的作法，那麼世界清水混凝土歷史就得加上一筆了。

幸好初代歌德堂階梯那奇特形狀的主要支柱保留下來，從這就能得知裝修方式。這並非清水模，而是澆灌混凝土後施以小鑿面加工。

二十世紀初，建築界有一部分人打算做出顯露混凝土骨材原貌的表現手法，一路走來的結果就是1923年奧古斯特·佩雷的邨錫教堂，不過初期仍在歐美與日本進行過各式各樣的實驗，對致力於解開這些謎題的我來說，初代歌德堂是一項收穫。

1920年的小鑿面加工手法、1928年的板模澆置，與歌德堂顯露混凝土原貌之路並進。史坦納在進行混凝土鑿面加工的先驅試驗，我們已經知道當時德國正在德國活動的時間很長，我們已經知道當時德國正在進行混凝土鑿面加工的先驅試驗。混凝土裸露的表現手法，首先從德國的鑿刻手法開始，接著為法國的板模澆置，這種假說是說得通的。

照片2　發電所。混凝土的裝修手法為其特徵。

村民們的歌德堂

我親自到現場參訪後才知道的第二件事，是歌德堂周邊建築物的有趣程度。這些房舍與第一代歌德堂在同時期建造，例如因應活動之需求而建的發電所、配電塔、工作室，以及不少住宅圍繞著歌德堂所在的山丘四散分布，皆保持著昔日的面貌。除此之外，後來對史坦納有所共鳴的人們也群聚於歌德堂所在的多爾納赫村，現在多爾納赫說是史坦納的小鎮也不為過，由於不像新興宗教那樣具危險性，這個瑞士小鎮中與史坦納相關的人士和一般村

106

民是相處融洽的。我到訪的時候剛好遇上與史坦納戲劇相關的人員在此地召開集會，這些人在住宿飲食上的消費，看來多少對當地是有助益的。

關於周圍的當年建築物有意思之處，我舉四個例子來說明吧。

多爾納赫的奇妙冒險

首先，展現從歌德堂初代維持到第二代、讓人欣賞其高純度自由曲面的，是位於歌德堂正對面的住宅（現為賣店），從屋頂到屋簷的自由奔放線條，就算是曾經接受過建築訓練的人也不見得做得出來吧。

第二棟是被稱為能源中心的發電所，建築物設有一座向上延伸的煙囪。造形上十分出色，大概是想賦予這棟少見的建築煙氣繚繞上升的意象，所以個人的任意性被壓抑下來。裝修作法是在混凝土表面施以鑿刻加工。一般若是在日本對建築物進行這種工法，大概不到十年就會因雨淋或發黴而顯得髒污，然而瑞士的混凝土就算顯露骨材也不會變髒，

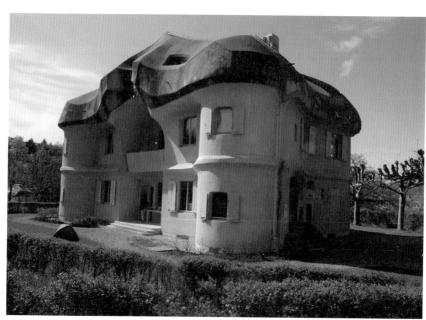

照片3　多爾納赫的住宅。屋頂為自由奔放的曲面。

照片4　配電塔。大大小小的凹凸景象惹人注目。

他們仔細澆灌細緻的混凝土，加上空氣清新、氣候乾燥而寒冷，混凝土這類建材就算採用裸露骨材的加工，也可以維持百年以上不成問題。或許乍聽難以置信，如果持疑的話不妨來歌德堂看看。

第三棟為配電塔，位於歌德堂聳立的山丘之登山口。這棟就不是混凝土裸露骨材的作法，而是以木板搭建、塗上鮮豔油漆。上面安裝了配電器或者是分電器等大大小小各式各樣的裝置，於是製作了符合其大小的箱子妥善保護，凹凹凸凸的景象展現趣味。表達「謝謝歌德堂」之意的建築師，也會受到喜愛吧。

最後介紹工作室。如果想要了解初代歌德堂的設計，來看這座建築最適合了。身為建築師絕對不會採用的完整半球體光滑圓頂，這裡不只採用了，而且還蓋了兩座。

屋內與歌德堂圓頂內部也有共通性，進入工作室的內部後觀看，完全感受不到外觀是圓頂設計。歌德堂的圓頂底下雖設有劇場，但是從老照片看來，室內裝潢是與圓頂造形完全無關的雕塑與繪畫。

對於認為人類與宇宙產生共鳴的史坦納而言，象徵宇宙形狀的球體雖然重要，但做成圓頂搭載於上就已足夠，似乎沒考慮到在室內也採用球體、以球體包覆人類的作法。回顧建築物的歷史，以古羅馬時代的萬神殿為首，建築師打造的以半球體包覆人類的空間明明就不在少數啊。

支撐兩個半球圓頂的外壁的木作裝修在前面，大部分作法都是鋪上小片的薄木板，正面中央的入口周圍則是以厚木板切割

照片5　工作室的正面。殘留著初代歌德堂的形貌。

照片6　工作室入口。這裡棲息著我的純粹木造夢想。

出自由的曲面。這跟初代歌德堂的深深切削厚木板的外牆裝修手法系出同門。

除了以上四座建築外，戶外舞台、墓地，以及用途不明的石造物等四處分布，就算看整天也不膩。不過，這僅限於在瑞士這樣豐富的自然環境裡漫步著眺望外觀時可以這麼說，內部空間實在令人遺憾的貧乏啊。

中國碉樓

─百年前的「超」高層住宅─

照片1　在水田中突然出現的「超」高層農舍。

田園中的世界遺產

這是好幾年以前的事了，有次問了北京清華大學的年輕建築史研究者正在忙什麼研究主題，他的回應很奇特：「正在進行為鄉下農村建造的高層住宅申請世界遺產的調查工作。」

以前，其實差不多就是戰前的二十世紀初期吧，當時的鄉下多半還是住茅草屋頂平房的貧窮農戶，為何會建蓋高層住宅呢？而且還是足以登錄世界遺產讓人印象深刻的住宅？

這種高層住宅稱為「碉樓」，中國字的「碉」※1意指石室，「樓」則是指高層建築。在聽聞那段回答後又過了兩年，在出席研究會的回程中，有人為我導覽這處世界遺址。

地點是位在中國南端的廣東省開平市，這裡靠近珠江三角洲地區，臨近的大都市為香港。坐在車上逐漸接近當地，看見此處是大小水路縱橫分布的平坦水田

地帶，遠處可望見丘陵，似乎是富饒安居之地。觀察了一下運河，岸邊可以看到每日固定漲落的潮汐痕跡，可見這地方靠海很近。

一接近目的地村莊，突然發現田地中間處處有五、六層樓高、比例有些奇怪的高樓建築，每一座都是四方形平面，最上層四周皆為陽台，屋頂三角形山牆（pediment）形式的裝飾突出，偶爾還會看到圓頂或角塔之類的。

我無法想像這是住宅，若是就我所知的建築類型來推測的話，我會認為這是天文台或者測候站之類的觀測中心。

自己守護財富

為什麼這種海邊農村會建造高層住宅，任何人都想趕快知道這個答案吧。

原因是當地位於大河旁近海的位置。一到雨季就有洪水侵襲，但與日本型的土石流肆虐的洪災不同，從大河灌進的水逐漸升高淹沒農田，接著大量洪水也讓海面水位上升、遲遲無法下降，因為田地長期淹水，作物也枯死。遇上這種荒年時鄰近村落也遭受嚴重的飢荒，餓死的災民不絕。而清朝末年至中華民國初年政治紛亂，在沒有外援的情況下，壯丁只好出外討生活，但討生活的出路有限，他們全到美國出賣勞力當華工。

當初，當地每年都有底層勞工出國工作，接著他們也開始攢下錢財，有辦法經營小買賣或開店，最後帶著裝滿行李箱的美金返

照片2　在田園地帶拔起林立的5層樓高農舍。

鄉，有機會過富裕的生活了。

事情若是這種可喜可賀的結局就好了，悲哀的是當時中國局勢不穩，農民才帶著滿箱賺來的錢抵達港口，入境審查一結束，回到村子後，緊跟而來的就是盜賊了。

無法出國當華工的人有一部分加入強盜集團，他們偷偷潛入已掌握情報的村莊，襲擊那些有消息傳出賺大錢的人家。

農民出身的強盜當中勢力最大的，是個人稱「獨眼鷹」的強盜頭子，他帶領著百名手下，白天潛藏在山中，夜晚出擊。黑澤明的電影《七武士》不知道是哪裡得到的靈感。像這種山賊與農民之間的戰鬥，或許在日本是數百年前的中世才會發生的事，可是這在中國七、八十年前還是實際發生的事。

為了能夠避過襲擊，只好自立自強保護自家的富農，於是將住家要塞化立體化，防禦敵人侵襲。

照片3　最上層的方角處突出的小塔為射擊用途，
　　　　從這裡可以向成群盜賊射擊。

照片4　開著銃眼的射擊塔。

建造的時期有所限定，最開端大約是清朝結束、孫文建立中華民國的1912年。清朝時代農民不被允許建造這種建物，但因為革命的時代而有可能。極盛期在1920年代，這篇介紹的所有建築範例都是在極盛期建造的。碉樓建築結束在毛澤東1949年引發社會主義革命時。賺了一皮箱美金的華工，一年回中國不到一次，而是把家人也接到美國一同生活，不過當時的美國政府應該不認可這項行為吧。

中華民國的混凝土建築

到底是什麼材質的建築呢？靠近觀察一下。

比較氣派的碉樓會取得高樓底層也夠寬闊的空地，豎立起高高的圍牆，有如城池要塞一般。從私人城牆的小門進到裡面，抬頭眺望高層部分，發現頂樓方角有小型圓筒狀突起的東西，每一戶人家都設有這個，不過用途不太清楚。

我站在狹小的入口前，推測各樓層的用途。因為是為了躲避盜賊的襲擊，日常生活空間應該是在上層附有露台的樓層吧。不對，在沒有電梯的時代，每天要爬上這麼高的樓層太辛苦了。就算男人出國賺錢

照片5　高牆圍繞著氣派的碉樓，8層樓建築，與其說是供一家人居住，應該說是供全族人使用的空間吧。

了，婦女與孩童每天還是得務農工作。生活空間應該是在一樓吧。

進了狹窄的入口後得知，他們居住在一樓、二樓。那麼蓋三、四、五樓的用意是？詢問後得到的答案是，建造碉樓的富裕者，與其說是農民不如說是地主了，底下通常有幾戶佃農，當這些佃農或租戶遭受襲擊時可以躲進來，下層讓他們躲避，上層有露台的樓層則供主人一家躲避，閉門抵禦與敵方對抗。

這種閉門抵禦，並非光是縮在屋子裡等待盜賊鳴金收兵，從屋頂的四個方角那圓筒狀突出物內部往外窺看時，就能了解這是閉門防禦兼作戰的堡壘。地板上開了洞可以丟東西下來、牆壁上開了銃眼以便射擊。

從外面觀察的細節有限，看不出是什麼構造，進到裡頭看就明白了，建築為鋼筋混凝土造。

1912年開始建造到1920年達到顛峰，相當於日本的大正時期，無論在世界其他國家或是在日本，鋼筋混凝土造建築都還不普遍，算是先進技術。無法想像在這種時代中國的偏遠農村居然建造了這麼大量的鋼筋混凝土建築，或者是只使用了少量的鋼筋，也可能選用質地近似灰泥比例高的三和土※2之混凝土，不過光是觀察開著銃眼的圓筒狀突出部分，這確確實實為鋼筋混凝土或者也可能是金屬網混凝土造（當時日本也有在鐵網上以鏝刀塗上混凝土的簡便技術）。

淘金熱夢想的遺跡

我眺望著這處田園地帶到處是高層住宅林立，心中湧現一個疑問。像這樣由農家各自建造了三千棟高層住宅，若是遵循歐洲或中國的傳統，與其將一棟棟四散在各處的房舍高層化，不如將住宅集中在一處、周圍

照片6　富裕的家庭人去樓空，窗戶鑲著中國風的彩色玻璃。

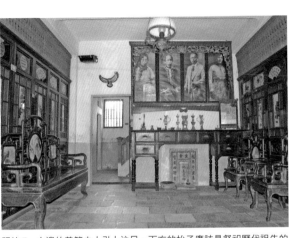

照片7　右邊的美籍夫人引人注目。下方的柏子應該是祭祀歷代祖先的神桌。住戶藉著毛澤東社會主義革命的機會，轉讓住宅逃到芝加哥。

以高牆環繞，形成城壁都市（城郭都市）不是挺好的嗎？

若是農民一起出國當華工，大家全部發大財，或許會產生這樣的計畫也說不定，然而，大概是出國工作的人各有其生財之道，也各自為了自己家人或全家族考量而開始蓋高樓，一回神才發現高達三千棟高層住宅了。或者是，農民從未思考過要將住宅集中在同一區或建成城塞，只想住在田園的一角獨善其身，最後形成這狀態。

室內裝潢擺設還維持當初樣貌的範例，就只有一處公開讓大眾參觀。鑲著彩色玻璃的窗戶、桌椅等為傳統與歐美的折衷樣式，在當時中國的都市富裕層中這是相當常見的樣式，所以並不罕見。不過正面牆上掛著四幀大幅人物照的說明相當驚人。其中一名男子為這一家的主人，另外三名女子為他的妻子，三位妻子當中有一位是美國人。因為赴美工作，在芝加哥取得成就後兩人結婚，而她似乎留在美國生活。

碉樓這種特異的建築與生活方式，因為毛澤東的社會主義革命而結束。率領百名部下的獨眼鷹與共產黨人民解放軍作戰敗亡，富裕的農民（地主）也遭批鬥，土地被沒收，只得移居美國，只留下建築被登錄為世界遺產，如今有些落寞地矗立著。

※1　碉：軍事用語。具備機關槍等防禦設施，幾乎沒有窗戶。

※2　【譯者註】三和土：為一種建材，將紅土、碎石與熟石灰及鹽滷混合攪拌，塗抹後硬化即成。多半使用在房屋的泥土間或玄關處地板。

本野精吾邸 —混凝土的表現—

照片1　本野精吾邸正面。1924（大正13）年落成，位於京都市北區的混凝土磚造二層建築，為現代主義建築的先驅。（照片提供：公益社團法人京都市觀光協會）

在京都現身的日本第一座混凝土建築

第一次見到這棟小型混凝土住宅時的驚訝情緒，至今仍難以忘懷。

這棟屋子以混凝土空心磚建造牆壁，窗戶周圍等部分使用的水平材、地板為鋼筋混凝土材質，是為「混凝土空心磚造」建築，但這些都不是驚人之處。首先教人驚嘆的是，這明明是混凝土空心磚造的作法，空心磚本身卻不太顯眼，反而還更像是清水混凝土造的建物。

再靠近確認，空心磚塊與空心磚之間的灰縫，不像現今砌磚時灰縫略往內凹的作法，而是裝修得讓灰縫與磚塊齊平，更進一步，還會在灰縫用的砂漿中加入大粒徑骨材，結果就是勾縫砂漿與混凝土空心磚的粗糙觸感變得差不多，絕對不是今天砌空心磚的空心磚塊與勾縫砂漿明顯區隔的作法。

從遠處看起來像清水混凝土建築，近看不像清水模而是質地有點粗糙起來的混凝土造，這是我對本篇要介紹的京

照片2　本野精吾邸外觀。簡潔而單純明快的設計十分美麗。

都本野精吾邸的最初印象。

外觀還有另一處讓我難以忘懷，那就是——有必要把屋子蓋得這麼簡潔嗎？只是個箱子，應該是只重視實用性的作法吧。

然而，這並非只是作為一個實用的箱子而建造出來的房屋，換個說法就是，建築師非常清楚地意識到要蓋成這種簡潔的箱形，從就住家而言略顯得大的窗戶，可以窺見這事實。

彰顯強調混凝土的裝修手法，接著是箱形的表現。然而這兩件事讓我吃驚的程度，與接下來另一件事相比實在是小事。即使是身為建築史家的我懷抱豐富知識也為之驚愕，一回到東京立刻急忙開始調查、趕著確認的，是這棟建築的完工年代。

大正13年，也就是西元1924年完成的。

一般人聽到後可能反應會是「那又怎麼樣」吧，不過建築方面的專家聽聞肯定會「咦……」而些許驚動，至於對持續關注日本建築界相關的鋼筋混凝土構造的清水混凝土裝修手法起源的我本人認知來說，有如被雷打到一般，一時感到混亂。

板模澆置混凝土的建築史

關於世界上混凝土板模澆置的起源，雖然已經複述過，其實還不夠清楚。因為有許多技術者與發明家，被這泥化為石的二十世紀鍊金術鋼筋混凝土給吸引住了，他們在世界各地造船或建儲存室試著做那、做這，肯定是在這些實驗中迎來清水混凝土的誕生，只是很難追蹤探索清楚。

照片3　入口的門牌為磚造。（照片提供：公益社團法人京都市觀光協會）

就我所知的例子，1916年，應用化學家默瑟在美國親手建造〈默瑟博物館〉這座七層樓高的大型清水混凝土建築，全棟都是清水混凝土造，甚至連窗框跟橫板都是，非常驚人，當然，這些也是無法開啟的。

像這樣除去建築界以外的例子，終於把起源釐清。奧古斯特・佩雷的邸錫教堂是第一號，完成於1923年。

我所驚愕的是，邸錫教堂完成後隔年，本野精吾邸就出現了。緊接著表現混凝土素顏的世界第一號，第二號隔年就在日本誕生。這不可能不教人感到驚訝吧。

如果本野精吾並非建築師而是混凝土技師或發明家的話，我是完全不會感到訝異的，然而他身為日本戰前現代主義建築運動的旗手之一，還是「日本國際建築會」[※1] 的創始者，更在1933（昭和8）年主導邀請受納粹迫害的布魯諾・陶特來日一事。陶特以前就與本野的團隊有所聯繫往來，所以是透過這個組織赴日的。

為了理解本野的混凝土表現的先驅性，於是我調查佩雷的弟子柯

118

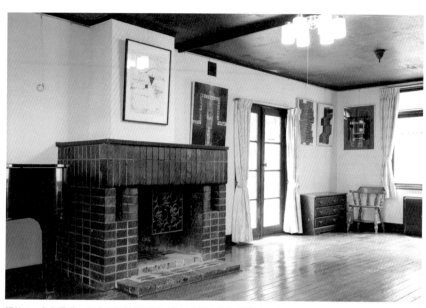

照片4　內部景致。追求功能性的配置，家具也是由本野設計的。（照片提供：公益社團法人京都市觀光協會）

比意是從何時開始也運用清水混凝土工法，結果驚人。比本野精吾邸晚了八年，1932年峻工的傑作瑞士學生會館是柯比意最初的這類作品。

在此之前，柯比意就以1931年的名作薩伏伊邸（Villa Savoye）而廣為人知，他在混凝土的表面塗上白色的砂漿，隱藏混凝土的素顏。即使是佩雷的弟子，知道佩雷的清水混凝土卻無法建造顯露混凝土質地原貌的時候，不，連佩雷本人也在報酬較高的案子中貼上大理石的時候，我們的本野果敢挑戰顯露混凝土素顏的嘗試。

先行於世界的本野的先驅性

為什麼他具有這麼強烈的先驅性？應該是因為他直接受到德意志工作聯盟※2的影響。

本野1906（明治39）年畢業於東大後就進入三菱地所，之後不久即轉職到京都高等工藝學校（今日的京都工藝纖維大學），1908（明治41）年因為希望未來能升任教授，於是前往德國留學。在德國的這兩年間，決定了他未來獨自走上自

照片5　本野邸側面。可以看到混凝土空心磚砌的痕跡。

已道路的走向。

當時的德國，由赫爾曼・穆特修斯（Hermann Mu-thesius）所領導，以建築革新為目標的「德意志工作聯盟」引領的運動正盛，同樣夢想著建築革新的本野直接受其影響。

德意志工作聯盟不模仿希臘式、文藝復興或哥德式等昔日的風格，希望呈現符合二十世紀這個科學、技術時代的表現手法，高舉功能主義、理性主義的主張。其中以穆特修斯格外激進，追求有如機械般規格化而捨棄美感的建築，與守住美感界限的彼得・貝倫斯等年輕一輩呈現對立。在爭論最激烈的時候赴德國留學的本野受到貝倫斯吸引，數度前往貝倫斯的名作AEG渦輪機工廠（AEG-Turbinenfabrik）參訪。後來本野回國後，學習貝倫斯的作品，於1914（大正3）年建造處女作西陣織物全館，之後他經手建造二、三棟住宅，接著在1924年建造了自宅。當時就我的觀點，本野打算透過自宅超越貝倫斯。

引領這領域思想的應該還是穆特修斯等先驅者，像是「顯現出結構體不須包裹隱藏」、「真正的技術就是素材顯露也依舊美麗」等徹底功能主義的思考方式。

基於二十世紀的功能主義、理性主義的建築實驗，當然不可能是一口氣全面展開的，仔細調查確認後，平面、空間、表現、構造、裝修手法等每項要素都是不同時間進行實驗的，首先從平面開始，接著表現也趕上了，追上來的是屬於荷蘭風格派運動（De Stijl）這一群的里特費爾德（Gerrit Rietveld）所建的白色箱子大玻璃立面的施洛德住宅（Schröder House），於1924年出現。

然而這座開拓二十世紀建築的傑作，在關於「如何表現二十世紀新構造技術」的主題上完全不及格，混凝土、磚塊與木材只是應付場面似地使用於建築上，在混凝土與磚塊的表面塗上白砂漿就算完事了。

同一年在日本京都，與施洛德住宅一樣的四方形小型住宅完工了，強調鋼筋混凝土這種二十世紀代表性的新構造技術，並顯露出混凝土的素顏。

就構造的表現這方面來說，本野精吾邸勝過世界遺產的施洛德住宅。

行筆至此，我緊握鉛筆連手指都痛了起來，世界的二十世紀建築史上的大明星無論是里特費爾德或是柯比意，本野精吾都跑在他們前面。本野對自己的先驅性是清楚有所自覺的，所以才會於自宅完工的三年後，1927（昭和2）年籌組國際建築會，找來貝倫斯、葛羅培斯與陶特等人，連帶地推廣運動。當陶特經由西伯利亞鐵路越過歐亞大陸，從敦賀港入境的隔天，本野就立刻帶陶特去參觀桂離宮，以建築的現代性抓住陶特的心，正是本野的計畫。

※
1
日本國際建築會：1927年設立，除了偏重機能性與合理性的建築，也著重風土性等特色，展開國際間的建築運動。

※
2
德意志工作聯盟（Deutscher Werkbund，簡稱DWB）：1907年由穆特修斯等人在慕尼黑結成。透過整合藝術、產業與技術，以提升工藝產品的品質為目標的團體。

舊鶴卷邸 — 各種混凝土的表現 —

照片1　舊鶴卷邸。京都高等工藝學校（現今的京都工藝纖維大學）校長鶴卷鶴一的個人宅邸，由該校教授本野設計。外牆採用當時最尖端技術「空心鎮磚」，垂直伸展的柱子為煙囪。

關於鋼筋混凝土的新知

我想介紹本野精吾（1882～1944年）設計的舊鶴卷邸。雖然我已全都接觸過，但是重點的鋼筋混凝土表現這方面，理解依舊不足，這是我近年才發現的。

十幾年前，京都的建築史家帶我初次造訪時，我對玄關前圓柱的裝修手法十分驚訝。這裡的作法是將表面的混凝土「小鑿面加工」以鑿子或小槌子刨除、顯露出當中骨材的混凝土「水泥漿」以鑿子或小槌子在石材表面鑿刻。這種小鑿面加工是石匠的用語，以小石槌或鑿子在石材表面鑿刻。就完工時間1929（昭和4）年這點來看，可說是非常早期的混凝土表現手法。

在此之前，1924（大正13）年，本野的混凝土空心磚造構造自宅完工，梁與窗戶周圍為板模澆置的清水混凝土。空心磚塊間的灰縫經過巧妙處理，乍看之下還以為全是清水混凝土。

翻開世界的清水混凝土歷史，第一號是佩雷於1923年完成的〈邯錫教堂〉，〈本野精吾邸〉在隔年完工。本

野自宅雖然不像邸錫教堂那樣以清水混凝土的表現為主，但在混凝土的表現可算是世界上早期的試驗了。看到接

在後面的舊鶴卷邸，對於其小鑿面加工的裝修手法感到驚訝，以前我在演講當中提到批判性觀點：

「在板模澆鑄的清水混凝土之前，本野就進行過小鑿面加工等巧妙的嘗試了。」

會場中，已故的日建設計建築師林昌二舉手發言：

「清水混凝土是板模的表現，就混凝土本身的表現而言，小鑿面加工才算是吧。」

當時我受到很大的衝擊。就如同建築相關同業所知，清水混凝土的表現完全靠板模，不論怎麼說，板模的表面

就是複印在混凝土上呀。

雖然受到林昌二發言的衝擊，但我認為將小槌鑿刻這些奇怪的裝修手法視為本野的實驗並不為過。話說20

12（平成24）年我在慕尼黑施托克美術館舉行自作建築展時曾經造訪當地，邊走邊看二十世紀初的現代主義建築，又是一陣衝擊。施托克美術館的石材裝修手法為使用小槌鑿刻。但只有如此嗎？在當時與彼得・貝倫斯並轡引領世界現代建築的特奧多・費舍爾，也熱中於嘗試這種小鑿面加工吧。早於法國的佩雷採行的板模澆置作法，德國使用的是小鑿面加工這種

照片2　板模澆置的圓柱上設了陽光室。

混凝土表現。

震驚的還在後頭。與本野自宅並列為日本混凝土建築表現先驅之作的名作《雷蒙自宅》（1925年）的外部裝修手法，不是長久以來我所認定的純粹清水混凝土造，只是表面塗上薄薄的砂漿罷了。圖面資料上雖然清楚註記為「rough concret」（清水混凝土），但實際上有塗薄層砂漿。雷蒙在室內嘗試了鑿刻、打磨等裝修手法，當然，從老照片就認為外牆是清水混凝土造太過武斷。不過，我是從可以判讀表面細節的外牆老照片認出了板模的痕跡，才會下這個結論。我見過這處小宅邸，然而當時已經以其他材料刷成全白，當初裝修細節已不存在。

此外，在混凝土表面塗上一層砂漿的手法，在今日是很常見的作法，但在1920年代算是特殊案例，像樣一點的建築都是貼磁磚、貼石材或是貼磚材的。塗抹牆壁時則是以灰泥塗成白色為最佳作法。

關於鋼筋混凝土表現方式的震驚仍舊未停歇，現在我的想法如下。

「1910~20年代，對於混凝土這種新材料與構造可以如何表現，躍躍欲試的世界革新派建築師們嘗試過的作法有混凝土空心磚、小鑿面加工（含刨削作法）、塗砂漿、板模澆置的清水混凝土等作法，最後漸漸匯合為清水混凝土工法。」

留存在古都的昔日最尖端工法

我抱著這個新的想法來參觀舊鶴卷邸。

首先是前面提到過的玄關前圓柱的小鑿面加工。

比起德國的小鑿面加工，其中的骨材較小。當然，鋼筋混凝土中的混凝土，是由砂、碎石與水泥三者混合而成，舊鶴卷邸的混凝土當中只找到砂與黃豆粒大小的骨材。我想，該不會灌進的砂漿混拌水泥的碎石只有黃豆粒徑大小吧。

124

照片3　陽光室內部。

以德國的情況為例，見過希臘多立克式※1圓柱為板模澆置加小鑿面加工的施托克美術館，骨材粒徑有黃豆大小，而烏姆的軍營附屬教堂的則加入了粒徑0.5～1公分的小圓石子。

鑿除水泥漿後見到的骨材與其中填充的骨材是相同的，跟今天的鋼筋混凝土相較，顯然是粒徑較小的骨材。是因為要顯露混凝土所以骨材顆粒較小，還是這是當時一般的情況呢？該不會構造用的混凝土是像現今作法一樣，澆灌後表面再以鏝刀厚厚塗上加入豆粒狀骨材的混凝土，接著再施以小鑿面加工呢？我心中充滿不安。

使用的鑿刻工具是哪一種呢？

以德國見到的為例，施托克美術館的多立克式列柱的柱身凹槽的曲面，是以細長片狀鑿刀切削，而其他的柱身平坦面從遺留的痕跡來看，應該是用Bush Hammer（鑿飾槌）這種石匠使用、敲擊面為小正方形的槌。

在舊鶴卷邸，從痕跡可辨識出是使用片狀鑿刀不斷鑿刻而成。清水混凝土是板模師傅的工作，這裡則是石匠的作品。

接著來看牆壁的作法，為純粹的混凝土空心磚造，也就是本野自宅的延續。當時本野的友人中村鎮正在開發一種「鎮空心磚」※2，舊鶴卷邸使用的就是這種新開發的混凝土空心磚與鋼筋的新構造。

現今眾人對混凝土空心磚的印象，大概就是建造牆壁或可燃物回收小屋的材料，完全不會讓人想起「要如何表現鋼筋混凝土特性」這種構造表現主題，然而在當時，混凝土空心磚造舉世未見，這種顯露質地的表現是很前衛的。

「鎮空心磚」雖然逐漸普及，但絕大多數不是在空心磚上塗有色砂漿做成希臘風柱子，就是加上帶點紅的塗料裝修成紅磚風。能將混凝土空心磚原本質地化為表現手法顯露出來，是只有本野才精通的絕技。

本野在貝倫斯與費舍爾正熱烈進行各種先驅性試驗的時期赴德國留學，因此受到兩人也參與的德意志工作聯盟「極致表現材料與構造」這項理論極大影響。

接著是關於細節。

窗戶周圍又是如何呢？本野自宅的窗台與上方的小屋頂為板模澆置，因此整體的混凝土感很強烈。

往上看二樓的窗戶，左右有很奇妙的物體。明明是座洋樓卻附了收納防雨窗的戶袋，而且還是以混凝土製的。窗

照片4　鏨刀加工的裝修手法。

126

台、小雨庇、戶袋、左右窗框全都是顯露骨材的混凝土，觀察其裝修法才發現，使用了混凝土空心磚、板模澆置與塗砂漿等作法。

大概是本野早已決定完全採用混凝土顯露骨材的方式，只是該怎麼運用才會「適材適所」的問題。

先前提過，鋼筋混凝土構造的表現整合為板模澆置前，曾經嘗試過以小鑿面加工為首的各種裝修手法，而舊鶴卷邸就是這些實驗的集合體。

接下來應該會發生的事

雖然就混凝土表現的先驅實驗這點而言，舊鶴卷邸有其重要性，然而總讓人覺得缺少了什麼。

首先，欠缺了一致性。在屋外周圍繞了一圈看，各個立面彷彿各自為政，四個立面若是沒有統一的一致性，就無法成功地造出一個立體。屋內也是一樣，即使是建得最好的一間房間，也散發著「說不出來的造作感」。

照片5　突出的二樓窗戶。戶袋為預鑄混凝土製。

照片6　每間房間都有暖爐。外觀是強調合理性的現代主義建築，可是以室內為首卻有裝飾性部分。本野也負責設計家具。

照片7　本野設計的照明燈具，十分精采。

本野是致力於展現鋼筋混凝土的材料與構造的先驅建築師，然而他欠缺了整體造形以及貫穿整體與各部分的美學。美學無法從材料與構造本身自行生出，必須另外在建築師的腦海湧現的。

至於歐洲的混凝土表現的先驅者們，無論是費舍爾還是佩雷，並沒有產生與這材料及構造的革新性相稱的新美學，所以苛責本野似乎太過分了。

從荷蘭的風格派開始至接續的德國包浩斯，新美學在後繼的年輕世代中很快產生了。

「面與線造就的幾何構成的美學」。

※1　多立克式：為古希臘的列柱樣式，柱身為圓弧形中央膨脹。以帕德嫩神殿的列柱最知名。

※2　鎮空心磚：具補強建材的 L 型混凝土空心磚。在 L 型磚體組合而成的空間中，貫入鋼筋澆置混凝土而成。

雪梨歌劇院 —— 預鑄混凝土 ——

照片1　歌劇院全景。雪梨灣，便利朗角。

幻想的設計卻列為一等

二十世紀後半，環顧全球建築界有哪座建築的成敗最讓人擔心不已的，應該是雪梨歌劇院吧。因為那件事發生在我學生時代，這種現實問題總是記得很清楚，讓我們把時空拉回1954年。

雪梨市開始進行企盼已久的歌劇院計畫，還從美國找來埃羅‧薩里寧※1擔任評審委員會主席，展開國際競圖。從競圖的那一刻起傳說就開始了，薩里寧在候選的一等提案擇定後，不知是因為不夠滿意還是平常就有這種習慣，有人說是從主辦單位事前審查時淘汰的不合格案子中尋找，也有人說是從主辦單位事前審查時淘汰的不合格案子中尋找，我推測是後者。

無論是何種競圖，超過面積的設計是可以接受的，然而平面圖、立面圖與剖面圖若是缺了一項，可是連審查這座擂台都上不了的。不合格案的其中之一，外觀（立面圖）只是潦草的素描，簡單說就是缺了建築

圖面的提案，與其說是建築，還不如說是帆船風帆或羊齒葉的意象圖罷了。如果要找建築史上的前例，大概近似於1920年代布魯諾・陶特所繪的表現主義幻想建築那種感覺吧。

薩里寧將此幻想提案逆轉列為一等。

如今思索這一切，可以理解薩里寧的想法。

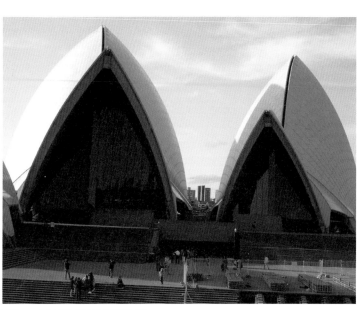

照片2　有如帆船風帆般的外觀設計。

戰後，世界建築界大致分成兩邊繼續發展前進。一邊是昔日包浩斯的葛羅培斯與密斯所引領的潮流，以四方箱形為基本。另一邊的流派以自瑞士學生會館以來的後期柯比意為根本，抗拒四方形，偏好曲面與曲線。前者的考量是，適合二十世紀這個科學、技術時代的合理且實用設計為箱形；後者認為適合二十世紀這個科學、技術時代的設計特質為動感、活力，他們的心血表現在將建築從地面一口氣架高的支柱（piloti）、清水混凝土所打造的自由曲面與薄殼結構，以及鋼纜懸吊結構等。

說到柯比意之後的世代，講究動感一派的領導者有日本的丹下健三、美國的薩里寧以及巴西的奧斯卡・尼邁耶[※2]三人。

特別是薩里寧有如雕塑的作品、像通往西部的大門「聖路易斯拱門」完成後，薩里寧喜歡的曲面與曲線，受到大眾熱烈肯定。另外，在這場國際競圖八年

後，這位評審委員會主席很明顯受到自己逆轉一等提案的影響，以薄殼結構名作紐約甘迺迪機場第五航廈（當時名為ＴＷＡ航空中心）問世。

從薩里寧擔任評審委員會主席時開始，一切都是命運的安排，丹麥籍籍無名的建築師約恩・烏松（Jørn Utzon）那與其說是圖面更像素描的提案被列為一等，這項破格作法先是帶給世界建築界一大衝擊，另一方面，帶給雪梨市民夢想。

照片3　世界三大美港之一的雪梨港，有海洋「廣場」。

世界第一座船帆形建築物

他們懷抱怎樣的夢想呢？港都雪梨夢想興建一座不只勝過對手城市墨爾本，跟歐洲相比也毫不遜色的歌劇院，作為該市象徵。

重點當然是帆船的帆形。這樣的建築目前為止在世界尚未出現過。

然而，這點對於後來負責實施設計的建築師、花錢興建的市府當局以及心懷夢想的市民而言，成了深切的煩惱。實施設計者不知道該怎麼做才好，當時還沒有電腦，無法計算過於複雜的混凝土薄殼結構。此外，現場混凝土灌漿要如何才能造出向港灣突出的尖角頂端，肯定是艱難的工程。市府當局只編列了普通歌劇院等級的興建預算，實在提不

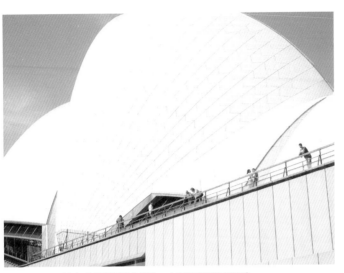

照片4　屋頂（殼）的預鑄混凝土構造，上面貼著瑞典製磁磚。

出合乎這種極富設計性的巨大建築的費用。

結果，市政府放棄興建，然而市民的夢想沒有終止，於是啟動募款活動，一度斷念的負責單位也做了最壞打算，在競圖經過十九年後的1973年終於完成。所花的建設經費是預算的六倍，足以建造六座一般的歌劇院了。在二十世紀建築當中，其建設過程艱困程度僅次於聖家堂。

2011年9月，由雪梨當地建築師坂口潤發起，舉行了援助東日本大震災的「緊急避難所國際展（Emergency Shelter Exhibition）」，他找了我跟藤本壯介參展，我在展覽中製作了可移動的緊急避難所。

當時是我第二次參觀歌劇院，因為時間充裕，所以我在雪梨市區與港邊到處漫步，才發現這不單單是一棟建築，而是連繫起整座城市知名度的建築。

鄰接雪梨灣這座「廣場」的大教堂

雪梨市在世界上港灣城市中算是得天獨厚的。正如大家所知，荷蘭的阿姆斯特丹或義大利威尼斯都是海與運河與建築任意交錯的城市，水於都市的運作有如道路一般不可或缺，而深具魅力，所以它們皆有「水都」之稱，可是，雪梨這座都市與水並非是這種關係。

雪梨的運河或海並沒有像微血管一樣延伸至整座城市。理由是山與丘陵近海，海岸周圍缺乏平地，於是在此興建大型船隻容易靠岸的良港。

由河流入海與海灣形成的海域所圍繞的陸地，多半為缺乏腹地的海岸邊與斜坡，不過這裡大樓林立而且還有整排的住宅。從沒有腹地的海邊直至後面的山丘上為接連不斷的大樓建築，形成所謂的市中心（商業區），住宅從水岸邊往斜坡上興建，分布在綠地中。在可以俯瞰海灣的山丘上，大樓櫛比鱗次，無論從大樓或馬路上都能見到灣景。

位於斜坡綠地中的住宅也可從庭院望向海灣，更不用說沿著海岸線的住宅，居民會在面海處設置露台或者棧橋，駕著帆船或汽艇出海，宛如在自家庭院閒逛一般，當然也可在此垂釣。

於是，人們就這樣從住宅往市中心大樓移動，或者往鄰近的市鎮村莊移動，然後在假日時大批人群搭船出海，從事釣魚或其他海上活動。

都市不可欠缺港灣，都市朝向港灣開放，水岸線並非將都市活動與海分隔開來的界線，反而將都市活動往海上引導。

這十日間我得到了解答，對於雪梨這座都市而言，海灣的意義有如廣場一般。我強烈意識到，無論平常在此出入也好，或不出門的時候也好，海灣是將雪梨整合為共通一體的廣場。

對於作為廣場的海灣而言，有如歐洲城市中面對廣場而立的大教堂，是這座雪梨歌劇院。

仍健在的預鑄混凝土

最後來談談關於歌劇院建築的事。

我最關心的就是難度最高的那層「殼」的作法。說是預鑄混凝土組合而成，究竟是怎麼施工的呢？利用預鑄混

照片5　混凝土薄殼的內側，厚厚的薄殼與接縫。

凝土做好一片片的薄殼面板，在現場組合成一體化然後就能覆蓋大空間嗎？似乎不盡然。「殼」其實相當厚，接連的部分會不會藏污納垢，連接縫隙會不會漏水，難道沒有這種風險嗎？

從裡面往上觀察「殼」就明白了，果然還是太厚了。今日預鑄混凝土的技術更加進步，可以做得更薄，更像風帆那樣輕飄飄的吧。現場澆置的鋼筋混凝土也可以做得更輕更薄了。

不過連接縫的處理相當完善，一定花了相當大的工夫才把嵌板接合。表面上看起來平滑地接合了。

建築似乎也沒有發生從縫隙漏水的事，預鑄混凝土的混凝土鑄痕經過四十年仍健在，雖然建築是在海風吹拂下，真不愧是預鑄混凝土。

至於內部，因為不值一提，所以就省了吧。

如果沒有這座建築，現在的雪梨一定很無趣吧。一座優秀的建築足以塑造都市的意象，這點跟高第的聖家堂還真類似呢。

※1
埃羅・薩里寧（Eero Saariene）：1910～1961年。出生於芬蘭赫爾辛基，13歲時移居美國，作為建築師、產品設計師而十分活躍。以作品中運用拱形結構而聞名。

※2
奧斯卡・尼邁耶（Oscar Niemeyer）：1907～2012年。出生於里約熱內盧的德裔建築師。擅長於「自由曲線」設計，曾設計巴西利亞議會大廈、大教堂等重要建築。

水戶藝術館
——作為都市景觀的造形——

「水戶城」現身

水戶在磯崎新的設計下建造了水戶藝術館,這是在1990(平成2)年的時候。建築完成後不久我曾到訪,事隔多年,我在幾個月期間數度前往該地。這座藝術館由音樂、戲劇與美術三個部門所組成,而當時我預定在美術館舉行活動——「藤森照信展 融合自然的建築與路上觀察」,為了準備工作而前往。

其中一項準備工作是舉行「水戶路上觀察」活動,路上觀察學會成員與市民一起漫步在水戶街町,過程中我感受到水戶藝術館對水戶這座地方中核都市※1的影響之大。對於社會的影響力,從小澤征爾的公演在此一年三次定期舉辦就可窺見,不只如此,在都市景觀上也具有決定性的影響。

作為介紹的前提,我先說明江戶時代的水戶景觀。德川御三家(編按:僅次於德川將軍家的德川氏三大家系)之一的德川賴房移到水戶領地後,在千波湖與那珂川守護的山丘上建築居城,山丘到平地之間設置了城下町,然而一開始並沒有建造天守閣。現今的地方中核都市幾乎原本都是由江戶時代的城下町所發展起來,城市的象徵即為居城的天守閣。如果說日本中世城市的象徵為寺院的話,那麼近世城市的象徵就是天守閣,而水戶並沒有這種象徵建築。

明治時代之後,山丘上的舊水戶城中心地區,設置了縣廳與水戶第一高校等公共設施,社會方面雖然有了新中樞,但至戰後仍欠缺視覺方面的象徵物。

雖然有人認為都市不需要象徵物,可是我不這麼認為。只要想像一下沒有東大寺佛殿的奈良、善光寺消失的長野與缺少姬路城的姬路就能了解。一聽到這些都市腦海立刻浮現的圖像,就有如每個人的臉一般,有其必要性。

照片1　從路上越過建築與廣場眺望水戶藝術館的象徵高塔。

圖像就算是紐約的自由女神那樣巨大的雕像也無所謂，不過一般都是由建築物負擔此一任務。

開府（德川家進駐水戶城）以來四百年間，欠缺象徵物的水戶在二十八年前誕生了水戶藝術館。當時的市長憂心於水戶市文化風氣淡薄，伴隨其名言「就算打開水龍頭也不會流出文化來」，他做出城市的便利性要加上文化性的政策訴求，回應他訴求的是磯崎新。

昔日到訪時主要是為了參觀磯崎的建築，所以完全沒想過這個位在都市中哪個位置，這次我在市內來回漫步，非常肯定藝術館就是「設有天守閣的水戶城」（照片1）。

水戶市的中心區至今仍在昔日的山丘上持續擴展，我在附近到處走時才看到藝術館有座奇妙形狀的塔，在視覺上被吸引靠近後，注意到塔的周圍有大批建築群，而且很自然地就被導引進入由建築群三方圍繞的廣場。高塔、建築群、廣場，這種透過視覺的人體引導裝置的運用手法，正有如義大利廣場上的定規一般。

從三方圍繞廣場的建築就不似義大利的景觀，感覺上反而像是日本城。環繞義大利廣場的建築群，各座建築物遵守著屋頂位在同一水平線的原則，但圍繞著這座廣場的建築物天際線為不規則的反覆凹凸狀，讓人回想起天守閣周邊的小天守、望樓與城牆凹凹凸凸的輪廓。

當見到廣場與廣場朝向街區開放的入口

照片2　從廣場看往道路，放入樹與草坪綠意在磯崎是罕見空間的手法。

時，意外感油然而生。三方以建築物包圍，一面朝向市街開放的廣場，以前丹下健三的〈廣島天主教聖堂競圖案〉（1948年）中曾做過這種嘗試，若是能在日本實現肯定會是最好的廣場形式，這點我並不意外，我感到意外的是綠意。朝向市街開放的那一側種植了三棵高大的欅木，廣場上鋪設了石板與草坪（照片2）。

在此之前，探訪磯崎建築時從未意識到「綠」的存在。例如比水戶藝術館更早期的〈筑波中心大樓〉，同樣也打造了廣場和庭園空間，雖然他擅於使用石材、岩石與流水，綠意的呈現卻是讓雕塑家以金屬製作大型的「樹」與「草」。

石材、岩石與流水的採用極佳，但綠意完全不行，原本如此的磯崎到底怎麼了？

磯崎的講究之處

向藝術館學藝員井關悠詢問之後才得知，負責監造的是磯崎事務所青木淳，現場判斷後決定鋪設草坪。

因為加進了綠意而具有庭園性格的廣場，三邊有建

138

築圍起的封閉處位置設有水池，中央是浮在空中的巨岩，大量的水從兩側斜向噴射在巨岩上，水珠四射飛濺。從遠處看，大石飄浮在空中有如馬格利特[2]的超現實畫作一般，靠近看就發現從斜上方有繩索將岩石懸吊起來。

原以為這件水與岩石的作品是請雕塑家創作的，沒想到是磯崎的設計。筑波中心大樓的「樹」與「草」是委託雕塑家進行的，而這件岩石與水的雕塑他就自己動手了。

我們眼睛所見到的自然界，是由岩（石）、土、水、綠意四種元素組成的。磯崎雖然對岩石與水的感覺很敏銳，但似乎將土與綠意排除在自己的設計感官之外。

我一邊這麼想，一邊抬頭望向位在廣場一處彷彿天守閣的聳立高塔，姿態有如粗獷的岩石親戚一般。為紀念水戶市制施行一百年，塔的高度為100公尺，材料為鈦金屬，光材料費就佔總工程費用三成，在世界上也是極罕見的高塔。

全鈦金屬材質與外觀都很罕見，登上塔時發現，一般慣例都是越往上塔身越細，可是這座塔從下到上的寬度都沒有變，這種粗細一致的特性也只有現代建築才如此。

雖說是上下一致粗細，然而這高塔是三角平面折曲而成、前所未有的幾何造形。談到二十世紀的世界建築界立體幾何結構，就不能不提巴克敏斯特‧富勒[3]，據磯崎表示，他受到富勒在紐約的展覽會上展示的水平結構體模型激發，想說若把水平的結構體變成垂直的會如何。他參觀富勒展時是跟野口勇一道前往的，後來磯崎讓野口看模型討論水戶高塔時，野口還說：「你偷了我的創意！」野口也曾考慮過將富勒的水平結構體做

照片3　「岩石與水的雕塑」。對水戶藝術館而言，建築設計者設計的高塔與「岩石與水的雕塑」這兩者應該算是非建築的「人造物」。

成塔狀，但磯崎搶先一步了。

世界上從未有過這麼動態而不穩定形狀的塔。高塔，一般情況下提供都市垂直方向的視覺移動，這座塔不單單只是垂直，也成功地為都市景觀加入動態的垂直感。它強力扭轉的姿態，像是朝空中飛昇的龍，又或者是太空火箭發射時噴射的煙霧。兒童對於風景、景觀這類不會動的事物不感興趣，但對這座塔卻可能相當好奇。

先前提到的岩石與水的雕塑附近的水池，一到夏天就聚集了孩童站在岩石下，迎著噴濺的水花熱鬧嬉戲（照片3）。

我從來沒有想像過磯崎的建築被孩童高聲歡笑所圍繞的情景，真是開心。

最後來介紹一下內裝的部分。內部空間基本上皆由立方體所構成，內外都一樣，先前所述的有如城一般凹凸相連的外觀也是以立方體為基礎。簡單說，就是磯崎新出道以來從未改變過的「磯崎立方陣」。例如，長方形的展示室也是兩間立方體房間並列而成（照片5、6、7）。

立方體似乎跟日本人感覺並不搭。然而，從起源可追溯到古埃及的金字塔開始，歷經古羅馬神殿與文藝復興的帕拉底歐作品，再流向二十世紀建築師柯比意的歐洲建築的基本感覺是不會錯的。

作為展示用途，總之平面圖繪也好，立體的建築展示也好，我認為比例十分恰當。非常感謝正上方有自然光照射下來的建築展示空間。

（照片提供：水戶藝術館）

照片4　作為都市的象徵，晚上也有燈光照明的塔。

140

照片5　集合了以金字塔為首的立方體作為基礎的造形，構成了整體。

照片6　從正上方照射下自然光的空間，很適合展示建築之類的立體物品。

照片7　以立方體為基礎的內部空間，供人使用（住宅）感覺空虛了點，放進立體物展示就剛剛好。

※
1
【譯者註】中核都市：日本的都市自治制度下，當都市人口超過20萬人，經市議會及所屬地方（道都府縣）議會議決後，可經由申請成為中核都市，擁有更多原屬於道府縣的權限。

※
2
馬格利特（René Magritte）：1898～1967年。出生於比利時，為超現實主義（Surrealism）代表性畫家，以廣告及平面藝術領域為主，帶給20世紀的藝術、文化極大的影響。在日本也展過作品。

※
3
巴克敏斯特・富勒（Richard Buckminster Fuller）：1895～1983年。美國哲學家、建築師、設計者、發明家、作家。他一生致力於持續探索人類生存永續的方法，曾提出「地球號太空船」的概念與世界觀。

歌舞伎座 ——極度炫耀的純粹造形——

銀座的明星建築

近年，東京蔚為話題的建築，最熱門的就是東京車站吧。復原工程完工後引發大眾關注，甚至出現車站大廳與周圍因為拍照者眾多而行人寸步難行的情況。就我所知，能讓這麼多人不分男女老少拿起相機（只不過是用手機拍照）的建築物在此之前未曾有過。

接著是2013（平成25）年2月下旬完工的歌舞伎座。這座建築只復原之前建物的正面（也稱「立面」），後面新建起現代超高樓層辦公大樓。因為媒體大幅報導，造訪的人也相當多。

因為歌舞伎座只復原了建築正面，嚴格說來不算是歷史建築，但因為重視歷史，所以呼應近日話題來談談這座建築的歷史脈絡。

戰後大約七十年，非新建物的歷史性建築卻極受關注，這是前所未見的。雖然有點晚了，但我還是覺得欣慰。

歌舞伎座與錢湯

首先從解開誤解開始吧。在發表限研吾設計的保留立面外形的建築計畫時，有新聞報導，前東京知事石原慎太郎發表了「像錢湯（澡堂）一樣實在不妥」之類的看法。即使石原前知事不提，會將歌舞伎座聯想成古早錢湯的人應該也不少。

不用說也不知道，原因是正面中央那威風凜凜的唐破風。的確，街町上最具代表性的錢湯或澡堂的象徵就是這

個。

遭到誤解的，是錢湯的唐破風與歌舞伎座的唐破風出現的先後順序，其實歌舞伎座的唐破風比較早，錢湯的在後。錢湯建築模仿歌舞伎座是歷史上的事實，然而多數勝過少數，唐破風這個意象被錢湯搶走了。

唐破風不帶日本風的曲線美

我腦海裡浮現對唐破風外形重新思索的念頭。這種奇妙的形狀的確讓人懷疑是否為日本的產物。有如拱形似的曲線只有中央凸出，而兩邊尾端再反轉折，形成人的額頭般的形狀。

這種反轉的曲線，在拱形歷史漫長的歐洲，也直到近代之前才出現，就我所知，二十世紀開始的德國「青春樣式」（Jugendstil，即德國的新藝術風格）運動中，曾出現這種跨越傳統的設計。

我的猜測是，在德國的新藝術運動開始之前，因為官廳集中計畫而赴日的德國建築師安德與布克曼，他們參訪日光或京都的神社寺院後設計出具唐破風的官廳建築，甚至因此影響了柏林動物園的設計，門口也裝飾著威風氣派的唐破風，說不定德國新藝術的反轉拱形是來自日本的呢？

明治時代來日的歐美人士，對日本的印象似乎就是富士山、藝伎，如果再加一項就是「富士山、藝伎與唐破風」了。

今日若提到日本建築給人的印象，是以桂離宮為代表的垂直、水平、簡潔，簡單說就是極簡主義的美感，但唐破風哪裡極簡了？根本就是「過剩」的極致啊。

的確，正如其名，這不是日本而是唐（中國）的破風，符合喜好熱鬧與過度的中國標準。然而這是在日本誕生、茁壯的形式。證據在於，中國的寺院與宮殿從沒見過這種設計。

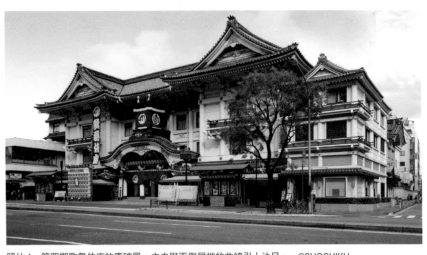

照片1　第四期歌舞伎座的唐破風。中央與兩側尾端的曲線引人注目。　©SHOCHIKU

探討唐破風的起源

這種跟日本印象相去甚遠的入口造形，是鎌倉時代開始的。檜皮（檜樹皮）葺的反折彎曲形狀，然後平入（與屋內棟梁平行方向的一側）的門……這種說明還是難以理解吧，從正面看是平入屋頂的普通的門，不知為何屋頂的彎曲處奇妙地隆起，屋頂從側面看呈現反折曲線。這種門最早在天皇或公卿家宅邸出現，最後從側面變成正面的門，後來稱為唐破風。

鎌倉時代誕生的高貴之門唐破風，是在哪個時代風靡一世的呢？提到日本少見的華麗而誇張設計，只有一個時期愛好這種風格。

我立刻想起起信長的安土城、秀吉的聚樂第，那個恣意放肆的安土桃山時代。安土城因為完全焚毀所以沒留下遺跡，聚樂第是秀吉還在世時拆除的，所以尚遺留幾座唐破風的門。傳說具有樣式簡單的唐破風的飛雲閣為聚樂第遺構，從其不尋常的華麗美感來判斷，這傳說應該是正確的。聚樂第不只是「金色御殿」，也是「唐破風御殿」。

安土桃山時代人們喜歡金光閃閃、喜歡鮮豔色彩，還喜歡唐破風，即使天下落到家康手中，這種喜好仍持續至寬永期，最後的燦爛之華綻放在1636年，家光所完成的日光東照宮。

探究唐破風問題時發現，安土桃山末期至江戶時代初期的唐破風全盛時期，大約與歌舞伎的誕生同時期。

安土桃山末期，以出雲天女之姿現身的阿國來到京都，在四条河原穿著華麗衣著跳著誇張舞蹈，受到極大歡迎，開創了持續至今的歌舞伎傳統藝能。歌舞伎（KABUKI）的語源來自於形容舞蹈動作的詞「傾く」（KABUKU），意指非正統的誇張異樣身姿與動作。

兩邊尾端反轉彎曲的唐破風，與歌舞伎表演的本質、時代的偏好十分一致，於是到了江戶時代的歌舞伎演出劇場也大量運用這項元素，最後直到銀座旁邊的1911（明治44）年完工的第二期歌舞伎座——雖然我很想這麼寫，但不可能整個江戶時代都如此。正確地說，自四条河原開始到江戶時代，劇場從未出現唐破風。

原來，於河灘地發跡的歌舞伎在江戶時代，看板、旗幟、布幕、提燈等非建築的元素雖然誇張華麗，建築本體連大梁都未使用，無論建材或作工都很粗糙，像唐破風這種高價之物是可望而不可即的。不論如何，江戶幕府對於其動搖社會的無政府狀態很反感，實際上也曾發生江島生島事件※，要求劇場更換場地與發布禁令等抑制手段不斷。但也因為歌舞伎受打壓，所以更受民眾歡迎。

歌舞伎座的變遷

那麼，到底是何時、透過誰將歌舞伎與唐破風連結起來呢？明治44年竣工的第二期歌舞伎座，是由名古屋的大木匠師志水正太郎加上的唐破風，因為是改建工程，只是加在木造的傳統建築上而已，給人印象是跟市內多數寺院沒有兩樣，所以不是太醒目。

強烈燒烙在市民眼底的是接下來的第三期歌舞伎座，這座鋼骨鋼筋混凝土造的近代劇場建築，正面則轟然設置了唐破風。這座唐破風與前代不同，因為是鋼筋混凝土製，所以各種尺寸都加大加粗，也沒採用木造的單調暗色，所有混凝土的部分全塗成白色，重點在於金色的金屬物件。

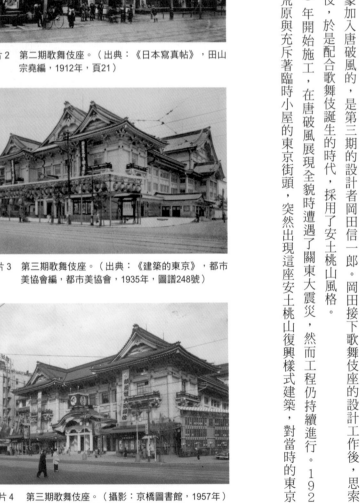

照片2　第二期歌舞伎座。（出典：《日本寫真帖》，田山
　　　宗堯編，1912年，頁21）

照片3　第三期歌舞伎座。（出典：《建築的東京》，都市
　　　美協會編，都市美協會，1935年，圖譜248號）

照片4　第三期歌舞伎座。（攝影：京橋圖書館，1957年）
　　　（照片2-4皆為中央區立京橋圖書館所藏）

威風凜凜的外觀，而且唐破風還是白底加上金色的，簡直就是安土桃山時代再現。正確地說，安土桃山時代塗成白色的少，多半還是採用鮮豔顏色。

為歌舞伎的建築意象加入唐破風的，是第三期的設計者岡田信一郎。岡田接下歌舞伎座的設計工作後，思索何種形式適合表現歌舞伎，於是配合歌舞伎誕生的時代，採用了安土桃山風格。

1922（大正11）年開始施工，在唐破風展現全貌時遭遇了關東大震災，然而工程仍持續進行。1924年，在盡是焚燒過的荒原與充斥著臨時小屋的東京街頭，突然出現這座安土桃山復興樣式建築，對當時的東京市民來說是一大驚喜。

照片5　第四期歌舞伎座場內。　©SHOCHIKU

之後，滿是焚毀遺跡與臨時小屋的東京市區開始進行土地重劃，1928（昭和3）年後，附有唐破風的「宮型錢湯」不斷出現。

然而，岡田設計的第三期歌舞伎座，因為東京大空襲造成觀眾席上方的大屋頂燒穿掉落，1949（昭和24）年，吉田五十八著手進行第四期的改建工程。吉田保留了建築外觀與入口大廳的安土桃山風，改為數寄屋風格。不用說，吉田就是現代「新興數寄屋」的催生者，我認為其中也帶有他自身的風格。

這次的隈研吾踩在岡田的安土桃山復興風格與吉田的新數寄屋基礎上，這是令人高興的地方。

※

【譯者註】江島生島事件：發生於德川幕府第七代將軍家繼時的江戶城大奧私通醜聞，事件主要人物為大奧御年寄江島與歌舞伎名伶生島新五郎。事件牽連甚廣，為肅正綱紀而處罰的關係人高達一千四百名。

舊神奈川縣立近代美術館　鎌倉 ——階梯與鋼骨交織成的立體構成——

照片1　神奈川縣立近代美術館鎌倉館正面。首先從階梯往上進入，右手邊為水池（現為鶴岡八幡宮所有）。〔2015年11月攝影〕

再見了，鎌倉近代美術館

坂倉準三的神奈川縣立近代美術館鎌倉館，與丹下健三的廣島和平中心，並列為戰後現代主義建築拉開序幕的代表建築，非常知名。然而2016（平成28）年3月，土地歸還給鶴岡八幡宮的同時，鎌倉館也閉館，建築物所有權也從神奈川縣轉移至八幡宮。希望它作為美術館建築的最後樣貌可以保留。

首先從正面開始介紹。四方形二層樓箱狀是基本的，一部分挑高以支柱舉起，中央只有兩層樓高的挑空而沒有牆面，並設置階梯讓人往上走（照片1）。

從支柱與大膽的挑空設計這兩點，可以判斷這是師法柯比意式的立體構成無誤，但跟師法對象的區別也很明顯，鋼筋清水混凝土構造的支柱換成H型鋼，只是應該要學習設置斜坡這點，改以階梯的形式。

而這座階梯是個謎。因為現代主義否定的新巴洛克與新古典主義等歷史主義建築，喜好在建築正面中央

設置大階梯，熱中於賦予建築權威性的設計。葛羅培斯與密斯討厭階梯設計，設置時皆採用不顯眼的設計，為何要這樣矯正大光明模仿敵對方的作法？

柯比意也討厭階梯設計，但與首重平坦面的葛羅培斯與密斯不同，表現出對上下移動的空間的強烈關注，於是對取代階梯的斜坡設計下了一番工夫。

為什麼不選擇斜坡呢？坂倉曾經採用斜坡設計，戰前他在〈巴黎萬國博覽會日本館〉的坡道上很顯然就露過一手啊。之所以在這裡採用階梯，應該是必須將整體壓縮在這個箱子裡的緣故吧。在參觀這棟建築時也感受到設計者把一切壓縮再壓縮的意志，也是為了配合當時縣政府預算緊縮才如此吧，還是坂倉追求人體尺度（Human scale）※的想法呢？

當時，與坂倉並列領導戰後建築的有前川國男與丹下健三，相較之下，丹下對前川的人體尺度持批判態度，闡明公共建築就應該超越人類的尺度而以社會的尺度來建造。具體地說，丹下是在提到有關前川低矮的支柱時如此表示。

得知當時對於支柱有這番議論後，我才曉得這座建築之低矮，壓縮整體的意志是來自於坂倉的人體尺度吧。不把這座建築視為公共美術館而以住宅尺度來考量，就能理解這種作法了。走上階梯或者從下方穿越就會見到中庭。壓縮成正方形的中庭，與其說是庭院，比例上更像是「上空的內部空間」。如果是柯比意的話，說不定會在這裡架設金字塔狀的玻璃屋頂呢。

照片2　中庭。開著孔洞窗的大谷石牆與鋼骨柱。大谷石上面架設有鋼骨梁，然而以鋁材隱藏起來了。〔2015年11月攝影〕

初次進到中庭就會注意到一樓的外牆全是大谷石建造的，當發現這些大谷石後立刻抬頭望向二樓，注意到是用水泥（石綿水泥板）和鋁材（裝設水泥板的邊框）（照片2）。大谷石與水泥與鋁，不得不說是極罕見的組合。

坂倉的決心

現代主義建築在剛成立的「初期現代主義」時期，以包浩斯校舍為代表，混凝土壁塗上白色砂漿的裝修手法可說是固定模式。

柯比意所有作品也做同樣手法的處理，然而在1932年的〈瑞士學生會館〉中他心念一轉，採用清水混凝土加上貼石材的作法，此後，受到柯比意影響的建築師也採取了以清水混凝土為主再加上石材、磚塊或陶磁品的裝修手法。這種裝修手法成為一種分類指標，在世界與日本形成柯比意流派。

坂倉在一樓採用了大谷石，作為柯比意派是理所當然，不過，一思及坂倉之前同為柯比意派的雷蒙與前川都沒有使用自然石材，對坂倉而言應該是下定決心的選擇。

中庭的大谷石牆還有一項讓人注意的特點，就是牆上打了一個四方形的孔洞，現今已經較少聽說的一個詞彙「孔洞窗」，這也是柯比意所提倡的，在日本則是坂倉初次採用。

一樓的大谷石尚可推說是師承學習，二樓的石綿水泥板與鋁框是怎麼一回事呢？鋁材的部分先不討論，水泥板的鋪設模式則讓

照片3　二樓的鋼骨與樓梯，上了階梯有個小小的三樓空間。〔2015年11月攝影〕

在巴黎萬博日本館的嘗試

1937（昭和12）年在巴黎開設的萬博日本館，讓坂倉在世界的前衛建築師之間一舉成名（照片4）。因為這座作品與阿爾托（Alvar Aalto）的芬蘭館、塞特（Josep Lluís Sert）的西班牙館並列，由評審團主席佩雷評選為金牌獎。

那是誰也沒見過的鋼骨構造建築。在這之前，雖然有各式各樣的鋼骨構造建築，意外地柱與梁的框架（rahmen）構造很少見。舉例來說，一般採用框架構造時，強調垂直的柱並將水平的梁隱藏在天花板下，是固定模式。

以早於坂倉日本館採取鋼骨構造的密斯作品為例，〈巴塞隆納德國館〉（1929年）的梁在現場似乎有些雜亂（沒有圖面所以不清楚），〈圖根哈特別墅（Villa Tugendhat）〉（1930年）的情況是使用框架構造，梁隱藏在天花板下所以沒有展現出來。

人聯想到瑞士學生會館的二樓以上（一樓為清水混凝土）所鋪的大理石板（照片3），這部分可以這麼看待。

關於整體裝修手法，坂倉受到師法作品中最喜歡的瑞士學生會館強烈影響。

然而，裝修手法困難度並不高，真正讓人苦惱的是構造。鋼骨造。

為什麼選擇鋼骨造呢？在戰後這個時期，無論是前川或者是丹下，比起推廣戰後現代主義建築更致力於推動鋼筋清水混凝土等工法，為什麼在這裡採用鋼骨造，與坂倉同時被指名還有前川、山下壽郎、谷口吉郎、吉村順三等四人，他們也都是採用鋼筋清水混凝土，為什麼坂倉不這麼做？

要談坂倉與神奈川縣立近代美術館鎌倉館的鋼骨造，還是非得召喚其戰前代表作〈巴黎萬國博覽會日本館〉不可。雖然其間夾雜了戰爭與敗戰而中斷一時，說是戰前也僅僅是間隔十四年的作品。

照片4　巴黎萬博日本館外觀。在垂直與水平的鋼骨間鑲嵌著玻璃，這種表現是世界首次出現。左手邊為坡道。（出典：《建築家坂倉準三 現代主義創作：人類、都市、空間》，2009年神奈川縣立近代美術館，建築家坂倉準三展圖錄，神奈川縣立近代美術館著，建築資料研究社，2010年，頁6）

照片5　巴黎萬博日本館，入口大廳。我認為密斯從這個空間得到自己追求的新方向的線索。

各種鋼骨構造中最合理的作法是採框架構造，這種合理的構造所展現的理性之美，若是能同時顯露垂直的柱與水平的梁是最棒的，可是在坂倉的日本館之前，誰也沒嘗試過。

日本館做了這項嘗試，柱與梁之間置入大面玻璃，這是延續至今的鋼鐵與玻璃表現手法的世界首度呈現（照片

照片6　H型鋼從池中豎立起的名景。在礎石上鑿洞，讓H型鋼能豎立於位在池中的基礎上。〔2015年11月攝影〕

5），這項成果比阿爾托及塞特還更具決定性意義。密斯赴美後實施了鋼鐵與玻璃這種表現手法，是在日本館後才發生的。正如大家知道的，萬博會期當中，密斯正為了洽談到美國的事而停留在巴黎一週，身為對鋼骨的表現這麼敏銳的建築師，我認為密斯不可能不去參觀在歐洲現代主義建築師之間蔚為話題的日本館。

坂倉在近代美術館鎌倉館使用鋼骨構造，應該可視為十四年前的成功經驗延續，然而還產生了一個大謎題。為何他只著重表現鋼骨的柱，梁被有意識地排除在外呢？中庭的大谷石上面其實有鋼骨梁，然而以鋁材隱藏起來了。

水池中從岩石豎立起鋼骨柱的美景相當知名，然而對我來說更希望讓水平的梁顯露出來（照片6）。

其實，近代美術館鎌倉館的構造並非一般的框架構造，別具心思地採用「立體桁架」這種特殊梁，就算想顯露也不太可能美觀地呈現在眾人面前。

如果坂倉在巴黎萬博所嘗試的鋼骨之美在這裡加強一番並且實現的話，就更能確定密斯是從坂倉身上學到鋼鐵與玻璃的表現手法，成為世界公認的歷史事實了。

※【譯者註】人體尺度：在開發製造工具或是興建住宅建築之前，皆從工具本身的大小、人與空間的關係或者是人體與身體某部位尺度來發想，製作出適合人體感覺或行動的適切空間與使用順手的工具。

京都車站 ─青綠山脈與深谷─

在京都車站碰面吧

首先從建築平面來看，巨大橫長的建築中央，採用從地板至天花板的大型挑空設計，光線穿透上面的玻璃照射進來。

京都車站外觀十分奇特罕見。

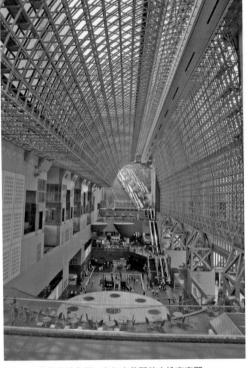

照片 1　京都車站內部。有如山谷間的大挑空空間。

世間有許多挑空設計，但回想起來大概多為四方平面，然而京都車站的平面不僅是不折不扣的橫長形，讓人忍不住產生宛如從冰河的冰隙間往上看、難以想像是建築的印象。

這座建築挑空設計之所以讓觀者有奇特的印象，在於人們由下往上眺望時發現兩端並沒有裝上玻璃，而是直接對外開放，可以看見天空。一般這種挑空建築絕大多數為封閉式的，想不出有其他對外開放式的，想沒有完全封閉兩端的開放例子，我

聯想到的不是建築，而是以前歐洲鬧區大街上架設的玻璃拱廊。設計者原廣司，曾在完工當時提到布魯塞爾的案例。

看起來似乎是建築挑空的設計，然而並非如此，是兩座並排的細長建築物之間架設的拱廊。因此是橫長讓人以為是挑空。

這座細長又高的拱廊般的挑空空間更讓人印象強烈的是，從拱廊的兩端往中央有如雪崩般往下延伸的大階梯。如果這兩端設置的不是大階梯只是垂直壁面的話，挑空空間就會變得像井底一般，封閉性變強，讓人覺得窒息有壓迫感。

一樣是底部，比起井底，京都車站更像研缽的底部。

我想，曾出入過京都車站的讀者應該不少，不知道有多少人搭乘手扶梯從研缽底部到達頂樓呢？從下往上眺望，只到二樓、三樓的人很多，從這裡再往上的話人就突然變少了。從剛完工時有人導覽參觀至今已有二十年沒上頂樓，這是我第二次登上頂層。

上面的人數比從下方眺望時所想的還要多，雖然越往高處人越少，但是到頂樓時還是坐著數位民眾，或休息或眺望風景或讀著書，十分悠哉的模樣。

兩端的屋頂，為了避免強風吹拂，加上方便民眾在此眺望風景，細心地在這裡圍起玻璃牆，東端設為廣場，西端則設置了庭園。

廣場設計建造良好，有位青年在那裡閱讀。我喜歡屋頂庭園這裡，四處種植了竹子，照料得十分仔細，怎麼看也看不膩，而透過玻璃牆可以看到對面的京都市街與周圍群山，讓人微微感覺這屋頂庭園彷彿飄浮在空中，有如古代歐洲傳說的世界七大不可思議奇觀之一「巴比倫空中庭園」般，發現京都的「空中坪庭（小庭園）」是這次意外的收穫。如果跟第一次見面的人約定「在京都車站碰面吧」，若是不選擇約在驗票閘口前或咖啡廳，而是約在「空中坪庭」，雖然不知道會給對方好還是不好的印象，但肯定會讓對方印象深刻吧。

傳統之「雅」的演出

來介紹建築外觀吧。

第一是車站之巨大。在京都這座歷史都市作為骨幹的南北走向都大路上，有如從南端立起阻擋著北側的屏風一般。既存的京都車站原本就是這種配置，這樣的結果也是理所當然的，然而車站的橫幅與高度、特別是高度增加許多，所以屏障性更加強化了。

聳立在站前的山田守設計的京都塔像蠟燭，京都車站看起來像豎了面屏風，的確稱不上京都式的「雅」

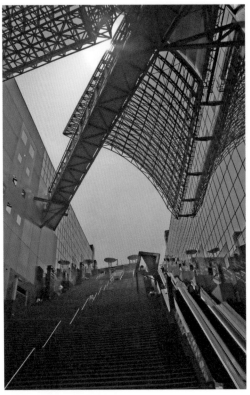

照片2　眺望山谷上的天空。

範，不過，無論是山田守還是原廣司也沒考量這點。

位居這個歷史都市中央位置的屏風外觀該怎麼呈現，參與競圖的設計師都考量了這點。有項提案是採用四方形的玻璃屏風，有項提案是豎立一座黑色沉穩的屏風，中間開一個大洞，只有在上層重現都大路的街道感。

競圖結束後，獲選的原廣司案再經仔細檢討，好像猜拳時後面才出拳那樣再度提出的修正案，企圖進行建築綠化，天際線也改成山脈相連的模樣。

來看看原廣司企圖為何。在平坦的

156

屏風上加上突起的小凹凸處，有時在平坦的牆壁上以不同色的面細分，有如拼布作品般，削弱屏風的巨大印象。

然而，平坦的面上填滿滿分割與碎形設計的美學，京都車站並非最早作品。我在1986（昭和61）年的「YAMATO INTERNATIONAL」企業大樓就清楚了解這種原流設計風格了，回顧他的作品，這是自成名作「慶松幼稚園」以來的一貫設計。

挑高的大空間同樣貫徹填充分割與碎形路線，加上林立的蕈傘狀的造形（舞台）。

獨特的素材感與色彩也有必要介紹。

建築整體給人的印象雖然同樣是金屬材質，卻不是耀眼的光輝，可說是霧面銀的質感或者帶有光澤的灰白色，統整為冷色系非暖色系的色調。加上那些凹凸的小造形，會因應太陽的位置產生微微的反射，讓冷色系的一部分也能閃閃發光。

根據太陽的位置與時間、天候，有時整體映照著天空會讓建築帶著藍色。

灰色的清水混凝土的一部分，以薄的蛇紋岩等貼得有如拼布藝術般，這些地方在一樓相當醒目，蛇紋岩也是帶藍色的綠色石材，就這點可以推測設計者的色感當中「藍色」是很重要的顏色。

雖然想起各處有黃色點綴其中，但大致上還是以銀、白、灰、藍這些較沉穩的冷色系佔大部分，或許也想點綴一些暖色顯得有點朝氣，不過還是只有黃色比較醒目而已。

照片3　人影稀少的屋頂庭園。

照片 4　鐵道線路側的外觀。中央做成大大的門狀，是意識到昔日「都大路」下的產物。

照片 5　街道側的外觀。意識到「都大路」的開口部還有其左側讓人想起冬季山頂的凸凹形狀。

色彩感覺是與生俱來的能力，就算透過訓練也不見得能達成，回顧自身的設計後更是深切體認。

彷彿信州的高山與深谷

過剩的橫長，兩端向天空開放的挑空空間。向上伸展的垂直壁面加上攀爬的小造形，凸凹的天際線，銀、白、灰、藍的色彩感覺。

每一項特徵都是原廣司早期就開始嘗試的作法，在京都車站這裡達到顛峰的質地。

這種質地，讓我想起冠雪的信州青綠色山脈。不只是山，可說是過剩的橫長中極度挑空的空間，也讓我感覺像夾在兩側山脈間的大山谷。

原廣司成長於信州的伊那谷（長野縣南部的盆地），從當地的中心飯田往東眺望，眼前即是連綿不絕的南阿爾卑斯山系。

在京都車站完工一段時間後，我在專欄文章上寫道：京都車站與伊那谷及南阿爾卑斯是相通的。這點獲得本人的回應：「建築史家立刻把這事說出來了，真傷腦筋。」還告訴我說：「你不了解伊那谷真正迷人之處。伊那谷之深處，向著大山谷延伸下的兩側山脈裡還有小山谷匯入，成為山谷兩側的褶曲一般。」

這麼說，當眺望京都車站的大挑空空間時，挑空天花板左右的凸凹明顯處，不用說就是山谷的褶曲了。

照片6　鑲嵌著蛇紋岩等呈現拼布風的柱子。

布赫達內奇溫泉之家 ―立體主義建築―

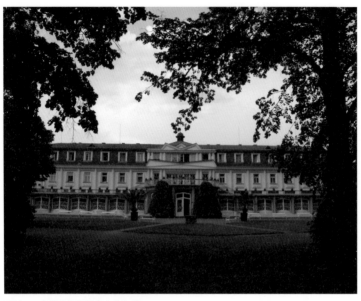

照片1　布赫達內奇溫泉之家全景。

在捷克誕生的立體主義

在我學生時代，世界上二十世紀建築中只有一個流派成謎。維也納分離派※1也好，包浩斯也好，荷蘭風格派※2也好，一提起腦海馬上就能浮現相關建築師名字或者代表性作品，只有這個流派完全找不到。而歐洲的二十世紀建築史書上的描述也只有那麼一行，連一張照片也沒附。那就是「捷克立體主義」。

我跟友人認為，既然稱作立體主義，那麼肯定與1906年後畢卡索（Pablo Picasso）等人建立的立體派繪畫有關，然而，像畢卡索的繪畫那般以多種角度描繪場景並置於同一幅繪畫中組合起來，這種立體設計的建築是不可能的。到底是什麼樣的設計呢？因為這個緣故，我一直對此懷抱興趣，我跟這謎一般設計的關係就是這樣開始的。

在資訊這麼發達的現代居然還發生這種實情不明的狀況，現今的年輕人應該難以想像吧，然而當時社會

照片2　正面玄關與立面。斜面構成的造形表現為其特徵。

主義陣營與自由主義陣營將地球劃分為東西兩邊，維持冷戰狀態。有關捷克的建築資訊無論是現狀還是過往消息無法傳遞出來，完全沒有建築相關領域的交流。

如今邊書寫邊回想，在冷戰時期第一個造訪捷克的日本建築相關人士大概就是我吧。至於學術領域，當時只有語言學者千野榮一有管道接觸，而我動用這個唯一管道是在1988年前往捷克時。當時，千野老師的一名女學生在布拉格留學，她的母親委託我們轉交整疊美金與大量生理用品，我很擔心在海關被打開檢查的話該如何解釋……就是那樣的時代。

之所以無論如何都得前往捷克，並不是為了立體主義，是為了調查安東尼・雷蒙、簡・勒澤爾以及貝德利希・弗伊爾斯坦等三位捷克出身的建築師生平事蹟而來。勒澤爾是廣島原爆穹頂的設計者，弗伊爾斯坦則是雷蒙的共同設計者。

社會主義社會的陰暗鬱氣氛，一走在街頭就能明顯感受到，我們這些外籍人士得以住宿的飯店就緊鄰著祕密警察總部（事後才得知），這一帶連本地人都不會接近。

在那種情況下，我初次見到立體主義建築。然而因為不是主要探訪目的，只能從外頭眺望這布拉格的代表作而已。後來社會主義終結，可以自由地到處漫遊參觀了，我四度前往並在捷克全境到處參訪，幾乎看

到所有重要作品也入內參觀了。

在這些作品中，來介紹1912年建造的「布赫達內奇（Bohdaneč）溫泉之家」吧。設計者為約瑟夫・戈恰爾[※3]。這處離布拉格有段距離的溫泉地，曾經造訪的日本建築相關人士說不定只有我呢。

稜稜角角的多面體為其特色

首先，從讀者感興趣的「到底哪裡立體了」開始介紹吧。

來看看建築正面（立面）很奇妙的稜角分明的模樣吧。明明採用直角以平面做收就好，卻以斜切形狀的面呈現。這種斜切面也是只出現在捷克立體主義建築的特徵。

昔日捷克玻璃細工產業就十分興盛，人稱「波希米亞玻璃」，特別以雕花玻璃杯與壺而聞名，若想到建築也採用了這種切割面就比較容易理解了。不過，捷克的立體主義建築當然不是這樣產生的。

建築師帕維爾・雅納克[※4]受到巴黎立體派繪畫的啟發，追求戲劇性的、動感的、銳利的事物，具體發現錐狀為理想形，接著基於雅納克引領的理論，戈恰爾建造出立體主義建築。

理想的形狀為錐狀。放眼望去新藝術運動[※5]之後的歐洲二十世紀建築動向，這絕對是前所未有的主張。

有關背景，當時的捷克（捷克斯洛伐克）是個年輕國家。英國、法國、德

照片3、4　稜稜角角的多面體壁面與內部的樣子。

162

國等西歐國家在工業革命後居於領導地位，介於西歐與東歐之間的捷克在後面緊追不捨（當時該國為世界第七大工業國），那時成功的追上了，精密機械與玻璃工業等逼近領先，經濟活力倍增；社會上，產出不遜於西歐的獨創捷克文化之潮流興起，首先經由維也納引進新藝術風潮後，緊接著就能加以改良提出立體主義的主張。

然而新藝術運動之後，並沒有其他國家施行這種造形設計。結果，短暫的立體主義在十年內就終結，最後被世人遺忘。

不過，我很高興能夠探訪立體主義建築。今昔不能同日而語，雖然不得不將此列在只限於捷克奇特傾向的短命運動的歷史地位，然而在當時，誰也不知道新藝術運動後的設計會如何演進。位居先端位置、首開先河這類事就是這樣，當時的人並不一定能預見後來的情況。

先驅者很容易被認為具有先見之明，例如，利用清水混凝土建造邸錫教堂、在世界上為首度實現的先驅者奧古斯特・佩雷，因為接下來的委託案建築費豐厚，所以就不再使用清水混凝土，改用貼大理石的裝修手法。雖然出乎意料，但當時清水混凝土的作法其實是為降低成本做的考量。

立體主義建築是捷克之寶

二十世紀建築的發展過程，越深入調查後發現更多需要調查的謎題，不過，歷史的進展就是一連串的試行錯誤，這點是十分確定的，靠近先驅位置的各個建築師身懷各種主張，嘗試各式各樣新的表現手法或技術，雖然大部分都失敗了，但其中只要有一種或兩種方式命中目標，就可以從這些地方開始，更進一步邁向未來，我認為這就是歷史的真正意義。

基於這種想法，我更加喜愛捷克立體主義了。因為年輕，所以進行如錐狀的造形嘗試，就算結局是錯誤的，也可說比模仿前端要更好。證據就是，捷克關注新藝術的歷史學家雖然不多，但立體主義的話就令人好奇了。至

今，比起新藝術，捷克仍舊更以立體主義為豪，除了建造主題博物館，還舉辦了國際巡迴展。

建築的歷史就是試行錯誤

關於這個年輕國度獨行的二十世紀建築運動，到底在哪個環節出錯，身為建築史家想提出冷靜客觀的看法。

請各位讀者再看一次照片，大家知道這些錐狀的銳利線條建築是採用什麼構造嗎？不論是外形或裝修方法，當時的常態是在鋼筋混凝土上塗砂漿，任何人都會這麼認為。我第一次見到時也這麼想的。

然而，作為鋼筋混凝土建築有點奇怪，無論是柱子還是窗戶，所有的跨距（間隔）都很短，鋼筋混凝土構造一般說來跨距會更寬才是。

其實，這些是磚砌造的。作為特徵的斜切面，是砌好磚塊後再切削磚塊而成。

捷克的立體刻建造出幾何學的線與面的建築造形，這點的確堪稱先驅者，可是他們完全不關心構

1910年代立體主義建築，在新藝術運動發展後的

照片5　玄關的階梯與扶手。這裡也出現了立體主義的主題與設計模式。

造技術。無論鋼骨構造或者是鋼筋混凝土構造，他們對於二十世紀建築的構造實在太過生疏了。

不用說，新建築的立體、平面、材料、構造、裝修手法皆為新式，必須綜合這一切才會初次誕生，光擁有其中一項是不可能的。

然而，在調查二十世紀建築的誕生過程後發現，所有因素一口氣一次革新，統合這一切的建築師或國家完全不存在。大部分情況是，各國與不同建築師所達成的一項又一項的革新，最後在某處整合起來，產生了新建築。而這種新建築不會是只有一種姿態。

※1　維也納分離派：1890年代出現於維也納，主張不採用過去樣式而採用新造形表現的運動。

※2　荷蘭風格派（De Stijl）：為荷蘭語的「樣式」之意，蒙德里安（Piet Mondrian）等人創辦的美術雜誌名，高舉新造形主義展開國際運動。

※3　約瑟夫・戈恰爾（Josef Gočár）：1880～1945年。創立捷克立體主義建築，留下「鮑伊爾邸」（Bauer's Villa）等為數眾多作品。

※4　帕維爾・雅納克（Pavel Janák）：1881～1956年。立體主義建築理論的領導者，根據其論文《多角柱與角錐》（The Prism and The Pyramid）而展開立體主義。

※5　新藝術運動（Art Nouveau）：19～20世紀初以法國為中心、傳播至各地的「新藝術」風格的國際性藝術運動。

慕尼黑奧林匹克競技場 —鋼索—

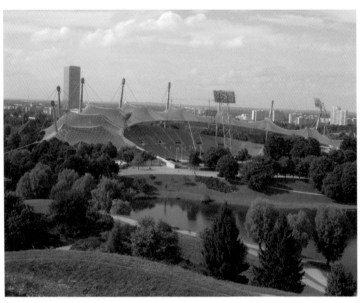

照片1　慕尼黑奧林匹克競技場全景。

郊外的代表建築

2012年我正好在慕尼黑舉行建築展時，同時苦惱著「Vegetable City」計畫的背景要用什麼圖案。

「Vegetable City」是我構想的未來都市計畫，正如其名，為蔬菜般的城市，是2009年為了配合《季刊大林》特集而構思的計畫，當時的背景放了巴西利亞，2011年茅野市美術館的「藤森照信展」則使用長野的八岳。

我苦思著這回該放什麼好呢，當初雖然考慮過採用慕尼黑的聖母教堂與遠處可望見的阿爾卑斯山脈，但構圖很不順利。選擇的條件是這座都市或地區眾所皆知的象徵，而且建築必須是名作。

慕尼黑是BMW與西門子公司總部所在城市，德國數一數二的工業都市，還是名聲響亮的啤酒與日耳曼精神的根據地呢。只是教人意外地沒什麼優秀歷史性建築，結果，我選擇了建在郊區的奧林匹克競技場。

這是因應1972年慕尼黑奧運所建造，弗萊‧奧托（Frei Otto）的名作。

鋼索拉起的超現實表現

弗萊‧奧托、皮耶‧奈爾維※與坪井善勝，並稱為二十世紀後半期的世界級結構設計領導者。結構設計師與建築師搭檔一起工作很常見，不過這項作品奧托以自己為中心進行。當然，這座知名的二十世紀結構設計傑作，作為體育場館建築，也與丹下健三的國立代代木競技場（坪井善勝負責結構）同樣為他人無法企及、令人印象深刻的作品。

這兩者已是歷經相當歲月的建築，丹下的大約是五十年前、奧托的大約是四十年前，為什麼直到今日還讓人覺得新鮮？

最大的理由絕對是「懸吊結構」這點。雖然懸吊結構從很早以前就在橋梁上出現，但作為建築結構則是特例中的特例，不像堆砌石塊或豎立木材由下往上建造，而是採用從

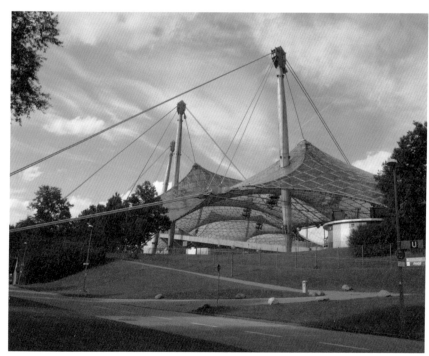

照片2　透過鋼索吊起的懸吊結構為特徵。

上面吊起屋頂這種方式。而鋼索（鋼纜）的生產讓這種特例得以實現。支撐二十世紀建築的構造技術肯定是鋼鐵與混凝土，而鋼索之中最高度的應該就是鋼索了。

利用鋼索得以將重物懸吊在空中，建築做到這種地步簡直是令人難以置信的魔法般技術表現，於是懸吊結構給人一種超現實的印象，吸引人的目光與關注。

行筆至此才發現，我的「Vegetable City」計畫也是將香蕉大廳與洋蔥教室懸吊起來，可說是仰賴著懸吊結構這種最尖端構造技術的超現實特色設計而成的造形呢。

關於這座懸吊結構的慕尼黑奧林匹克競技場，直到親見實物前我還是懷抱疑惑，「為何歐美人士會評定為名作呢？」對於了解丹下的國立代代木競技場給人多麼鮮明印象的日本建築師而言，會認定這個是了無新意的懸吊結構仿作也是無可厚非，還有另外一個原因，就是尚不知道體育館所在地形與周邊環境狀況。

這回初次造訪實物，終於明白光憑發表的照片來評斷建築是件多麼危險的事。

讓建築更生動的敷地

慕尼黑郊外地勢平坦，但體育館附近有多座小山丘，座落在大大小小的山丘間有一大面湖泊。先以小山頂端為目標開始登山後，一路上遇到數名散步或慢跑的市民。當我站在山頂上眺望四周後十分確定，這些小山全是人工堆起來的山丘。證據在於，為了有地方可以望見奧林匹克競技場最美的角度，於是以人工土方堆起小山的最高點，還設置了天鵝與小船點綴其間的湖泊。

雖然常聽說「讓敷地更有活力的建築立地」，但這個堪稱是「讓建築更有活力的敷地」，大概是建築計畫決定後才構思的造園計畫吧。至今我看過各式各樣的建築，但這麼配合建築而規劃的敷地我還是頭一次見到。雖然屢屢耳聞德國人挑戰極限的性格，但配合建築貫徹始終到連地形細節都顧及，就這點而言還真是珍貴的例子。

地形工程不只限於公園部分，也伸入體育館範圍內，可以看出觀眾席座位蓋在堤防斜坡上，繞到後面確認，發現混凝土施作的垂直壁面，所以至少上半部的座位是設置在建築上，下半部的座位則可能是建蓋在土上。

光看建築照片並不會注意到這些，這種土方堆起的地形與建物緊密融合為一體的建築，該說是環境呢還是公園呢⋯⋯總之就是形成這個場所。將建築與地形或自然環境融合為一體的作法，即使在今天還是時興的潮流，然而在四十多年前就能將這種嘗試表現得這麼完美，真不愧是德國這個世界綠能宣言發起之地。

為了確認懸吊結構到底下了哪些工夫，我四處觀察，總覺得「有什麼不同」。不是懸吊的方法不同，而是體育館的整體印象不同。比起日本範例的各個體育館，還有好幾處懸吊結構的情況，這裡出乎意外地開放空曠⋯⋯。

到底哪裡不同呢？會注意到是理所當然的

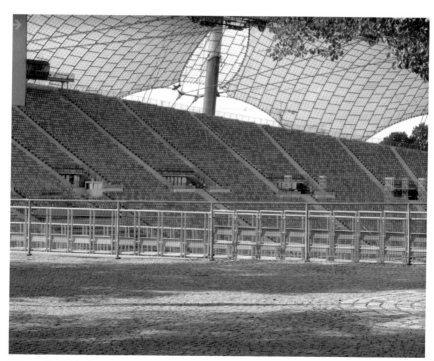

照片 3　觀眾席斜坡與周邊地形融為一體。

——屋頂居然是透明的。即使直盯著屋頂想要確認，仍然不清楚透明的材料為何，不過從細節的作法來看，應該是塑料建材，或者是夾著塑料的玻璃之類的。

觀眾席上所架設的屋頂為透明的體育館也許還有其他案例，但至少在日本沒有。因為除了防雨也得防止陽光照射，所以不能採用透明天花板。如果在日本建造透明體育館，可能會發生女性觀眾銳減或者是觀眾席一片傘海難以觀戰的情況吧。

違和感的本體就在英國庭園

為什麼慕尼黑就可以採透明屋頂呢？來請教當地的建築師吧。答案是「你去英國庭園看一下就明白了」。就算不去看我也已心知肚明，以前初次造訪當地時就為之訝異了。

堪稱是慕尼黑市中央公園的「英國庭園」，那是一座規模極大的英式庭園，為市民休憩的好去處。英式庭園景致通常極為自然，對日本人而言實在不懂這裡算庭園了，懷抱著這種念頭觀察的結果，發現地形平緩地起伏，小溪般的水流控制得宜，還有便於划著小船遊玩的湖泊，可以供眾人躺著或玩球的草坪舒適而且寬廣，小山丘上還妝點著羅馬神殿風格的涼亭。

與日本的庭園相反，英式庭園盡可能消除人工痕跡，對於

照片4　透明的屋頂，極具開放感。

170

這點我還算了解所以並不驚訝，只是在這麼好的地點的這麼廣大面積草坪上的光景，還是震撼了我。

不論男女全都赤裸著身體，年紀大的姑且不論，年輕人全都裸體，頂多穿著一件內衣。再一般不過的女學生在旁邊坐下，當場就脫起衣服，只穿件短褲就躺下看書了，這太讓人震驚了。他們全是為了作日光浴。漫長而寒冷的冬天終於過去，人們為了追尋陽光聚集到公園來，非常滿足地享受陽光。

大概在弗萊・奧托的印象中，有那些在英國庭園享受日光浴的市民身影吧。在高低起伏的綠意與水的地形上張開透明的膜，競技場這樣就可以了。

※

皮耶・奈爾維（Pier Luigi Nervi）：1891～1979年。義大利籍工程師與建築師，身為結構設計的第一人，留下許多優美的空間設計作品。代表作有羅馬奧林匹克場館之一的競技場（Palazzetto dello Sport）與位於舊金山的聖母升天主教座堂等建築。

照片5　師法英式庭園的人造庭園。

伊豆長八美術館 ——漆喰——

出現在伊豆的純白美術館

有些廣為人知的建築材料，然而建築師基於某些理由是不會使用的。精確地說，是工匠師傅或者一般建築師平常會加以運用，而那些走在時代尖端的前衛建築師會避免使用的建材。

在某個時期之前漆喰（灰泥）就屬於這種材料。年輕的讀者可能乍聽無法相信，在1984（昭和59）年伊豆半島的一處小漁村松崎這座小型美術館出現之前，情況就是如此。

回想起這些心裡就滿腔感動，為了參觀剛完成的伊豆長八美術館，來到距離松崎偏僻沒落的街區稍遠之處，當見到背靠山的一小塊地上有座純白建築挺拔聳立時，想到「鶴立雞群」這形容。

最近的狀況我不太清楚，不過在完工當時，有別於背景的青山綠意美景，道路沿途的土產店實在是悲劇。位於土產店右邊稍遠處，以伊豆半島豐富而濃烈的綠意為背景，那座純白而耀眼的小巧建築兀自站立。純白顏色當然是來自漆喰的白色。同行的問道：「今年的建築學會賞是這座吧？」我回答：「不，應該會得吉田五十八賞吧。」

一直到很久以後，我才聽設計者石山修武提起，「學會賞的審查委員來參觀時，林雅子表示，這裡沒有附設洗手間，若遊客有需要該怎麼辦」，我回應對方『去那邊就好啦』，大概是這樣被淘汰了吧。」

幸好吉田五十八賞沒問題，領取獎金後石山便邀約同世代的建築師一同前往料亭慶祝，如今回想起來，宴席上為安藤忠雄、伊東豐雄、高松伸、六角鬼丈、毛綱毅曠、渡邊豐和等人，還真是豪華陣容啊。

與後來這些被稱作「野武士」的年輕建築師往來，當時的石山究竟是扮演團體間的潤滑劑還是煽風點火的角色

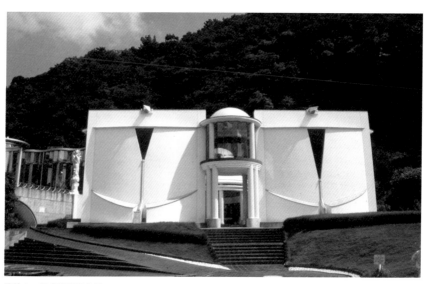

照片1　長八美術館全景。

呢？總之是他把大家牽繫在一起的。原本跟這些危險份子交情不深的我，也在他幾次引領介紹下，交到越來越多知心友人。

看到伊豆長八美術館後我更加確信：

「石山修武這名建築師，每一種材料，都能創作出一項傑作。」

看到鐵材造的幻庵※1時我就非常確信這個想法了，反過來說，就是每種材料只有一項傑作。事實上，後來他也沒有建造其他得以超越長八美術館的漆喰建築。

長八美術館施工時獲得左官（泥水匠）全國性組織「日左連」的全力支持，匯集日本各地的優秀左官匠師在此競技。當然是因為長八地位相當於日本木雕工匠界的左甚五郎（編按：其知名作品有日光東照宮的眠貓等，遍及日本各地），為「左官之神」。

入江長八出身於松崎，從江戶末期到明治初期以鏝繪※2聞名於世，美術館以收集與展示其作品為主要目的，所以建築沒有聚樂壁※3這類的土壁系，全為漆喰壁，還可見到費盡心血打造的漆喰壁與鏝繪。

藉著這座美術館完成的機會，左官師傅與泥水裝修等作業在日本建築界一口氣引發熱潮，在此之前，因為認為

這是古早建材覺得不相干而未曾注意的建築師，也發覺了左官與漆喰有意思的地方，另外，《左官教室》的編輯小林澄夫與左官主題攝影師藤田洋三的活動也獲益良多，左官工作受到世人更多關注。而現今則有大師挾土秀平

（編按：曾為ＮＨＫ大河劇《真田丸》題字）等人在業界持續活躍與傳承。

設計表現激勵技術變革

回顧戰後情況，建築界中左官所處地位險惡。原因是業界施工主張使用石膏板作為牆壁的「乾式工法」。應該有讀者乍看無法理解吧，不過二十世紀建築就像汽車一般，完全理性地追求快速作業，於是左官的泥水工作不得不減少，這種主張聲量極高。

「乾式」工法意味著「脫離左官」的作法。在工地現場搭起臨時小屋，配合當日天氣狀況調整、攪拌材料與水，左官師傅使用鏝（抹刀）一層層塗抹裝修。因為是泥水作業，所以灰泥漿四濺，塗好後在牆面乾燥之前還得仔細養護以免完成的部分受損，這跟以快速為原則的戰後建築需求不合。

照片2　柔和的光線照進展示室的天花板風景。

174

原本戰後蒙上陰影見不到光明的左官工作，再度受人注目，全都是靠石山的伊豆長八美術館，讓左官的重要性再度被人們重視。

這件作品完成後，石山發表了名言：

「設計表現刺激技術的發展。」

技術與表現之間的關係，可說是二十世紀建築的核心問題，關於使用鋼鐵、玻璃和混凝土等技術該如何表現，許多前人已在實踐或理論上做了各種努力並且有所累積。即使在這長久深厚的歷史當中，石山這句話也將永遠散發光芒。（採用漆喰的）設計活化了（左官）技術，在石山以前也不曾有人說過這類話語，也沒有人能夠做到這點並且留下成果。

長八美術館還有另一項重要作用，彰顯左官技術之一的「土佐漆喰」現身於世人面前。

現今對於自然素材或左官工作感興趣的人，一看到這四個字就會眼睛一亮吧，以前卻沒什麼人知道。幸好我曾聽左官研究的第一人、已故的山田幸一老師提過，雖知其名，還是在長八美術館才初次見到實物。

長八美術館的外觀以漆喰塗刷成純白，只有走道的中庭部分牆壁略帶點黃色。雖然最後還是會慢慢變成白

照片3　正面玄關。圓頂狀的入口。

照片4　正面入口的部分，黑白分明的海鼠壁真美麗。

色，但是剛塗上的土佐漆喰是接近奶油黃的顏色。

這就是土佐漆喰，但卻沒人見過實物，因為在長八美術館建造之前，土佐地區以北沒有人使用過這項素材。精確地說，大阪與愛媛曾經使用過一、兩次，最後就沒再使用了。

後來，我去土佐的田中石灰採訪時獲得了些資訊，土佐漆喰的特有技術有兩項。

首先，在一般的生石灰中加入大量稻草碎屑，放置一段時間使其發酵，透過稻草色素使其染上黃色，加上大量的稻草的纖維也混合其中，這使得灰泥壁不容易龜裂。

另一點是，可以塗很厚，可以塗成較一般厚度的三、四倍厚。因為稻草纖維的緣故，即使塗這麼厚，漆喰壁也不會有裂痕，可說是日本最強的牆壁裝修了。

為什麼會需要這麼厚的漆喰塗層呢？據說是因為土佐地區的牆壁必須耐受得了颱風期間激烈到連地面也水花四濺噴起的豪雨沖刷才行。

這種作法在江戶時代從南方渡海傳來，最後根著於土佐。

後來經過調查，發現沖繩也會在灰泥中加入稻草，顏色同樣是黃色。此外，我還得知台灣與中國的灰泥也有加稻

草。而土佐是日本唯一具有中國式發酵茶傳統的地區。土佐漆喰與其由來，肯定是隨著黑潮從中國南部、台灣流傳過來的技術。

漆喰的原料與其背景

最後來介紹漆喰的原料吧。將石灰石加熱後，即可將碳酸鈣分解成氧化鈣與二氧化碳，然後就能取得以鈣為主成分的石灰（生石灰）了。在這個石灰中加入水就會產生熟石灰（氫氧化鈣），再與空氣中的二氧化碳產生化學反應就又回復到石灰石（碳酸鈣）狀態。

這裡產生了一個問題。石灰石產自於珊瑚礁岩，然而沒有珊瑚礁的北方、沒有石灰岩的地區要如何製造出石灰來呢？整個江戶時代日本各地的城與土倉皆塗有漆喰，若是不產石灰石的地區，應該是跟其他國家購買的吧？

關於這點不用擔心。鈣才是重點，就算沒有石灰石，貝殼或骨骼這類擁有碳酸鈣，經過鍛燒也能產出石灰。尚有一些地區利用繩文時代的貝塚生產石灰，例如我的故鄉，就是使用諏訪湖的馬珂貝之貝殼。

前不久我還在九州有明海的岸邊遇到有老人利用蛤蜊殼燒貝灰，現在應該還有人這麼做吧。東北三陸地區則是利用牡蠣殼燒貝灰作為改良土壤之用，我所設計的茶室矩庵的內壁，業主秋野等先生試著塗上這個，真不愧是作為改良土壤用途的，這種粗獷質感的裝修實在太棒了。

雄勝天然石板 ── 震災下生還 ──

復原東京車站的小插曲

2011（平成23）年發生東日本大震災時，我首先擔心的是當地的熟人朋友是否無恙。

從新聞報導看到宮城縣女川一帶受到侵襲毀損，我想起女川町鄰近的石卷市雄勝町，企業總部設在海邊的「雄勝天然石板」，社長木村滿平安無事吧？公司狀況還好嗎？屋外貼著石板的木村宅邸呢……？

因為無法直接聯繫，於是詢問了解詳情的熟人，得知木村社長當天恰好前往位在山另一頭的石板加工廠，處理復原東京車站使用的建材，所以無事。

當時東京車站的復原工程已準備迎接最後衝刺階段，媒體上刊登了有關石板的新聞。基於重要文化財工程的原則，必須使用完工當時的材料，雄勝天然石板已準備好大量石板材，即將要送到東京的時候卻遭海嘯捲走，沒辦法只好使用進口的石板，報導內容大概是這樣。

看到這消息，我立刻想到使用進口石板違反文化財工程原則，不能不採取行動，就在這時接到森真由美的來訊「希望能幫忙向相關單位運作」，不久就接到消息，「雖然工廠與石板都沖走了，幸好石頭較重所以散落在附近，只要將泥沙與鹽分洗乾淨，問題就解決了。」

於是，東京車站重新鋪設完工當時的石板屋頂，得以展現美麗的外觀。

得知木村社長無恙後，我暫時放心了，打算等現場混亂情況收拾好、外人前往也不會打擾對方時再造訪雄勝，我想親眼確認工廠、木村邸與石板採石場的情況如何。

從學習用具到建築用資材的天然石板歷史

我初次拜訪雄勝天然石板是在大約四十多年前的研究所時代，為了調查日本的洋館鋪設屋頂所使用石板的歷史而前來。

探索日本洋館的歷史，幕末‧明治期這個階段，屋頂所鋪設的還是傳統日本瓦，1887（明治20）年以後，正統的歐洲建築時代開始，以辰野金吾為首的日本土生土長的建築師們，為這些建築尋求適合的石板建材。後來找到宮城縣桃生郡十五濱村明神（現今為石卷市雄勝町）所出產的石板，不過，當初這些石板可不是拿來鋪設屋頂的。

這裡原本是伊達藩的御用硯山。直到震災發生前，日本90％的硯台都是這裡生產的，因此相當有名，然而製硯的石板與鋪屋頂的石板是同樣的石材，這一點就沒人知道了。分割厚的黑色黏板岩作為硯台使用，分割薄的則作為建材石板用途。

雖然如此，黏板岩的用途也不是從書桌上的硯台一下子就跳到屋頂上，過程中還曾有其他用途。石盤，就是戰前小學校園裡拿來取代紙使用的石盤，將切割的岩石薄片表面經過研磨，可使用蠟石在上面書寫。明治初年，橫濱的貿易商山本儀平，為了採購海產與加工品而來到十五濱，看到丟棄在一旁堆得如小山高的硯石廢料，發現這跟筆記用的石盤是相同的材料。大概山本也是在橫濱港看過代替紙使用的石盤才知道的吧。

原本作為製硯之用，接下來製成石盤，有趣的是皆為文具，而且持續生產很長的時間。接續硯與石盤的製造，屋頂用建材最後登場。

日本最早先的這些建築師，為了滿足「連屋頂都是純歐式」的要求，1886年，屋頂職人篠崎源次郎赴德國學習石板從生產、加工到鋪設的所有技術，1888年才歸國。篠崎得知作為小學教具廣為流通的石盤與歐洲建築用的石板是相同的材質後，1890年到訪雄勝，日本的屋頂石板生產就從這裡開始了。

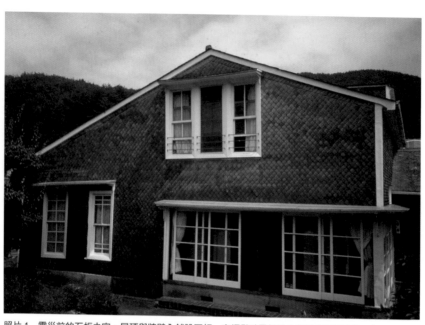

照片1 震災前的石板之家。屋頂與牆壁全鋪設石板。窗框與破風板的白色形成強調重點，十分美麗。

陸奧的洋館

篠崎在東京創立了「石板商會」，到雄勝的海邊採購石板，除了販售業務也提供施工服務。

木村家在產硯台與石盤的村落開始成為石板生產的中心。原本，木村家只是在狹窄的土地上耕作、划著船捕魚為生的貧困人家，到了明治時期，木村幸治改經營生意，收購鄰近漁村海產加工物並且運到東京、大阪販賣，掌握到好時機。他將賺來的錢全投入家裡後山的國有林礦區，首先是石盤，後來生產建材石板，到了明治中期，木村家透過以鰹魚為主的漁業、石盤與石板的製造，再加上海運等獲利三大來源，成為雄勝當地數一數二的富豪。

接著在大正初期，次男金次郎繼承了父親幸治的事業。原本應該要由長男貞助接下家業的，但因為貞助受到基督教的感召，「捨下家庭」到了東京，成為內村鑑三的弟子參與傳教活動，於是輪到次男繼承。

次男非常憧憬繪畫，計畫著像大哥一樣逃到東京，當時陸路交通還不通，就在划著小船出海時被

180

照片2　震災前牆上貼有石板的土倉。各種花紋與形狀極受注目。

發現於是帶回來，再怎麼不情願還是接下了家中事業。

大正初期他接下擔子後，從大正至昭和時期，木村金次郎的經營者人生一直都處於順風滿帆的狀態。最古老家業的漁業，甚至為了日俄間的漁業競爭買下日本最高性能的捕鰹船，石盤市場不只限於日本，在追求近代化熱中於教育的東南亞各國，甚至是印度、澳洲都成功擴展市場。石板建材也因為採的石板還有如王冠一般裝飾在東京車站屋頂。在極盛時期，木村家的從業員工光漁業就有一百人，石盤與石板加工有三百人，海運與其他有一百人，合計為五百名。陸奧這小小的海岸，有如木村家的領土。

1929（昭和4）年，迎來人生最高潮的金次郎，在海邊建造自宅，打造了石板之家。

就算歐洲地區會鋪設石板屋頂，但牆壁上張貼也僅限於二樓的一部分，而金次郎的「石板之家」正如其名，從屋頂到基座全都是鋪滿了石板。

我就讀研究所時，頭一次造訪見到這屋子時十分

正統洋館建案增加，營業等比提升，家裡後山所開

驚訝，感覺這房子美到完全與陸奧海邊不搭的程度。外壁露出的木頭為白色，其他部分為石板的黑色。這麼鮮明且高尚的黑白對比在其他鋪石板的建築上從未見過。

這棟建築讓人見到石板多種花樣，以及在歐洲所採用的各種鋪設方式，應該也有展示樣品的意味在。隔壁緊鄰的土倉牆壁上，也嘗試了歐洲沒有的六角形龜甲紋樣。

造訪震災後的雄勝

我初次拜訪的時候，雄勝天然石板的社長是金次郎的長男哲朗，哲朗先生過世後由弟弟滿接任，雖然很辛苦地維持但仍守護著國產石板產業，然後，發生了海嘯。到底那個偏遠地區的稀有石板之家狀況如何呢？

我在石卷招了計程車，往雄勝前進。雖然瓦礫都已清除乾淨，道路也可以通行了，女川街上仍舊是大樓倒塌、飯店淹到地板的景況。進入雄勝後，見到兩層樓高的建築屋頂卡著一輛大巴士，車頭突出

照片3　歐洲地區經常採用的鋪設方式。

182

屋頂外。

到了離雄勝的中心區有段距離的明神海濱，昔日的光景僅留存一點蛛絲馬跡，無人的空地只能憑藉山的形狀判斷方向行走，地上傾倒著機械的殘骸，石板的碎片也四處散落，這是工廠的遺跡。我憑著記憶到工廠西側略往下的地方尋找，發現以前見過的鋪著石板的玄關處三和土。若沒有這三和土，完全找不到任何蹤跡。

照片4　震災前加工廠的情景，這些全都被沖毀了。

坪川家 ─茅葺屋頂的力量─

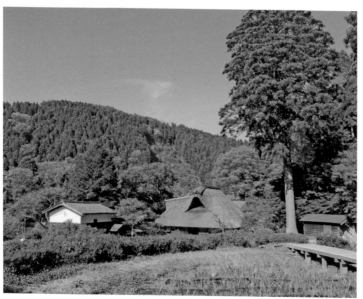

照片1　佇立在冬天積雪極深的福井山中的茅葺民家「坪川家」。

被遺忘民居的存在

以前跟學生閒聊的時候，曾有學生問起：「如果讓老師選擇新的國寶會是哪個呢？」我東想西想有點猶豫。結果，其一是丹下健三的國立代代木競技場。在法律條文當中，國寶一定也是重要文化財，明白規定國寶必須從被指定為重要文化財的對象中選擇，而當時國立代代木競技場尚未被指定為重要文化財。

明治以後建造的近代建築當中，有數座重要文化財建築，指定為國寶的只有赤坂離宮。如果特別限定戰後建築而且還是重要文化財的，就只有村野藤吾的廣島世界和平紀念聖堂與丹下健三的廣島和平中心這兩者。

之所以想一直讓國立代代木競技場被指定為國寶，是因為以前我曾與槙文彥、隈研吾等人一起討論如何讓國立代代木競技場成為世界遺產，而且也曾向相關單位展開運作。那時，經過耐震改修工程後的國立代

代木競技場被指定為重要文化財，我的感想是，還是獲選為國寶比較好吧。

我很快就決定希望將國立代代木競技場列為國寶，但接下來的難以抉擇。既然選了近現代的國立代代木競技場就會想再選一棟歷史性建物，要選哪個好呢？我所想到的適合稱為國寶的各種風格建築，已經全都列為國寶了。

改變一下觀點，在歷史建築的建築形式當中，是否有國寶目前還沒有的形式呢？從其中選擇最適合的也可以。

那麼，從寺院、神社、城、寢殿造※1、書院造、茶室、數寄屋造等各種建築樣式當中尋找，尚無國寶入選的是哪一種，於是得知民家（民居）這個類別還沒有國寶。

民家在日本建築史當中長久以來都遭受冷淡以對，在1918（大正7）年柳田國男、今和次郎等人組成白茅會之後才開始進行民居研究，被指定為重要文化財的民家中，昭和一〇年代時大阪府的吉村家是第一號。與其他建築形式相較，投入研究與被指定保護的時間都明顯偏晚。

照片2　活用自然巨木製成的柱與上面搭建的小屋組（屋頂支架）。

照片3　土間的凹凸也是民家才有的特色。

一般人生活或工作（經商）所在場地的民宅之類的，有必要特別耗費工夫由國家指定保存嗎？從明治以後到戰前為止，除了一部分建築相關人士，政府與民間長久以來都是如此認為。

戰後在國民國家化的過程中，國民住居逐漸獲得關注，相關研究也更深更廣，日本歷史的民居全貌得以明朗化。

要從當中選出國寶，先翻開日本建築學會編的《日本建築史圖集》的民家頁面吧，選出的重要民家有奈良〈今西家住宅〉、滋賀〈大角家住宅〉、伊豆〈江川家住宅〉、大阪〈吉村家住宅〉等數棟建築。

民家分成瓦葺與茅葺屋頂兩種，對我而言，受到寺院影響而採取瓦葺的還不如民家原本的茅葺形式。如果伊豆的江川家住宅像以往那樣維持茅葺屋頂，我或許會選這棟也不一定，然而它在戰後的修築工程中改為銅板葺屋頂。再加上，江川家住宅的小屋組（屋頂支架）不是民家原來所使用的，而是採用寢殿造與書院造這種上層階級宅邸的作法，在屋子上空架起大量的「貫」（編按：即「枋」。架在柱頭連貫兩柱的橫木），不像一般民家的小屋組那樣具魅力。民家這種建築，就是應該架上色黑而彎曲的原木梁才是。

我最推崇的民家建築

日本民家的歷史特徵，就是沿襲繩文時

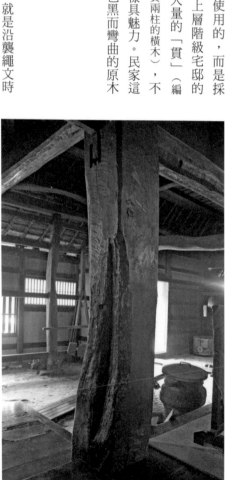

照片4　這裡有民家的柱子。

代形成的豎穴式住居傳統並加以變化，直到近年仍能存續下來、能夠明顯地傳承此一特徵的範例，才符合我心目中的國寶要素。

我回想目前為止所造訪過的各棟茅葺民家，選定了福井縣的〈坪川家〉。

理由是，比起室內空間、小屋組或者其他元素，它的茅葺屋頂實在太驚人了。

首先是茅草非常厚。因應各個建築的部位而鋪設了不同厚度、甚至有1公尺以上厚度的茅草，包覆著大屋頂。除了茅草很厚以外，屋頂形式是採取民家中少見的入母屋造[2]（一般民家為單純的寄棟造[3]），此外屋頂還有別於其他屋子，往上隆起並略往前傾。不過無論是屋頂隆起或前傾，應該不是特別想做成這樣，而是茅草厚度所造成的結果。

在入母屋隆起的破風上，重疊鋪設的茅草因為厚度過厚，不得不彎曲起來而往前傾，簡直像是活生生的動物。或許可以說有如潛藏在草叢裡、微微抬起頭靠近獵物準備出擊的野獸一般。

在世界上的茅葺民家當中，以日本的屋頂茅草最厚，屋頂形式的多樣性也值得驕傲，說是茅葺王國也不為過，但只有坪川家的茅葺屋頂給人有如生物的感受。

照片5　沒見過其他這麼厚、讓人印象深刻的茅葺屋頂。

茅葺與土間交織成的日本人生活

鑽進厚重低矮的茅葺屋簷下，拉開木門進入室內後，在陰暗的土

間空間中稍待片刻。茅葺與土間，這兩者的組合是日本民家根植於繩文時代的證據。

直到小學一年級前，我都是居住在信州的江戶時代建造的茅葺民家裡，至今仍記得土間陰暗潮濕的感覺，從學校回來進到土間時，都會先站立不動，讓眼睛習慣黑暗後再接著下一步行動。

土間中立著一根粗柱子支持著小屋組。小屋組原則上是左右對稱的，位於土間的這根柱子只有一根，十分粗壯，原木的一部分被削去，大略成為四角形，往上看發現頂部分成兩股，搭載著梁。這種柱形只有在民家才見得到，稱為「股柱」。繩文時代沒有鐵器，木材之間的接合處難以加工，只得使用股柱並在上面搭建梁與桁木，所以留下股柱之名。從自己所持有的山上砍伐來的股柱，豪爽地豎立在最顯眼的位置，感覺十分暢快。如今雖以新柱接續立在自然石基礎上，但是當初使用的說不定是掘立柱（在地上挖坑豎立起來的柱子）。

伊豆的江川家住宅的土間柱子當中有一根為掘立柱，人們將活生生的樹木直接當成家中支柱流傳下來，並在上頭繫了注連繩，視為神聖之物，坪川家的單根柱也基於此展現力量。

抬頭眺望坪川家的土間上方，當然沒有鋪設天花板，只有略為修整過的原木梁、原木桁與貫在陰暗中開展，尾端則有細的原木垂木呈放射狀往下鋪設，竹的橫材則是水平方向鋪設，可將此視為茅草屋頂的底層。垂木與橫材間以繩索綁縛接合，本來柱與小屋組全都以繩索綁緊固定就是民家的作法。

照片6　民家與圍爐裡十分搭調。

遺留下來的日本原風景

以屋頂為首，連同土間、柱子與圍爐裡的火全都很棒，如果這座民居被移築保存，周圍全緊挨著一般住宅的話會如何呢？應該就如同失去藏身的荒野之野獸般，震懾感完全喪失了吧。

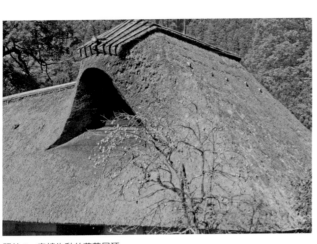

照片7　表情生動的茅葺屋頂。

幸好，坪川家現今仍持有這棟住宅，依舊連同田園、流水等周圍環境一起守護傳承。昔日在日本隨處可見的山野、谷地、流水、田園伴隨著茅葺民家的光景，如今也還存在於此地。考慮到這景致還包括了周邊環境，就算是其他人也會認為這處民家值得列為國寶吧。

坪川家的祖先為武士，因故自京城來到此地定居而代代相傳，中世時為有力的地侍（地方土紳武士），江戶時期則為統領當地的庄屋（領主）。實在是非常符合地侍身分的民家啊。

※1　【譯者註】寢殿造：平安時期至中世的貴族住宅建築樣式。

※2　【譯者註】入母屋造：即歇山頂，有一條正脊、四條垂脊與四條戧脊共九條屋脊。

※3　【譯者註】寄棟造：即廡殿頂，有一條正脊、四條垂脊共五條屋脊。

Majolica House ──磁磚──

可溯及日曬磚的悠久歷史

讀者諸君可知道日本磁磚與歐美磁磚誕生經過與之後的發展有何不同嗎？

例如，專門貼在日本大樓或公寓外牆上的所謂「小口磁磚」，張

照片1　日曬磚。（照片提供：INAX Live Museum）

貼的幾乎都是這種「小口」二倍長寬的磁磚。

為什麼會產生這麼大的差距，首先從磁磚的起源談起。

磁磚的起源十分古老，可溯及日曬磚的時代。雖然名為「磚」，充其量也只能算是曬乾的泥團，在門口下面部分、人們經常走過的地板或者廚房水槽處等地，日曬磚很快就磨損了。

不同於此，費心製造出的磁磚，是運用燒製陶器技術製造的未上釉平坦小陶板，形狀為正方形。

磚塊是日曬泥磚燒製後的成品，與磁磚的起源不同，磁磚形狀與日曬磚是一樣的厚長方形。

磁磚與磚塊產生的經過不同，希望讀者先記下這個重點。

磚塊是構造用建材，磁磚是作為裝修用建材而生產，各

自有各自的人生道路要走。因為磚塊是構造用途，所以「快速」「大量」「堅硬」是主要訴求，美觀與否非必要條件。

另一方面，磁磚作為常有水噴濺、容易髒污的場所之裝修用建材，也找到了自己的生存之道。例如，用水處附近的地板、周圍的牆壁，還有人多的房間地板，都需要磁磚。

當初為了減低髒污與磨損，所以採用未上釉的燒製方式來解決問題，接著更為高級化，在表面塗上釉甚至還加以彩繪，於是現今仍持續使用的磁磚就大致完成了。

重點就在於上釉、上彩美化與正方形。貼磁磚的地方有室內的浴室、廚房與廁所等用水處，以及地板。全部為室內使用，四方形的磁磚從未張貼在外牆。如果外牆也張貼的話，簡直有如女性穿著近乎透明的內衣在街上行走一般。我曾經看過四方形磁磚貼在外牆的實際案例，受到強烈衝擊。

以上是歐美地區的磁磚介紹。四方形、上釉、美化、室內等四個原則。當然也有脫離這些原則的少數例外，例如西班牙、葡萄牙有在外牆貼上被稱為「Azulejo」的藍色磁磚畫的傳統，據說是從伊斯蘭世界傳來的風俗（照片2）。

歐美地區外牆使用的磁磚，燒製得

照片2　Azulejo磁磚。（照片提供：INAX Live Museum）

比磚塊更堅硬，除了為減低吸水性，表面上了薄薄一層便宜的釉，形狀跟磚塊一樣為厚的長方形。

日本的外牆用的「小口磁磚」，受到辰野金吾的極大影響。以辰野建造的東京車站為首，日本全國各地的紅磚建築的表面，都貼上了為了裝修用而特別訂製的、厚度介於磚塊與磁磚之間，似磚亦似磁磚的小口狀裝修用磚。

這種辰野式的作法，在世間越是普及就越薄，現今日本的外牆用磁磚固定的主流為「小口磁磚」。同樣的磁磚，日本與歐美形成的狀況大不相同，結果也有與現狀不同的情況產生，那麼現在就來看看無視於這些演變的勇敢建築師的磁磚建築吧。

其名為「Majolica House」（照片3）。

勇敢挑戰「歷史主義建築」

「Majolica」意指馬約利卡磁磚（Majolica Tile），為歐洲的彩繪磁磚。西班牙的外牆使用的彩繪磁磚是經由地中海的馬約卡島自法國傳入的，因此以地名稱之，就跟天津甘栗一樣的命名邏輯。

正如其名，建築全部貼上了彩繪磁磚，而且還是花朵的圖案。

1899年，當這座建築出現在維也納郊外的高級住宅區時，人們認為這簡直像是讓妙齡的美麗女子只裹著一層薄紗搭配粉紅色花朵就在街頭昂首闊步一般，奪走所有青年的目光，也讓年輕女子害羞低頭，這引發了有教養的建築師們強烈批判。「這才不是建築！」

設計的建築師名為奧托・華格納[※1]。

現今的建築史教科書一定會記載的建築家。當時他58歲，是個經驗豐富極具智慧的建築師，為何會做出這種不明原因的嘗試，他的多數友人感到疑惑。

然而，華格納十分嚴肅認真。因為他對於在此之前的幾百年間持續不斷、甚至到十九世紀末階段仍是主流的建

照片3　Majolica House的全景。

築風格，熊熊燃起了敵愾之心。

敵人就是「歷史主義建築」。

希臘風格、羅馬式、哥德式、文藝復興等，以過去誕生的歷史性風格作為範本，繼續創作十九世紀的建築。若以日本為例，辰野也是如此，像是東京車站採英國的維多利亞哥德式[※2]加以古典化的風格。

無論是哥德復興樣式也好，或新巴洛克風也罷，華格納已不想採取模仿過去的作法，他勇敢呼籲「何不與過去分離創造出新的設計」，並且開始嘗試，完成的作品就是這座 Majolica House。

即使如此，為何要讓整面牆壁盛開著粉紅色的大朵花朵呢？

一般的說明會是「因為是新藝術運動所以主題採用花朵」。

華格納的新嘗試當然不是獨立事件，在英國有查爾斯・雷尼・麥金托什、比利時有維克多・奧塔（Victor Horta）、巴黎有艾克特・吉瑪（Hector Guimard）等人，在建築界以外尚

有平面藝術界與畫家採取類似的嘗試，如今我們將這些十九世紀末的國際哲學與藝術風格的革新概括統稱為新藝術運動（Art Nouveau）。

而新藝術運動以繁盛、纏繞交錯的蔓草與盛放的花朵，以及年輕美麗的女子為創作主題。

因此，華格納才選擇了花朵為主題。雖然有這樣的說明，然而這種答案並不讓人完全滿意而困惑。

華格納是建築師，身為建築師會想要建造在整面牆壁上描繪花朵的建築嗎？他既不是畫家也不是平面設計師啊。

他所關注的並非花朵的圖繪，而是繪上這花朵圖案的「畫布」本身，建築的壁面猶如畫布一樣為平面，也如同畫布一般為素面。

他在設計了素面而平坦的壁面後，大概是覺得光是這樣似乎沒有好好收尾，於是加上了當時流行的新藝術花朵與蔓草圖案。

平坦而沒有任何花樣等於未完成的作品，在1899年當時會這麼想也是很理所當然的。就算是無花樣的平面也無所謂的現代主義建築，還得三十年後才會出現。直到華格納的弟子與他們的弟子的世代，才終於來到即使沒有歷史樣式或新藝術的裝飾也能視為建築的時代。

照片4　Majolica House的陽台。

照片5　Majolica House牆面的花紋磁磚。

除了西班牙的部分區域才會在外牆張貼的四方磁磚，為了裝修有如畫布一般的平坦素面牆壁，只好拿來使用了。

在這棟建築完工的七年後，1906年，華格納終於完成奧地利郵政儲蓄銀行（Austrian Postal Savings Bank）。這座建築的外牆如何呢？張貼的不是磁磚，而是素面灰色的大理石板，當然上面也不會畫著花朵圖案，終於達成了有如空白畫布般的壁面。

奧地利郵政儲蓄銀行肯定是華格納的最高傑作，不過磁磚上盛開著花朵的 Majolica House 在歷史上更引人入勝呢。

※
1
【譯者註】奧托・華格納（Otto Wagner）：1841～1918年。奧地利（奧匈帝國）的建築師、都市計畫師，為19世紀末維也納建築界的革新派人物，也是「維也納分離派」的代表人物之一。他的作品與建築思想對後世影響深遠。

※
2
維多利亞哥德式：英國維多利亞女王時期出現的新哥德樣式。

多治見市馬賽克磁磚博物館 ——滿懷對磁磚的愛的博物館——

照片1　多治見市馬賽克磁磚博物館。在山丘圍繞的小村鎮裡，佇立於此的奇妙姿態，讓人忍不住想它是自地面冒出來或者空中飛來的。

肇始於半世紀之前的往事

我念研究所的時候曾在設計事務所打工，對於預定使用的磁磚，所長即席教導我如何估算價格。這大概是我估算成本的初次體驗吧，當時該不會已經注定自己日後會建一座磁磚博物館，然後還會寫一篇關於此的文章吧。

當時，我已決定不走設計這條路而專攻建築史，更進一步說，當時我們這些學生，是不會把磁磚作為建材的磁磚放在眼裡的。那時是代謝派※的全盛時期，所採用的裝修手法也只限於清水混凝土，磁磚是給一般住家商圈大樓作裝修用的建材，我們是這麼認為的。

之後過了近四分之一世紀，在1997（平成9）年，各務寬治先生拜訪了我那以研究建築史、尤其是明治之後的近代建築史為主的研究室，「我在蒐集以前的磁磚，若是有拆除建築的情報請提供給我。」

各務先生在後來併入多治見市的岐阜縣土岐郡笠原町經營陶磁用土會社，不忍心見到磁磚日漸被遺忘捨棄而採取收

196

維也納的華格納Majolica House、葡萄牙貼著Azulejo（藍色彩繪磁磚）的車站……。

磁磚、磁磚、磁磚……我有如念咒般喃喃自語，就像平常那樣，先回想一下有什麼使用磁磚的歷史性名作吧。

當我受委託設計時，內心湧現了許多無法向各務先生開口的疑難問題。作為建築史家，我雖然關注磁磚，但身為設計者，我從來沒有直接運用磁磚的經驗啊。

就這樣，日本首座公立、精確地說應該是公設民營的建材博物館誕生了。

「計畫終於實現了，希望您能來看建築基地。笠原町已確定和多治見市合併，合併後財源的一部分可以拿來設立博物館。」

之後，我們持續著在磁磚情報上的交流，七年前他突然提起，

雖然各務先生對磁磚的愛深深打動了建築史家我本人，但對於建造博物館還是難以置信。畢竟磁磚是實用品，並不具有常常拿在手上欣賞把玩的特質。

集、保存行動，夢想著有一天要蓋主題博物館。而笠原町主要生產馬賽克磁磚，曾擁有日本第一磁磚產地的光輝歷史。

照片2　塗上泥土裝修的牆壁上邊種植著赤松，上頭是一大片藍天。

照片3　在生產馬賽克磁磚前，這裡以生產茶碗而聞名。

腦海浮現相關建築，內心深處無法忘懷的仍是高第的磁磚拼貼作品，尤其是奎爾公園。將切割後的磁磚拼貼起來的表現方式，有如反手扭轉工業製品磁磚大量生產與均質的特性，成功地透過切割均質製品的這項手工（投入人力）將工業製品提升了一個層次。

自從第一件作品發表現現以來，我的創作主題就是如何調解科學技術與人類、工業力與人力之間的矛盾。對我來說，高第的磁磚作品很理想。

然而，採用這種作法還能更添美感，也只有高第獨特的雕塑設計能力才做得到。我當然沒有這種能力，不適合的還是不要勉強吧。

接著繼續思考。磁磚→陶磁器→土，這樣聯想之下，腦海浮現將土除去後表面露出陶器碎片或者小石子的考古挖掘現場與土石採取場的光景。

說到這個，笠原町有好幾處土石採取場，被採走土石的山崖頂上生長著柔弱而發育不全的日本赤松。

如此決定了外觀意象，在塗上泥土裝修的牆壁上，到處放置切割過的磁磚，有如露出的陶器碎片或小石子，牆壁上面種植小赤松作為收邊。

費盡心思展示磁磚

照片4　從1樓往4樓展示室的泥土樓梯間。

就這樣，決定了運用磁磚的方式，不過，還不知道該怎麼展示目前為止所蒐集的大量磁磚才好。作為實用品的磁磚常運用在居家的浴室、廁所與廚房裡，另一方面，漂亮的磁磚則是張貼在錢湯，成為磁磚畫或者是鑲嵌成賽克畫之類的，此外沒有別的作法了，頂多將瑪麗蓮‧夢露臉孔放大的圖案，或是將東鄉青兒風格的裸婦圖拼成馬賽克畫……。如果是這種作法，那麼在建築或住家採用實用品或創作大眾裝飾畫就好，有必要成立一座博物館嗎？

搜索枯腸苦思不得的，是大量陳列的方法。單一展示看起來薄弱，如果量夠大的話可以給予觀者強烈印象。

最後，我將展示集中在最上面樓層，首先從地板到天井全貼上新品馬賽克磚，然後將蒐集來的古老磁磚與磁磚畫一體化毫無間隙地貼上。幸好磁磚防水性極佳，所以我在屋頂開了個大洞，讓陽光照進來。

受到高第所啟發的切割與拼貼，以及大量展示，雖然兩者作法達到最高效果，但我還是不滿意。好不容易初次有機會挑戰磁磚素材，可是自己卻找不到新的磁磚運用手法。

新發現是各務先生教導的最新磁磚黏貼方法。不再是以前抹上砂漿加壓黏著的作法，如今都是以合成樹脂黏貼，黏著力不是砂漿所能比擬的，而且幾小時間就能固定住。活用這種黏

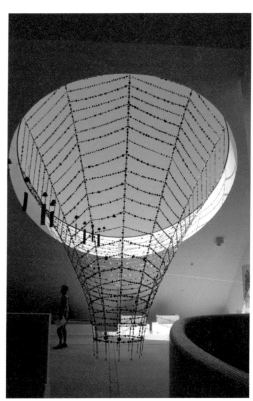

照片5　展示室的天井大洞與蜘蛛穴網狀的磁磚簾。

著方式，就能在鋼索上或從兩側將馬賽克磚與切割過的磁磚黏貼在一起，不僅可以做出磁磚項鍊，還可以並排在一起做成磁磚簾。

我立刻請各務先生送來磁磚與黏著劑，試驗十分順利。

運用方式是，在展示間天井的大洞底下張開鋼索，有如蜘蛛網般。館方按照指示掛起鋼索黏貼磁磚，整體造形雖然不錯，但蜘蛛絲（黏貼磁磚的鋼索）不夠密集，我希望至少數量加倍。不過，懸掛好鋼索再黏貼磁磚這工作，即使是專業人士來處理也不怎麼輕鬆。

那麼，先將要懸掛的鋼索黏貼好磁磚，然後再固定事先貼好磁磚的鋼索這作法如何呢？我們募集了市民志願者來參與體驗，很順利地完成了。

切割並拼貼磁磚、大量展示以及磁磚簾，透過這三項費心工程，得以跨越首度挑戰磁磚的這座高山。

為什麼特別受年輕女性歡迎呢？

身為設計者的我雖然越過高山了，身為館長的各務先生眼前還有一座更高的山等待挑戰。在這個交通不能算便利的地方設置〈馬賽克磁磚博物館〉，到底會不會有人來？地方上大部分的人對此存疑，也算是共犯的設計者我本人，內心也惶惶不安。

開幕紀念邀請了舊識的音樂家山下洋輔，山下最初的樂團伙伴、

照片6　年輕女性正專注地貼馬賽克磁磚。

照片7　馬賽克磁磚的新用途，不知道會不會廣為流傳。

現今在當地表演的鼓手森山威男，許久未合作的二人一同舉辦了爵士音樂會。見到這兩位昔日友伴充滿感情默契極佳地凝視著對方演奏，連我都有些熱淚盈眶了。

到目前都還算順利，然而第二天後情況如何呢？我懷抱著不安回到東京，過了幾天收到訊息，參觀人數是預估的十倍，館內塞滿了人群。到底是誰這麼想看磁磚……？

再過一段時間後前往，發現出乎意料的事。來客主要為年輕女性，一進到館內，就群聚在賣店隔壁的工坊，排隊等著體驗在相框或小箱子上黏貼馬賽克磁磚。或許女性認為馬賽克磁磚質感與寶石之類的相近吧，真正的原因我就不明白了。

2016（平成28）年6月開幕以來已大約過了二年，不過參觀人潮還是不減喔。

※
代謝派：1960年代展開日本發起的建築運動。提倡都市與建築應該有如生物的進化、增殖般，隨著社會變化與人口成長進行動態有機的發展。

照片 1　東京遞信醫院，正面玄關與車寄附近。

東京遞信醫院與大島測候所 —

外牆建材白磁磚之謎 —

有關現代主義建築的白磁磚問題

日本的現代主義建築在草創時期，曾經歷過或者稱得上是「白磁磚問題」的這個過程。

例如 1938（昭和 13）年，被視為日本初期現代主義金字塔而廣為人知、貼著白磁磚的東京遞信醫院，在山田守※1設計下完成時，幾乎所有現代主義者都積極表示讚賞，只有還是學生的丹下健三不以為然：

「那個根本就像衛生陶器一樣。」

採取圓弧形的牆壁角隅凹凸角與山田式流暢綿長的緊急用坡道，的確是有如便器般的流線型設計，除此之外，連遮雨棚裡面也全部貼上白磁磚，被說是浴室廁所的衛生陶器也是理所當然的。

我在拆除前看過這座建築，山田對於白磁磚的偏好並非一般程度。就連角隅凹凸角的圓弧，也是凸角與凹角各準備一套特別訂作的材料，而從兩個方向的角

隔夾成直角的地方也各訂做了一套，因應狀況使用了四套訂作材料。

泛著虹彩的白磁磚

磁磚是大倉陶園製的硬質陶磁磚，所以跟便器一樣經過緊密地高溫燒製，表面光滑閃耀著光芒。另外，雖然表面只上了一片四方形的磁磚，但光是一片四方形的磁磚，還有其他更讓人好奇的描述。我閱讀完工時的報導，佐藤功一寫道，「表面閃耀著虹彩。」純白的白磁磚上泛著虹色光彩到底是怎樣的景況，我感到疑惑並且去各處查看，然後發現遮雨棚下的磁磚光澤與牆壁上的不同，光滑而閃耀著光芒，看起來水潤滑溜。大概是這裡不會受日曬雨淋，所以表面還保留著當初的模樣吧。這種滑溜的質感在剛完工時能微妙地反射或折射光線，就像石油滴在水面擴散開來的油膜一樣，所以會泛著虹彩光芒吧。

對於這特別的白色，丹下青年居然評斷為衛生陶器。這時，丹下心中的現代主義建築意象，應該是雷蒙或是柯比意這些先驅者開始實驗嘗試的清水混凝土，因為確信這才是現代主義裝修手法的走向，所以對山田流的白磁磚持批判態度。

除了山田以外，他同期的分離派[2]友人堀口捨己[3]也常使用白磁磚。

開創日本現代主義建築的分離派，他們從大正時期開始至昭和最初的期間，以維也納分離派與德國表現派[4]為範本，不過在1930年代後受到包浩斯的強烈影響，作風為之一變，陸陸續續開始創作包浩斯式「白色箱子與大玻璃立面」這種初期現代主義建築。

不只是包浩斯，當時的柯比意也是採取薩伏伊邸的白色箱子與水平帶狀窗那種跟包浩斯沒有太大差別的作風。

芬蘭的阿爾托（Alvar Aalto）還有義大利的特拉尼（Giuseppe Terragni）也都是如此。

1930年代初期世界性的現代主義建築運動，表現樣式歸結為「白色箱子與大玻璃立面」，而山田也建造了

東京遞信醫院，在後世留下紀錄。

而敏銳感受到柯比意正要開始脫離「白色箱子」表現的丹下青年，雖然批評了白色箱子遞信醫院，不過，此時丹下應該理解「白磁磚是日本初期現代主義建築特有的裝修手法」這項歷史上的實情吧。

但也無法否定他不知情的可能性。因為這時丹下尚未前往歐洲見過實際建築（丹下在戰後才初次見到歐美現代主義建築），而當時海外雜誌書籍所刊載照片的解析度，也只能讓人看到「白色箱子」，但那白色到底是磁磚還是使用什麼手法，完全無法清楚辨識。

白色外牆實際上塗了灰泥

那麼，1930年代裝飾包浩斯風格白色箱子的白色本體究竟是什麼？

是「灰泥」。

只是，義大利的特拉尼真不愧是來自大理石之國，他鋪設的是白色石灰華。白色箱子的白色就只是塗上白水泥砂漿而已，雖然教人意外，但沒辦

照片2　從車寄望向醫院玄關。柱子表面皆貼有磁磚。

法，這就是事實啊。

當然，歐洲的二十世紀建築當中不可能沒有外牆貼白磁磚的案例。正確地說，使用的不是薄磁磚，而是跟磚塊相同形狀的白色磚塊，為表面塗上白色釉料的陶質磚頭式磁磚，這種例子在1920年代前還有一些，但在1930年代包浩斯出現後，白色外牆使用的就不再是磁磚而幾乎為灰泥了。

若是如此，為何山田、堀口這些同伴都使用白磁磚呢？

他們像丹下那樣從未見過包浩斯流派的白色箱子建築物嗎？沒這回事。分離派可是親眼見證白色箱子誕生的。例如堀口，曾在1923年拜訪威瑪時期的包浩斯，見到剛落成的包浩斯流派第一號白色箱子加上大面玻璃之校長室（1923年，葛羅培斯）。對分離派而言，以威瑪時期之後德紹時期的包浩斯新校舍（1926年，葛羅培斯）為首，葛羅培斯、密斯、柯比意、貝倫斯、漢斯‧夏隆（Hans Bernhard Scharoun）等當時歐洲前衛建築師集結創作的白院聚落（1927年，Weissenhof-siedlung）是訪歐時固定要拜訪參觀的行程。理所

照片3　從東北方望向醫院。（出典：照片1-3出自《山田守建築作品集》，山田守建築作品集刊行會編，東海大學出版會，1967年，頁66-69）

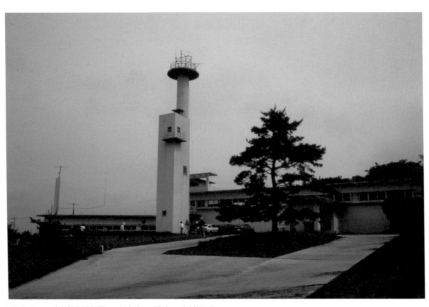

照片4　大島測候所全景。右方為三原山，左邊為海。

當然的，他們也知道這些白色箱子採用以白色灰泥裝修的手法。

伊豆大島測候所也使用白磁磚

既然是那樣，為什麼分離派世代在日本建造的建築都貼上白磁磚了呢？

來看看堀口的白磁磚作品之代表作，伊豆大島的測候所（1938〔昭和13〕年）吧。

矗立在三原山的火山熔岩台地上，在強風吹拂下周圍的樹木多半低矮，雖然有綠意點綴但周遭風景仍散發著荒涼感，測候站孤立其中。風格基本為白色箱形，同時強調水平線，與自德國表現派轉移至現代主義風格後的設計幾無差異。

在靠近火山島傾斜的大地上見到其孤立姿態時，突然理解為何建築師選擇張貼堅硬的白色磁磚了。對於壓倒性強大的自然力而言，灰泥太易受摧毀而不夠堅固，總之，若使用的建材不是經過細心製作的人工物就無法安心。雖說磁磚在長年累月風吹日曬下也容易剝落，然而黏貼過程仔細的話就沒問題了。實際上，

一塊磁磚也沒掉落。

就算不是在伊豆大島，相較於歐洲，日本的氣候對建築而言是嚴苛的挑戰，除了夏天酷熱、冬季嚴寒的狀況，還有堪稱建築裝修工程天敵的濕度也過高。因為濕度高所以牆壁表面容易繁殖細菌、滋生黴菌與髒污，最後產生劣化。

對於講究白色閃耀的初期現代主義建築而言，髒污是不允許的。特別是有潔癖、喜好潔淨的日本現代主義者更是如此。只有日本對白色磁磚具偏好，會不會是這個因素造成？

以一吋左右的正方形為主

最後，要介紹分離派世代喜歡的白磁磚形狀。日本無論在當時或現在，外牆所張貼的磁磚基本上多為長方形的小口磁磚，而分離派世代只使用正方形磁磚，而且還是一吋見方的小面磁磚。

無論在世界上或日本，一般正方形的磁磚皆使用在室內浴室、廚房等用水處區域，外牆是不使用的（只有葡萄牙例外），為何分離派世代要在外牆張

照片5　白色磁磚。

照片 7　裡側：強調水平的屋簷。

照片 6　玄關遮雨棚對面矗立著觀測塔。

照片 9　進入玄關後往上的階梯。

照片 8　照片6當中右邊屋上的涼棚架，全部貼上白磁磚。

貼正方形磁磚？該不會是因為在表現派時代受到維也納的奧托・華格納強烈影響，而他的建築外牆使用了四方形的彩繪磁磚。雖然華格納最後並沒有轉變成包浩斯流的白色箱子風格，但分離派世代真心喜歡他白色閃耀的表現方式。

另外，大島測候所的建物於1986（昭和61）年三原山火山噴發後就拆除了。如今，即使想看分離派世代的白磁磚建築，戰前實例已經很遺憾地為滅絕狀態了，明明在以前數量還不少的。

※1　山田守：1894～1966年。出生於岐阜縣的建築師。東京帝國大學建築系畢業後進入遞信省，負責電話局設計工作。作品除了多為醫院建築外，尚有永代橋、聖橋等關東大震災後的震災復興橋梁以及京都塔等。與青年伙伴結成分離派建築會，創作現代主義建築。

※2　分離派：1920（大正9）年，東京帝國大學畢業的青年建築師們所發起的近代建築運動。與青年同期生結成分離派建築會。以整合數寄屋造與現代主義建築為目標。主張建築的藝術性。

※3　堀口捨己：1895～1984年。日本建築師，與東大同期生所發起的表現主義運動。建築方面的特徵，為採取象徵性的、樣式性的表現，以建築作為藝術作品創作，比起古典主義樣式，更偏好哥德、仿羅馬樣式。

※4　德國表現派：二十世紀初，德語圈內所出現的表現主義運動。

第Ⅱ章

人物

國立代代木競技場 ─完工半世紀的戰後日本建築傑作─

照片1　國立代代木競技場。圖左形狀有點像錯開半圓的第一體育館有2根立柱，圖右的第二體育館有1根立柱，從立柱創造出懸吊結構的屋頂，不只對建築相關人士，對所有觀者皆造成極大衝擊。（照片提供：日本體育振興中心）

讓日本現代建築站上世界舞台
「世界的丹下」令人陶醉與嚮往

這回來談談1964（昭和39）年舉辦東京奧林匹克運動會時，作為游泳與籃球競賽場地的〈國立代代木競技場〉吧。

因為當時我只是個高中三年級生，當然不太可能實際體驗這座建築的出現對社會與建築界造成了多大的衝擊，但關於社會大眾廣泛認識這座建築這點，我印象深刻。從父母手邊拿來的《文藝春秋》雜誌，上面刊載兩位紳士在競技場的走廊上昂首闊步的照片，圖說寫著「丹下健三與○○○○」。就算是高中生也知道丹下之名，所以沒什麼好奇怪的，覺得奇怪的是，為何有另一個不明來歷的人足以與丹下相提並論，至今我仍對這幀照片記憶猶新。

後來知道，○○○○是負責結構設計的坪井善勝，我曾經訪談本人，就他的立場而言，對這建築懷抱著近乎「有一半是自己完成的」心情，這點是相當確定的。

身為工作與近代相關的建築史家，全多虧有機會與國立代代木競技場當時相關人員進行訪談，得以理解「隨著（建築）越加知名，相關的每個人越加認定是自己的功勞」這類情況。而這正是相關者站在各自的立場全神貫注致力於達成某項計畫的證據。反過來說，各個人員都不認為這是自己作品的話，也稱不上是名作了。這不僅只限於建築，或許在各個領域都是同樣的道理。

關於對建築界所造成的衝擊，我從多方聽聞各式各樣的說法，在此介紹從建築師高橋靗一那裡聽來的堀口捨己之反應吧。

堀口自1920（大正9）年與同伴結成分離派建築會後，理所當然地成為戰前建築界的先驅者，如今也是歷史上的神話人物。1936（昭和11）年，前川國男與坂倉準三等前衛青年建築師集結起來，成立日本工作文化聯盟，當時成員中最年輕的是大學甫畢業的丹下，丹下負責編輯該聯盟機關誌《現代建築》。當然，丹下十分尊敬堀口，不過對昭和一○年代堀口的包浩斯流設計[※1]持否定意見，認定「柯比意的動感活力造形才是我的方向」。

堀口對於晚輩丹下反包浩斯的設計，僅只在戰前表示過一次意見，他對丹下在前川事務所中負責的〈岸紀念體育會館〉（1941年）提出「太過強調結構的

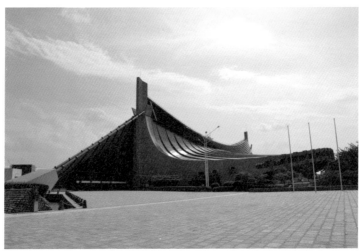

照片2　第一體育館。懸吊結構的屋頂經過設計創造出嶄新的形狀。東京聖瑪利亞主教座堂與大阪萬博御祭廣場等丹下作品中，坪井的構造設計皆扮演了重大角色。像拱形般突出的座席部分讓人想起了日本的「屋頂」。（照片提供：日本體育振興中心）

表現而肆無忌憚」的批判意見。

曾經這樣批判丹下的堀口，對於二十三年後的國立代代木競技場又是何種看法，就算不是建築史家也很想知道吧？根據一同前往參觀的高橋說：

「他一直邊走邊看，一言不發。然而，最後唯獨對觀眾席座椅的凹處沒有打洞這點提出意見：『這會給清潔阿姨造成困擾吧。』」

充滿感動、壓倒性的傑作，批評就這麼一句而已。對於追過自己的、相差十八歲晚輩，同樣身為建築師的競爭心直到最後依舊火熱。建築師的競爭心至死方休。

表現拱形的難度

將結構形態作為表現的基本進行設計的稱為結構表現主義，在二十世紀建築憲法當中的某一條就是以此為中心闡釋的，而即使不了解結構表現主義，但擁有設計體質的堀口，為何會為國立代代木競技場感到強烈衝擊呢？

大概是這作品的純度之高與完成度發揮強大力量，讓建築師們各自的喜好與主張全都煙消雲散了吧。就像古埃及的金字塔那樣。

這個是近代建築史上的情勢。

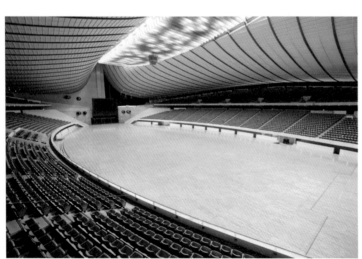

照片3　第一體育館內部。舉辦東京奧運時裡面有泳池。從主纜架設的副纜的雙層懸吊結構得以創造巨大空間，可容納高達1萬5千人。（照片提供：日本體育振興中心）

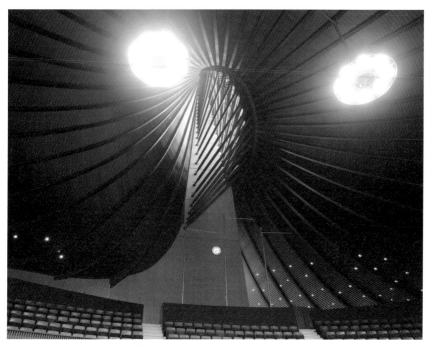

照片4　第二體育館。傳說丹下曾因為預算不足與當時的財政大臣田中角榮直接談判。往天花板陡升的扭曲鋼索，恰好有如經濟高度成長時代的走勢。（照片提供：日本體育振興中心）

白色四方形箱子搭配大玻璃立面的包浩斯式設計在1930年代確立，在此之前被視為與包浩斯並駕齊驅的柯比意，當時還只是以理論知名，突然什麼也沒表示就急轉彎，代表作品就是1932年的瑞士學生會館。

之後，他遠離四方形箱子，運用鋼鐵、玻璃與混凝土接連創作出〈昌迪加爾首都計畫〉、〈拉圖雷特修道院〉、〈廊香教堂〉等極具造形性且富動態感的二十世紀建築。

像這樣具有後期柯比意風格特徵的結構表現主義，其實可以溯及比瑞士學生會館更早，大約是與包浩斯並駕齊驅的時期，原點就是1931年的〈蘇維埃宮競圖案〉[※2]。

這件提案特別優秀的地方在於，大廳的結構採取大型拱形在天空高高架起，從頂部以鋼索吊起支持著屋頂的無比大膽的結構。結構體會在屋頂面上方露出這點已經堪稱大膽，而且結構體也不是採用近代建築偏好的框架（rahmen）結構，選擇了古老的拱形結構，就這點只能說是天才的設計。

自古羅馬開始，拱形長久以來就是歐洲建築的象徵，而運用在建築的話多半為牆壁或者地板，土木工程的話就是承載橋梁在下方支撐的結構。柯比意卻不採用自古以來的作法，首先單獨立起鋼筋混凝土拱，然後像吊橋一樣利用垂下的鋼索拉起大廳屋頂。

鋼筋混凝土的拱主要為承受壓縮力，鋼鐵索只會承受拉張力。在壓縮力之形與張力之形有別的基本原則下，將兩者組合在一起的絕技，大概只有鋼鐵與混凝土的二十世紀最新技術才有辦法達成，而且拱畫立在天空的姿態，任何人都會由衷讚嘆它的美。這是運用科學技術打造的二十世紀之虹。

《蘇維埃宮競圖案》很可能成為柯比意的最高傑作以及二十世紀前半期建築史上的代表作，然而競圖落選，最終沒有實現。

而丹下之所以決定走上建築師這條路，是他在舊制高中生時代對前途猶豫不決時，於圖書室的美術類外文雜誌上偶然見到了蘇維埃宮這個案子。

鋼鐵與混凝土交織成的彩虹盡頭

對於柯比意之後、也就是二十世紀後半期的世界先鋒建築家們而言，第一項課題，就是實現即使連柯比意也尚未充分展現的，鋼鐵與混凝土打造之結構表現主義。

先行者是美國的建築師埃羅．薩里寧，也只有戰後美國的工業實力

照片5　明治神宮本殿一直線延伸過來即是第一體育館。這並非偶然，而是經過仔細計算的巧妙都市設計，果然是丹下式作風。（本圖使用國土地理院空拍照製作）

216

與財富投入才有辦法建造這座「通往西部的大門」（聖路易斯拱門）（1948年競圖獲選、1965年完工）（參見本書No.21），然而這只是大拱並非懸吊的結構。它不是建築，而是近乎建築、可搭乘電梯登頂的紀念碑。

接著薩里寧建造了「耶魯大學冰球館」（英格斯冰場）（1958年），從鋼筋混凝土的拱形結構伸出的鋼索拉張起屋頂，然而規模較小，表現也萎縮。

接著就是1964（昭和39）年，國立代代木競技場登場了。

這個懸吊的結構，而且還使用了雙重懸吊結構，任誰一眼就能辦識出來，同時也能強烈意識到拱。翻開初期提案來看，可以發現座席部分是打算建成面狀拱的，完工後丹下也曾就清水混凝土造往前突出的座席部分解說，說明此為「拱」。

若是說蘇維埃宮以拱形結構與懸吊結構演奏交響曲，那麼國立代代木競技場可說是透過立柱與懸吊結構及拱結構，讓世間迴響著交響樂了。

交付給二十世紀後半期的世界建築界第一課題，終於由國立代代木競技場解決了。

堀口做了言簡意賅的評論，而當時還是現役建築師、隔年因病溺水身亡的柯比意，很遺憾地無法得知他的看法。至於巴西的盧西奧・科斯塔[3]被問起時則回答：柯比意表示「在我之後就是丹下了。」

※1　（堀口的）包浩斯流設計：講究功能性且具美感的優良建築設計。

※2　蘇維埃宮競圖案：蘇維埃聯邦時期在莫斯科計畫興建的宮殿，卻未能建設出來。在設計競圖時，柯比意的提案是劃時代的，將屋頂的構造露出等手法，對後來建築設計產生莫大的影響。

※3　盧西奧・科斯塔（Lúcio Costa）：1902～1998年。巴西建築師與都市計畫師，以參與巴西首都巴西利亞的都市計畫最為知名。

戰歿學徒紀念館　年輕人的廣場

─丹下健三夢幻傑作─

照片1　戰歿學徒紀念館全景。從圖右的展示室屋頂可接著步道走向左側的慰靈塔。

為何至今尚未發表呢？

我在丹下健三生前寫了他的評傳《丹下健三》（2002年，新建築社，丹下健三合著），多虧這個機會讓我數次訪談大師，不過很意外的，丹下優秀的作品當中，居然有三件在完成時從未發表過。

第一座是為了東大教授在本鄉所建的住宅。自己繪製建築圖面，到現場監造管理，照著意思以密斯會設置的大玻璃立面為特徵的住宅，完成後卻沒有發表。

如果發表的話肯定是他的處女作。

向他詢問不發表的理由，他回答：

「我可不想當個蓋住宅的建築師。」

若將住宅當成處女作發表的話，就會被認為是住宅建築師，他似乎很討厭這樣，而綜觀丹下的建築生涯，他的確不關注人的日常生活這類事物。無論是柯比意或者是密斯、萊特，他們都透過住宅設計來表達自己的想法與形式，向世間發表以獲得作為建築師生

涯開端的評價，然而丹下不同。

第二座作品也是住宅，是他的自宅。在挑高的支柱上搭建橫長的木造建築之名作。即使是自己的家也絲毫不在意，這是戰前他就讀研究所時期，參加國民住宅競圖徵件時交給研究所所員的提案，以此為藍本建造自宅，不過沒有發表。對此，《新建築》的總編川添登覺得很可惜，直到兩年後才首度刊載於雜誌上。

而第三座建築，就是這篇要介紹的1966（昭和41）年完成的《戰歿學徒紀念館　年輕人的廣場》。為了紀念戰爭期間因為學徒出陣※而在戰場殞命的學生，學徒援護會出資委託設計建造。明明從設計到完工花費了整整四年，而且是堪稱為名作的建築，卻沒有發表。

雖然後來在一般書店看得到的作品集大部分都收錄了這座建築，然而在建築界卻無人知曉地被遺忘了。告訴我這棟建築存在的還是美國的Jacqueline Koestenbaum與柏克萊大學教授Dana Buntrock二人，在他們大力推薦下去參觀後，「為什麼只有這作品未發表」的想法忍不住浮現。之所以未向大眾發表，是因為該設施的開幕儀式與丹下的想法似乎有不小的歧異，就這點來說，他是個有潔癖的人。

照片2　位在可以望見鳴門海峽的狹窄屋頂上。

慰靈塔為首的不同凡響的構成

首先，立地就極不平凡。建築立地位在突出於淡路島東側瀨戶內海的岬角上，雖說是岬角其實是山脊，將有如鑿子尖端最突出、最狹窄部分的稜線削平，得到一塊細長的平地為敷地，山脊較寬的部分設置展示館與小型會堂，稍遠距離外的山脊尖端矗立著塔。如果不知事情來龍去脈，幾乎會以為這是地中海地區的要塞堡壘吧。

首先，注意到的是會堂外牆的裝修方式為貼滿粗糙的岩石。當然，無論是丹下也好，日本的建築師也好，這是最初的嘗試，不過，他在學生時代的作業及畢業設計也做過這類貼石的作品。

現代主義是為了表現二十世紀科學技術的時代而誕生的，所以排斥木材、岩石這類的自然物，純粹以鋼鐵、玻璃、混凝土建造為其宗旨，然而柯比意在這條路線中途岔出，1932年〈瑞士學生會館〉上初次運用了自然石。學生時代的丹下當然對此立刻有所反應，然而實作尚未經過長時間的實驗。

粗獷的「錆御影」（帶茶色的花崗岩）的石片十分少見，室內部分更不普通，令人意外的採用了特別的清水

照片3　展示室內部。石砌的牆壁與半圓形窗戶照進來的光，讓人心頭一緊。

混凝土連續拱頂天花板。當然這也是丹下的初次嘗試。而支撐拱頂的牆壁上，有縱向隙間窗作為採光開口。

而在拱頂天花板下，從隙間透過來的光線照著的展示物，是穿孔的鋼盔、被壓扁的水壺等亡故學徒兵的遺物，也有信件之類的文物。充滿著悲傷情緒的展示物內，甚至猶豫著是否該按下快門。

走出陰暗自閉的展示室後，走上通往崖邊的狹窄山脊上道路，跟一般山脊上的道路不同，這是兩側堆起了岩石而挖掘出的通路，在這條通道上上下下行走後即可抵達前端，細尖的塔在那裡高聳地拔地而起。形狀類似將圓錐縱剖開來一般，更精確的說，是高度幾何學的形狀。在清水混凝土的表面顯現了幾何學的線條，而這種曲線讓人聯想到天文學的圖形。世界上有許多塔是基於幾何形的圖形所建造，但像這座一樣充滿數學幾何特質又兼具美感的，實在找不出第二個。更何況，還造出能澆置出這種形狀外加凹陷的幾何學線條的板模，是非常不容易的。

高塔底下設置了燈火，但我參觀的時候並沒有點燃。

而懷抱著燈火的高塔對面，瀨戶內的藍色大海在陽光的照耀下往西邊擴展開來。

眺望著故鄉海洋也無法消除的緊張感

丹下為了設計而到現場探訪，選擇這處狹窄的山脊時，我認為他應該意識到往西延伸的瀨戶內海另一端，就是培育自己成長的今治。丹下設計時總會意識到海洋，這點在詢問相關人員時得到了解答。無論是朝向海拉出軸線也好，或是登上屋頂望見海洋也好。例如，一登上倉敷市廳舍屋頂，發現上面設置了完全不具實用性的頂樓舞台，觀眾席還設計成往上階梯狀。為什麼？我覺得詫異並且往上走，立刻明白，這裡可以望見遠方的瀨戶內海。

今治的信用金庫樓頂也有一座無用的屋頂廣場，於是詢問負責設計的磯崎新，得到答案「銀行裡的幹部全都是丹下父親以前的部屬，所以無論如何他們都想設置一座。」原來如此。

對於兒時幾乎每天在今治海邊遊玩、在此成長的丹下來說，瀨戶內海是他眼裡與心底的風景。

得知這件事後，關於選擇可以望見故鄉的岬角作為立地，丹下內心的情感一定受到刺激，這點毫無疑問，然而，光是這點無法說明這座建築的本質。倉敷市廳舍與今治信用金庫所沒有的，讓觀者心頭一緊的銳利嚴峻印象，到底是從哪裡湧現的呢？

表現哀悼之意

首先，外牆的鏽御影碎裂石片。接著是封閉的混凝土拱頂與隙間窗。再接著是挖掘出的山脊道與懷抱著燈火的高塔。將這些並列在一起看，完全都不普通。鏽御影的碎石代表激烈的砲火，混凝土拱頂與隙間窗形成的空間代表碉堡，山脊步道是戰壕。是的，這是為那群在明治神宮外苑淋著雨參加學徒出陣儀式、之後前往戰場，躲在設施中迎戰，最後殞滅於戰場的學生們所設的，所以只能使用他們陣亡的戰場景象設計。而在崖邊豎立的塔與燈火，是他們的墓碑，也是悼念者雙手合十的手掌形狀。

照片 5　慰靈塔背面。薄殼結構十分美麗的曲面，與丹下設計的東京聖瑪利亞主教座堂是一貫的。

照片 4　慰靈塔正面。紋路為幾何線條。台座上刻著「年輕人啊，成為連結天與地之間的燈吧。」

丹下在設計這個的時候，雙手合掌、點起燈火的正是他本人吧。

丹下沒有參與戰爭。最可能被徵召的時期，是大學畢業後辭掉前川事務所工作、在東大研究所就讀的時候。當時，即使是東大的教員，像是我的老師的老師關野克助教授也以二等兵身分入伍，這是因為關野老師專攻的建築史學在戰爭當頭時屬於「不需要也不緊急」的領域，如果專攻的是像結構學或材料學之類的學問，研究的主題是耐爆構造、耐燃材料，或者是都市計畫研究之類的話，教員跟研究生當然是不會被徵召的。丹下當時是都市計畫的高山英華助教授底下的研究生。

而丹下在設計戰歿學徒紀念館時，肯定是以雙手合十祈禱的心情在畫設計草圖的吧。

這是繼廣島和平中心後第二座讓我對戰歿者深深沉思的建築。第一次是對母親們，第二次是對學友們。

※【譯者註】學徒出陣：1943年二戰末期，日方為補充戰場不足的兵源，徵召高等教育機關20歲以上（1944年10月後為19歲）文科系與農學系等部分理科在籍學生從軍。除了日本國內學生，當時具日本國籍的台灣、朝鮮與滿州國人或日本占領地的日系二代學生都是徵召對象。

香川縣廳舍 —丹下健三創造的戰後公共建築標準—

照片1 香川縣廳舍。澆置混凝土柱形成一樓廣大的挑空空間,有別於戰前權威主義式的官廳建築,具體實現「開放式縣廳」。

影響後世的官廳建築
近在眼前的歷史建築

為數眾多的丹下健三經手的名作之中,最高傑作為國立代代木競技場,這點應該任何人都毫無異議,這絕對是二十世紀後半期世界建築史上的耀眼之作。

不過,若是談到影響力這點又是如何呢?國立代代木競技場因為其強烈的造形設計性,成為建築史上光輝的名作,相反地也因為這強烈的造形設計性使得他人難以師法或受其影響。就像埃佛勒斯峰的山頂一般,前無去路。若以柯比意作比喻,大概有如他的廊香教堂吧。

丹下眾多的名作當中,若以影響力這點論斷的話,當然以香川縣廳舍列為第一。直到今天,造訪各地方自治體廳舍或者藝文設施會發現,幾乎都是採用這種姑且稱為「香川縣廳舍系」設計的建物,歷經戰後復興期至高度成長期,影響力之強大令人驚訝。若是縣

作為雛型的五原則

要成為建築型態，其特徵必須清楚明確到可以列成條目才行。原則如下。

一・配置

自治體廳舍的機能就是「議會」與「行政」兩大部門組成，將這兩者分成不同棟，面積佔較少的議會棟以支柱支撐起，從支柱挑空的地方進入，通往行政棟。行政棟與水平延伸的議會棟形成對比，採取高層化。

重點是要有獨立支柱，從面向道路的支柱間直接進入敷地，會讓人覺得自治體廳舍迎向都市，成功對社會開放。

戰前的官廳公務單位，是以明治時期根植於日本的新巴洛克樣式為基調。首先，在配置上離道路有段距離，從門口走進後逐漸步行接近左右對稱的堂皇建築。建築物設置了氣派的車寄，進入建物後就是氣勢強大的階梯逼近眼前，這種權威式而強力的表現，絕對不是讓人能輕鬆走進去的作法。

然而香川縣廳舍的支柱就鄰接著道路，走在步道上的人很順利地就被引導進入敷地當中。戰後日本政府高舉「民主社會」的口號也比不上這種相稱的作法吧。

二・平面

行政棟的平面是根據核心系統（core system）。核心系統是將電梯、階梯、茶水間、洗手間集中在中央，周

與市級的設施還有另當別論，連村鎮等級的區公所都是如此，說不定連設計者都不清楚，自己設計的造形是指某種典型範例，是從丹下的香川縣廳舍開始的。如此廣泛地被採用，成了戰後公共建築的建築型態。所謂的建築型態是指某種典型範例，無論是從平面或者是立面，一眼就能辨識出這座建築為何種設施，在丹下各式各樣的作品當中，成為建築型態的就只有香川縣廳舍了。

圍作為房間用途的平面配置，在美國的辦公大樓十分常見，戰前的日本也有極少部分的辦公大樓採用。這裡將這種配置運用於與辦公大樓感覺相差甚遠的官廳公家機構建築。

的確，行政棟的機能與民間辦公大樓其實沒有兩樣，後來需要高層化的官廳公家機構皆採用了核心系統。

三・澆置清水混凝土構造

鋼筋混凝土造並採用框架結構。現今這種作法並不稀奇，然而直到戰前為止，鋼筋混凝土構造的柱子旁邊還會加上腰壁，或以牆壁包覆，所以難以理解框架結構是怎麼回事。此外，還要在外頭貼上磁磚或塗上灰泥，把鋼筋混凝土隱藏起來。

香川縣廳舍採用澆置清水混凝土框架結構的簡潔明快表現方式。然而，香川縣廳舍並不是最早的這類建築，先前的廣島和平中心才是第一號。

檢視戰前的混凝土建築表現，日本可以算得上是世界先驅了，佩雷之後有雷蒙與本野精吾進行嘗試，然而因為牆壁構造的表現，即使採用框架結構顯露出柱子，梁還是隱藏起來，不是框架結構全體呈現出來的樣子。

這種前提下，丹下在廣島和平中心初次嘗試的呈現澆

照片2　圖右為議會棟，圖左為行政棟。從右邊的一樓挑空空間進入，前往左邊的行政棟。前方為中庭。

置清水混凝土的柱與梁（桁）兩者作為主角的設計，肯定是嶄新的作法。

四・方柱

香川縣廳舍的柱子為方形。這在今天是習以為常的作法，可是在以前，以柯比意為首的現代主義建築師們在豎立獨立柱時，一般是採用圓柱。丹下也習慣如此，戰前的大東亞建設忠靈神域計畫競圖案（1942年）的國民廣場迴廊，他雖然採用了澆置清水混凝土圓柱，不過他曾對我說道：「設計的時候我就一直想著，圓柱上面架設四方的桁架與梁實在不太統一。」他指著建築圖面的那個地方，「即使現在我還是想修改。」

首先在廣島和平中心修改，接著在香川縣廳舍修改，後來日本的澆置清水混凝土框架結構，就變成多數採用方柱上架設方形水平材的作法了。

照片3　行政棟，垂直、水平的框架結構。陽台下的出梁與垂木具畫龍點睛效果。

五・陽台與勾欄、出梁與垂木

四方形的垂直材與四方形的水平材所建造的澆置清水混凝土框架結構，在表現上有個決定性的困難需要克服。相較於柱，梁（桁）的斷面較大，實在是僵硬而沉重的困境。如何克服這雙重難題成了廣島和平中心的課題，我猜大概是從桂離宮學來的手法吧，窄淺的陽台將伸出的梁（桁）半掩起來，再圍上細細的勾欄，讓整體看起來很鮮明有神，十分成功。

這種手法加以發展，使用在香川縣廳舍上，設有勾欄的陽台下，加上了原本結構

沒有的出梁與垂木狀材料。往上望去這些看起來都是輔助的材料，解決了陽台地板單調的問題。

透過以上五種創見，克服了澆置清水混凝土構造顯得僵硬與沉重的雙重難題，讓混凝土的表現成功開拓新領域，不只對戰後日本建築界造成決定性的影響，在以薩里寧、保羅・魯道夫※1、路易斯・康※2等美國建築師為中心的世界建築界也帶來影響，使丹下地位不動如山。

採自日本傳統建築元素另一發揚光大的作法

除了五大創見外，其實丹下還有一處費盡心思，在最後介紹給讀者諸君認識。

六・開口部

窗戶，一般混凝土建築多採用單開或雙開式，不過丹下在香川縣廳舍嘗試使用拉門式。將傳統木造建築的紙拉門使用在其他建築上，可說是特例。

丹下第一次採用拉門這種作法，是戰前在前川國男事務所工作時，於1941（昭和16）年木造的岸紀念體育會館的窗戶與室內嘗試。這是岸田日出刀※3對前川提出「讓丹下負責」這條件，才給予的工作。

日本體育協會設立於此的岸紀念體育會館，當初原本打算配合1940（昭和15）年舉辦的東京奧運而建造，經費來源是致力經營

照片4　縣廳舍內部。窗上張貼和紙讓陽光不致於太強烈，是其用心之處。

協會的已故會長岸清一的捐贈，岸的好友岸田，原本設計了白色箱子的現代主義建築（大概是鋼筋混凝土造），因為奧運中止，沒辦法只好改為木造。原本全為岸田親自設計，但岸田在視察柏林奧運回國後發生「舞姬事件」[※4]，之後他對設計工作意興闌珊，而將設計委託給後輩的前川，以及他特別注意到的資質秀異學生丹下來負責。

對於丹下設計完成的建築，堀口曾表示「太過強調結構的表現而肆無忌憚」，顯現他的不滿，但也藉此機會，丹下在年輕世代間的知名度提高了。

堀口所嫌惡的丹下的結構表現主義，戰後因為廣島和平中心與香川縣廳舍完工迎來第一波高峰，並且在國立代代木競技場完工後站上世界巔峰而廣為人知，也因此，岸紀念體育會館開始使用的拉門，直到香川縣廳舍都還持續著，然而丹下不再嘗試後就消失了。

※1【譯者註】保羅・魯道夫（Paul Rudolph）：1918～1997年。美國建築師，曾任耶魯大學建築系主任。運用混凝土的手法以及高度複雜的平面圖十分知名，著名作品為耶魯大學藝術與建築大樓。

※2【譯者註】路易斯・康（Louis Kahn）：1901～1974年。出生於帝俄時期的愛沙尼亞庫雷薩雷，後來舉家移民美國。美國建築師、建築教育家，曾於耶魯大學、賓夕法尼亞大學任建築學教授。位於加州的沙克生物學研究所是他知名代表作。

※3【譯者註】岸田日出刀：1899～1966年。日本建築學者、建築師。曾與內田祥三致力於關東大震災後東京大學校園復興計畫，他也是戰前至戰後建築領域的設計權威。

※4【譯者註】舞姬事件：當年日本建築界第三代領導人內田祥三，指名由岸田負責1940年東京奧運的設計任務，並派遣岸田至希特勒的柏林奧運會場視察。然而回國後發生內田意料之外的事件。首先是，岸田原本就不認同柏林奧運設計者亞伯特・史佩爾（Albert Speer），回國後大肆批評史佩爾的古典設計。另一個就是奧運會場的選擇問題，因為未經協調即公開表示青山練兵場為合適地點，引發軍方不滿，最後無轉圜餘地而破局。第三件則是岸田私人的「舞姬事件」，雖然內田為他找來某中堅建設公司社長代為處理金錢與後續情，但之後他就對設計工作失去熱情，只執行國家分配的公務。無人接手的奧運會場設計工作，原本可能以東京地區的建築師一同擔任而導致平庸的設計產生。後來因為戰爭因素，東京奧運中止。

聖保羅美術館與SESC POMPEIA —巴西女性建築師的代表作—

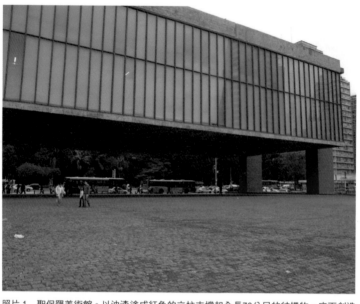

照片1　聖保羅美術館。以油漆塗成紅色的立柱支撐起全長70公尺的結構物，底下創造出挑空空間。館內收藏中世紀以後的繪畫1000幅以上，堪稱「奇蹟的美術館」。

巨大建築結構物之國——巴西

我曾經前往巴西一次，造訪聖保羅、里約熱內盧與首都巴西利亞等地。

那次是為了出席日本戰後建築相關的學術研討會，主要行程目的是到大學演講，所以自由地到處觀看建築的時間很少。雖然如此，能夠看到巴西利亞的都市計畫與奧斯卡‧尼邁耶主要的建築作品，還是讓我相當開心。

造訪當地才初次知道的關於建築之事，在巴西，是其規模之大。

總之，每座建築都很龐大。就算二十世紀以前的歐洲風建築也不像這樣，這些都是第二次世界大戰後建造的，不只是尼邁耶的，所有建物都是大型建物。挑空支柱的跨距是日本的好幾倍，體積與面積都不是尋常尺寸。

奇跡般的美術館成立背景

這些非凡的戰後建築當中，因為與日本戰後建築有關而引人注目的有〈聖保羅美術館〉。

正如名字所示，這棟建築位在聖保羅市，座落離市中心稍微有段距離的地方，立地的山丘已將陡坡削去部分，形成台地，從這裡眺望景致十分優美。

我參觀目的就只是為了看建築，在外面繞了一圈後進到館內，看了展示品忍不住懷疑起真偽來。正大光明地展示在這裡的，不是米開朗基羅就是拉斐爾作品。我認為文藝復興時期的大師作品除了美國歐洲有收藏，其他地區應該沒有，於是懷疑起其真偽，結果是我太失禮了，這些全是真蹟。

為何歐洲的大師作品真蹟會來到巴西呢？這與第二次世界大戰時巴西的特殊立場有關。

巴西維持中立。正確地說，是暗地裡支持德國，表面上保持中立，同時供給物資給同盟國與軸心國雙方，屬於兩邊集團的世界各國，只有巴西仍財富增加。當時巴西的媒體大亨沙托布里昂（Assis Chateaubriand）投入一部分財富收購歐洲名畫。

文章一開始就提到，總之巴西的戰後建築就是規模龐大，在戰爭期間、戰後百廢待舉的世界各國中，唯獨只有巴西這個國家變富裕強大。新首都巴西利亞的大都市計畫得以實現，也是同樣的理由。

丹下建築的影響力及於地球的另一側

在聖保羅美術館外面繞一圈的時候，我注意到三點有意思之處。

第一點，是挑空支柱跨距達70公尺的框架結構，這應該是當時世界最長的吧。雖然沒有特別查證，但我認為設計者應該是有意識到此才會這麼做。鋼骨構造的姑且不論，現存的鋼筋混凝土造框架結構建築中，想不起來有其

他像這樣大幅跨距的。

第二點，是全面使用清水混凝土（板模澆置混凝土）的裝修手法後，柱子上還塗刷油漆，這種美學十分罕見。即使是在清水混凝土的祖國歐洲，或是清水混凝土的天國日本，當然在北美也不記得有見過這種裝修手法。雖然尼邁耶也會刷油漆，可是僅限白色。

第三點，這是一個活生生的案例，讓研究近代建築相關的日本建築史家感到十分不安，這件作品與丹下健三會是怎樣的影響關係。

兩座建築很類似。無論是以支柱舉起、浮在地上的橫長箱狀也好，在箱上的縱格子狀開窗方式也好，或者是清水混凝土的裝修手法，都與丹下的廣島和平中心本館給人的印象十分相似。在廣島和平中心與聖保羅美術館這兩項作品前，以提出支柱這種作法的柯比意為首，已完成好幾座，然而，長而大的橫長箱子浮在空中的清水混凝土建築，只有早於廣島和平中心一年完工的雷蒙〈讀者文摘東京支社〉（1951年）。而廣島和平中心的競圖案〈讀者文摘東京支社〉（1949年）問世時間比讀者文摘東京支社還要更早。

我感到不安的是，聖保羅美術館是否曾對丹下產生影響這件事。

之所以這麼擔心，是因為回顧在廣島和平中心競圖前一年

照片2　極可能影響聖保羅美術館的廣島和平中心（現為廣島和平紀念資料館本館）。（照片提供：廣島和平紀念資料館）

發生的廣島和平紀念聖堂競圖案，丹下提案因為讓人聯想起尼邁耶先前作品〈聖方濟各堂〉（Igreja de Sao Fran-cisco de Assis，1945年）而遭淘汰的事。如果丹下注意到巴西的尼邁耶一派的動向的話，如果聖保羅美術館完工在先的話，會受到影響一點也不奇怪。

慌亂地查證確認過年代後就安心了。丹下廣島和平中心的競圖案在1949年獲選，1952年完成。另一方面，聖保羅美術館是在更晚的1968年才完工。

廣島和平中心計畫曾1951年在倫敦召開CIAM※第8屆大會時，丹下在柯比意面前發表並且獲得好評，這項計畫讓世界上的柯比意系建築家之間都注意到，「日本有個建築師丹下」。

這麼一來，聖保羅美術館受廣島和平中心影響的可能性很高。

設計這座美術館的當地建築師，是巴爾迪（Lina Bo Bardi）這位女性建築師，今年（2014）是她生誕一百週年，她只比丹下出生稍晚一年，不過作為女性建築師在全世界她應該是最初的一群吧。經手聖保羅美術館時，她正步入50歲、生涯高峰的階段。

巴西的清水混凝土

獨自造訪聖保羅美術館的隔日，同行的塚本義晴表示「發現很有趣的建築，一起去看吧」，帶領我前往聖保羅的住宅區，可說是弱勢貧窮地區的藝文中心。這裡稱為〈SESC POMPEIA〉，提供當地兒童為主的民眾藝文活動與運動的空間。

該處利用紅磚造的舊工場改修為餐廳與商店，旁邊的巨大運動設施為新築建物。左邊為設有游泳池與籃球場的主體建築，右邊為容納電梯、洗手間與辦公室等空間的塔。兩者之間有不小的距離，在地面可以行走穿過建築背後的道路，主體與塔之間可透過空中步道相連。

空中步道的動感設計讓我印象深刻，對於長年在世界探訪清水混凝土建築的建築史家的眼中，有兩項細節鮮明而而生動，一般人或許不太會注意這兩點吧。

其中之一是窗戶，在粗獷裝修的澆置清水混凝土表面切割出不規則形的窗戶。吉坂隆正因為「隔牆有耳」，而在自宅切割出耳形的開口部，這裡則完全是自由曲線。仔細一想，這是很難做得到的手法。就算嘗試了，也會因為自由曲線太過恣意而忍不住受到嫌棄。

然而，這裡作為窗戶的開口部，要說是高明還是笨拙呢，這般難以捉摸的線條，可是又不是有瑕疵的表現，設計者實在太受這種才能眷顧了。

另一項我所感受到而且欣羨不已的才華，表現在收納塔的部分之一的電梯之圓筒上。圓筒採用板模澆置清水混凝土裝修的手法，然而表情十分不簡單。板模的接縫處下端稍微有點突出的作法，光影效果簡直有如波浪一般，從來沒見過這種裝修手法。

板模澆置清水混凝土為了讓陰影更「濃密」而立體，會使用特別粗糙的板模。例如雷蒙會運用板模「顯現灰縫」，有各式各樣的嘗試，但我不知道還有這種作法。

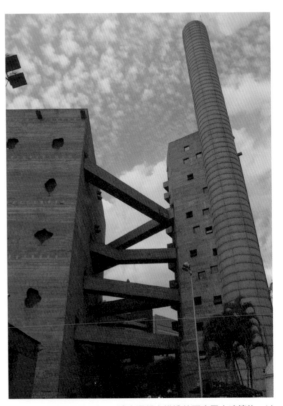

照片3　SESC POMPEIA。清水混凝土構造的兩座巨大建築物，以及連結兩棟的Y形空中走廊是傑出之作。

照片5　接合處的縫並非單純突起而已，設計頗具個性。

照片4　清水混凝土牆面上的不規則形為窗戶。

一問之下，這是將汽油桶切開使用的結果，實在是無比大膽的作法，太棒了。

完全是充滿力量的嶄新清水混凝土表面，原以為是年輕建築師近年的作品。經過詢問才知道是1986年完工、距今三十多年前的作品了，與我料想的有極大差距。聖保羅的清水混凝土跟歐洲地區的一樣，沒什麼髒污。

而設計者名叫 Bo Bardi。

原本以為是聖保羅美術館建築師巴爾迪的女兒，沒想到正是她本人。這是在她美術館完工後十八年的作品。支撐著巴西戰後建築的榮景的，可不是只有尼邁耶一人而已呢。

※
CIAM：Congrès International d'Architecture Moderne，國際現代建築會議的縮寫。1928～1959年之間在各國共舉辦11屆。

詹努勒邸、許沃柏邸、史托札邸

——從早期作品探索巨匠起源——

建築偵探團在歐洲

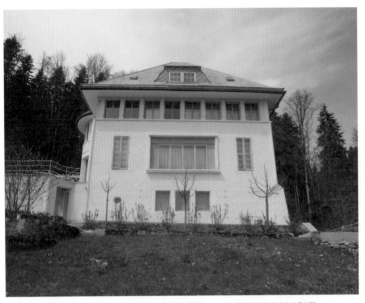

照片1　詹努勒邸。大師為父親建造的處女作家屋，應該受到了貝倫斯的影響。

截至目前為止的漫長歐洲建築偵探行之中，大部分的國家我都拜訪過了，不知為何，總是沒有機會到瑞士與丹麥這兩個國家參觀。丹麥沒有我想看的建築所以無可厚非，但瑞士有許多我想看的建築啊，到底怎麼回事……。像是義大利、法國、德國、奧地利等圍繞著瑞士的國家，明明都各自造訪了至少十次以上，就只有這個阿爾卑斯山岳地帶留下一大片空白。

2012年，我的個人建築展在慕尼黑舉行，為準備展覽而短暫停留，因為有兩天空檔，於是得以前往未曾到訪的瑞士。真想更早就來這裡。古老的建築有人稱瑞士小木屋的校倉造民家非常棒，進入近代之後有柯比意的初期作品，以及史坦納的歌德堂。然後還有現代的彼得・祖索爾※1諸作品，想看的建築很多。這回就來介紹柯比意的初期作品吧。

作為處女作的令人困惑的住宅

或許會有讀者認為柯比意是法國人吧，其實他出生、成長都在瑞士，出生於靠近法國國界的法語圈鐘表產業重鎮拉紹德封。父親是鐘表工匠，負責鐘表文字盤上的裝飾工作，總之，他在充滿藝術氣息的環境成長。

一到了拉紹德封，我首先造訪的是1912年的詹努勒邸（Maisons Jeanneret）。柯比意從當地的美術學校畢業後，猶豫著要走建築師這條路還是以成為畫家為目標的時候，展開「東方之旅」，在希臘看到帕德嫩神殿時決心成為建築師，歸來之後，1912年，最早經手的是為父親建造的白色的家，當然這是他的處女作。

日本的年輕建築師也一樣，一開始頂多只能接到建造親兄弟家人房屋之類的工作，二十世紀的代表性建築師在這點上也沒有不同。

關於這棟處女作，我事前完全陌生。成名後的柯比意將之視為自己初期作品，還有同年的許沃柏邸（Villa Schwob），因為是父親的住宅所以沒公開，難怪我不記得這棟房屋。

沒有公開的處女作引發了我的好奇心，照著地圖前往城鎮外圍的住宅區，望見陡坡上目標的房屋時，頓時覺得自己是否搞錯了什麼。因為蓋在那裡的是極其普通的郊區住宅啊。到底哪裡像二十世紀的巨匠之作？

照片3　簡直是少女風格（？）的壁紙與奇怪形狀的暖爐。

照片2　圓形的窗與門吸引人來到迷惘的世界。

照片5　南邊的庭園側。

照片4　許沃柏邸。北側的立面，靠近道路側。

房屋上面搭建著三角形的屋頂，逐層以設計分別，具裝飾性細節。若要提到特徵，就是各處皆塗上了白色。登上斜坡，來到平台狀的前庭才發現，圍繞前庭的牆壁色彩驚人。純白的牆壁上有一部分塗成藍色，這是柯比意的建築上從未見過的藍色，甚至讓人懷疑是近年修復時弄錯的華麗而失衡的寶藍色。

穿過庭園站在門口前，門是圓形的，這點意味不明。

我的困惑又加深了，打開門走進室內，困惑達到最高點。牆壁上張貼著只能說是少女風格的小碎花壁紙，很奇怪地在寬廣的起居室正面中央蓋了一座破壞整體的怪異形狀暖爐。

即使知道後來的柯比意才華洋溢也無法忍受，於是詢問工作人員，才知道原來當初建造就有這座暖爐，就連壁紙也是忠實復原。證據就是她讓我看的完工當時舊照片，還有Charles Jeanneret（柯比意本名）簽名的原圖。然而從老照片與建築圖面上無法分辨色彩，我認為中庭的藍色與壁紙花紋的顏色很奇怪，於是向對方確認，她的回答是：

「父母對於兒子建造的家屋處女作非常珍惜，過世後由皮埃爾・詹努勒費心保存，色彩的復原也是由他經手，所以絕對不會錯。」

建築師皮埃爾・詹努勒（Pierre Jeanneret）正是柯比意的堂弟，兩人在柯比意的工坊合夥經營了二十多年，他也是柯比意的恩人，拯救在第二次世界大戰期間因為積極親近納粹而在戰後備受批判的堂兄。如果是這位皮埃爾擔保修復的，那就毫無疑慮了。

父親的住宅設計風格以裝飾藝術造形為基礎，然而建築師完全不明白前進方向或者依循方法而顯得迷惘，完全找不到有什麼隱藏的未來先驅性。

以「鄉土風新藝術」為志

接續父親的家，我又看了三棟在附近的柯比意初期作品。這比他父親的住宅早幾年建造，他只是協助當地建築師建蓋的，其實算不上是處女作，也不光是他一個人的作品。這些建築的新藝術風格很顯著，然而並非巴黎或維也納那種纖細精巧的設計，反而像是帶點捷克與匈牙利那種混雜了厚重、呆板風土特性的新藝術風格。簡單說，就是歐洲邊陲諸國的「鄉土風新藝術」。

他居然做過新藝術風格的嘗試，讓我略略吃驚。因為，後來成為了不起的建築師的柯比意，曾像是聊起不相干的事情般對旁人說：「我年輕時新藝術風格流行，然而不具備開拓現代建築的能力。」讀到這段文字的人應該不會聯想到，他本人就是那股潮流的體驗者。所以這段話或許解釋成「我年輕時的新藝術作品，與現在的我沒什麼關聯」比較恰當吧。

首先是「鄉土風新藝術」，接著是迷失方向的〈詹努勒邸〉。這就是柯比意的起點，二十世紀建築巨匠從這裡開始走自己的路。

雖然失敗仍繼續嘗試

看完一圈詹努勒邸與周遭的三棟建築後，我到附近的〈許沃柏邸〉參觀。這座與詹努勒邸同一年完成的作品，是柯比意首度讓建築界仔細端詳的作品，以北邊的立面作為自己主張的黃金分割案例。的確，這棟建築拂去了鄉

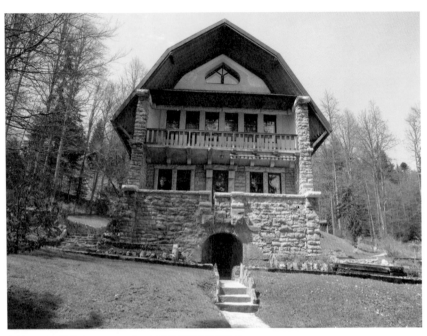

照片6　史托札邸（Villa Stotzer），同樣為柯比意初期作品。

土風新藝術與迷惘的神色，無論是人工化而平坦的幾何學分割下突出的壁面也好，強力挺拔的構成也好，或者採用茶色的磁磚與玻璃磚也好，因為產生新方向性，所以散發著一股張力。然而，這只限於面向道路的北側立面，若從圍牆外南邊的庭園側看過來，跟當時到處都是的裝飾藝術風郊區住宅沒有兩樣啊。

初次見到柯比意聞名於世前的作品，正確地說，是查爾斯·詹努勒的五座建築，對於在踏入建築之道的學生時代讀過他的代表著作、戰前出版的《邁向建築》法語版原文書而十分感動的我本人而言，甚至可以算是一償四十多年來的宿願。

任何一座建築都不能算是大作，從中也看不出後來的天才之一鱗半爪，雖然教人吃驚，但對建築史家來說卻極其刺激思考。

特別是有關於他的起點。不同於萊特、葛羅培斯、密斯※2等二十世紀建築的創造者，他是從距離時代的推進力中心十分遙遠的瑞士山間城鎮開始的（不過，他在1907年與1910年待過

從嘗試錯誤中改進。

佩雷與貝倫斯的工作室），雖然設計比起時代先驅晚了一輪，但他會思考「這樣不行」而自行找出新方向，以及

移居巴黎成為轉捩點

這個位在邊陲、起步又晚的青年，在移居巴黎後獲得轉機。來到巴黎，將根據地遷移至時代中心與前端位置的城市，查爾斯・詹努勒變身為柯比意，之後的成就則如同大家所知的那樣了。

如果，柯比意沒有在鄉下山谷間那個階段又會是如何呢？與葛羅培斯和密斯等人並駕齊驅、白色箱子大玻璃立面的薩伏伊邸等一群作品會出現應該是肯定的，然而，後期具有他特色的瑞士學生會館為首的傑作群是否會誕生呢？使用自然石材與木料，將牆壁裝修得粗獷，喜歡曲線與曲面、不規則變化的本質，是根植在瑞士的山谷間、寧靜而深邃的查爾斯內心的吧。

※
1
彼得・祖索爾（Peter Zumthor）：1943年生於瑞士巴塞爾的家具職人家庭，十分講究建築物的實用性與使用的素材，作品有柯倫巴藝術博物館（2007年）等。2008年榮獲高松宮殿下紀念世界文化賞的建築獎。

※
2
萊特、葛羅培斯、密斯：為現代建築三巨匠，也有人會加上柯比意，稱他們為現代建築四大巨匠。

通往西部的門 ——不鏽鋼板——

照片1　通往西部之門，配置圖與立面圖。

遇見架在天空的大拱形

長久以來一直想看的「通往西部的門」，終於在前年造訪聖路易的時候見到了。

設計者是戰後美國代表的埃羅・薩里寧。即使後來有路易斯・康（Louis Kahn）或諾曼・福斯特（Norman Foster）等人才輩出，若是只能選一個戰後美國代表性建築師，那麼絕對是薩里寧，日本的話就是丹下健三了。

日本建築界最初注意到這座門，是在1948年競圖的階段，這項競圖案也實在太有趣味了。

有人拍下照片給我看。上方是配置圖，下方是立面圖，一旦見到了就會烙下深刻印象。立面圖看起來可說是有如在天空架設彩虹的拱門，也可說是為密蘇里州議會大廈加上畫框，這種紀念碑式的表現效果實在完美。

我認為更加驚人的是配置圖，拱門的影子清晰地落在前方密西西比河的河面上。無法以一劃橫槓當圖示的拱門，因為加上影子而在圖面上顯得立體，躍然紙面。這麼說

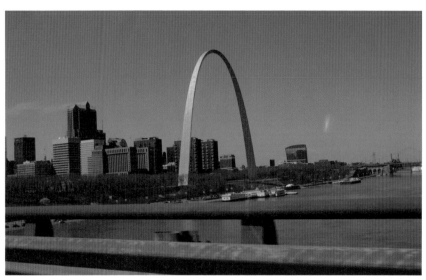

照片2 聳立在密西西比河畔的大拱形與市中心。

表現新拱形的柯比意

令人意外地，完全不知道柯比意是第一個在圖面強調影子以製造效果，在戰後不久即展開的廣島和平紀念聖堂競圖時擔任審查委員的村野藤吾，對於前川國男、丹下和菊竹清訓等柯比意派的建築圖面，曾特別坦率提出，柯比意這種強調影子的作法會讓圖面顯得髒污。就算是這位村野，看到薩里寧這幅圖面也會向他致敬吧。

當時這項競圖案之所以蔚為話題，不只是因為提案內容優秀而已。薩里寧的競圖案發表的隔年，1949年，日本舉辦的一場大型競圖活動，全是些有點名氣但沒有實際作品的年輕建築師參加，發表了類似創意的案子還入選了

吧，若是將配置圖當成一幅風景畫來看，那麼畫的主題就是倒映在水中之影。

以影子為主角的建築圖面，可說是前無古人後無來者。

柯比意以前對屋頂費盡苦心想做出美麗的配置，面對弟子「明明不會有人看到」的指正，據說他回以「可是神看得到啊」的答案。真不愧是薩里寧，難怪他得以與丹下一同牽動柯比意以後的世界建築界。

一等案。

年輕的丹下在廣島和平中心的案子，架起了大拱形，從拱形的另一端可以窺見原爆穹頂。也有人指出與前一年的通往西部之門設計類似，然而除去拱形不提，將原爆穹頂擺在配置焦點的丹下案，因為都市設計秀逸所以列為一等。結果拱形因為政府預算不足而沒有實現。

在丹下晚年向他詢問起此事，他回答：

「當然不是從薩里寧那邊得來的構想，但還是被人家這麼說。」

丹下不是從薩里寧那邊，而是直接從柯比意的案子，又或者也從學習柯比意的義大利建築師利貝拉（Adalberto Libera）羅馬萬博〈海之門〉（1942年）當中得到靈感。獨立式拱形這種創意，雖然從戰前至戰後在世界各地的競圖案中屢屢出現，但溯及根源仍是1931年的柯比意〈蘇維埃宮競圖案〉，在他之前，沒有其他建築師想過這麼奇特的拱形使用方式。

也希望讀者們思索一下，拱形自古羅馬時代登場以來已經過三千年以上，作為石材與磚塊等建材不可欠缺的結構而興盛，理所當然地一定是在拱形結構上搭載物體，拱橋上面有車輛與人通行，若是建物上面會搭建更高一層的載重。然而審視蘇維埃宮的設計案，是在大廳的屋頂上架起彩虹般的大拱形，而其上什麼也沒搭建。雖然沒有承載什麼，但就結構而言是主結構無誤，利用鋼索將屋頂的鋼骨懸吊在下方。雖然沒有作為懸吊結構的拱形。將這種運用方式傳統而古典的古老結構、代表歐洲與世界組砌式結構，經過全新思考改變用途，而且加上了更豐富的表現方式。

對於二十世紀建築而言，「不以裝飾或歷史樣式隱藏結構體與材料，就這樣真實表現」是一大主題。如果是鋼骨就選擇適合鋼骨直線性的柱、梁結構，混凝土則是清水混凝土的素顏展現，完全是自古以來的拱形要如何作為新的結構與表現呢？

蘇維埃宮這個案子帶來的衝擊十分巨大，高中生丹下看到外國雜誌上介紹的蘇維埃宮案後決心成為建築師，之

後，有許多建築師提出了類似建築案。

不鏽鋼板作為建材的登場

不只是拱形，將結構體顯露在外，並且將天花板吊起來的想法是自蘇維埃宮開始的，我想對寫下這些的自己打個岔。在蘇維埃宮競圖案之前，同樣是革命蘇聯舉辦的「哈爾科夫劇院競圖」，川喜田煉七郎的顯露結構體的提案，就已經壓倒第二等的葛羅培斯而入選了，柯比意也有可能是從川喜田的提案偷取點子的。

照片3　從側面看的角度。剖面為正三角形，其邊長在底邊為16.5公尺長，至頂端縮至5.2公尺。

繼續岔開話題吧。從蘇維埃宮開始的顯露結構體路線似乎很合日本建築師的意，戰前有村野的宇部市民會館，戰後則有菊竹清訓的仙台市公會堂以及接下來經手的都城市民會館。

雖然顯露結構體的路線已有數座建築實現，然而蘇維埃宮設計案中最重要的拱形卻難以落實。審視蘇維埃宮設計案發現拱形是輕輕地飛翔在空中，設計者究竟打算採用何種結構呢？光從圖面判斷好像是鋼筋混凝土。單單只是像彩虹一樣豎

照片4 拱門全景。象徵西部開拓史的歷史性紀念碑。

立起就是一大難題，在其底下還要吊起建築本體的屋頂，即使在現今也許做得到但也相當困難吧。

就我所知，自蘇維埃宮設計案以來至今已歷經近九十年，始於柯比意的二十世紀結構表現主義之夢，做到讓柯比意也會羨慕等級的實際作品只有這兩項，一項是薩里寧的通往西部之門，另一項則是丹下的國立代代木競技場。

回到通往西部之門這件作品。幾乎實現了完整的設計案，也像原來的提案那樣令人欽佩。

在美國的中央自北往南流過的密西西比河，將美國分成東部與西部，自東部移民過來的美洲開拓者，在抵達密西西比這條大河的河邊後，建立了城鎮就是聖路易。

密西西比河的西側就是西部了，要前往這座「通往西部之門」的觀光客，必須從這座門裡的坐椅式電梯逐漸往上爬升，到頂端後走到側邊，從頂上開的小窗眺望西方的大平原。

像這樣的鋼骨構造，在至今半世紀以前有辦法建造的大概只有美國了吧。總之，從左右各自組起鋼骨鋼架時會越來越細而且更加傾斜，最後在頂端連

結起來。還會因為日照造成鋼骨收縮，使得左右末端的位置有所變化，因為是工程困難所以在學生時代就有耳聞。

只是，關於鋼骨（鐵骨），在更早之前就有艾菲爾建造的高塔、橋梁等驚人的結構表現主義成果了，這座通往西部之門，從外觀既看不見鋼鐵，進入裡面後也因為搭乘電梯而沒有見到鋼骨的印象。

在充分運用鋼骨技術的通往西部之門，吸引觀者目光的，是拱形外觀與不鏽鋼表層這二者。如果外面鋪設的是鋼、鐵或者磁磚的話，印象會有極大差別。不鏽鋼的外殼可以將銳角包覆，如今外觀依舊閃閃發亮。

雖然沒有特別調查不鏽鋼板是何時且如何使用在二十世紀建築的，不過作為建築表現而大量使用不鏽鋼板當作主角，這項作品應該是第一個。之後雖然被當成帷幕牆而大量使用，最後在世貿中心大樓（1973年）登場，然而不鏽鋼板劃時代的閃亮光芒，如今仍於通往西部之門閃耀著。

巴西利亞 — 柯比意偏好的材料 —

照片1　國會議事堂。正面左側像是碗倒扣的建築是上院，右側有如淺盤狀的是下院。

遇見人工都市巴西利亞

在前往巴西利亞之前，我很期待一件事。

作為量身規劃的二十世紀理想都市，完成一段時間後就聽聞「真不想住在這枯燥無味的城市」這種聲音。廣場與街道雖然氣派，但沒有繁華鬧區也沒有聲色場所，實在是極度無聊，大概是這樣的說法。當絕大多數的人都是如此批評時，槙文彥在媒體上發表了見聞記，「出乎意料地好，居住的人都相當滿意。」

到底是「真不想住在這裡」還是「出乎意料地好」呢？如果有機會真想親自確認看看。然而地球另一端實在太遠了。就這樣十年、二十年過去，終於有機會前往了。

從里約熱內盧搭機往內陸飛航大約一小時後，就見到在叢林中突然出現的城市。搭車進入市區，立刻前往中心的廣場。實在是太感激了，因為我不想直接驅車抵達正面遠方另一端的中心設施啊。

照片2　外務省1樓的迴旋梯。

細長的中央廣場兩側，各官廳單位、美術館與教堂並列，走在草坪上怎麼都無法走到中心設施。因為草地上有太多活動在舉行，還有從巴西各地前來參訪旅行的各種團體與遊客在這裡來來往往。

天空蔚藍，飄著朵朵白雲，陽光極為強烈。

走到有點累的時候，終於來到中心設施前方了。中心設施稱為「三權廣場」，圍繞著這座廣場的是掌管司法、立法、行政三權事務之中心建築。司法單位是最高法院，立法單位是國會議事堂，行政單位則是總統府。

雖然說三權分立，但建築方面壓倒性地出色的是國會議事堂，於是設定目標直奔三權中的一權，國會議事堂。

議會由上院與下院組成，左手邊像是把碗倒扣的建築就是上院，右手邊有如淺盤狀的則是下院。背後兩棟細長的大樓則是分屬上下院的事務棟。

三權廣場的地下設置有兩座設施。其中一座當然是巴西利亞建設的主題博物館，裡面展示都市設計的盧西奧・科斯塔與建築設計的奧斯卡・尼邁耶二人與競圖經過等資料。另一座設施是意識到日本茶室而建的休憩所。尼邁耶喜歡大型日本建築所以蓋成茶室風，這是當地的教授說的。

柯比意的草圖在都市設計的競圖中當選

博物館內展示著當選時的競圖提案，這是今日的競圖無法想像、然而當時的競圖活動也難以想像的內容，上面幾乎沒有描繪任何都市設計與建築設計圖樣，只有對應相當量的文字以及少數的草圖。然而光是這樣就獲選了。有關都市設計的草圖，或許讓人頓時難以相信，只有以粗線條任意畫上十字開始而已。在預定的地形上以十字軸線貫穿，頂端三權大樓集結，就只是這樣的提案而已。

照片3　計畫剛開始時的巴西叢林。

而豎立在三權廣場的建築之草圖，更讓人難以置信，沒想到是柯比意畫的草圖。盧西奧・科斯塔在競圖當中獲選，跟他的老師柯比意討論這樣交出草圖就好嗎？然後就直接交出老師給的草圖了。不過老師不知道在想什麼，居然主張廣場裡全部種大王椰子之類的椰子樹，仔細地在圖面畫了椰子樹。

巴西利亞在氣候方面並不適合種植椰子樹，科斯塔十分認真地種了椰子樹，結果都枯萎了，導覽的當地教授說道。

以丹下健三「廣島和平中心」為原型？

得知都市設計是從十字開始進行，我心裡浮現了「該不會是？」的念頭。我想起丹下的廣島和平中心計畫。那個計畫同樣配合地形與原爆穹頂從十字主軸開始，配合東與西的山勢形成橫軸（現今的廣島平和通），太田川圍繞下的三角地上（現今設立和平中心的公園）以原

爆穹頂為目標形成縱軸。

丹下配合當地地形劃下十字軸心的都市設計，在1951年於倫敦舉辦的CIAM第八屆大會上，在以柯比意為首、引領世界的建築師們面前發表，柯比意對此表示「相當好」。

巴西利亞計畫的競圖，是在那之後五年的1956年舉行的。

我在丹下晚年對他進行訪談時，曾經談起他為了東京都廳舍（目前的廳舍）計畫而造訪巴西利亞的往事。盧西奧·科斯塔在尼邁耶邸熱烈歡迎丹下來訪，當時，科斯塔表示，「我問了柯比意『在老師之後的會是誰呢？』」他回答我『是丹下』。」

丹下雖然這麼說道，「這應該是拉丁民族的客套話吧？不要寫出來啊。」然而我認為，對柯比意老師畢生傾慕不已的科斯塔，對於丹下在老師面前發表計畫，不可能不知道。

而老師也給予好評的廣島計畫，不可能不知道。

無論科斯塔的十字軸心計畫也好，或者尼邁耶的茶室風休憩空間也好，巴西與日本的緣分意外地深遠呢。

照片4　公家機關街區的最高法院，遮雨棚達6公尺。

照片5　林立的集合住宅，支柱與挑空空間讓人印象深刻。

成為世界遺產的二十世紀理想都市

走在中央廣場，參觀整列的官廳建築，之後漫步在住宅區與商店地區，令人感動的一日結束了。

這裡絕對是二十世紀的理想都市。精確地說，是傾慕柯比意的盧西奧・科斯塔與並非傾慕而是受柯比意強烈影響的奧斯卡・尼邁耶，二人致力實現的柯比意理想都市。步道與車道完全是分離系統，所以一整天步行下來完全感受不到車的存在，整排的集合住宅完全遵守柯比意的住宅單位原則※，我還是在這裡才初次體認集合住宅的支

照片6　街道風景。有商店街沒有繁華鬧區。

柱與其構成的生活空間，居民在這挑空空間喝杯茶休憩一番，從側邊可以自由經過通行。

隔天，再次到中央廣場散步，再看看數座建築物內部，在住宅區吃午飯，心情的變化連我都覺得驚訝。

我認為：「在巴西利亞待一天就好。」柯比意的理想都市中，只能遵照柯比意的原則與設計風格，待到第二天就有如面對相同的法式套餐重複端上來時的心情。

這裡實在沒什麼有趣的。沒有繁華鬧區，就算不是喜歡逛街購物、飲酒、喧鬧的人也會覺得寂寞。

住宅地區有好幾千戶才配置一處有劇院、集會所與商店的地區，商店區有洗衣店、花店、鞋店、服飾店、書店、咖啡館、餐廳等各式店鋪一間間並列。

有商店街然而沒有繁華鬧區。

劇院、集會所與商店地區通常面向距離稍遠的公園而設置，感覺明

顯受到社會主義影響。

這裡是30萬人口的首都。劇院、集會所與商店區卻只集中在一處，如果這種配置與設計能更自由一點，肯定能形成一處大而熱鬧的繁華街區，成為真正的理想都市。

柯比意的都市論當中並沒有繁華鬧區這種消費場所，當時的巴西政府也崇尚社會主義，再加上如今我們也都清楚尼邁耶是位社會主義者。社會主義的發想有一點奇怪之處，就是重視生產而輕視消費。他們沒有想過，生產同時也伴隨著消費。生產與消費是對稱的，是同個事物互為表裡，然而這裡展現的現象正好相反，也沒做這般的思考。

如今雖然很多想講的話，不過，我認為這裡的確是值得來待一天的都市。

更何況這裡還是世界遺產呢。

※ 住宅單位原則：柯比意所提出的「居住單元／住宅單位」概念。集合住宅為住宅單位組合而成，有關如何讓這種建築物富變化的裝修手法之類的方法。

薩伏伊邸 —柯比意的遺產—

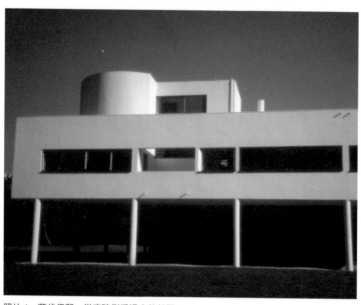

照片1　薩伏伊邸。從庭院側看過去的外觀。

因都市計畫而開花的才華

2016（平成28）年7月柯比意設計的國立西洋美術館登錄為世界遺產。雖不是為了紀念他，但在此將分二回介紹柯比意的功績。

首先要介紹的是戰前的1931年作品〈薩伏伊邸〉。柯比意有一連串作品被登錄為世界遺產，這些作品遍布法國、印度、日本等世界各地，位居中心的法國當中，最為人熟知的應該還是薩伏伊邸吧。印象鮮明生動，一旦見到就在腦海裡烙下深刻印記，無法忘懷。

在巴黎郊外林木圍繞的敷地中央廣闊的草坪上，純白的建築物在陽光下閃閃發亮。而這座建築並不是強力沉穩地座落在草坪上，而是以極細的圓柱支撐起橫長的箱子，有如浮雲般飄浮而耀眼。

這個時期，柯比意發表了符合二十世紀的新建築之五項原則。①支柱支撐挑高，②屋頂庭園，③自由平

面，④水平連續帶狀窗，⑤自由立面。

薩伏伊邸之所以予人強烈印象的飄浮外觀，是五項原則中居首位的支柱支撐挑高造成的效果。雖然支柱在他的設計當中是絕對會出現的元素，但沒有其他作品比這個純度更高的了。

為什麼呢？造訪時因為沒有確認當初的建築平面，所以不清楚，不過支柱支撐挑高並非為單一建築而設立的設計元素，是為了解決都市問題，經過一番思考後得出的解方。

柯比意都市計畫的才能更勝於作為建築師的事實，開始在法國與全世界廣為人知。何以要將世界花都、法國人最愛而誇耀的巴黎毀壞，以大馬路縱向橫向斜向貫穿，在道路兩側保留充分的綠地，豎立起超高層的住宅棟。他將此龐大計畫以「光輝城市」之名發表。

在森美術館舉辦的柯比意展，展示了光輝城市計畫的原圖，當中有一幅讓人難以置信的圖。意味深遠的圖中，巴黎街頭似乎因為空襲轟炸而毀壞，黑煙竄升。這幅圖似乎在主張「將前現代的巴黎摧毀，按照我的提案復興城市」。如此一來，柯比意被法國原來的建築界人士嫌惡也是無可厚非。

實際上，法國美術學院出身者所掌握的法國建築界與政府單位對柯比意的敵意一直存在，戰前他的工作極為不順利。

他的才能首先因為都市計畫而發光，被視為其中一環而思考出的方法，就是支柱支撐挑高這項作法，所以將此列為五種原則的首位。

支柱挑空底層之妙

無論是運用在公共建築或者是個人住宅，使用支柱讓底層挑空，解放地面成為人與車輛的交通空間。適用此一原則的個人住宅範例是薩伏伊邸，一旦造訪就會明白是怎麼回事，底層挑空空間作為車道使用，具體而言可作為

自家車的停車場。因此，玻璃壁面依循車輛的迴轉半徑設計成圓弧狀。薩伏伊邸的地面層專供車輛移動與停車使用，家人的生活作息則是走上迴旋梯安排在二樓空間。

照片2　一樓的支柱形成的挑空底層。

儘管知道將適用都市的提案落實於個人住宅的敷地上是件無理的事，但這也是為了表現出挑空支柱的本質，就這方面的確也相當像柯比意作風。

關於理論，他可說是近乎固執地堅守自己主張，一旦說出主張就不會撤回。柯比意從不違背自己說出的話。

最能表現他這種性格的，莫過於五項原則中第二項的屋頂庭園。一樓空間解放為人與車的通行空間，那麼綠地又該怎麼解決？為了回答此問題，他導出了屋頂庭園這個解答，將地上的綠意移上屋頂就解決了。關於屋頂庭園，現今另當別論，在九十多年以前就將此列為第二主張，是因為要強力讓挑空支柱這種作法成立。

至於薩伏伊邸的屋頂庭園目前是何種狀況呢？或許連曾經造訪的人都沒注意到這點，我因為感興趣所以特別探索一番，庭園並非擺上盆栽而已，而是確實與建築合為一體式的土、水、綠意的三點組合。位在二樓居住層的起居室前設置的中庭空間一隅，大約佔了一帖榻榻米大小的面積。

薩伏伊邸率先在小住宅全面嘗試屋頂庭園，大概是因為防水或美學上的理由而失敗，所以才想說不如中止吧，但這又是五

照片3　從挑空底層往二樓的迴旋梯。

照片4　二樓中庭的屋頂花園。

項原則的第二項而不可能停止，所以在希望不會被注意到的情況下小規模實施，我看是這樣的。

自由的平面、水平連續帶狀窗、自由的立面也完美地實現了，或許有些讀者會覺得訝異，連續帶狀窗不是很簡單平常的事物，有必要特別提出來嗎？的確，在今日連續窗這類作法是很理所當然的常態。

在柯比意等二十世紀建築的先驅者登場之前，基本上在厚實的牆壁上開的窗戶都是縱長型的。自古以來，歐洲地區的窗戶都是這種類型。相對於狹窄縱長型的窗戶，水平橫式開闊的窗戶更能導入光線進室內，從室內能望見的視野也更遠更遼闊。

照片5　從二樓中庭望向起居室。

出人意表的突發奇想確立獨自的世界觀

不只是二十世紀建築的先驅者會思考這問題，追求新設計的日本青年建築師們也同樣思索著。1920（大正9）年大學畢業的分離派成員瀧澤真弓，與堀口捨己一同參加1922年的和平紀念東京博覽會的會場設計時也想到這點，但不知該怎麼處理才好，於是在柱與柱之間全面鑲上玻璃，模擬連續窗的作法。之後，他們看到柯比意薩伏伊邸的照片，感嘆原來有這樣的解決方法啊。這是他告訴我的往事。

作法是利用比柱子再往外伸出去一些的懸臂梁（cantilever），然後從那裡豎起牆面並且開橫長型的窗口，水平連續帶狀窗就誕生了。說起來是很簡單的方法，但最初想出這種解決之道絕非容易之事。

除了窗戶使用的玻璃以外，為了實現五項原則所使用的素材有哪些？這些同樣地運用了工業革命的成果──鋼鐵、玻璃與混凝土，呈現在建築上如何表現這些素材，這是二十世紀建築必須回答的超大

照片6　從二樓通往上面露台的斜坡道。

難題。

看了薩伏伊邸，的確整體為鋼筋混凝土造建築，因此這種連續帶狀窗還有這麼細的挑空支柱都有可能做得到，但還是有些不滿意。雖說是使用鋼筋混凝土，然而視覺上卻跟沒使用一樣。因為沒有一處顯露出混凝土的肌理原貌。

當時，要如何展現鋼筋混凝土這種素材的作法，以德意志工作聯盟為中心進行了各式各樣的嘗試，法國有奧古斯特‧佩雷以邯鍚教堂實現世界首座清水混凝土建築，柯比意對於這邊的嘗試卻不怎麼關注，只塗抹白色灰泥了事而已。明明身為佩雷的弟子，對於老師這麼走在前端的嘗試還真是意外地反應遲鈍啊。

當時的柯比意對於鋼筋混凝土這種新構造的鈍感，從結構形式可以觀察得到。採用柱上搭載梁的框架結構這點相當不錯，但柱的位置雜亂無章，從柱延伸出的梁接不上下根柱子。這結構到底是怎麼回事，實在令人不解。

框架結構這種結構，是以自身形成立體柵格為原則，然而這裡缺乏構造秩序的感覺。

薩伏伊邸絕對是座名作，今日回頭看這棟建築仍有許多困難之處。而如何克服這些困難，做出相異於同世代的葛羅培斯與密斯，確立只有柯比意才能達到的表現手法，將在下一篇解說。

瑞士學生會館與國立西洋美術館 ─柯比意的本質─

照片1　瑞士學生會館全景。

回歸本性的「回心」之作

登錄為世界遺產的柯比意作品群當中，或許可以1930年代初的「回心」為界，區分為前期與後期，而戰後在日本所建造的國立西洋美術館，屬於「回心」後之作。

那麼回心究竟是何時發生、因什麼事而起的？若以實作來論，是1932年的《瑞士學生會館》。

與上篇介紹的、前一年1931年完工的《薩伏伊邸》相較之下，其中顯著的差異教人不得不驚訝。

首先是整體外觀的不同。《薩伏伊邸》單純只是四方形的箱子，《瑞士學生會館》雖然同樣是箱形，然而樓梯間的牆壁採用平緩的曲線，有如要打破箱形的往二樓前面推出去的共通棟之壁面，一看就知道是極大的曲面（照片1）。

承載著箱子的挑空支柱造形也呈現截然不同的外觀，前者為細長的圓柱，後者採用了粗而呈橢圓狀的

壁柱（pier）。在歐洲地區，同樣為柱狀物體，細長柱子稱為column或post，粗而厚實具寬度的稱為pier，視作不同的東西，跟沒有壁柱（pier）概念的日本不同，在法國則是認為，一年之後所採用的柱子從piloti變成pier，就是不同的事物了。

再加上整體的形狀，裝修手法也大幅改變。相對於前作柱子、牆壁都以白色灰泥塗成純白，後者以支柱支撐的居住棟貼上大理石，挑空支柱的壁柱和梁全都為清水混凝土造，迎向人們的位置所建，大而彎曲的壁面上，不規則地貼上自然石材（照片2、3）。

首先是不規則的張貼自然石材牆面迎接人們，接著導入清水混凝土空間的作法。

從直線與平面變成曲線與曲面，從純白的灰泥轉成清水混凝土、大理石與自然石，光是這些變化就可說是回心之舉了。

我盡力不使用進步或變化這種說法，而採用「回心」這個宗教哲學上的用語來說明，是因為柯比意這位建築師的作法，讓人看到他回歸本心或者說本性的一面。在宗教上，因為反省悔改而重回原本的信仰之心稱為「回心」，然而柯比意所悔悟的究竟為何？

他要悔改的是薩伏伊邸的白色箱子。與包浩斯的葛羅培斯以及密斯站在一起，對遵守至今為止的歷史樣式之歷史主義、否定歷史然而殘留裝飾性的新藝術，甚至連捨棄不了石材與磚塊深度韻味的德國表現派也否定，並且認為建築這種表現在造形設計上必須講求幾何學、技術上完全遵守最新技術，理論上做出「住宅是居住用的機械」的宣言，他想悔改截至目前為止將一切落實在白色箱子上的自己。

悔改的契機

直接的契機應該就是1927年舉行的「白院聚落」※展覽。由德意志工作聯盟主辦、密斯擬定整體計畫，參

照片 2　瑞士學生會館共通棟張貼的不規則狀自然石材。這是現代主義建築初次採用自然石材。

照片 3　瑞士學生會館的挑空支柱。這是柯比意首次採用的清水混凝裝修手法。

與的建築師有密斯、葛羅培斯、陶特、漢斯、夏隆、彼得・貝倫斯、歐得（J.J.P. Oud）以及柯比意。貝倫斯從「青春樣式」（Jugendstil，德國的新藝術運動）開始即影響著德國表現主義，具有傲人的資歷，陶特與夏隆也是德國表現主義的中心人物，還有歐得是荷蘭風格派運動的代表人物，主導造形表現簡化為幾何形狀。如此一整個世代的前衛建築師雲集，讓這項展覽成了歐洲前衛祭典，並且帶有最終總結的意味。

二十世紀建築的這場歷史祭典，柯比意是保守建築師居多的法國當中唯一獲邀參加的，展覽中他建造了挑空支柱與屋頂庭園的住宅。他肯定是對自己作品信心滿滿，然而實際到了現場，發現意外地完全不起眼，不對照著指引地圖完全無法確認那是他的作品。原因是，密斯與葛羅培斯暫且不論，夏隆、貝倫斯、歐得還有除了牆壁塗上原色的陶特以外，包括柯比意在內的全員作品皆為鑲著大面玻璃的白色箱子。

當時，站在世界前端引領建築的德意志工作聯盟藉由這項展覽會，將包浩斯的主張與設計，當作自十九世紀末的新藝術運動以來持續探索的二十世紀建築之終點，而且任何人都看得出來，之後何者會成為起點。混凝土造的白色箱子與鑲上大面玻璃窗的建築，將成為二十世紀這個時代的基本形——這就是活動主張的宣言。

內心湧現的新造形表現

柯比意也認同，接下來經手的薩伏伊邸也是以這種設計形式呈現，然而，外觀雖然沒有表現出來，卻擁有強烈的違和感。總覺得與自己的直接觸感有所背離，或者說是自己有無法接納之處。

薩伏伊邸的設計結束後，柯比意在工程進行中還參與了1930年莫斯科舉行的〈中央消費者合作社聯盟大樓（Tsentrosoyuz Building）競圖案〉提案中大量使用曲線的整體平面圖，以及1931年的〈蘇維埃宮競圖案〉裡作為重點的大拱形，大膽的設計與動感的技術表現，還有貼石作為裝修材料的提案，這些提案在在顯現柯比意驚人的執著之處，據說即使落選後他也取回模型。

照片4　丹下健三的畢業設計。有仿效瑞士學生會館的張貼不規則狀自然石之壁面。（出典：《丹下健三》，丹下健三、藤森照信合著，新建築社，2002年）

照片5　國立西洋美術館的外階梯頗具動感的清水混凝土。

超出白色箱子的柯比意本質，應該是大膽而具有動感的技術表現與利用石材的裝修手法吧。

1932年完成的瑞士學生會館，恰好與蘇維埃宮時期重疊，或許可以說是他所實現的小蘇維埃宮吧。

柯比意秉持「回心」開始追逐的嶄新表現是大膽而動態的造形，展現在瑞士學生會館的是先前所敘述的曲面與曲線，技術表現透過壁柱強力支撐起居住棟，展示在世人眼前，而石材的存在感與質感，透過不規則張貼的自然石材與清水混凝土來實現。

然而瑞士學生會館在當時並沒有得到好評。那是白色箱子剛打下穩固基礎的時期，曲線、曲面、板模澆置的清水混凝土與自然石材感覺十分突兀，只讓人覺得這違反他一直以來「住宅是居住用的機械」的主張。

不過日本有位學生對此反應十分敏銳。他就是在舊制高校畢業那年，正為著未來出路感到困惑時，看到法國美術雜誌上刊登的蘇維埃宮提案而決定走上建築這條路的丹下健三。

根據他同學濱口隆一的說法，丹下在畢業設計之前的一項作業中描繪了不規則自然石貼壁的圖，在包浩斯全盛時期的當時，沒有人能理解他的意圖為何。可惜的是那項作業的圖沒有留存，看到丹下隔年1938（昭和13）年的畢業設計〈藝術之館〉（照片4），發現他在室內部分嘗試了瑞士學生會館不規則自然石貼壁的作法，外面的側壁也採用平緩的曲面並且張貼石材。

在上野誕生的回心後的「會心之作」

對於回心的柯比意，日本最早有所反應的是丹下。前川國男雖然曾在柯比意手下學習，然而他歸國時是受到白色箱子時代的柯比意所吸引，這點從他1934（昭和9）年的〈木村產業研究所〉是白箱式作品可以了解。

1930（昭和5）年柯比意回心，1938（昭和13）年丹下青年有所察覺，然後，1955（昭和30）年柯比意赴日，1959（昭和34）年國立西洋美術館在上野誕生。

柯比意在瑞士學生會館上所實施的回心設計，在國立西洋美術館上實現了。例如清水混凝土造的挑高支柱，上面承載的箱子貼上了碎青石（照片5、6），大膽的造形運用在右手邊的外階梯，動感的技術表現在十九世紀大廳的內部空間（照片7）。

造訪國立西洋美術館的遊客當中，也有人感到奇怪，「這種設計在戰後各種建築上都看得到，到底憑什麼列入世界遺產？」

雖然確實如此，然而在世界上最早做出這個「戰後到處都看得到的設計」的是柯比意啊。

※【譯者註】白院聚落（Weissenhofsiedlung）：1927年於斯圖加特郊外舉行的展覽會。以德意志為主共有17名建築師參加，此一聚落所展示的實驗住宅群，展示現代主義建築的住宅樣貌。

照片6　國立西洋美術館。牆壁張貼著青石碎石做成的板塊。

照片7　國立西洋美術館。19世紀大廳的動感空間。

照片1　穆勒邸全景。

穆勒邸 ─白色箱形空間的元祖─

建築史上光輝燦爛的二本理論書

對於二十世紀建築有決定性影響的書籍，並非是像法蘭克‧洛伊‧萊特或柯比意的作品集那樣的圖版書，而是揭示踏上建築之道的理論書，提到這個，就不能不提以下的兩本書。

首先是向全世界提出二十世紀建築要消除文化、地域與國家的區別，達成「建築的一致性」之華特‧葛羅培斯著作《國際建築》（International Architecture）。

這本包浩斯發行、主張白色箱子大面玻璃的風格，是二十世紀的世界統一規格。當然這本書對日本的建築界也有決定性撼動的影響力，昭和初期過後，包浩斯可以稱得上勢力抬頭，至今此一流派仍健在，妹島和世與西澤立衛是走在世界建築前端的領導人物。

另外一本雖然不像《國際建築》那般在當時的世界建築界中廣為人知，卻是支持國際建築表現的激進理論書。如今這本書已成為二十世紀建築重要的一冊，

照片2　穆勒邸室內：起居室與用餐室。

而且還獲得高度評價：阿道夫・路斯[1]的《裝飾與犯罪》（Ornement and Crime）。論述中完全否定二十世紀建築成立之前的世界任何建築所附加的裝飾，甚至更深入地將作為歷史性建築表現基礎的各國各地各時代固有風格也予以否定。並將這些視為是「犯罪」，也就是視為跟偷盜與殺人一樣的犯罪行為。

排除「裝飾」的大膽設計

作者阿道夫・路斯，出生成長於奧匈帝國（今日捷克）的工業城市布爾諾[2]的建築業者家庭，成為建築師後就以維也納為發展據點。

如果是到維也納參觀維也納分離派建築的建築相關人士，應該有不少人會在分離派運動領導者奧托・華格納的名作群外，再加上路斯的〈路斯館〉[3]以及〈美國酒吧〉（American Bar）才是。如果是更熱切的建築迷，還可以造訪路斯原案的〈史坦納邸〉[4]（1910年），不過細節與素材並非路斯所偏好的，室內部分恐怕沒有保留原貌，這點教人有點失望。雖然這被視為他的代表作，但並不值得日本前來的參觀者特別空出時間參觀，還不如去看漢德瓦薩（Friednsreich Hundertwasser）的奇想建築相關作品還比較有收穫呢。

長久以來我一直認為，要見到《裝飾與犯罪》的實體建築得去維也納。然而，在二年前造訪布拉格時，導覽的建築師問我

要不要參觀路斯的〈穆勒邸〉（Villa Müller）（1930年）。穆勒一家人是經營工業的猶太人，因為納粹的追捕而逃到美國，之後，這棟建築終於艱辛撐過納粹時代與社會主義時代，整修完成並且公開讓大眾參觀。因為參觀〈史坦納邸〉的經驗不佳，所以我有些猶豫，但人家特別邀約於是就去了。

照片3 穆勒邸室內：入口玄關與藍色天花板。

建築位在布拉格郊外充滿綠意的高級住宅區一角。我下了車走近建築，心頭浮現「實在沒必要來」的想法，就跟〈史坦納邸〉一樣。

白色箱子就只是上面開著四方形窗戶的箱子。而嚴密的立方體內是否確實收納整齊，窗戶的線條是否工整等設計上的考量完全沒有，只配合必要性而設的房間並列著，自身生成的平面上的凹凸就這樣顯現在外觀上，最後只在必要的地方設置必要的窗戶。至少應該在窗戶採用正方形，避免使用自己全盤否定的歷史主義喜好的縱長形窗，還是做不到嗎？

路斯當然不可能做不到，而是有意識地避免如此。將裝飾視同犯罪行為而予以否定的結果所生成的機能主義，若將這個思考成成「達到必要的最小限度即可」，就會呈現這種情況吧。被視為二十世紀建築原則的機能主義、合理主義，正如貫徹其字面意義的結果。義大利的合理主義者特拉尼，在建造白色箱子時慎重地鋪設白色大理石，而路斯則以白色灰泥塗抹便罷。二十世紀建築理論的根本，是

照片4　穆勒邸：蛇紋岩裝飾的美麗室內。

「基於二十世紀科學、技術的建築表現」，鋼筋混凝土構造的裝修方式，比起大理石，水泥更加合適。穆勒家境富裕，並無業主資金匱乏的問題，完全是遵守思想所以採用灰泥裝修。

室內裝飾是柔和的蛇紋岩

我邊想著「實在沒必要來」邊走進屋裡，首先見到的接待處小空間就美得令人屏息。

以正方形為主的壁面設計，塗成純白的這點確實給人「若是路斯就是這風格」的印象，但教人為之屏息的是天花板的部分，連線條都沒有一片平坦，全塗上天藍色一色。嚴密、具張力而且美麗的室內設計。

「還好來了。」

再走進裡面的起居室。

「來到這裡真是太好了。」

面向正面的暖爐，左手邊是玻璃窗，而右手邊的青色石壁高起到途中，牆壁的另一邊是高半層的樓中樓用餐空間，設計的重點集中在青色石壁上。裝飾性的作法完全沒有，只運用垂直與水平的面來組合構成而已。

遵守著「裝飾為犯罪行為」原則而建造的房屋，但內部與外部給人的印象完全不同，沒有那種放棄比賽的感覺，反而表現出全力投球直球對決的緊迫感，伴隨著張力的美感。

同樣都是遵守去除裝飾的原則，內與外為何有這麼大的差異？內與外都是運用垂直、水平的面與線來設計，但見到的人感覺與得到的印象為何幾乎是相反的呢？

除了使用的材料不同這個原因之外，再也想不到其他的了。外面是白色灰泥，內部是青色的石材。青色石材讓人看了覺得印象很好，無論是視覺上的質地或者摸起來的觸感都是石材，卻給人柔和的感覺，顏色是綠中帶藍的半透明狀，具有深度味道的素材。這種性格跟大理石沒有什麼不同，而石材種類跟〈路斯館〉一樣為蛇紋岩※5。

見到這麼優秀的室內設計，我重新思考二十世紀建築成立時期的路斯這位建築師。

否定歷史性樣式與裝飾的1920年代末期誕生了持續至今的二十世紀建築，路斯可說真是走在那個時代前端的建築師。

十九世紀末新藝術運動出現，否定在此之前的歷史主義樣式，更在1910年代否定新藝術運動的裝飾性，衝到下一個階段，而準備好這個階段、領導眾人的是路斯1908年發表的《裝飾與犯罪》，1910年的〈路斯館〉與〈史坦納邸〉。

〈穆勒邸〉完成於1930年，是二十年後路斯的最晚年作品，我認為應該將這棟建築與〈路斯館〉、〈史坦納邸〉合成同一個內容來看。

〈穆勒邸〉的外觀正如前面所述的，有很明顯的缺陷。將樣式與裝飾全去除後，整體就只是厚牆圍起來的箱子而已。而且沒有樣式與裝飾的部分就化成了沒有表情沒有開口的箱子，唯一拯救建築的是室內使用的蛇紋岩而已。而就牆壁圍起來的空間這點上來看，跟截至當時為止的歷史主義或新藝術運動沒什麼不同。

路斯脫離這條狹路的方法成為下個階段的主題，他利用荷蘭風格派團體的「面與線的立體構成」這個方法，成功從內側打破封閉的箱子。連續性地將房間與房間的空間連結起來，而室內空間則透過大玻璃窗，經由視覺往外

272

面擴展。

風格派的原理實現在建築上的作品是1924年的〈施洛德住宅〉，根據此決定了二十世紀建築的根本。

密斯傳承下去的蛇紋岩

在〈穆勒邸〉的主室與餐廳見到的空間立體構成，只能說是路斯從領導的階段進入下一個階段的成果。路斯的先驅性可說是超越了十年以上，而只有一件事直接傳承給後續的建築師而更加發揚光大，那就是蛇紋岩。〈路斯館〉所使用的裝修石材最後由密斯繼承，1929年，二十世紀建築最高傑作〈巴塞隆納德國館〉誕生。就在隔年，路斯建造了〈穆勒邸〉，然後在三年後以63歲年齡辭世。

※
1
阿道夫‧路斯（Adolf Loos）：1870～1933年。被稱為現代主義建築的先驅者，代表作品有〈路斯館〉等作品。曾發表「裝飾為犯罪行為」的宣言。

※
2
布爾諾（Brno）：捷克的第二大都市，摩拉維亞地區的中心都市。

※
3
路斯館（Looshaus）：1910年於維也納開工，排斥裝飾的現代主義先驅建築物。建築座落於聖米歇爾廣場的霍夫堡宮殿對面的位置。

※
4
史坦納邸（Steiner House）：阿道夫‧路斯1910於維也納設計的建築物。簡單而帶點圓弧的造形，半拱頂屋頂形成柔軟的氣氛。

※
5
蛇紋岩：顏色呈灰綠色至黃綠色的岩石，有如蛇一般的紋路為其特徵，表面多為平滑狀。

圖根哈特邸

─玻璃與鍍鉻鋼─

照片1　庭園側的外觀。現在為白色，當初為奶油色。

遇見圖根哈特別墅

初次造訪捷克，來到布爾諾已經是三十多年前的事了。

我想看〈圖根哈特別墅〉（Villa Tugendhat）。當年的捷克還是社會主義時代，街頭有點髒亂，民眾的表情沉重，想要參觀非公開的建物，都得靠人脈或私底下「提錢」表示，即使如此我還是非看不可，因為這座宅邸是帶有密斯・凡德羅特色的最初作品，而且還有一點，當時尚未聽聞有日本的建築相關人士參觀過這座建築。作為首位造訪者讓建築偵探引以為傲。

談起密斯的鋼鐵（金屬）與玻璃材質的建築，任誰都會第一個想到1929年的〈巴塞隆納德國館〉，然而那是臨時建築，現在所見到的並非原本實物。因為是博覽會的場館所以已經拆除，目前所見的也不是完全按照圖面（建築圖面已遺失）復原的建築。因此隔年1930年所建的〈圖根哈特別墅〉是現存最早

的，正確地說，是非鋼筋混凝土而是代表鋼鐵（金屬）構造與玻璃材質建築表現的密斯建築第一號。

現今支撐著世界建築最前端的鋼鐵（金屬）與玻璃這兩者，要溯及這個源流的根本，就會來到圖根哈特別墅。

所以我無論如何都想參觀這棟建築。

見到了之後，發現果然驚人。這種表現居然實現於距今約九十年前的捷克偏遠鄉下地帶。

首先讓人驚訝的，是一進到入口就是迴旋梯的樓梯間。以白色玻璃將四周圍繞起的空間之卓越，若一定要舉例說明的話，也許可以說是玻璃版本的紙拉門吧。或許，密斯是從照片還是什麼地方得知穿透紙拉門的光線所顯現的魅力也說不定。

我希望讀者可以注意到白色玻璃空間照片裡天地反轉過來的模樣，哪邊是地板哪邊是天花板應該難以分辨吧。密斯所追求的，肯定就是這種效果，他想要跳脫天地上下或者是內外這種自古以來的空間秩序，這也是二十世紀建築的先鋒們渴望追求的。

通過玄關就來到起居室，從照片可以看得出室內光景十分廣闊。面向庭園的壁面全為玻璃材質，而且是從地板到天花板的整面玻璃。這是世界首度實現的玻璃表現。

而柱子是慣常使用的鍍鉻十字鋼骨，正確地說，是以鍍鉻的鋼板覆蓋鉚釘組裝的十字斷面鋼骨。雖說是十字形可是並

照片2　靠近玄關往地下走的白色玻璃樓梯間，天地反轉過來也行得通的美學。

非直角，而是帶點圓弧卻沒有一絲歪斜的完美鏡面效果，看的時候有點詭異的感覺。迴旋梯的白色玻璃，從上到下近3公尺高的玻璃，是一整塊並沒有絲毫扭曲變形。鍍鉻鋼骨也是整根柱子完全看不到接縫。

無論是玻璃還是鍍鉻鋼骨，在1930年這階段就擁有相當的技術能力。向負責導覽的人員詢問，得知當時的布爾諾在世界上具有令人驕傲、名列前茅的技術能力與產業能力，尤其是玻璃工廠算是世界第一的。如果捷克在第二次世界大戰後沒有發生被劃入社會主義陣營的不幸的話，說不定會取代日本與德國，成為戰後世界上的工業領先國家。

的確，走在街頭可以發現仍有當時的整面玻璃的建築。

可是那個時代明明整面的玻璃尚未實現啊。

圖根哈特邸的整面玻璃

圖根哈特邸的整面玻璃並非一般的整面玻璃。作為窗戶得要有一部分可以開闔才行，而究竟要如何開關窗戶，在最初見到時完全不明白。哪裡都找不到鉸鏈，所以不是往外推開的形式，但也不可能是內倒或外倒的形式，也不是滑動式或旋轉形式。完全找不到支持的金屬構件，但也不

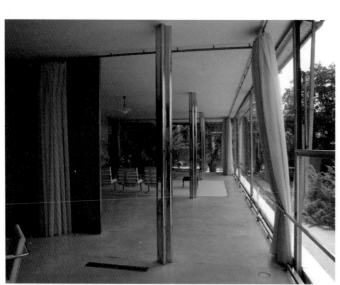

照片3　右邊的玻璃窗開始往地面下降。

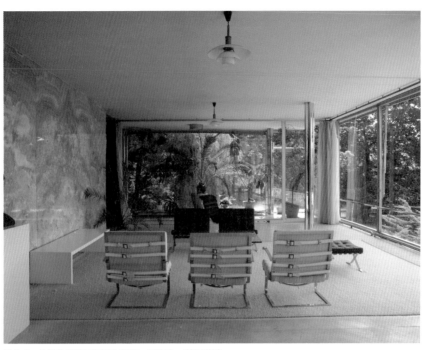

照片4　右邊的玻璃已經完全降下，正面為一整面玻璃。

是封死的窗戶啊。

我正困惑的時候，導覽人員讓我看玻璃面。

觀看時，聽到馬達運轉的聲音，同時有一面玻璃往地板下降，窗戶打開了，原來是縮進底下，為上下開闔的窗戶形式。

沒想到可以做到這種程度。希望讀者諸君可以思考一下1930年是什麼樣的時代，那時世界上的建築還是以貼石板的希臘樣式銀行之類為主流，布爾諾卻已經在實施這種革新式的嘗試了。

當時布爾諾為世界第一線的工業城市，除此之外，委託的業主來歷不凡。經營綿業的圖根哈特家，是牽動工業都市布爾諾的家族之一，這棟現代建築是繼承家業的兒子剛新婚時委託密斯設計的。

我想再補述一下有關下降式玻璃窗的事。實際上，戰後清家清曾在自宅做過同樣的嘗試，關於這作法的由來，我詢問過他的弟子林昌二「靈感來自圖根哈特別墅嗎？」他不置可否完全沒有回答。戰後的日本建築家多數受到柯比

意影響，這當中唯獨清家清是密斯這流派，大概是他在某處得知有關圖根哈特邸的相關資訊吧。

然而下降式玻璃窗並不是密斯的獨創。關於起源，我問面前的建築師，得知不論是布爾諾或布拉格，咖啡廳的店裡店外的桌席之間，會花上心思設置下降式的玻璃窗。我自己也看過兩個實例，其中之一，是後來赴日設計了廣島縣產業獎勵館（原爆穹頂）的簡・勒澤爾所經手的新藝術裝飾風格的〈歐洲大飯店〉（Hotel Evropa）。德國的密斯在捷克看到這種作法十分喜歡，於是採用在自己作品中。

整面的玻璃、鍍鉻鋼材、馬達牽引下降式窗戶，每一項都足以誇耀產業力之強大，就跟領導科學、技術萬能的二十世紀建築的包浩斯第三任校長密斯一樣。包浩斯的創校校長為華特・葛羅培斯，第二任校長漢斯・邁耶（Hannes Meyer）是個純粹的社會主義者，而第三任校長密斯在任時因為受到納粹施壓而被迫關閉學校。

除了這些細節以外，在看到室內隔間用途的牆壁時，發現他運用了意外的材料。

大理石與南洋材的合板。

密斯對建築材料的講究

無論是葛羅培斯或是漢斯・邁耶，建築都採用具二十世紀產業技術的鋼鐵、玻璃與混凝土，為什麼密斯要採用大理石與木材這種傳統的自然材料呢？他在前一年完成的〈巴塞隆納德國館〉，也令人印象深刻地使用了綠色的蛇紋岩。同樣的他還打造了家具，使用了鍍鉻金屬管組裝與鋪上牛皮製成座椅。

密斯是石匠之子，自幼即處在石材、磚塊、鑿子與鐵槌的環境中，耳濡目染下也具這方面的本事。大概是因為這個原因，他也難以忘懷傳統自然素材的韻味與撫觸的感覺，然而，理論上是只能使用工業製品進行裝修的不是嗎？

如果最後裝修只能使用工業製品，不論怎麼做都散發著廉價感，這點令人相當不悅。所以在這點上密斯與葛羅

培斯及柯比意不同。

有人說，如果不是密斯的話，二十世紀建築連社長辦公室都蓋不出來，確實是這樣沒錯。

從這點也可以來談談密斯外牆的混凝土部分的裝修手法，長久以來我一直認為是塗上白色灰泥。猶太族裔的圖根哈特一家被納粹追捕後來逃到美洲委內瑞拉，這棟房子被納粹改為馬廄使用，納粹離去後為社會主義體制，屋子就這樣處於半廢棄的狀態，只塗上灰泥，我在社會主義時代末期到訪時也是白色的牆。

不過在前年拜訪時，整修工程已開始進行，修復的技術人員告訴我們一些新的事實。原本外牆顏色為淡淡的奶油色。另外還有一件事，建造單價從文件上可以看到，實際一坪大約要一千萬日圓。因為鋼鐵製品與玻璃全為特別訂製品，這就是圖根哈特沒有提出任何要求、全部交由密斯作主的結果吧。

落水山莊 ──自然與建築的一體化──

近代建築巨匠的晚年最高傑作

法蘭克・洛伊・萊特雖然是為人熟知的二十世紀代表性建築師之一，但跟其他大師有所不同。

例如，在新藝術運動中為二十世紀建築起了開頭的麥金托什（1868～1928年），或者是身為包浩斯校長為世界帶來巨大影響的葛羅培斯（1883～1969年），將他們相比就很容易了解，萊特壽命相當長。

萊特的出生年為1867年，日本還是江戶時代。比1868年出生的麥金托什早了一年，死亡年份是1959年的昭和34年，享壽92歲，比麥金托什多活了三十一年。比起葛羅培斯早生了十六年，早十年離世。

照片1　位在瀑布正上方的大膽配置，與自然融為一體的落水山莊。世界上有許多遊客來此參訪。

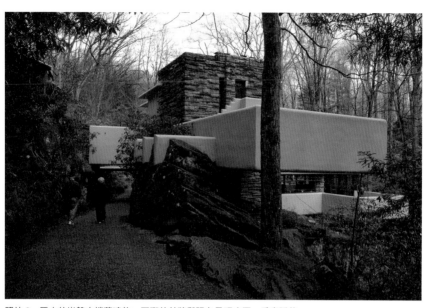

照片2　巨大的岩盤支撐著建物。石砌的外牆與陽台呈現水平、垂直延伸。

然而埋首於近代事物的建築史家，之所以強調建築師們的實際年齡，是因為萊特能夠持續創造優秀建築的年齡，比起麥金托什與葛羅培斯都要來得長，從1893年的成名作〈溫斯洛之家〉（Winslow House）到最後傑作〈古根漢美術館〉1959年完工的近七十年間，雖然他在〈古根漢美術館〉竣工半年前過世沒能見到最後的成果，但是在這麼長久的建築生涯不斷有傑作問世，妝點著二十世紀建築史，沒有其他建築師及得上他。

在此試著舉例算算萊特65歲以後才完成的傑作。69歲時的〈美國莊臣公司總部〉與〈落水山莊〉、71歲時的〈西塔里耶森〉、86歲時的〈普萊斯大樓〉以及他過世後完工的〈古根漢美術館〉。

這些建築作品任何一件都是人們希望自己經手的傑作，就算只有一座也好，而他居然在年過65歲後還完成了五棟這種等級的作品。這究竟算是奇蹟，還是萊特是怪物呢？

如果在這五棟建築當中只能為讀者推薦一件作品的話，那麼一定就是〈落水山莊〉了。不只是因為它充滿萊特的美學，也是因為萊特的建築生涯主題「自然與建

「築」的解答，盡在這裡。

也採用日本傳統建築特色的「有機建築」

要造訪落水山莊並不輕鬆，只能從鋼鐵工業城市匹茲堡搭車前往。在匹茲堡郊區森林當中建蓋別墅的落水山莊業主考夫曼為當地企業家，現今山莊還是歸考夫曼家族管理，不過因為已不住在這裡，所以採預約制公開參觀。

下車後繼續在森林裡走一段路，沿著左手邊谷地的溪流就能見到目的地建築。逐漸靠近後，從房子對岸的散步道稍往下走，右前方有瀑布傾洩而下，瀑布上方左邊有突出的奶油色陽台，在此就可以眺望這幅名景了。

然而，會來到這個位置的人只有建築相關人士，遊客幾乎都會從步道上走進屋子裡，瞧了瞧屋裡，從陽台往外眺望，方才歸去。

除了人生最晚期，在世期間一直被忽視的萊特，如今被視為代表美國二十世紀的文化英雄而獲得極高評價，連一般市民都來參觀萊特的建築。絕大多數對他的好評，都是萊特獨創了不同於歐洲地區的美國建築，換句話說，就是被評價為文化獨立的英雄。

的確也是如此，萊特受到日本傳統建築刺激※而用心思索出「由內往外流洩而出的空間」，帶給歐洲的葛羅培斯與密斯極大的影響，最後從這裡產生了二十世紀建築的一項基本原理：空間的流動性。

然而，萊特的空間與平面不只是具流動性而已，還具有葛羅培斯與密斯不太重視的性格。此即稱為「十字平面」的平面構成，從中心點往東西南北四邊延伸平面。而十字的中心點則設置樓梯間或暖爐。

在這個十字平面之上豎起立面，從中央往東西南北延伸牆壁出去。

從外面眺望落水山莊，相較於葛羅培斯與密斯的設計，牆壁的凹凸比較多，是因為這十字平面的緣故。

進入屋子後，想說向前進於是往右轉又往左彎，加上動線還有高低段差，一會兒往上走一會兒往下走，簡直有

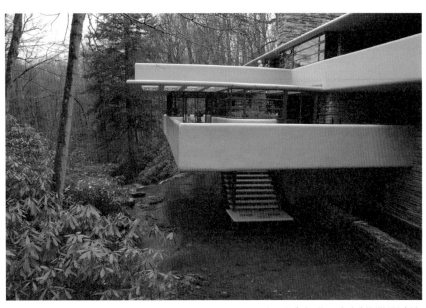

照片3　開著大扇窗的廣闊陽台。從起居室有樓梯可往下通到水邊，據說因愛因斯坦造訪時曾從這裡直接穿著衣服跳下水中。

如立體迷宮。

中心位置設置了樓梯間與暖爐，在其周圍呈十字形配置諸房間，理所當然地從這個房間移動到另一間時，難免會被樓梯間與暖爐遮擋住而成曲折。如果考慮到移動的話，應該在中心進行動線處理，然而且安排更大空間才是機能取向的最佳解方，然而萊特沒有這麼做。

就葛羅培斯與密斯的觀點，說不定會認為這正好是「萊特的極限」，然而在萊特的眼中，可能覺得那種超大空間一點樂趣也沒有。

萊特對於受自己影響的葛羅培斯與密斯，最後空間構成走向大空間化，立面漸漸走向鋼鐵、玻璃與鋼筋混凝土建造的沒有凹凸起伏的箱子作法，應該覺得不太開心吧。他認為人類使用的建築，就是應該具有各種素材的特色，並且有足夠的吸引人目光的裝飾細節，他的建築生涯始終保持著這番信念。

觀看落水山莊，會發現鋼筋混凝土造的牆壁上砌積著各式各樣的石材與磚塊，塗上著色的灰泥呈現，就是基於這種信念。

然而，德國的年輕人們所建立的白色平坦牆面構

成的外觀原則，萊特晚年時似乎也認同了，落水山莊突出於瀑布上陽台的水平造形，就是證據。

從外面眺望著具有瀑布的外觀，再進到屋裡後應該會十分意外吧。沒想到從主要的起居間見不到重要的瀑布。

那座重要的瀑布是從陽台的地板下一洩而下的。

萊特對於這點花了些心思，從主室起居間往下一層設置的空間，可以見到瀑布，然而效果不佳。

這不是眺望瀑布的建築，而是同時搭配瀑布景觀賞的建築。對於「自然與建築」這個生涯主題，他以建築外觀作出解答。讓這幅光景的自然與建築融為一體。

萊特應該認為，從外頭見到的光景是一體化的就已足夠了吧。

室內也打造成一體化空間

我想述說一些自身的事，有關自然與建築的關係，要達到外觀上一致這點難度很高。而內外都要達到一體化，在機能上、管理上、環境上都困難至極，就算是只限於外觀也是得祈求老天幫忙。

造訪萊特的作品，完全感受不到內部空間與自然的一體性。最多只是達到從窗戶往外眺望時，因為窗戶水平延伸開展，所以能望見樹木森林景致優美的程度。如果達到這種程度即可，那麼日本傳統建築從以前就已經是這種水平了。

萊特雖然捨棄了從室內眺望時與瀑布的一體感，然而在室內空間有關自然與建築一體化這方面，他已經採用了非凡的作法。

就在暖爐這個地方。

因為室內不准許拍攝，所以很可惜無法讓讀者見到。這裡的暖爐居然是利用地板的一角露出的岩石建造的，而且就在岩石上直接點火燃燒。

284

照片4　陽台的梁，嵌在岩盤當中。

從外觀可同時欣賞建築與瀑布，在室內於岩石上燒火。

透過瀑布與岩石與火，落水山莊這座建築終達到與自然融為一體的境地。

這是萊特數量眾多的作品當中最後達成的一種境界。

看到暖爐，我想起美國的開拓史。婦女與幼童搭乘的蓬車行進之前，男子會先花上好幾日的時間騎著馬在原野上察看地形以確定安全與否。露營的時候，走到溪畔堆起石塊搭起簡易的火爐，燃起火堆，坐在岩石上看著搖曳的火光，直到入睡。

我認為，萊特的想像力當中潛藏著美國這段的歷史記憶。

※ 受到日本傳統建築刺激：萊特在設計舊帝國飯店時首次赴日，後來也數度赴日，還是個有名的浮世繪收藏家。

內蓋夫旅紀念碑 ──丹尼・卡拉凡的清水混凝土──

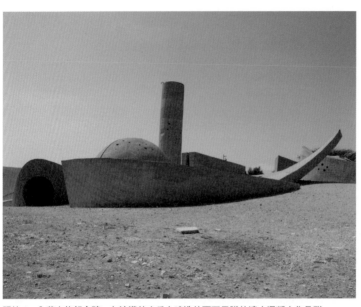

照片1　內蓋夫旅紀念碑。在沙漠的山丘上建造的不可思議的清水混凝土作品群。

來自雕塑界的戰帖

在日本建築界內行人都知道，而在世界的雕塑界與建築界，或者更嚴格地說在世界「環境藝術界」最知名的人物丹尼・卡拉凡（Dani Karavan，1930年～），可說無人不知曉。

1998年他榮獲高松宮殿下紀念世界文化賞的雕塑獎項，在日本的仙台、大阪、札幌也留下令人印象深刻的作品。

世界上最早致力於將創作與大地或周邊環境融合的是野口勇（1904～1988年），不過，除了另當別論的札幌Moerenuma公園，他留下的成果不多。後來受他影響，以相同方向為目的而努力的卡拉凡，得以充分發揮實力只能說是時代的影響。

儘管野口勇的雕塑在「藝術」方面獲得很高的評價，然而他的和紙燈具AKARI系列這類的工藝作品，或者與雕塑融合的數座庭園等「非藝術」作

品，皆受到藝術界的否定。後來人們對環境的關注提升，開始注意環境藝術，於是卡拉凡得以在此時代浮上枱面。

回顧他的作品，始終以在以色列的案子居多。理由是，他1930年出生於特拉維夫，年輕時就加入了錫安主義運動（以色列建國運動）。早年他以繪畫與雕塑為職志，到佛羅倫斯與巴黎學藝。終於在1968年以環境雕塑家身分出道，現今以巴黎為據點在世界各地奔波創作。

在沙漠中躍動的清水混凝土塊

在這裡介紹他的出道之作：〈內蓋夫旅紀念碑〉（Monument to the Negev Brigade）。

這座位在西奈半島附近的沙漠地帶丘陵上，朝向埃及的方向而建（照片1）。

要前往這處紀念碑，得開車從死海往西奈半島方向前進，放眼望去突然出現了陌生景象。雖說是乾燥地帶，但還是到處有綠洲，而綠洲周圍自古以來就有阿拉伯人形成的小聚落，種植小麥與葡萄維生，但所見的不同於

照片2　進入封閉的室內，透過尖銳的間隙看到外面。

這些光景。另外是綠洲聚落的外圍，自古就有游牧民族貝都人在此設立帳篷與棚屋等臨時建築並且定居下來，然而眼前跟這個也不同。

我看到的跟自古以來因應自然條件而生成的聚落景象都不一樣，這裡有農家而形成集合住宅，房屋四周開展的農地，例如椰棗樹是整齊羅列大量種植，跟綠洲聚落那些稀疏零星的完全不同，農地才剛進行大幅度整地，為了防強烈日照而搭建的簡易黑色網室並排著。為防止日曬，與日本的溫室作出正好相反的人工環境，以利作物栽培。

這種聚落稱為「基布茲（kibbutz）」，是戰後成立的以色列為收容來自世界各地的猶太人，將這些作為劃給他們的農地，形成集團開拓村。與蘇聯集體農場以及中國人民公社相提並論的以色列基布茲，在戰後早期也在日本人之間蔚為話題，甚至還有日本年輕人出版了基布茲體驗記。

在乾燥的沙漠地帶，可以種植作物的土地幾乎全由阿拉伯人佔有，草原生長的地區則全屬員都因人的地盤，對於除卻這些以外的荒地，從遠方引來水源或挖掘深井，將其化為農地。那些過程與當地人之間的衝突，是難以想像的重重困難。

從車窗眺望著忽然出現的基布茲景象，過了三、四個鐘頭後，終於來到目標的村落。走在通往距離村落稍遠的小山丘的乾燥石礫路上，就能望見山丘頂上奇特外觀的構造物。

照片3　在牆上有狹長裂縫的四方筒狀構造物，感覺像收納用途的機械室一般。

有如盤子般但一端翹起的造形與向天空伸展的筒狀組合，乍見十分古怪，然而這結合了水平與垂直兩者方向的動態，是相當合乎造形原理的。

踩著乾涸的土地與小石子，沙沙作響地走近，發現構造物全是板模澆置的清水混凝土，而且混凝土外表的裝修相當粗糙，這種質地的清水混凝土有幾十年沒見到了。

各種形狀的清水混凝土塊，往上伸展，向旁邊突出，朝斜向扭轉，有時像蜷成一球般呈現圓形，每個混凝土塊上都有裂縫並且有室內空間。銳利而深深刻劃的裂縫強烈地抓住人的視線，簡直像被刺中一般。

進入室內後，外面的光線從縫隙射入，另有從小洞照進來的一束束圓形光線，雖然被光線所包圍卻沒有飄浮的感受，反而產生了像從封閉的空間裡往外窺看的閉塞感（照片2）。

在這些造形混凝土塊中，有一條有如四方截面的筒狀物沿著地面延伸，處處都有切口。外觀有點單調，看起來好像是某個長條收納庫房似的。入口也是不太起眼的收納風格，若不是帶路的旅居巴黎建築師佐佐曉生指引，我們恐怕就錯過了（照片3）。

進入這座有如地道、沿著地面而造的細長四方形筒狀物中，有如潛入前所未見也從來沒想像過的清水混凝土空間。

照射進來的光有如劍般

請各位讀者看看在裡面拍攝的照片（照片4）。下方是地面，左右與上部都是板模澆置的混凝土，四方形只有一點歪斜，從縫隙間有光線透進來，而這光線落在地上就形成了決定性的空間。

大地與混凝土因為光而結合起來，證明了因為光的介入使得兩者成為同類。

談到清水混凝土與光線之關係的象徵性例證，安藤忠雄的「光之教堂」舉世聞名。而這座「光之筒」作為空間

來說，大小僅容人能夠匍匐進入而已，但簡明易懂與讓人印象深刻這點完全不遜色。

光之筒建於1968年，光之教堂建於1989年。若是要歸在清水混凝土與光的關係這個領域的話，卡拉凡

在環境雕塑中的小空間想表現的內容，二十一年後，安藤以建築空間實現了。

建築雖然晚於雕塑出現，但這在所難免。我曾擔任好幾次雕塑展的評審工作，總是感嘆於這些雕塑專業人士的素材感與皮膚觸感之敏銳。即使是同樣的石材也能區別出微妙的變化，石與木、木與不鏽鋼這些組合材質即使不同，或者在木材上接上竹材也感受不到違和感。在光照下的效果與利用陰影的方式也很巧妙。

1968年當時我還是建築系的學生，卡拉凡的名字也好、這座紀念碑的資訊也好，都尚未傳到日本以及世界的建築界，所以安藤的光之教堂的誕生與這座光之筒是沒什麼直接關係的。

清水混凝土、封閉空間中開裂的縫隙與孔洞、照射進來的光線，整體散發著尖銳的嚴峻感。不就像是身處於激戰地的碉堡一般嗎？

回程細看了入口處的解說牌，終於了解原因。這正是讓人意識到激烈戰事的紀念碑。1968年完成的這座紀念碑，正如先前所敘述「位在西奈半島附近的沙漠地帶丘陵上，朝向埃及的方向而建」，將「西奈半島」與「埃及」

照片4　外觀看起來像長箱子，進去後發現等待著人們的是這樣的空間。大小只許人匍匐前進的程度。

照片5 越過野地豎立的列柱形成一直線，最後以4根柱子作結束。

兩者加入計畫建造這座紀念碑的1963年，回想起當時這裡所發生事件的新聞就能了解了。

1956年，阿拉伯世界的盟主納瑟總統率領埃及軍隊將以列逐出西奈半島，戰車連續不斷侵入攻擊。當時還是小學四年級的我現在仍記得這件事。之後，這一帶就如同眾所周知的，至今都還是戰爭狀態。

那場戰爭發生時，附近基布茲的青壯年人組成民兵迎擊入侵的戰車隊，激戰的結果是在這裡阻止了入侵之勢。紀念碑的一部分刻上了死者的名字。

撼動內心的乾涸大地

見過內蓋夫旅紀念碑後，胸中還留有對設計感動的餘韻，然後朝向另一座紀念碑前去。經過幾公里，越過野地橫越基布茲，來到沙地上見到高約10公尺的土黃色圓柱呈一直線散布著（照片5）。這個肯定也是卡拉凡的作品，而我最關心的是在這片乾涸的大地上所延伸出的一直線究竟指向何方。

開車沿著一直線走到最後，列柱在一點上停止，而在這裡豎立了四根柱子，就在其前方則是聳立著堅固的鐵製柵門，另一端是埃及的領土了。對我而言，無法不將這中斷的直線想像成穿越西奈半島直指埃及中心部這個目標。因為，猶太人的遙遠故鄉就是埃及，舊約聖經的《出埃及記》是這麼載明的。

第Ⅲ章

宗教

奧米亞大清真寺 ─心靈綠洲─

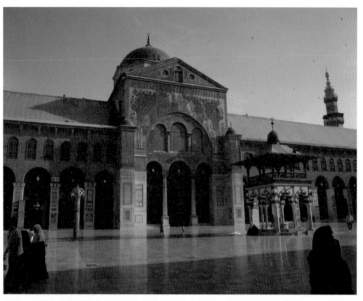

照片 1　從中庭眺望奧米亞大清真寺的正面（立面）。世界現存最古老清真寺，外牆的裝飾很美麗。

令人擔憂的建築遺產危機

2013年冬天，從新聞上看到敘利亞緊張的政治局勢，非常擔心該地的建築遺產是否安然無恙。

千萬別發生之前阿富汗山崖上雕刻的巴米揚大佛被爆破摧毀的事件。

新聞中常常報導的大馬士革，日本人只知道這裡是敘利亞的首都而已，其實它是世界文化史與建築史上不可或缺的重要都市，名聲如雷貫耳，例如，明治中期日本人伊東忠太首次進行從中國出發至歐洲為止的橫越調查，就曾造訪大馬士革，我也曾前往該地。

原因是，這個地區保留了許多古代基督教遺產。

基督教在今日的耶路撒冷地區創立後，正如大家所知往西方的地中海地區傳布，不只如此，也曾向距離更近的東方與北方傳教，那一帶位於大陸相連的位置，相當於今日的敘利亞。

後來，伊斯蘭教取代基督教而傳布開來，基督教逐漸消失，然而出現了奇妙的現象，在沙漠圍繞的大都市中或者是沒有外人到來的沙漠綠洲聚落，有人公然或私底下持續信仰基督教，有如冰河子遺的陸封性鮭魚一般，基督教殘留下來。

仰賴岩山滲出的水源生活的陸封小型綠洲村落，如今仍然使用基督教古語，並且留存著不知是耶穌基督生前還是被刑求過世後不久所建的小型樸素的教堂。現今，以色列及羅馬殘存的初期基督教堂，年代再早也只能溯及五世紀左右，雖然令人難以置信，近年德國學者從建築的梁所使用的木材進行年代分析，結果發現了這大約一世紀的木材。我在五年前（2008年）造訪時，身旁盡是來進行聖地巡禮的。這些綠洲村落也被反政府軍或政府軍佔領了。

首都大馬士革的攻防戰在新聞報導中常常出現，這個大都市的一部分也屬於陸封性的基督教地區，如今還留存著聖經上所記載的樣貌，當地有教堂也有修道院，在伊斯蘭教區的圍繞之下，這座基督教區有如奇蹟一般存活下來。

伊斯蘭世界的法隆寺

我擔心的不只是這個地區。大概因為是伊斯蘭同志們的內

照片2　當地獨特的過度擁擠商店街（市集）。

戰吧，所以沒有武裝勢力盤踞在基督教地區。我還擔心舊市區那一帶，那裡的中心有奧米亞大清真寺。

清真寺在穆罕默德610年於麥加創立伊斯蘭教之初就已建造，之後也經過改建，不過流傳至今最古老的莫過於714年完成的這座清真寺。若以佛教建築來比喻則相當於法隆寺，建造時期也幾乎相同的這點可謂偶然，相當有意思。

不過，不像法隆寺般在廣闊的田園地帶遺世昂然而立，奧米亞大清真寺宛如深藏在人群密集而道路繁雜有迷路之虞的市集正中央，入口離市場之近簡直分不出寺院或市集，在厚實如城牆般的入口脫下鞋子，赤腳走入清真寺中後，眼前光景極不真實地驟變。在市集裡，人潮洶湧磨肩接踵的情景、大人與幼童此起彼落的叫賣聲、路邊攤奇異的氣味與包圍這一切的微暗氣氛全都消失，取而代之的是，從地板、牆壁到迴廊的柱子全為白色大理石製的前庭，展現有如廣場一般的開放空間，在對面畫立的是迎接來者的禮拜堂。

越過前庭首先進到禮拜堂裡，意外地十分無趣的空間。正面只有稱為「米哈拉布」以顯示麥加方向的小拱門式凹壁，有數支柱子朝向米哈拉布並排，地上鋪上絨毯，只是這樣的微暗空間展開而已。

不同於在教堂設置基督像、將教堂視為神所在的天界之地上版本的基督教，伊斯蘭教禁止建造偶像與裝飾物，清真寺就只設置了朝向麥加方向的禮拜場所，伊斯蘭教的「近代

照片3 微暗禮拜堂內部。照片右邊是朝向聖地麥加的方向。

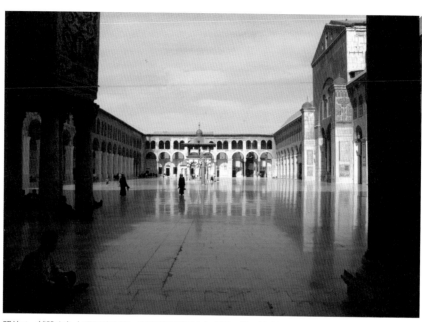

照片4　鋪設白色大理石的中庭。在陽光反射下有如水面一般，簡直像綠洲一樣。

「性」就是形成如此冷靜簡潔的空間。

就我的經驗，以「越古老的越華麗、越新的越簡樸」的合理教堂建築法則來看，最繁華的是俄羅斯正教（東正教），接著依序是天主教、基督教與伊斯蘭教。當然伊斯蘭教當中也有例外，位於西班牙的科爾多瓦清真寺十分傑出，很可惜地就是天花板略低。而清真寺在教義上並非以上天為目標，而是朝向麥加，以水平方向延伸的話這樣就夠了。

讓人產生時間流逝錯覺的中庭

然而，這座清真寺又有什麼滿盈信徒內心呢？特地來到了清真寺，光只是在這處微暗而且天花板也低的地方朝向麥加祈禱，應該無法滿足吧。

於是，剛剛提到的寬約137公尺、深約63公尺的中庭空間就起了相當大的作用。

首先，脫下鞋子進入清真寺內。除去沙漠地帶固有的塵土，赤腳走上白色大理石的地板，一進來就看到小圓頂屋下設置的用水場，這裡有湧泉有流水，可以在此漱口洗腳，也有人擦拭身體。

伊斯蘭教的禮拜時間是固定的，其他時間進來的信徒三三兩兩，他們在中庭的迴廊躲避日曬並坐下，或冥想，或交談，或者小睡片刻。

我坐在迴廊眺望著這處寬137公尺、深63公尺的廣場，地板全面鋪設了白色大理石，極為平坦而且磨亮得有如鏡面般也像是盛滿水般，這種絕對的水平感讓人悠哉遊哉地度過，甚至有種時間靜止的錯覺。於是坐在信徒中的旅人也一同入眠了。

傑出的黃金立面

一覺醒來，睜開雙眼，見到有如大理石鏡的地面上，映照著正迎著夕陽霞光的禮拜堂立面牆壁。

在夕陽餘暉下閃耀的奢華黃金立面，連來自東方佛教國度的旅人都想起了西方淨土。

我站起身靠近仰望著立面，這是馬賽克鑲嵌的壁畫，鋪上了貼金箔的石頭為底，其他的圖案部分則是填滿了各種顏色的大理石與玻璃碎片，呈現出繁茂枝椏伸展的樹木與花草，結實纍纍的水果，而中央描繪著宮殿。

若是其他宗教，通常會描繪神、天使還有在天國生活的美善之人或者神聖的圖像，應該是因為伊斯蘭教嚴格禁止將神聖事物圖像化的禁令之故。描繪翠綠的花草與王宮的黃金壁畫在正面立起，而且更向左右延伸至迴廊環繞了一周。黃金與鮮綠的滾邊，中央是湧出泉水的純白空間，對沙漠民族而言，這裡的確是世間淨土。

這處以鮮綠黃金壁畫自豪的清真寺是現存的第一號，然而在此之後其他的清真寺就再也見不到這樣的壁畫了。

即使繪壁畫，也僅限於植物紋樣與可蘭經的裝飾文字，不再描繪樹木、花草與果實。大概是後來伊斯蘭神學更加演進，更徹底地禁止具體的圖像了吧。連湧出泉水的清淨中庭也很少見了。

298

作為當地的社交場所

不過，幸好我曾在造訪摩洛哥的古城卡薩布蘭加的老商業區時，發現面朝狹窄道路的小型清真寺，因為門是開著的，所以我脫了鞋入內，發現這裡跟奧米亞大清真寺的原理一樣，以迴廊高牆將中庭圍起，地板鋪設大理石，中央湧出泉水的用水處，有如水深大約只到腳踝處的池子一般，身著白色民族服裝的長者正悠閒地洗腳。

大概是跟異教徒在同一處洗滌讓人不舒服吧。當我正打算把背靠在牆壁上時，後面進來的年輕人朝向我這邊投以狐疑的目光，就速速離開了。

頭一次了解清真寺與其說是純粹的信仰場所，倒不如說是當地人身心的休憩之處，因為氣氛實在太好了，所以隔日帶著同行的友人前去，才發現這裡禁止異教徒。

從中近東到非洲，遍及伊斯蘭教國家到處都是過度擁擠的商業街市集，若在其中多設置湧泉的白色空間，相信對稠密城市市民維護健康、保護肺部很有助益吧。

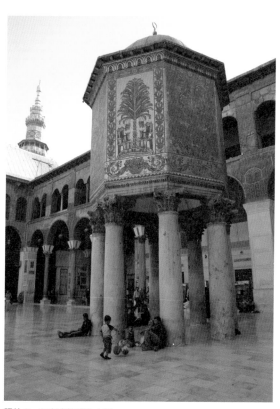

照片5　在中庭放鬆的人們。

死海聖書之龕 —黑與白的驚奇—

西元1947年震撼世界的大發現

以色列除了是猶太教的據點，也是基督教的發祥地。這是因為基督教正是作為猶太教當中的革新團體而開始的。猶太教的經典為《舊約聖經》，基督教的則是《新約聖經》，現今的猶太教只遵崇舊約，基督教則包含舊約與新約聖經。

對猶太教與基督教而言，《舊約聖經》是最根本的聖典，當然，當初的經典不可能流傳至今。就像日本八世紀所著的《古事記》和《日本書紀》也只有後來的手抄本流傳下來，比這個更早上至少八百年的書籍，在歷史的無常變化之中不可能持續不滅。特別是猶太民族不得不流散四地，基督教也在耶穌基督歿後約三百年才由羅馬帝國解除宗教禁令。

對猶太教、基督教而言，這是戰後令人關注的一大發現。剛結束二戰的1947年，在死海湖畔發現紀元前二世紀的《舊約聖經》手抄本，舊約是由幾部書結合而成，這部以《以賽亞書》為主，書寫於羊皮紙的手抄本之一部分，由於是至少二千一百四十年前的古物，所以除了對猶太教、基督教相關者外，可算是人類重大發現。

據說，如今這些實物都展示於耶路撒冷的以色列博物館的〈聖書之龕〉（Shrine of the Book），於是我前往參觀。博物館除了以考古學為主收藏歷史史料，而且還展示藝術品，其中之一是「雕塑之庭」（里面有畢卡索、考爾德等二十世紀藝術大師的雕塑作品，聽說庭園由野口勇設計，所以興致勃勃前往。然而只見在斜坡上有數座大師作品陳列，其他地方完全看不出野口勇經手的痕跡，所以無法判斷。

這次參觀目標的收藏死海抄本古卷的〈聖書之龕〉，就位在這座庭園隔鄰處的神殿棟。遠遠地就能瞧見其獨特

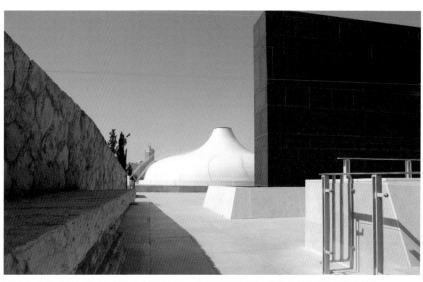

照片1　死海古卷在這座白色建築物底下展示，從黑色牆壁背後、照片右前方往地下進入館內。

有如雷擊般的衝擊

弗雷德里克・基斯勒（Fredrick Kiesler，1890～1965年）是維也納建築師，在我們學生時代，每回磯崎新介紹二十世紀的先驅建築師們一定有他登場，而他作品散發的奇異光輝，讓人一見到就受到強烈衝擊，至今仍無法抹滅。

首先，不同於其他先驅建築師都是透過實際作品開拓二十世紀建築的作法，他一開始是以未建造※1而聞名。例如〈無盡之屋〉※2，究竟是巨大化三半規管的設計，還是蝸牛殼中迴廊化的設計呢？空洞狀的室內有如莫比斯環般無止盡地循環。看到基斯勒一同合影的巨大模型照片，剛開始學建築的學生忍不住思索「建築也可以做那樣的東西嗎……」，為之大開眼界。

我在2006年參加第十屆威尼斯雙年展建築展※3時，奧地利館只利用直桿材交叉再現通透的巨大建築模型，我重新感受到許久未有的基斯勒未建造計畫的衝擊。將自己

的外觀，「傳說基斯勒唯一的現實作品就是這個嗎」，過了幾十年我終於理解。

腦海浮現的影像就這樣以模型展現，完全不管做得到或者做不到的議論，這種意象十分強烈。

透過概念模型，以未建造的建物影像影響戰前建築界的基斯勒，戰後經手的唯一實體化作品，就像是將漏斗倒扣過來的白色小型建築，腦海中有印象似乎曾經運用在美術館還是博物館，然而究竟是何時為了何故而創作的記憶，早已蒸發殆盡。

外觀像洋蔥內部像蜻蜓，目不暇給

建築非得到現場參觀不可，我看到照片的時候，只覺得其外形像是將白色漏斗倒扣過來一樣，然而靠近後發現白色的倒扣漏斗的對面豎立著一堵厚實黑色的獨立壁，兩者在地底下相連，白色到黑色之間都屬於〈聖書之龕〉神殿的範圍，來訪的參觀者繞到黑牆後方走到地下，進入館內（照片1）。

在入館前先來描述一下這白色倒扣漏斗吧。這個奇妙的形狀是發想自當初收納著這些死海古卷的素燒瓦罐的蓋子，講解上是這樣說明的，但跟真實的瓦罐的形狀相較之下，又像又不像？

照片3 死海古卷展示室的內部。

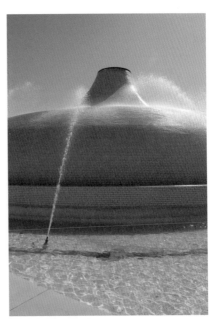

照片2 在貼著磁磚的外牆上噴水。

照片 4　死海湖畔的綠洲。

倒扣漏斗的周圍盛滿水，而且不斷有噴水注入，水不知是否象徵著死海的水。而磁磚表面流下來的水紋，說不定是設計者希望人家注意到的部分（照片2）。

進入裡面後，倒扣漏斗的形狀就這樣形成室內空間，從天花板中央的圓孔，光線照射進來，照亮著天花板波狀凹凸模樣，而在光照正下方，近似這只瓦罐形狀的雕塑物指向天花板豎立著（照片3）。手抄本在周圍的牆上展示，在極小片的羊皮紙上書寫著小小的黑色的文字，保存狀態比想像的好。

「在水中的白色」與「厚實黑色的牆壁」的對比，我一邊思考到底意味著什麼，第二天往死海前去。

與死海間的因緣

首先造訪的是死海湖畔的綠洲村落。據說以前修行中的基督教徒也會到訪，還有告示說明這裡是世界最古老的村落（照片4、5）。

在沙漠地帶延伸開來的死海，加上低於海拔410公尺的位置，日照強烈，溫度逼近40度，幾乎有如位於爐灶中的狀態，只有綠洲就像其他世界，湧出清涼的地下水，椰棗樹繁茂，非常適合午睡的地方。

當然年輕的耶穌基督不可能在這種宛若樂園的村落裡修行，

303

他隱居在居高臨下的高崖半山腰的洞窟，啜飲著洞窟深處湧出的涓滴細水，以村人馱運來的麵包、葡萄與肉乾為糧食，與惡魔的誘惑對抗，而啟發悟道（照片6）。

洞窟現今在東正教的管理之下，據說是耶穌基督悟道之處的背後岩石上描繪著基督的像，但總覺得只有岩石不用繪圖就好……。

看過綠洲與與耶穌基督修道的洞窟後，我們往死海古卷的遺跡前進。

為了避免中暑，村落各家並不是離散開的，而是緊密聚集在同一處形成半地下的村落。據說這種形式是新石器時代中近東乾燥地區的集村流傳下來的作法。

全部都參觀結束，終於抵達死海。岸邊的岩石、砂礫、枯木與枯草全都被鹽結晶包被而呈白色，鹽分高達百分之二十～三十的湖水為微

照片5　綠洲村落的少年與山羊。

照片6　基督教徒隱居的洞窟所在的絕壁。

照片7　死海岸邊被鹽堆圍繞。

微帶藍的白色，上方因為僅只有一點水分，所以形成了靄（照片7）。

來自世界各地的觀光客都手腳高舉浮在水面，任何人都不會往下潛也不會捧起水來。理由很簡單，嚐口湖水就知道了，簡直就像含著酸苦的水般疼痛立刻在口中擴散，眼睛一旦沾上也會刺痛不已。對生物而言的確是白色死海。

耶穌基督在這種絕對的環境下到底能悟得什麼？

基斯勒的建築物的白與黑，應該也顯現了死海這個地方的絕對環境，然而那水是死海的水還是綠洲的水呢？這點就是個謎了。

※1
未建造（unbuilt）：不以實現為目的，批評既存的建築與被此所拘束的制度，並作為一帖刺激藥物而構想出的建築。

※2
無盡之屋（Endless House）：基斯勒所提倡的「創造建築空間時，是否可能構築不被柱與梁左右的自由形態」之觀點。

※3
威尼斯雙年展：自1895年開始在威尼斯舉行的二年一度現代美術的國際美術展覽會。也有人稱之為「美術界的奧林匹克」。

聖墓教堂 ──探索基督的足跡──

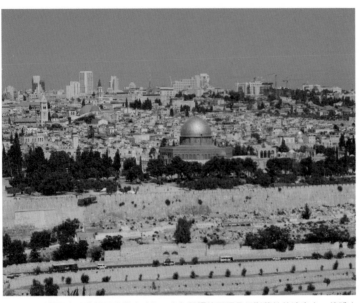

照片1　從對面山丘眺望耶路撒冷城內，金色閃耀的圓頂是伊斯蘭教的清真寺。傳說古代所羅門王在此建造聖殿，將摩西十誡的石板放在聖殿。

建築偵探前往眾神聚集的聖地

很想親眼目睹卻一直沒有前往，然後時間就這樣過去了……我的這類建築清單上，其中之一是聖墓教堂。

基督教於313年由古羅馬君士坦丁大帝承認為合法宗教，接著陸續建立教堂，這些四世紀的建築被稱為初期基督教堂，全世界不到十座。在此之前總會抓住機會探訪這些建築，最後只剩下一座，也就是耶路撒冷的聖墓教堂。

耶穌基督在各各他山被釘上十字架，入葬在十字架旁的墓穴，四世紀開始在墓穴上建蓋最早的教堂，名為「聖墓教堂」，在信仰上比梵蒂岡的聖彼得大教堂還要占居更重要的位置。為什麼呢？因為聖彼得大教堂只算是天主教的總本山，而聖墓教堂是連同非洲埃及的科普特正教會在內的世界各宗派基督教聖地啊。

雖然耶路撒冷這座城市屬於以猶太教為國教的以色列，然而厚實高牆圍繞的老城區內，猶太教、基督教、伊斯蘭教與亞美尼亞使徒教會分據四區，治安部分由武裝重兵以色列軍士維護，不過旅客還是忍不住感到緊張。

想要眺望城郭都市耶路撒冷的全景，得隔著谷地登上對面山丘才能得見。山丘腳下盡是猶太教徒的寢棺式墳墓，對面城牆高聳，城內家戶住宅櫛比鱗次，當中赫然有座大型的八角形建築拔地而起，上面的大圓頂散發著金色光輝。我原以為那是聖墓教堂，確認後才知道那是伊斯蘭教的大清真寺。

遺憾的是，異教徒無法進入清真寺參觀。從大清真寺所在的山丘再往裡面走就是猶太教的聖地，七世紀時伊斯蘭教控制了耶路撒冷，猶太教徒只能對著支撐山丘的厚側牆悲泣，如今世界各地的猶太教徒到訪時，仍會對著「哭牆」放聲哭泣，常常聽見女性啜泣的聲音。對於來自萬神與佛祖都一樣的國家的旅人來說，一神教實在是信仰嚴格令人為之戰慄。這個地方就是猶太教、基督教、伊斯蘭教等一神教誕生之處。

徘徊在石頭路的街角

從城門進入後，狹窄彎曲的鋪石道路兩側盡是厚牆圍起、櫛比鱗次的家屋，途中也有人家像是橋梁般跨越了巷道。就跟歐洲中世紀的城郭都市一樣，我突然恍然大悟，倒過來了，應該是中近東地區形成以城牆圍起的過度密集城市，後來傳布到了西歐地區，才出現了中世紀歐洲地區的城郭都市。

照片2　聖墓教堂全景。

世界各地的基督教朝聖者來來往往的街上到處都遺留著聖跡。

遭羅馬士兵逮捕的耶穌基督在這條街上遊街示眾後，被帶往城外的採石場，據說在那裡被釘上十字架，步行的痕跡有數處留下聖痕。最初見到的是耶穌與佇立的母親馬利亞交談時留下的痕跡，地面上用兩個足跡鑲嵌著馬賽克磁磚來描述。接著是家屋的牆壁上有一處深深凹陷的石頭，據說是身負十字架的耶穌上階梯時因步伐蹣跚而手扶牆壁，碰觸到那處石頭。這凹陷之處，是巡禮者同樣用手碰觸形成的。

這時距離基督教被承認還有三百年以上時間，再加上耶穌的事跡與傳教都只能祕密進行，受到羅馬皇帝承認後，當地依舊在伊斯蘭教控制之下，基督教徒等於是斷絕的，終於在1098年十字軍收復耶路撒冷，基督教在當地復活。在那個時期，雖然初次進行了耶路撒冷所殘留的耶穌遺跡調查工作，但事情已經過了一千年，無法得知這些遺跡是否真實。雖然無法得知，但跟朝聖的人一同追溯這些聖跡後就更加深信不疑了吧。

在一處轉角走岔

四處徘徊漫步時，我似乎是偏離了朝聖者的道路，見到了發掘的遺跡。說是遺跡，其實是古代道路舊址，兩旁

照片3　處刑前，與母親馬利亞會面時的基督足跡以馬賽克磚鑲嵌在地上。

有列柱並排，裡面則是以石牆圍起。道路寬廣筆直，上面鋪設石塊，列柱則是科林斯柱式，說是古羅馬商店街的遺址。這麼說來，耶穌也是走在這樣的商店街並且購物、傳教的囉？四年前我到敘利亞的阿勒坡時，那處在聖經上曾出現的商店街如今也是保留原來的寬度，並且還繼續使用著，這點令人驚訝，在中近東的古老都市，古羅馬與耶穌基督至今仍存在著。然而，阿勒坡因為內戰持續，加上伊斯蘭國的侵略，導致嚴重受破壞，那條道路不知道情況如何了。

回到朝聖道路，跟在人群後面往聖墓教堂前進，然而與事先的印象有極大不同。耶穌基督身負十字架來到城外被稱為各各他山的刑場，那裡據稱為採石場，可是這裡比較像山丘，也沒有採石場會有的險峻崖面，只有持續不斷的狹窄石頭巷道。這跟老彼得‧布勒哲爾（Pieter Bruegel the Elder）的《通往十字架的基督》畫作大相逕庭，然而二千年前的光景要保存下來應該也不太可能。

雖然如此，我還是有些感觸，想說，例如「身處於聖墓教堂的光景」。在通過牆壁密室之後，突然四周成為高牆圍住的狹小凹地，而這處凹地就是前庭，混雜在這群高牆包圍的空間裡推擠的人潮中，教堂風的

照片4　聖墓教堂立面。

立面彷彿縮起身子露出臉來。這就是我初期基督教堂建築巡禮中的最後一座。

迷宮般的教堂內部

教堂立面的風格介於仿羅馬與哥德式的中間，所以應該是十二、十三世紀的建築吧。

根據建築史書籍，四世紀時建造的最早聖墓教堂建築，建築平面非常重視十字架遺跡與墳墓，然而當時的建築後來遭到伊斯蘭教的破壞，再加上十字軍在上頭增改建，所以原本的皆未留下。只有豎立十字架的位置與墳墓的位置沒有改變，前者後來成了禮拜空間，後者保留墓室而擴建為大型石造，成為現今的狀態。雖然不認為墓室中棺木裡耶穌的遺體仍存在，但還是有大批的朝聖者排成長長的隊伍等待瞻仰。因為實在是太多人了，所以我便沒繼續排隊。

聖墓教堂內不像普通教堂那樣寬廣，幾乎像是迷宮一般。理由有二，其一是因為利用採石場空地，原來就是東挖一個坑西鑿一個山壁的地形，不像

照片5　從上面照射下來的光照耀的基督墳墓。

是建在平地上的教堂一樣。對於從一座小墳墓開始的教堂，接著上下左右擴張增改建的建築，這是它的宿命。

然而關於其他教堂所未見的迷宮格局，或許可以說這是耶穌基督背負著十字架的證據。若不是如此，教堂可以建在更寬廣的腹地與採用更容易理解的作法。

內部建成迷宮一般還有另一個理由，一開始只有一座教堂，之後天主教、東正教、亞美尼亞使徒教會皆劃分了各自的禮拜場所，豎立牆壁作為區隔。除了墳墓與十字架等耶穌基督起源之處，其他共同空間被分割而變得狹窄，擴張成各宗派專用的禮拜場所。另外，基督教新教徒則沒有朝聖的概念。

帶來好運的香油

在共同空間中，有露出於地表的大而平坦的自然岩塊，人們蹲下圍繞著岩塊，一邊祈禱一邊以手帕在岩石上擦拭著液體，宛如在擦著肩膀或足部一般。詢問後得知，留下的信徒將從十字架上放下來的基督遺體放在這座岩石，脫下衣服清理傷痕後，遵從當時猶太教習俗為其塗抹香油。

朝聖者將香油點在自己身體疼痛之處，祈禱病痛痊癒。日本寺院的線香焚燒的煙好像也有同樣作法。

耶穌基督走過的道路兩側有許多土產紀念品店，還有許多招呼朝聖者用餐的店家，想來聖墓教堂這點跟日本的淺草寺或成田山或善光寺也沒有兩樣呢，於是對這一切都能理解了。

照片6　放置基督遺體的岩石，朝聖者在上面塗香油。

聖家堂 ——教堂建築家高第無止盡的挑戰——

關注高第的日本建築師

至今在世界上仍受許多人喜愛的建築師高第[1]，其實曾經被世人遺忘許久。

當高第仍進行聖家堂的工程時，大約在立面完成的階段過世。他在路上漫步時遭路面電車輾過，送到醫院喪失意識時，完全沒有人知道這位老爺爺是誰，死後數日之間，以身分不明的老人被放置在醫院裡。

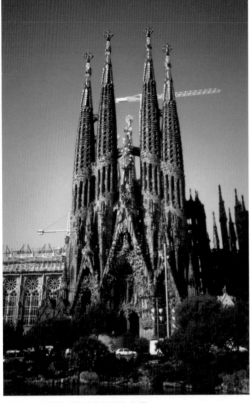

照片1　聖家堂（聖家族教堂）全景。

在高第過世後，世界建築界中最早注意到他的是日本的今井兼次。今井1926年赴歐時，對英國雜誌上刊載的聖家堂小小照片產生特別的感受，於是決定改變計畫前往巴塞隆納，他不只想參觀聖家堂，也想拜會高第本人。

然而，今井一抵達巴塞隆納

才發現，高第已在數日前因事故死亡。沒有辦法，今井無精打采地走向聖家堂，然後終於見到實物。

後來這位來自日本的青年建築師怎麼了呢？他才見了一眼，「不能回頭了」，他邊這麼想邊拔腿離開現場，奔往車站。這實在太不尋常了。換句話說，他甚至感到恐懼。

回國後，今井到處蒐集高第作品的照片，甚至在日本建築學會召開的傳達歐洲建築新動向展覽會中提出，說不定這還可能是世界上第一次的「高第展」呢。

今井與高第作品初步相遇後過了三十多年，1965年我進了大學就讀，這時候高第終於受到建築界的重視。之後的高第熱潮，大家應該都不陌生了。

透過跟我同世代的建築攝影師二川幸夫的作品，我終於初次體驗了高第作品。

安排在柱子基礎的海龜與蛇

當然我也到當地參觀了。而且，就在如同其他人所感受到的驚人讚嘆情緒之下，我舉起了相機，卻注意到奇妙的物體。

不知是烏龜還是海龜，配置在豎立於正面左右兩側的柱子基礎的地方。

正確地說，是龜背上馱著柱子。這到底是什麼!?

我除了「建築偵探」的身分，還是

照片2　在柱子下的海龜，圖右人物站立處有蛇體潛藏。

照片3　銜著蘋果的蛇。

「路上觀察會」的一員呢，所以對於街頭或建築中隱密而不太有人知道的物件，反應十分敏銳。

在完全沒料想到的地方隱藏著海龜，應該說是堂堂正正顯露在外，可是沒有人注意到的海龜，這時我的腦內開關立刻從建築偵探切換到路上觀察模式。

我從角落開始確認起教堂的立面，首先是以教堂名稱由來的聖家族（耶穌基督、聖母馬利亞與養父約瑟）場景展開的中央部分，往上看發現左右都出現了像是大蜥蜴還是鬣蜥之類的動物。從基督誕生到受刑死亡為止的聖經故事，從沒聽說過有這種動物登場，如果有讀者了解基督與蜥蜴的故事，希望能讓我知道。

關於這樣的請託文刊載在雜誌上，是因為接下來的這樁事件。

發現了海龜、大蜥蜴還有接下來的蛇，而且還是銜著圓球的蛇，我寫在《朝日新聞》上刊載的文章，有讀者回應說「那不是圓球，是蘋果」。然而我拍攝的照片實在分辨不出是圓球還是蘋果，只好拜託攝影師二川「有機會的話請幫我拍這個」，終於在拍攝聖家堂三十多次後拍到這處細節了。的確正如讀者所說

314

的，是銜著蘋果。

如果是蛇與蘋果的話，應該就是亞當與夏娃被逐出樂園的故事。他們在蛇的挑唆之下吃了分辨善惡樹的果實蘋果，亞當與夏娃突然為自己裸體感到羞恥，使用無花果樹葉遮住自己的性器官。這事情被神知道了後，便將他們逐出了伊甸園樂土，他們到了人世間產下子女，而這些子女就是人類的起源，所以只有舊約聖經有蛇與蘋果的故事。

我是在立面的中心豎立的小柱基礎上發現銜著蘋果的蛇。為了避免石雕風化於是以舊鐵網包覆起來，所以沒人注意到也是很正常的，但這也是建築場所最重要的地方。在建造教堂的時候，立下最開始的基礎與柱子，而這座礎石上刻著蛇體。

設計思想也受到基督教影響

雖然教堂以「聖家族」為名，但不限於基督一家的故事，最初的礎石雕刻上有銜著蘋果的蛇，最上面的尖塔有象徵著諾亞方舟故事的鴿子與橄欖枝葉的彩陶裝飾。

由下往上依序為，礎石的蛇體與蘋果代表「人類的誕生」，在其上的基督誕生場景為「人類的救贖」，而再往頂端的諾亞方舟則表現「人類的再生」。以這三者為根本的故事，雕刻在教堂立面的中心軸上的上、中、下三處，我沒見過其他類似的案例。高第所關注的，除了自中世紀以來的教堂那樣對基督無止盡的禮讚，應該還有對「基督教與人類」更深入廣闊領域的探究吧。二十世紀的教堂建築師高第，會在這種深度與廣度上思考基督教，也是理所當然的。總之，二十世紀是個哲學家尼采※2發表「上帝已死」宣言的時代，也是誠摯的基督徒無盡禮讚基督的重大時代。

路上觀察之眼發現了聖家堂立面當中海龜、大蜥蜴與蛇體三項物件。然而，事情並沒有就此結束。接著往右側

面繞過去，眺望扶壁的上端，又發現了幾條蛇。與銜著蘋果的蛇完全不同，首先是相當巨大。除了顏色為黑色，外觀也十分真實，彷彿從屋簷往牆壁扭著身軀垂降並且往下窺看一般。因為嘴巴沒有銜著蘋果，所以的確是真實的大蛇外形。

高第意欲為何

海龜、大蜥蜴、大蛇——這些到底代表了什麼意義？

回國後，我向日本以高第研究第一人而知名的早稻田大學名譽教授入江正之詢問，他似乎因為初次耳聞而十分驚訝。

二川或入江都不曉得這件事，該不會我是世界上第一個注意到這些的吧。看來路上觀察也是不能偏廢的呢。

以下為發現者（算是吧）的特權而自由解釋的部分。

在教堂建築加上例外的動物們到底意味著什麼呢？

銜著蘋果的蛇應該就是唆使

照片4　扶壁上端的大蛇們。

316

亞當與夏娃的蛇沒錯，然而，我從來沒見過其他神聖的教堂在這最重要的基礎處雕刻蛇的例子。因為這是聖經故事當中被視為邪惡化身的事物啊。

在這裡，或許該將這銜著蘋果的蛇視為與「性」有關聯所以才登場，若是以更深更廣的現代說法解釋，就是它作為生命現象的象徵而出現。即使是沒有含著蘋果的蛇，在世界各地古老習俗當中，也是共通地被視為性與生命現象的象徵之物，蜥蜴這些爬蟲類似乎也是一樣。龜在印度或中國都是象徵著大地，在龜背上豎立碑是中國與朝鮮古老而出於同源的習俗。

而古老的人類認為，生命現象由居於大地之中的地母神所掌握。

至於有關成為人類之母的大地地母信仰，或是人類信仰的遠古歷史，高第是否也意識到這些，很可惜的是我們無從得知。

※1 高第（Antoni Gaudí）：1852～1926年。西班牙加泰隆尼亞地區出身的建築師。活動據點為巴塞隆納，聖家堂登錄為世界遺產，曲線與細節的裝飾極具特色，充滿生命力與自然特色的仿生建築、設計對後世產生極大影響。

※2 尼采（Friedrich Wilhelm Nietzsche）：1844～1900年。德國的哲學家、古典文獻學者，為近代批判、理性批判等現代思想的源流，主張超人說與永恆輪迴等概念。

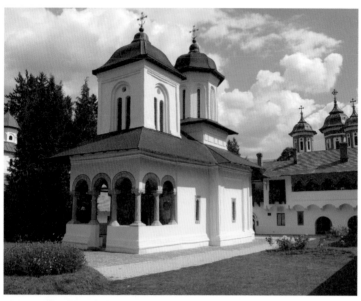

照片 1　錫納亞修道院。禮拜堂靜靜地佇立在中庭。

錫納亞修道院 ──羅馬尼亞的基督教堂──

探訪未曾見過的教堂建築

在歐洲為數眾多的歷史建築當中，對我而言，屬於「有必要看的就去看」，卻有一座沒看過的建築，就是羅馬尼亞的基督教堂群。

東臨黑海的羅馬尼亞，古羅馬時代納入了羅馬帝國的版圖，與周邊國家，例如南方的保加利亞、西方的匈牙利及塞爾維亞、北方的烏克蘭，踏上了不同的歷史道路至今，早在古羅馬時代就已天主教化。也就是說，不屬於總本山設在羅馬的天主教派，而是來自君士坦丁堡（今日的伊斯坦堡）的東正教流派。就建築史、美術史來說，屬於東羅馬帝國的拜占庭文化體系。雖然同為基督教，但相對於天主教與新教，自稱為「正教」，自行認定他們才是正統的基督教，才以正教會自居，基督教乃是由歐洲西方以外的地區（現今的以色列）開始，向東方傳播，不久成了羅馬帝國的國教，後來帝國東西分裂，所以基督教也傳至以君

318

士坦丁堡為據點的東羅馬帝國境內，當東羅馬帝國遭鄂圖曼土耳其入侵而被毀滅後，東正教於羅馬尼亞、保加利亞、亞美尼亞、希臘以及俄羅斯留存至今。一思及如此複雜的歷史，他們會對後來在歐洲史中占優勢的天主教與新教宣稱自己才是本源正統，也是理所當然的了。

正教真正以從前基督教的方式傳教，沒有像天主教或者新教後來經過激烈的變化（進化），建築風格也維持初期基督教堂的集中式，教堂中舉行的儀式跟新教、天主教相比，不那麼合理化、現代化。人們熟知的東正教信徒建築師內井昭藏就曾經感嘆：「儀式與傳教如果再不講求現代化或者容易理解一些，是無法吸引年輕人的。」

以俄羅斯正教會為首，羅馬尼亞正教會、保加利亞正教會、亞美尼亞正教會、希臘正教會等為數不少的正教教堂建築中，目前我已經造訪過的有俄羅斯正教與希臘正教，羅馬尼亞正教跟這兩者是相同還是不同呢，得去當地看過才曉得。

這次先介紹距離首都布加勒斯特有段距離的錫納亞修道院中建於十七世紀末的禮拜堂（照片1）。當時，羅馬尼亞分為南北兩國，此為南方的瓦拉幾亞公國大公所建的僧院（修道院），完工後由接任的大公增建走廊與鐘樓，維持至今。

首先感觸深刻的是，狀態維持得相當細心，可見這座建築被認真保存。羅馬尼亞在第二次世界大戰後加入了共產主義陣營，後來在1989年，共產主義的獨裁者希奧塞古總統被推翻，現為民主化國家。歷經長期共產黨獨裁時代，教會應該會受到極度打壓，然而這裡並不像中國那樣建築遭受破壞，而是低調隱身以求持續下去。以地緣政治學觀點來看，羅馬尼亞位於歐洲大陸至西亞中央的位置，歷史上曾有不同民族、不同文化在國土穿梭征戰，這種情勢下，正教會還能存活應該全憑智慧吧。

保留原型的記憶

在建築外觀上，正教會具有不同於天主教、新教的特徵。

前面設有門廊，此外還設有兩座塔。分別是前方的沒有採光的鐘樓，以及後方的八角形建築，為設置採光口的禮拜室穹頂。這麼小的教堂還設置了兩座塔樓，可見得建造時有多慎重。

門廊與鐘樓除外，教堂保留了十七世紀建築當時的樣貌，這種簡單樸實的外觀讓人忍不住驚訝。這完全回歸了在正方形的禮拜堂上只豎立穹頂的集中式教堂原型。大概是在建立基督教堂的五世紀的古羅馬，各地紛紛建造了在正方形或圓形的禮拜空間上搭建一座圓頂的教堂，所以這些教會建築的原型記憶被清晰地保存下來。

腦中進行過這種種的思索後，我走進了門廊。這座門廊正是瓦拉幾亞公國的羅馬尼亞正教會的特徵，在其他國家的正教教堂是見不到的。

看到門廊的柱子與拱門，皆為基於希臘、羅馬樣式並加以自由發揮（照片2）。十七世紀相當於天主教採用

照片2　門廊的支柱上雕刻著民俗造形。

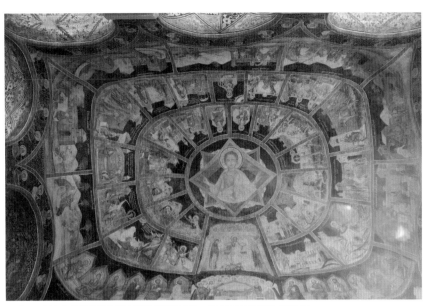

照片3　門廊的天井上繪有聖人與基督的濕壁畫。聖人周圍畫滿了圖解內容。

巴洛克的時代，而與西歐的動向無緣、自由發揮的傳統，經過幾個世紀後還是被破壞了。

值得觀察的地方還有從牆壁到天花板的濕壁畫※1。

教堂裡的圖像全是特地為不識字的信徒圖解聖經內容而描繪的，理所當然描繪的為天堂與地獄兩大主題（照片3）。相信神的教會與認真對待僧侶就能夠得救上天堂，反之則會下地獄。右邊是地獄繪，無心於信仰者會被紅色流水帶走，最後被巨大的蛇體給吞噬（照片4）。另一方面，左邊描繪了受救贖的人們，圖繪成漩渦從牆壁往天井上升，圖中還描繪聖人的故事，而扁平的穹頂式天花板頂部繪有基督像。

濕壁畫並不是由專門畫家而是由僧侶所完成的，所以畫工樸拙至極，但是這樸素的畫讓人回想起當時人們對信仰的誠篤。看到這樣的壁畫興起對地獄的恐懼與對天國的嚮往，可見得信仰之深厚。

從建築上可得知，十一、十二世紀的天主教特有之樸拙的仿羅馬表現，羅馬尼亞正教會直到十七世紀都還維持著。就跟仿羅馬樣式一樣，與基督教之前的民俗信仰也牢固地融合在一起。

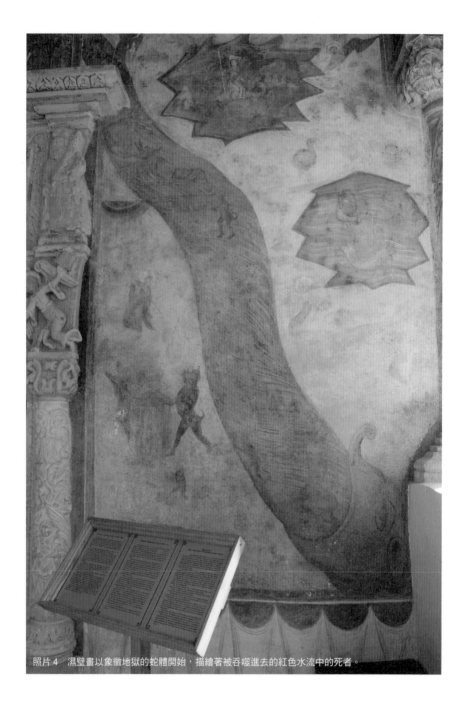

照片 4　濕壁畫以象徵地獄的蛇體開始，描繪著被吞噬進去的紅色水流中的死者。

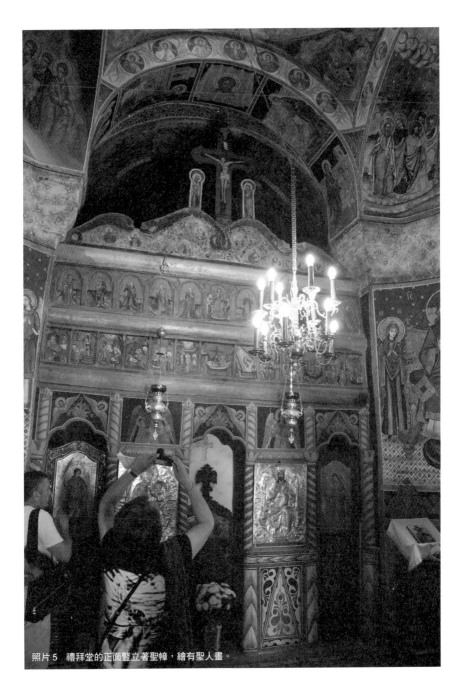

照片 5　禮拜堂的正面豎立著聖幛，繪有聖人畫。

透過聖畫的實際感受

從門廊通過當初完工的入口進到禮拜室當中。微暗的正方形空間上立著八角形的筒狀圈座（drum），頂端搭建了正圓形穹頂（dome）。

而禮拜堂的正面豎立著聖幛（聖像壁、聖屏風），上面描繪著聖像，而聖幛前的小空間只容許在特別節日讓特別的信徒進入（照片5）。

牆上、筒狀圈座還有穹頂上全是畫、畫、畫。到處都描繪著聖畫，頂端則有耶穌基督往下俯瞰（照片6）。

對正教會而言，穹頂是神（God）所居的天界，而代替凡人肉眼見不到的神、作為神代理人的耶穌基督，一直凝視、俯瞰著人世凡間。在天主教或新教並無認定穹頂為神所居的天界這些解釋，但正教會這種初期基督教會堅持如此詮釋穹頂。

若是就這個穹頂意義的解釋，信徒集中在穹頂之下就一點都不奇怪了，而正教建築至今也都仍堅守著集中式的設計。另一方面，跟以羅馬為根據地的天主教與新教有所關聯的古羅馬初期基督教堂，集會場所向來都是採用長方形的巴西利卡式※2與集中式平面※3並存，後來採用巴西利卡式的多過於集中式的，成為教堂的一般作法，持續至今。

不過，被這麼濃密的聖畫包圍的經驗還真是未曾有過，我終於實際感受到「教堂是為了不識字的信徒而設的聖經」這種體驗。全身包覆著黑衣的僧侶們，依照著一幅又一幅的聖畫對農民或者牧童講道解經，聲音在教堂中琅琅響起。這不是透過頭腦思索的聖經，而是透過眼見與耳聞的實際感受的聖經。

抬頭仰望神所在的穹頂，這是目前為止參訪希臘或者俄羅斯正教教堂時從未注意到的一種建築現象。讀者從照片6就可以理解，比起筒狀圈座牆上的畫，描繪在穹頂的基督像更加鮮明清晰。從穹頂的八處採光口照射進來的光，打亮了沒有光照的穹頂內側，而讓基督像更加明亮，同時也讓筒狀圈座因內側過度明亮產生量光作用※4的效

324

照片6　禮拜堂上有筒狀圈座往上延伸，頂端的穹頂上繪有基督像。

果，宛如基督像在光芒中浮現一般。

若要論及羅馬尼亞正教會建築的魅力，真想說聖畫比起建築更加充實呢。

※
1
濕壁畫（Fresco）：在牆壁上先抹上灰泥為底，在未乾前以水溶性顏料在上面作畫的西式繪畫技法之一。

※
2
【譯者註】巴西利卡（Basilica）：古羅馬的一種公共建築形式，特點是平面呈長方形，外側有一圈柱廊。

※
3
集中式平面：建築物的中心部分以圓形、正方形或者多面體構成的教堂建築。

※
4
暈光作用（haration）：遇上強烈的光時，周圍會形成白色光圈。

沃羅內茨修道院附屬教堂 —充滿壁畫的教堂—

照片1　普特納修道院的圍牆高而厚實，有如城牆一般。

濕壁畫密布的外牆

得知羅馬尼亞境內有世界罕見的基督教堂，大概是在這個國家還由堅守社會主義的希奧塞古總統領導的時候。

這座教堂屬於和天主教與新教不同的羅馬尼亞正教會，在磚造外牆塗上灰泥漿，外壁壁面全部畫上聖繪，為濕壁畫。

基督教堂在成立當初，就會使用馬賽克鑲嵌，或者顏料在牆面上描繪有關聖經的故事，哥德式之後的教堂會在窗戶鑲嵌彩色玻璃呈現聖人像，只看到教堂內牆壁，或是從教堂內部看到的彩繪玻璃。

然而，羅馬尼亞正教會除了在內牆作畫，就連外牆也密密麻麻不留空白地描繪。在其他的建築型態上，也從未有在外牆上全面作畫的案例。就算有作畫的，也只限於正面的一部分。

這類教堂即使在羅馬尼亞也僅限於部分地區與時代

才有，分布地帶為羅馬尼亞北部、鄰接烏克蘭靠近山區的布科維納地區，出現的時代為摩爾達維亞公國全盛時期的十六世紀初。剛進入十六世紀時，此地還屬於文藝復興前的中世紀時期。摩爾達維亞公國是伊斯蘭的鄂圖曼帝國在羅馬尼亞的兩個附屬「公國」之一，准許國家具有自治性，也准許信奉基督教。

從羅馬尼亞的首都布加勒斯特搭乘一天一班的飛機，只要一小時就能抵達布科維納地區的中心都市蘇恰瓦縣。雖然這裡只是一座小小的村鎮，然而羅馬尼亞正教會、匈牙利天主教還有伊斯蘭教的三處教堂寺院，在這狹小的村落各自畫立著造形各異的圓頂與尖塔，近年則以伊斯蘭教大為流行。東歐諸國，特別是土耳其至匈牙利的這一帶，漫長的歷史當中各民族與宗教反覆地來來去去，所以各民族宗教人士如花瓣模樣夾雜分布至今。

不過，這個村鎮的羅馬尼亞正教堂並非我目標的繪畫教堂，村鎮教堂的畫只是依循正教會傳統在室內描繪聖人畫而已。

我要參觀的教堂，是在離人們居住的村落有段距離的修道院附屬教堂。

從蘇恰瓦縣搭車要一小時車程，拜訪的修道院四周圍繞著有如城牆的高牆，入口處也有如城門般門禁森嚴，完全無法從外面窺看裡面的樣子。

緊接著雖然是拜訪主要的目標建築，但到處都是高牆與嚴實的大門。最正統的普特納修道院（Putna Monastery），高牆的牆角甚至還設置了貨真價實的望樓，簡直像是來到中世紀的鄉間城堡一樣（照片1）。

詢問對方原因，才知道是為了防禦敵人攻擊。這是正教會、天主教、伊斯蘭教等宗教各自支持的民族來來往往的結果，修道院收到君主、貴族還有信徒大量捐贈的金銀財寶與土地產權，財富滿滿而成了敵方攻擊的首要目標。

保留有最多濕壁畫的是沃羅內茨修道院（Voronet Monastery），是為了畫上更多壁畫所以門窗等開口處才會這麼少（照片2）？窗戶只開了有如銃眼的縱長型小窗，大概是真的打算把這個設為射擊孔吧。

這座建築既沒有入口也沒有正面，原本應該設置出入口的開口部位置竟然是牆壁，而且還是連續延伸至左右扶

照片2　沃羅內茨修道院附屬教堂有如女修道院般周圍設有花園。

照片3　正面入口處豎立著牆壁，入口設在牆壁兩端的扶壁背後。壁畫主題為「最後的審判」。

壁的大面牆。這種罕見的作法，肯定是為了擴大畫布吧。

圖繪從左邊的扶壁開始，經過中央的牆壁至右邊扶壁為止，是一大幅圖畫，之所以認為是從左邊開始，是因為左側為天國的景象，而右側為地獄的景象，描繪得相當精細。左為天堂右為地獄，是羅馬尼亞正教壁畫固定會出現的「最後的審判」畫法。

以天堂及地獄為主題的繪畫，不只在中世紀的歐洲，在日本也很常見，再仔細地觀察就會發現，乏味的並非天國而是地獄那邊。位在中央上端的神進行最後的審判，在左下方描繪的是對世間行為的裁決，堅信神的人往左移，不信神者則揮落右手邊，從神的右下方開始流向地獄，赤紅的顏色代表是血之河與火焰之河，落下於此就等於頭朝下墜落至地獄。流往地獄的赤紅河流當中有惡魔與溺斃的人蠕動著（照片3、4）。

濕壁畫與北齋

側面也是畫得密密麻麻，描繪著許多聖人與有關聖

照片4　經過最後的審判裁決為不可的人，會墜入流向地獄的赤紅河流。

經的主題。每一幅畫的背景皆為藍色底。為了讓繪繪於正面流往地獄的赤河更令人印象深刻，還以藍底襯托紅色。

雖然是繪畫主題引發的思索，但忍不住想一般畫作的背景用哪一色比較好。紅、黑、黃色這類的不適合，想到了白色或金色兩種，藍色也可以。白、金、藍色為底色的圖畫會是什麼呢？我只知道江戶時代的北齋常使用當時剛進口的「普魯士藍」。

沃羅內茨修道院不只是外牆壁畫，內側的濕壁畫也相當傑出。雖然是文藝復興時期之前中世紀的樸拙畫風，然而樸拙筆法與濃厚的色彩融為一體，讓人感受到其中灌注的信仰虔誠與熱情，完全無須依賴技術或技巧，一個人留在這裡感覺有些可怕（照片5）。

身為以建築為業的人，可不能像一般人一樣，只對壁畫覺得感動就了事，必須思考建物內外全是滿滿畫作的這建築到底是怎麼回事才行。

我直接從結論說明，建築蒸發消失了。圖繪不只在平坦壁面，在外牆、扶壁、拱門，室內的拱門或內角拱※1或穹頂等各建築造形要素上面均塗繪壁畫的結果就是，原本各建築造形要素擔負的任務，在整體構成中失去了原本地位，全成了大畫布的一部分，就像藤蔓攀爬在建築物上一樣。

以前造訪位於維也納由奧托・華格納設計的新藝術風格Majolica House時，屋外鋪設的磁磚圖案為藤蔓與紅色大朵花卉，於是不只外牆連窗框都呈現花草繁盛的模樣，當時體悟了「裝飾的本質在於從建築中略為浮起，將建築視為底層材料」，而這種本質的根本可溯及羅馬尼亞的濕壁畫教堂。

當濕壁畫全面包覆，建築就消失了，雖然我想這麼主張，但還是有例外情況，屋頂保留下來了。只有屋頂不放棄作為建築的要素。

照片5　教堂內部。色彩濃烈給人強烈印象。

屋簷的演出

歐洲地區各地的基督教堂，從四世紀的初期教堂開始至現代主義教堂為止，南自義大利半島南端普利亞地區的巴洛克風格，北至挪威的木板教堂（Stave church），我幾乎都造訪過了，這是我第一次意識到屋頂與屋簷存在的教堂。

初期基督教堂也好、哥德式大聖堂也好，建築的屋頂都不醒目，這些屋頂是任何人都不會注意的木造。例如哥德式大聖堂的天花板，進入其中仰望時只會注意到石造的拱頂（vault）天花板，然而拱頂上還搭建著木造的屋頂。沒有人會在意屋頂存在，是因為沒有屋簷伸出的緣故。只要能夠伸出1公尺或2公尺的屋簷，顯露木料椽木，讓椽木上的望板（屋面板）也露出，就能讓人注意到輕巧搭載的木造屋頂了，然而歐洲的教堂是不可能有屋簷的。

另一方面，日本的木造建築致力於伸出屋簷的設計，在平安時代設計出中土大陸所沒有的優良發明桔木※2，得以造出世界最長的屋簷，長、寬、薄、輕。沒想到在羅馬尼亞的基督教堂見到與日本具共

照片6　寬闊伸展有如傘狀的屋簷。

332

通性的屋簷。

不只是教堂，即使回想其他歐洲地區的建築型態，甚至是世界上的建築，這般美麗的屋簷，除了日本，就只有羅馬尼亞偏北的山中才見得到。

在日本，因為夏季高溫多雨，為了避免柱子下方與基台朽壞，所以屋簷特別加大以防雨，然而羅馬尼亞山區的教堂為何會造出如此往外伸展的屋簷呢？

我想應該是為了保護濕壁畫不受雨雪毀損吧。再加上，也為了減緩濕壁畫常見的傾斜問題。為了在地面立起幾乎沒有開口部的具重量牆體，所以只能在其上配置輕薄的屋頂。

比起濕壁畫，或許是這個造型更吸引人，讓我想再看一遍呢。

※1　內角拱（squinch）：在建築平面為正方形的屋舍架設圓形穹頂時，為了負重支撐而在四角設置的結構物，多使用石材或磚塊建造。

※2　【譯者註】桔木：使用槓桿原理，預防長而突出的椽木下垂而在屋頂下裝設的木材。

舒爾代什蒂村的教堂 ──渾身祕密的拱形結構──

高聳朝向天空的尖塔

再來繼續介紹羅馬尼亞的基督教教堂建築吧。因為位於歐洲與亞洲的交界處，所以當地至今仍是各種文化、民族與宗教並存的狀況，其中以東羅馬帝國時代的首都君士坦丁堡（今日土耳其伊斯坦堡）傳來的羅馬尼亞正教會為中心，有兩處具特徵的建築流傳至今。其一是上一篇所介紹的沃羅內茨修道院附屬教堂，另一座是這裡要介紹的木造教堂。

照片 1　舒爾代什蒂村的教堂。聳立在墓地中央，擁有高聳鐘樓的羅馬尼亞教堂。

全幅壁畫的外牆為

木造教堂跟壁畫修道院同樣是分布在北部山區，山的對面就是烏克蘭的廣大沃野。山區的谷地與盆地間，如同這兩座被登錄為世界遺產的獨特教堂建築，如今仍到處保存著，果然是因為位在山區這個封閉環境下吧。因為是封閉環境，所以形成這種發酵成熟的建築形式。

這裡要介紹的另一座世界遺產，並沒有像壁畫修道院那樣的特異表現。在造訪當地前看過照片，總有一種既視感。真像挪威峽灣深處保留的「木板教堂」。包括鋪設屋頂的材料全為木造，斜度極陡的尖屋頂下低矮的牆，屋頂與牆壁皆包覆了薄杉板，前方有木柱支撐著的門廊往外突出。切割木板而成的拱形並非哥德式的尖頭拱形，而是在更早之前的仿羅馬半圓拱形。

羅馬帝國分裂為君士坦丁堡的東羅馬帝國與羅馬為大本營的天主教信仰越過阿爾卑斯山逐漸北上傳入日爾曼民族地區。在這過程中形成的風格稱為仿羅馬樣式（Romanesque，羅馬風之意），因為是以古羅馬帝國時代風格為基礎的。

經過數個世紀，以羅馬為大本營的天主教信仰越過阿爾卑斯山逐漸北上傳入日爾曼民族地區。在這過程中形成的

天主教信仰與作為其容納空間的仿羅馬樣式建築，在法國與德國廣為流傳，並且渡過波羅的海登陸斯堪地那維亞半島，連峽灣的深處都建起了仿羅馬的教堂，也就是現今人稱木板教堂的那些建築。當地建蓋木造建築，有比日本還容易取得的無窮盡針葉木料，應運而生的木工技術發達程度，也是日本難以望其項背的。

羅馬尼亞北部山區留存的木造教堂有大有小，首先探訪的是馬拉穆列什（Maramures）地區的舒爾代什蒂村木造教堂（The Wooden Church of Sur-

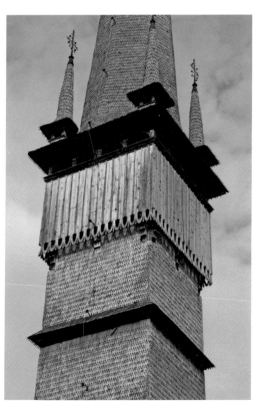

照片2　全由木板包覆。

照片3　正面的門廊雖說是天主教堂，卻是從仿羅馬式到哥德式的細節。

deşti）。

　　教堂周邊圍繞著豎立十字架的墳墓。建築前後左右全由墳墓包圍，這個地區虔誠的農民，過世後就埋葬此地，之後從遺體脫離的靈魂就會在居於中心的教堂的引領下，飛升回到居於天界的神那裡，看起來的確也是如此。

　　在強力往天上聳立的十字架群包圍下，四方的木造樓像是率領群體往高處上升，高達72公尺的尖銳塔尖彷彿真能通往天國，三百年前建造這座教堂的村民應該是這麼認為的吧。

　　在天主教當中這種尖塔為哥德樣式的代表，然而在東正教（希臘正教、羅馬尼亞正教與俄羅斯正教）當中不算是哥德樣式。如果沒有文字說明，實在是難以解釋這種歷史性建築。關於東正教教堂之美，透過課堂我們已知那是東羅馬帝國全盛時期被稱為「拜占庭樣式」的風格，流傳到羅馬尼亞或者是俄羅斯的階段，仍被稱為是拜占庭式。就算想提出相當於仿羅馬式或哥德式那般的美學概念，也可能無法如同西歐這般從仿羅馬式→哥德式→文藝復興→

巴洛克回溯階段明朗變化的歷史，而是同樣的建築風格就一直延續下來。

高高的塔尖為鐘樓，如此鐘聲應該可以越過山野傳到遙遠的農家與田地吧。以前在黃昏時造訪德國的不萊梅主教座堂，曾目睹當教堂鐘聲開始響起時，人們紛紛急忙地開始穿越廣場的景象，如今鐘聲在當地民眾的日常生活與一年數次的重大節慶紀念日上，也會響起穩定的節奏吧。

對於農耕、趕著牛羊的村民來說，教堂鐘聲除了是每日與歲歲年年固定響起之外，也代表著安穩與喜悅的時刻吧。就像法國畫家米勒（Jean-François Millet）的《晚禱》所描繪的，鐘聲傳到原野上而農民在夕陽下祈禱的場景。

仿羅馬的美麗傳說

關於西歐的仿羅馬式教堂的建造有樁美麗的傳說，「農民開墾耕作農地時，將翻出的石塊每天搬到預定地，漸漸就砌成建造起教堂。」

有關仿羅馬式教堂建築，對照我那南自義大利半島的普利亞地區、北至挪威的木板教堂，堪稱「有必要看的就去看」的廣博見聞來看，仿羅馬式教堂的建造，從農民拿田地裡的石頭砌成到專業石匠集團經手的都有，各式各樣。

照片5　在厚實的角材中開洞做成的窗。

照片4　牆壁為原木製成的角材所建成的原木構造。

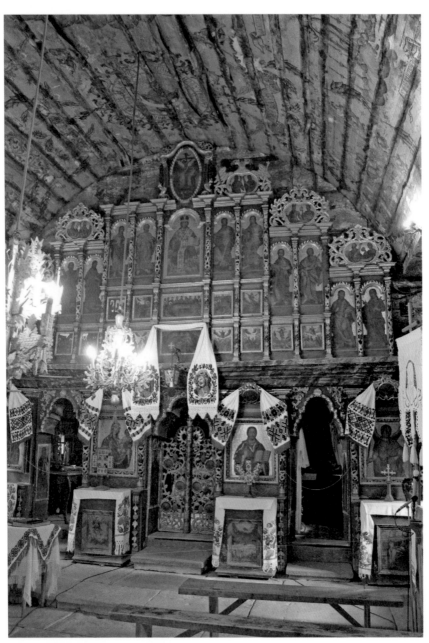

照片6　教堂內居然是原木造成的拱頂結構。

舒爾代什蒂村木造教堂則正如仿羅馬式教堂的美麗的傳說，是村人將開墾農地時砍伐的森林樹木，每次前往墓地時就帶過去，不時加工、存下木料，所以說是村民同心協力建造的教堂也不為過。

當靠近牆壁看到作工時更確認這點。雖然在往下延伸的陡斜屋簷掩蓋下所以沒注意到，但牆壁是以角材建的原木構造，將原木的四面削除的厚重角材水平並排組起。而原木屋這種木構造，只要將鋤頭換成斧頭，就算是素人也可能建成。

穹頂才是神之國度的象徵

跟挪威的木板教堂比較相當有意思。木板教堂（Stave church）的stave意指「柱」，向北方擴展的基督教堂豎立起柱子打造了高天花板的內部空間，所以以此特徵稱之。而建築雖然選擇原木構造，卻導入了豎立柱子作法的最大理由是，原木無法造出高聳的建築物。若是像俄羅斯的基日島※那樣勉強將原木層層重疊，不用多久就會倒塌了。

當羅馬尼亞北區這個跟挪威同樣為原木構造常見的森林地帶，自南方傳來正教體系的基督教時，農民如何應對呢？對於他們不習慣的豎立柱子造出挑高內部空間的作法，取而代之的是在原木構造上搭建尖銳的屋頂，立起高聳的鐘樓，只要從外觀顯示像是新傳入的基督正教風格即可。

只要那樣的程度就好，所以正教教堂沒有追求仿羅馬式建築般的內部空間高度。在造訪初期的仿羅馬式建築時，對可說是異常的內部比例偏縱長而感到十分驚訝。這項傳統流傳到接下來的哥德式建築，即成了主教座堂的高天花板，理由是，當天主教的信徒位在那裡看到內部空間沒有遮蔽，認為越往上升就越靠近神的國度。

另一方面，正教會信徒認為自己所處的內部空間上面所搭建穹頂就代表了神的國度，所以穹頂天花板上密集地畫上了基督像。重要的是，有穹頂，而且畫在上面的基督看著大家，高聳的天井非屬必要，高度也以能跟基督視

線交會為最佳。

在外面繞了一圈，進到裡面後，仰望天花板時發現正是如此。

只是有一處不同，教堂不是穹頂而是拱頂（魚板狀天花板）。而且是與牆壁同樣的角材並列組成的拱型。說到原木建築，日本的校倉造或者是俄羅斯的木造都是垂直的壁面，然而以原木製作拱形（包括穹頂與拱頂）構造到底是如何……。

用原木造穹頂是不可能的，所以應該是用拱頂代替沒錯。

雖然觀察了如何從原木牆轉變為原木拱頂，但作法仍不得而知。在原木的上端鋪設厚而寬的大塊木板，被往上推的那一側雖然會形成拱頂，但這也會造成拱頂起始的木板往下，很快就會崩塌了吧。

在外頭來來回回，越是觀察謎團越是深奧。而且還有拱頂上搭載的尖屋頂與拱頂的關聯為何？而且拱頂會讓屋頂重量增加……。

為了解開謎底，回日本後立刻翻出太田邦夫的近著《木造歐洲》的參考圖來看（圖1）。關於歐洲的木造建築還沒有其他書比他的建築收錄範圍更廣、介紹得更詳細的了，是本名著。光是圖解與照片就讓人愛不釋手了，請諸位讀者務必找來一讀。

ルーマニアの木造建築

バルカン半島の西端に位置する
ルーマニアは、アジアとヨーロッパの
中間にあることで絶えず東方から異
民族が流入し、その大陸的な生活
文化の影響を受けてきた。その反面、
ダキア(Dacia)人の時代からローマ帝
国の属領だったために、東ヨーロッ
パでは珍しくラテン系の言語や因習
が保たれ、中世以降はゲルマン系の、
そして西隣ハンガリー系の政略的な
移民の影響も重なって、現在のルー
マニアには、その複雑な自然が生み
出す閉鎖的な地域性の中に、多様
な民族文化が層を成して蓄積されて
いる。

この地域と民族の特性が端的に現
れるのが、その伝統的な木造民家で
ある。ドナウ河口のドブロジャ地方に
多い、塗壁の細長い平面に草葺屋
根を載せた家、ワラキア地方の平原
にみられる四角い平面の井楼組に
板葺屋根を載せた2層の家、そし
て険しい山々に囲まれたトラン
シルヴァニア地方の、長方形
の平面に柿葺の大きな寄
棟屋根の家というように、

圖1 圖解木造羅馬尼亞正教教堂原木構造的祕密。（出典：《木造歐洲》〔木のヨーロッパ：建築
とまち歩きの事典〕，太田邦夫著，彰國社，2015年，頁167 ）

邁泰奧拉的修道院 ── 向天空攀往更高處 ──

極盡的禁欲克己

日本的傳統宗教與歐洲基督教的不同，特別是參觀建築時的差異，在於有無修道院這點。

即使是古代開創的南都北嶺（奈良的興福寺與京都比叡山延曆寺兩大寺社勢力），或者中世的禪宗與淨土宗，都沒有與基督教的修道院相當的設施。

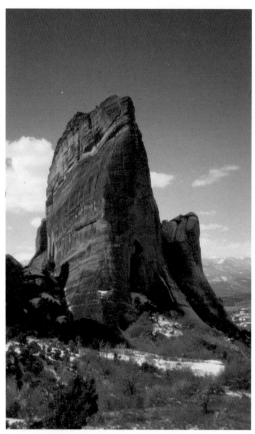

照片1　邁泰奧拉的岩山。

有些修道院是位在都市中心的主教座堂的附設機構，但有名的修道院大部分都位於遠離人煙之地，或者是靠近荒野之處，過著與世界隔絕的生活。

所以在選擇建築立地的時候，理所當然地會是像年輕時的耶穌基督在荒野中獨自修行的環境，以日本風的說法就是學習「悟道」之處，不過還是有所區別，進入修道院後就算像基

督一樣悟道了，也不一定會回到社會上傳教，也有人一生都在修道院中，從不離開院內到村莊裡與村民會面。

從歷史上就對於修道院十分陌生的日本人，十分擔心這種機構在經濟、物質上如何運作，不過沒問題的，在荒地中只要找到適當的地方耕種牧羊，就能過著自給自足的生活。再加上，村鎮上的居民、偶爾還有君主或領主會捐獻，甚至還有富裕家族的女兒會帶著奉獻金或土地進入修道院呢。

雖然不常見，但修道院當中也有從事金錢借貸的，昔日造訪法國的知名修道院舊豐特涅修道院（Abbey of Fontenay）的仿羅馬建築時，曾詢問為何這座修道院遭廢止，對方的說明是，在法國革命的時期，因為修道院放高利貸所以遭群眾襲擊、掠奪，後來廣闊的設施轉為紡織廠。

在這之前我曾造訪歐洲多處修道院，若要提到建築的舊貌維持良好，也到處散發著高度的精神性，第一個浮現於腦海的，是希臘的邁泰奧拉（Metéora）修道院群。

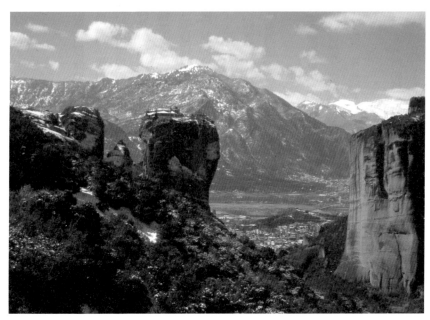

照片2　注意看中央突出的岩山頂端會看到小小的修道院。

斷崖絕壁上的世界遺產

舊貌保持良好是因為基督教史上的緣由。

希臘的基督教稱為希臘正教，繼承了以土耳其伊斯坦堡為根據地的正教會（東正教）的流派。古羅馬時期，基督教分裂成東方正教會與以羅馬為根據地的西方天主教兩派。簡單說，相對於西方因為受到法治統治的羅馬帝國影響而走向合理化，東方依舊嚴守基督活動時期的古代性格與習俗。東方系統後來雖然分成俄羅斯正教、希臘正教與羅馬尼亞正教等，然而名稱上都加上「正」字，因為他們以正統自居而引以為榮。

修道院也是正統，也就是承襲真正傳統，希臘正教的修道院中堅守純粹傳統的阿索斯山（Athos）修道院群，如今仍禁止相關人員以外者入山，修士自中世紀以來遵守著修道生活，因為我從未去過，所以不知道真實情況。

僅次於阿索斯山的，就是這回要介紹的邁泰奧拉的修道院群，已登錄為世界遺產。然而這裡要參訪的已不至於不方便，如今有幾座由修士守著，但是只靠村落的人捐獻不足以維持，所以也接受觀光客參訪。

從雅典搭火車換乘巴士後，終於來到邁泰奧拉的村落，仰望村莊外屹然而立的群山，實在驚人。高聳陡峭的岩山半山腰與頂端處處座落著建築，半山腰的建築彷彿緊抓著絕壁，位在頂端的簡直就像是岩山延伸形成建築物一般。

對參訪者而言，山路實在是過於陡斜而無法行走，於是搭乘纜車。途中見到岩山風景中夾雜著不太一般的人工物，例如，峭壁有一部分凹下，看得出來有人在這裡生活的痕跡，這是過往有修士在這裡每日進行嚴格修行的遺跡。險峻的峭壁上還留有設置梯子的遺跡，先前看到的小凹地，裡面還有人工物遺留。這是修士以前獨自住在這裡、死後埋葬的遺跡。

即使在離天上這麼近的地方生活，也是得跟下面的社會交流，例如接受食物捐贈、受人委託祈禱、自然降水不足時有人運補水，這種時候要如何登上這懸崖峭壁呢？

照片4　教堂內部。

照片3　把人或貨物拉上來的捲揚機。

岩壁內部有鑿出的迴旋狀石階，但連攀爬這個都很困難時，就會垂直放下繩梯，然而如果地形懸挑※，就只好使用捲揚機將人與物吊上來了。直到近年都還有運作中的捲揚機，所以是有在作用的。

至於日常的用水，因為岩山上只有小範圍的平地，所以在這邊建造建物，而在建物中設置了收集雨水的水桶。看到留存下來的大水桶，我為之一愣，在日本的作法通常是將竹片籠起製成，但在缺乏竹材與鐵材的邁泰奧拉地區，居然是將好幾根粗木頭綁在一起，勉強將之緊緊箍起。必要的時候人類總是能使盡工夫，如果這世界有召開所謂的製桶奧林匹克大會，這個肯定會獲得格鬥技項目的金牌啊。

簡單說明一下邁泰奧拉的歷史。其歷史並不算是太古老，十四世紀阿索斯山著名的神學家亞塔那修（Athanasios）為了尋得僻靜之處而移到當地，最初開創了大邁泰奧拉修道院，後來得到當地領主的庇護，於是陸續建造了其他修道院，此外還有少數的獨立修士集團加入，過著虔誠與感

345

謝的日子，極盛時期甚至有高達24座修道院。

如今還存在使用中的修道院極少，我造訪了其中之一。位於崖上的位置並沒有什麼改變，上面的平地比其他的寬廣，也有菜園，還有一座小小的教堂，因為觀光的助益所以還能維持至今……。

小小的穹頂與光所表現的天國

要看的當然是教堂。打開門走進去後，我對其陰暗與狹窄感到十分吃驚。大概是因為直到昨日都還在參觀古希臘大理石造的純白遺跡的緣故，還是有其他原因呢。

希臘正教與俄羅斯正教的教堂都是採用集中式平面，不同於天主教會多採用縱長型的巴西利卡式平面。一邊思索著這裡是否也一樣，再更深入這集中式平面的中央抬頭仰望穹頂時想到，「建築不實地觀察是看不出所以然的」。光憑照片無法掌握建築的大小與比例。

往上仰望，簡直就像是從井底眺望，越上方之處的穹頂顯得越小。

作為東方教會據點的伊斯坦堡聖索菲亞大教堂（現為伊斯蘭教清真寺）的空間，比這個要寬廣許多，為何會變成這種縱長比例呢？

我回想起與此比例類似的教堂空間，莫斯科的俄羅斯正教教堂幾乎都是如此，天主教系的話，西班牙北部與德意志的初期仿羅馬教堂也像這樣有如井底般。每一座都不是富裕的時代或地域建造的教堂，所以大概是面積受限也要往高度發展的結果吧。

對基督教的教堂而言，最重要的不是室內寬闊與否，而是高度。因為離天國更近。

於是，從更靠近天國的邁泰奧拉修道院的教堂中往上仰望著天，那裡以基督為中心還有使徒往下俯瞰。在陰暗的教堂中，只有那裡會在高窗透進來的光線照耀下，的確讓人產生從這世界仰望另一個世界的感覺。正教會將多

照片5 描繪在穹頂的聖繪往下俯瞰。對希臘正教而言，穹頂被視為神所居的天界。

採用金色的聖繪稱為「Icon」，而這裡的聖繪相當有名。

我不太明白這屬於哪一種等級的聖繪，只知道保存狀況的確良好，保留了聖繪獨特的濃厚色彩，因為色彩濃厚所以剝落處與裂痕不甚明顯。

我邊眺望著基督與使徒們的表情，邊想起以前造訪的土耳其卡帕多奇亞的修道院中悲慘的壁畫。那裡原本是基督教區，後來變成伊斯蘭教區，當時聖繪的眼睛全被鑿除。希臘雖然也曾被土耳其所控制，幸好沒有發生這麼殘酷的事，真是令人欣慰。

※ 懸挑（Overhanging）…建築物的上層由下層飛挑出去的狀態。

多宏內修道院 ——在照進來的光裡看見神——

照片1　位在南法普羅旺斯遠離都市之處的多宏內修道院，樸素的禮拜堂。

祈禱、勞動、感謝

清晨起床後先祈禱，再與眾人一起吃簡樸的早餐，然後到田裡耕作，照顧羊等牲畜，日落時回來後與眾人一起吃簡樸的晚餐、飲葡萄酒，結束後回到厚重石牆圍起來的小房間讀聖經、沉思，然後在只是麥桿上鋪層床單的簡易床上入眠。

與人交談的時機，就只有早餐後前往田地工作前的討論。就這樣規律地過著祈禱、勞動以及感謝神的生活，我曾聽過法國熙篤會的修士這麼說過。

過去熙篤會的代表性修道院豐特涅修道院，在前一篇曾提到過，在法國大革命時期因為放高利貸而遭勞工與農民襲擊以致廢止，雖說是熙篤會修道院卻沾染世俗惡習，本篇要介紹的多宏內修道院（Thoronet Abbey），則是遵守著祈禱、勞動以及感謝的生活戒律。

造訪後我忍不住思索著，多宏內修道院與豐特涅修

道院不同，不只遠離人煙，立地條件也差。田地土質為沙礫混雜著黏土，加上南法雨水少，樹木與植物等作物種植不易。

在這乾燥貧瘠的環境中，出現了一座粗獷外觀的教堂建築。若是沒有預先知道關於其中建築的知識，任誰都會掉頭離去吧。

進到裡面後，發現雖然管理算是完善，但是祭壇上完全沒有裝飾，一片空曠。跟建築剛完成時相比，修道院的機能顯著縮小，以往的禮拜堂、餐廳、講堂與中庭完全不再使用，現在則公開讓大眾參觀。

豐特涅修道院是在法國大革命時被摧毀，而處於清貧狀態的多宏內修道院開始衰退，則是早於法國大革命時的宗教改革時期。

從德意志開始的宗教改革狂潮襲向阿爾卑斯以北地區，雖然知道法國也因為新教傳入而發生持續三十多年內戰（1562～1598年）的這段歷史，沒想到連遠離人煙的清貧修道院也受到影響。

作為宗教設施雖然一片空曠，但就參觀建築而言是理想狀況。只有在多宏內修道院才見得到的建築質地，毫不保留顯露在我眼前。

照片2　禮拜堂內部，石頭表面有光澤而發亮著。

石造的本質

砌積石塊形成牆壁，將石塊飛躍搭建在空中形成拱形、穹頂或拱頂，如此產生建築。歐洲建築的基礎「石造」本質純度之高而且傳承至今，放眼世界看不到其他例子。不論造訪任何石造建築，一般柱子上部總會有所裝飾或者在石頭表面加以修飾，而這裡則如字面所述，只有石塊。而且還是石鑿簡單切割而已的石塊。

雖然我也見過其他只感受到石材的修道院，然而還是有所不同。堂內堆砌的石塊表面在光照下顯得潤澤，明明是粗糙的石頭卻感覺有光澤而柔軟。說不定這種印象是我的過度反應吧，所以我想引用他人的證言，人氣建築師藤本壯介曾經有過「我覺得彷彿看見光從物質上分離的瞬間」這番形容。

因為是很少有的印象，所以我靠近盯著石塊表面觀察，與石頭相同材質的泥土附著在石塊的灰縫間，這些泥土並非特地薄薄塗抹上的，而是為了將石頭一塊塊砌起而使用的灰縫用土，就像污損一般保留下來，於是泥土顆粒受光照射時會產生微妙的漫反射，使得石塊表面因為漫射光而產生少見的質感。會得到這樣的效果與建築的建造

照片3　祭壇，如今已沒有舉行宗教儀式。這麼美麗的石造空間並不多見。

350

照片4　從中庭望向迴廊，完全沒有任何裝飾。

方式有關。建造的人並非是對處理石材嫻熟的專業石匠，在修士們不熟練的手工作業下，石塊被切割、搬運、堆砌，因此石塊十分粗糙，作法也單純，甚至連裝修都沒有。

就跟耕田一般地建造建築。建築原點之一就在於此。

接著禮拜堂的是迴廊。當我造訪一般的修道院時，比起附屬教堂總是對迴廊的印象較深刻。修道院這種建築型態的特徵就是迴廊，透過迴廊，以個室為首並連起餐廳、廚房、集會堂等空間，結果每間房間一推開門往外皆是通向迴廊，得到這種簡單明瞭的平面。

在迴廊上首先注意到的是牆壁的厚實程度，禮拜堂雖然牆也很厚，但是泛著光的室內壁面實在太傑出了，所以就讓人忘卻壁面後側牆壁過厚的事。

忘卻的還有禮拜堂少見的沒有窗戶，這邊僅僅在正面的聖壇牆壁上開了非常小的窗口，所以室內與室外之間沒有相通可以確認牆壁厚度的地方。

開始走在迴廊上，越過窗戶眺望中庭，頭一次注意到牆壁的厚度。厚實，而且讓人感受到它的厚度。就結構而言，大概只要這厚度的三分之一就足夠了，然而卻做到這種程度，就是因為想做的緣故。

禮拜堂的側面連扇窗戶都沒有。其實也是相同的理由，盡可能減少開口部，建築呈現內向而自閉的傾向，也就是打算比照隱居

在荒野中的洞窟裡的狀態那樣。

凝視內在

概觀世界上的宗教，正如人們所熟知的禪宗達摩「面壁九年」的故事，存在著隱居在洞窟中凝視著自己內在以求得開悟的宗教，建造多宏內修道院的修士們或許也抱著類似的想法吧。

然而我認為這跟禪宗還是有所不同，達摩是在石窟中隱居，面向洞窟深處的石壁修行，相對於此，多宏內修道院的修士們無論在禮拜堂或是個室，都是面對著小小的窗戶透進來的光線坐著祈禱。因為這道光是神的象徵吧。

從七百年的沉睡中醒來

這麼一思索，隱居在洞窟中面向深處坐下參禪的禪宗始祖進行的修道就很少見了。沒有神或佛的光線伴隨而進行徹底內省，是這樣的吧。

明明是如此誘發人進行種種思索的建築，多宏內修

照片5　石頭之厚實非常動人。

照片6　從迴廊望向中庭。

道院卻在歐洲建築史的書籍中全然沒被提起，不只是概論書，甚至當地出版的專門書籍也沒有收錄。連我都是從磯崎新的書中首次得知的。

　　理由是，就歷史觀點而言，這座修道院並非重要或是典型性建築。歐洲中世紀是基督教的全盛時期，十一、十二世紀的仿羅馬樣式與十三、十四世紀的哥德式，分割為前後期，多宏內修道院現存建物從1160年開始建造至1190年完工，被視為末期仿羅馬樣式建築。在末期這種時候理所當然不見得會進行新的嘗試，從禮拜堂的拱頂與頂部略尖、哥德化的徵兆，就可以知道其作為仿羅馬樣式建築的純度也不夠高。壁畫與工藝方面也沒有可觀之處，或許這是它籍籍無名的因素之一。

　　然而，正因為這樣，法國建築師普永（Fernand Pouillon）仍以多宏內修道院的建造為主題，寫下名著《修道院之石》（Les Pierres Sauvages），描寫修士們透過雙手與石鑿在粗糙的石塊上一鎚一鑿刻劃下對神的祈禱與感謝。

　　只運用石頭這種材料，與拱形（穹頂、拱頂）這種結構，光透過兩者來表現而且能讓建築師理解接受，正是因為在二十世紀機能主義的時代，完工後七百年終於首度有人理解的建築就是這樣吧。想到幾乎與鎌倉幕府開始同時期所建造的，雖然經過了長久時間，如今，世界建築界當中仍有一部分人熱烈支持著這座修道院。

353

莫瓦薩克修道院 ─神職者與石匠創造的樣式美─

迴廊與中庭

造訪基督教修道院時，最讓人感動的應該是圍繞中庭的迴廊吧。日本建築當中似乎沒有相當於此的設施。

其實沒這回事，回顧日本的歷史，寢殿造的「對屋」與「渡殿」所圍起來的空地稱為「中坪」，其中種植藤樹的稱為「藤壺」，種植桐樹的稱為「桐壺」，而住在對屋裡的女子就稱為「藤壺女御」或者「桐壺更衣」。而參觀規模大一點的寺院，就會見到建物四面圍繞起來的場所為樹、石、苔所佔據而庭園化，還有京都街坊人家的小庭院「坪庭」

......。

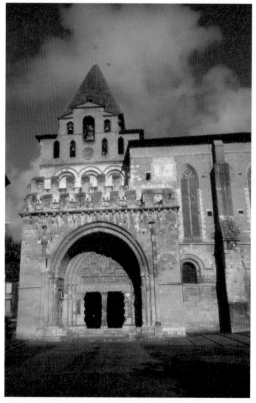

照片1　教堂正面。入口周圍保存著當時的狀態。

不過，重新思考過後就能理解，建築平面與運用方式並不同。修道院的迴廊是圍繞著庭園一周圈，而日本的迴廊頂多設置在兩邊，另外兩側則是設置房間。修道院的各個

房間面對迴廊與庭院那側十分封閉，連扇窗戶都沒有，只有開一扇門，然而日本的每間房間空間開放，皆以越過走廊得以眺望庭園為前提。

修道院的迴廊與中庭是不同於日本的獨立的空間，因此不停地吸引來自日本的參訪者的視線與關注。

修道院建築一定有中庭與迴廊，而修道院制度的確立是在十一、十二世紀的仿羅馬樣式的時代之後，雖然哥德式、文藝復興樣式、甚至是巴洛克至今持續著，但還是以仿羅馬樣式修道院為最佳。

前一篇介紹的多宏內修道院也是仿羅馬樣式建築，提到光是運用石頭材料與拱形（穹頂、拱頂）結構這兩者就打造出傑出的空間，然而並沒有發揮附有中庭的迴廊這種形式的魅力。迴廊的魅力在於一邊為完全的石壁而顯得封閉性，另一側面向中庭則是開放性特質，就這點，多宏內修道院算不上是好範例。

我思索了一下目前為止參訪過的修道院，想提出法國南部的莫瓦薩克修道院（Abbey Church of St. Pierre, Moissac）當作例子說明。

在聖地見到奇怪的雕像

最早的歷史十分古老，可溯及七世紀前半期，這時基督教尚未扎根於阿爾卑斯以北地區，甚至還有來自西方的阿拉伯人與來自北方的維京人侵入掠奪。建築立地位在山丘上的醒目位置，或者這是更古老的凱爾特時代聖地遺跡，後來基督教來到此地也說不定。在造訪法國有名的教堂與修道院時，曾遇過幾處這種例子，即使宗教更迭，然而聖地依舊是聖地，持續保留。

現今的建物是十二世紀初期完工的，為仿羅馬樣式建築極盛時期的作品，然而比起建築本身，修道院附設的教堂的雕刻更加知名。正面入口的拱形下方壁面，人稱三角楣（tympan），這裡所雕刻的基督與使徒浮雕似乎被評為仿羅馬樣式雕刻的最高傑作，然而吸引我注意的，是面對入口的左側牆壁上刻的奇怪雕像。

請看照片2右邊下方的浮雕。那裡有赤裸的男女一組站立著，女性胸前纏繞著兩尾蛇並且往下，其中一尾居然從股間竄出頭來。左邊的男子是誘惑女性的惡魔，而女子與惡魔臉孔之間還刻有蟾蜍。

這組奇怪的雕像稱為「邪淫」，是為告誡世人沉溺於性有罪。就算是將人類本能行為的性視為「原罪」的基督教會，展現這樣的浮雕並非不能理解，但這種告誡也太過分了吧。

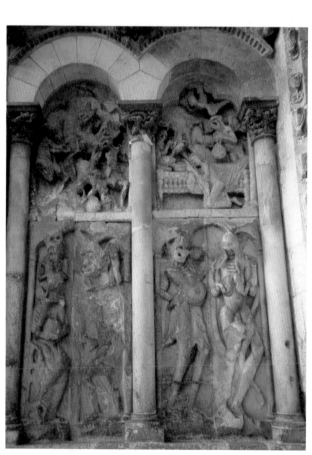

照片2　尚留有當時外觀的仿羅馬樣式雕刻。

來到迴廊與中庭，是既大又寬敞的空間。大概是修道院的全盛時期所建，中庭並非只是草坪而已，其中還有水池、花壇以及象徵性的樹木，水池旁邊設有洗滌處也不奇怪，自古就有這樣的例子了。

修士除了務農時會到外面，其他時間都是待在石砌的厚牆中，在祈禱與感謝日課之間如想要感受戶外空氣與陽光，只能到中庭來。特別是對於老到無法務農或具其他工作的人員而言，可以繞著走的迴廊與放風曬太陽的中庭，對於維持健康是不可或缺的。

迴廊誕生的起源

有關修道院附中庭的迴廊之起源，有一說是與基督教出現地區的氣候風土有關。今日的以色列周邊的氣候乾燥，為了避免乾熱大地的日曬與熱氣，所以講究封閉式的住居。於是為了讓家中感到舒適，防止日曬有遮陽棚的迴廊應運而生，並設置水池之類的設施以及種植綠意，這些傳統也流傳至修道院。

另有一個戰後才形成的說法：附有中庭的迴廊，不論在任何一處都能看到整棟建築，互相監視對方。這種奇怪的說法還有一項佐證，曾經有委託我蓋房子的女主人這樣要求：「家裡有好幾個男孩子，我希望能蓋一棟可以讓我隨時知道他們在哪裡、在做什麼的房子。」所以，我提出了附中庭的迴廊平面，對方十分高興。

附有中庭的迴廊，就平面計畫而言十分合理，看起來也十分美麗，為何現代建築師不採用呢？原因應該是這是修道院特有的平面吧。二十世紀建築在歐洲成立的時候，首當其衝的敵人就是仿羅馬樣式、哥德式與文藝復興等歷史主義，而作為歷史主義建築軸心的不就是教堂建築嗎？此外，二十世紀的現代主義追求的並非被區隔的空間，而是開放的空間，或許因此而嫌棄房間與房間的細小區隔、對外豎立起厚實牆壁的修道院平面吧。

造訪仿羅馬樣式的修道院還有一種樂趣，就是支撐迴廊的支柱上部的柱頭裝飾雕刻非常有意思。建築居然有這麼有趣的部分，這是在前往仿羅馬樣式修道院前從未想到的事，一時之間過度熱中。

在樣式的真空狀態下生成的柱頭裝飾

希臘、羅馬、文藝復興的古典樣式柱頭裝飾（capital）就是人們熟悉的三大柱頭形式，一般不脫這些作法，然而仿羅馬樣式不同，可自由發揮，石匠可以依自己的想法進行設計。條件是下方的細柱與上面大型拱形的底部之間必須有所連繫，所以只要下面小、上面擴大能收納的形狀皆可。

結果就產生「自由的造形歸納在整體統一的形式下」的建築設計理想之一。

在數種柱頭裝飾中，我舉出三種例子作介紹。

一種是，上部雕刻了耳朵豎起但有著人類表情的動物，或者可說是人獸合一的臉孔，下部則是藤蔓植物紋樣交織的模樣。

第二種是雕刻葉片尖端捲成圓形的藤蔓紋樣整體展開，上部則是刻上六朵花般的裝飾。

第三種乍看跟其他的很類似，仔細觀察會發現藤蔓紋樣與上面並排的花朵有些許不同。是每位石匠發揮了各自的想像力，還是同一位石匠在不同時候因應心緒而變化雕刻在柱頭上呢？注意到柱頭裝飾的參觀者，繞了一圈邊走邊細細看著。

柱頭裝飾的起源為古代希臘與羅馬，羅馬帝國因為日耳曼蠻族的大遷移而衰敗，後來還有伊斯蘭信仰者與維京人來襲，這場大混亂結束後，仿羅馬樣式建築誕生，大概是這個時候的人們，不論是神職者還是石匠，都沒什麼遵守古代規則的意識吧。也就是說，正處於樣式真空的狀態，設計意欲滿溢的石匠們才會像這樣創作雕刻。

照片3 附設有教堂的修道院的中庭與迴廊。這是知名的世界最美迴廊之一。

358

照片 4　動物與植物紋樣的柱頭裝飾。

照片 6　柱頭裝飾與柱的比例相當優美。

照片 5　植物紋樣的柱頭裝飾。

聖米歇爾山隱修院 ─窮盡技巧的哥德樣式巔峰─

照片1　草原與海的另一邊的小島整體為聖米歇爾山隱修院。

仿羅馬派還是哥德派

繼希臘正教、仿羅馬樣式建築與基督教修道院後，我想再介紹一處哥德樣式的修道院來作為結束。這是因為基督教建築極盛時期，就是中世紀哥德樣式的時代。

雖然這麼說，其實我造訪過的哥德樣式修道院並不多。建築界對建築風格的喜好分成哥德派與仿羅馬派兩派，只要是仿羅馬樣式的建築，南自義大利半島南端北至挪威的峽灣海岸深處都去探訪過了，然而哥德式的就只是基於建築史家的義務感，順便去看了些代表性建築而已。在非常貧瘠的檔案資料中選出來的，是這一篇所要介紹的聖米歇爾山隱修院（Mont Saint Michel Abbey）。

在離法國多佛海峽沿岸不遠之處的一座小島上，矗立著以整座島為基礎的哥德樣式修道院。中央的鐘樓

朝向天空伸展的外觀雖然總是印在明信片上，對建築專家而言卻覺得有些尷尬。

八世紀初，主教因為在夢中受到天使長聖米迦勒指示在此設置修道院，該地開始傳播基督教的最初歷史，讓該修道院感到自豪。

跟法國其他基督教聖地一樣，在基督教開始佈道前，這地方有可能是凱爾特人的德魯伊教（Druid）聖地。

聖地的條件

中世紀時期，作為聖地最重要的一點是要吸引以法國為首、來自歐洲各地的朝聖人潮，而作為朝聖的目標聖地條件之一就是「難以到達」，若是可以克服萬難前往「難以到達」的聖地朝聖，受到的庇佑倍增，這點跟日本的宗教巡禮之路並沒有兩樣。聖米歇爾山隱修院的情況是，信徒從岸邊要到島上必須徒步渡海。

在平坦沙灘前擴展出去的淺灘上，以昂然立起的小島為目標前進，像是日本的江之島，只要抓住退潮的時機就能輕鬆走過淺海，然而跟江之島不

照片2　修道院入口具有吊橋，也被當成要塞使用過。

照片3 陰暗的迴廊與明亮的中庭形成的對比十分精采。

法國啊！你也是嗎？

首先從遠方眺望。昔日的淺海如今已大多陸地化成為草原，失去了修道院突然出現在海中央的感覺，即使如此，島不斷往上伸展建築化的姿態，還是具有別處沒有的強烈印象。總有一天我也想做出這種建築與自然結合的光景。

雖然淺灘的海邊多半已草原化，可惜的是上面架起橋梁，有道路直通島上，變得跟江之島一樣了。

我一邊想著「法國啊！你也是嗎？」跟在橋上眾多觀光人潮後面一起登島，狹窄道路的兩側是鱗次

同的是，這裡有陷阱等待著，也就是漲潮的陷阱。

沒想到這裡過往最大潮差達到14公尺，漲潮時有如海嘯一般逼近，目測有誤的朝聖者可能會被潮水吞沒。如今因為海流變化等因素減少了潮差，即使如此，我為了體驗漲潮而在島與陸地相連處等待的時候，發現從海上衝過來的前端浪頭速度，日本海邊的完全無法比，實在有點可怕。

照片4　迴廊中庭側支撐的拱形有兩列，而且形成交錯。

櫛比的土產紀念品店。我心中再度感嘆：法國啊！你也……。

雖然不太讓人意識到這點，可是歐洲名勝古跡的「日本觀光區化現象」在這裡十分顯著。冷戰終於結束，東西方陣營的人都可以自由移動了，來自東南亞新興國家的旅客也增加，尤其以法國及義大利的名勝古跡聚集最多的觀光客，結果就是，景點前大量紀念品店與餐廳群集，出現跟日本觀光區一樣的景觀。我等日本人原本對於歐洲所沒有的日本觀光地景況這種現象而自慚形穢，然而沒這回事，日本已成了「先進地」，連今日歐洲都要向日本看齊了。應該有制止這種發展的作法吧。聖米歇爾山要不要試試朝向讓淺海復活的方向努力，法國可以考慮把橋梁撤走啊。

哥德的技巧

來介紹有關建築的部分。首先映入眼簾的是入口大門的吊橋（照片2）。雖然是修道院，但海的另一端就是過往敵對的英國，必要的時候出城相當方

便。事實上，在聖女貞德也登場而著名的英法百年戰爭當時，這裡就作為要塞使用。

因為吊橋是我個人偏好，所以特別注意，在歐洲目前我只見過三座。每座吊橋都比我預想的還要短，或許是為了升起吊橋，這種長度已經是極限了吧。順帶一提，我自己設計的兩座吊橋，比這個還更短。

進到裡面後，走到迴廊上，真不愧是修道院中的第一景點，中庭也寬廣美麗，而且圍繞迴廊一圈的廊上列柱與拱形組合也絕對不是一般之物，是教人目眩神迷的等級。

基督教建築將仿羅馬樣式提升高度後就產生了哥德樣式，如同這段說明，就算是一根柱子也會在雕刻細節上追求技巧極限，實現纖細的美感。若以日本木造建築的歷史來比喻，非常近似江戶時代過度雕刻的神社寺院。歐洲中世紀時期，仿羅馬樣式與哥德樣式加起來近四百年，日本的江戶時代則近三百年。如果安定的時代持續三～四百年的話，不論是石造或者木造建築，似乎都會以類似的結果作收。

來看看技巧究竟有多高超。迴廊的中庭側的柱子上所搭載的拱形，絕對不是普通作品。若是仿羅馬樣式的作法，像多宏內修道院那樣柱子採壁狀、拱形只是半圓拱狀的樸素而不講究的作法，是被允許的，更多是像韋茲萊隱修院（Vézelay Abbey）的作法，在一根細柱子上搭載著半圓拱形。然而這裡的迴廊的作法，是在二根細柱子上各自搭載著細而尖的尖頭拱形，讓人驚嘆的是，原本完全一體化的內側作法（柱子與拱形）與靠中庭的外側作法（柱子與拱形）形成彼此交錯的效果。技巧無窮盡地發揮，做到這樣可說是極致的表現。

因為我對哥德樣式修道院的狀況不甚了解，所以很想知道還有沒有其他範例也做到這種程度，拿出手邊所有的哥德風格相關的書翻閱，然而找不到。關於迴廊的部分，這處應該算是哥德風的頂點了吧。

興盛與衰退

哥德樣式在迎來極盛期後，就進入了人稱晚期哥德的盛極而衰時代，柱身變得更細而近似木造，支撐天花板的

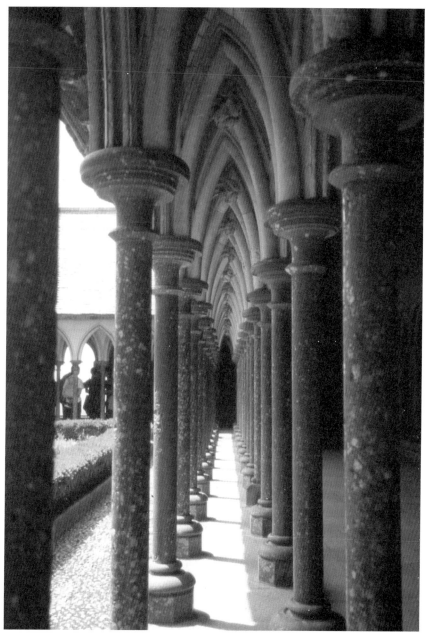

照片 5　兩列拱形中間。

照片 6　大餐廳的拱頂與拉力桿件。

肋架（rib）有如網子一般細密交錯，然而在此交點卻開始往下垂。當石材開始往下垂，就等於終止使用石材了。而整體印象變得輕盈而薄，有如石頭做的蕾絲一般。至此盛極而衰的哥德時代終於結束，否定哥德風的文藝復興樣式登場。

建築的一種樣式，常常因為過度繁盛而太接近建築以外的事物而結束，這麼說來，這座迴廊錯開式的雙重拱形，也算是晚期哥德的盛極而衰現象嗎？

我想知道錯開式的雙重拱形之間如何連結，於是把頭伸進去往上望，在狹窄的空間裡拱形與拱形間有肋筋。做到這種程度，對於不喜歡哥德式的我而言，也只能認同這是值得一看的建築了。

比起迴廊，附屬教會之類的建築一點也不有趣，這應該算是修道院建築的宿命吧。拱頂以鐵材的拉桿拉住，在拱頂表面貼上木板。真是吸引人的意外地吸引我注意的是，大餐廳的拱頂天花板。拱頂以鐵材的拉桿拉住，在拱頂表面貼上木板。真是吸引人的設計，有機會的話也想做做看，然而冷靜一想，這應該是後世的改建。哥德式的拱頂是運用石造肋筋交叉做出肋筋拱頂的，鐵的拉桿是哥德式之後的文藝復興作法吧。

雖然被登錄為世界遺產後觀光客眾多，但這是少數我認為至少該造訪一次的哥德式建築。

第Ⅳ章

歷史

納粹德國的建築 ─戰爭當下國民住宅的兩面性─

解開納粹德國建築的特徵

這次來介紹戰爭當時的德國建築。精確地說，希特勒領導納粹於1933年掌握政權，1939年引發第二次世界大戰，直到1945年戰爭結束前，在德國到底推展獎勵何種建築，實際上有什麼作品產生呢？

我知道慕尼黑是納粹德國的據點，以前初次造訪慕尼黑就是為了參觀阿薩姆兄弟※1的德國巴洛克作品與納粹時代的建物「藝術之家」，所以日本建築史家我本人那時不認為還有什麼建築物是我應該參觀卻遺漏的。

2012年我在慕尼黑舉辦「藤森建築展」，隔年因為這層緣由，有機會接受慕尼黑市邀請參加在新都市的紀念碑的指名競圖，從為我導覽的前研究室女性學員Maiko Han那裡得知，戰時的「國民住宅」還保留著。

一聽到是「國民住宅」，我完全無法置之不理。因為這跟戰爭期間，精確說法是日美即將開戰前的1941（昭和16）年，當時還很年輕的丹下健三與濱口隆一有很深的關聯。

因為當時是效仿納粹德國的政策，無論是民間或是建築界瞬間就關注起「國民住宅」，此時在前川國男的設計事務所工作的丹下青年，參加了同潤會※2等單位主辦以及建築學會主辦的兩場競圖，前者獲選為佳作。這是他自畢業從事設計以來的第一件設計作品，或許相當喜歡那項提案，戰後（昭和28年）在蓋自宅的時候就是參考此案，丹下曾這樣告訴我。

濱口在戰爭末期發表了受納粹政策觸發的論文《日本國民建築樣式的問題》，但在戰後他批判了自己。

設計的丹下與理論的濱口，兩人都是在昭和一○年代後期沒什麼機會創作實作的時代出道，而抓住這兩位一時才俊之心的是納粹德國的國民住宅。這到底是怎樣的建築，身為日本近代建築史家無論如何都想知道，而且截至

目前為止都沒有人介紹過啊。

首先讓我吃驚的是，這是經過相當縝密的計畫與確實地執行。這些資訊來自Maiko Hahn小姐工作的設計事務所所長列斯勒（Hannes Rössler）給我看的厚厚一大本書，書名上面就清楚標示著「國民住宅」，書中介紹在納粹德國的命令下，全國各地的建築師陸續完成的建築實例照片與圖面，而且還具體指出良好與不佳的範例。

不佳的範例為只是認真依循哥德式、仿羅馬樣式或是文藝復興等歷史樣式的建築。優良範例為脫離歷史樣式、整體外觀與細節都顯得流暢、俐落的建物。也就是說，以現代主義建築的品味滌淨過去的歷史樣式。雖然如此，納粹還是很排斥包浩斯那種正統派現代主義，將其視為國籍不明的猶太式表現，理所當然地建築師們都了解這點，所以並沒有推出白盒子搭配大玻璃立面這種設計，只是以現代主義的水清洗傳統民居式的外形，而去除老舊形式的房舍都獲得推薦獎勵。

照片1　形狀簡單的集合住宅。右側小屋為車庫。

國民車福斯與防空壕

來看看實物吧。

房舍位於慕尼黑以東的郊區，緊鄰原先由希特勒主導的慕尼黑—里姆機場，現在以里姆為名的新都市正在開發中。再開發案中機場雖然消失，但保留了觀看機場飛機起降的長而大的看台作為歷史紀念物。慕尼黑市邀請我參加的競圖，就是在這看台周邊建造紀念碑的計畫。

慕尼黑東邊郊區蓋國民住宅，在更早前先建成的民用航空站是希特勒主導完工的。

車行穿過老舊傳統的住宅區，「從這裡開始就是國民住宅了」，我下車並眺望著，發現了出乎想像的光景。眼前開展著一片整齊而且綠意盎然的郊外住宅區。

這就是希特勒給國民居住的住宅嗎？如此一來國民都會非常滿足吧。

這裡劃分面積相當廣大的地作為開發用途，人車分離的寬廣道路，特地設了轉彎處可直向橫向通行，基本上為獨立住宅，有些則規畫為

照片2　現在以樹籬作區隔。

單身集合住宅。

看了敷地，這裡應該是禁止設圍牆的吧，雖然現今以樹籬或鐵絲網隔開來，但樹籬很低矮，剛完工時應該什麼間隔都沒有，可以從步道直接走上草坪吧。

草坪庭院的對面，或者是隔著住宅側面步道的對面，座落著其他住宅，雖然各自的配置與大小不太一樣，但住宅的基本形都是簡單的切妻式設計。而敷地與住宅的作法，讓人見到就會立刻想起英國的萊奇沃思（Letchworth）在十九世紀初由霍華（Ebenezer Howard）設計的田園城市，實在太類似了。

邊走邊看，各敷地的道路側建有小屋的住家不少。作為置物間的話出入口也未免太小，該不會是小型車，例如 Volkswagen 那種車的車庫呢？結果正是如此。

至今仍存在的德國 Volkswagen 福斯汽車，日本語譯為「國民車」，希特勒遵守與國民的約定，伴隨著國民住宅同時還實現了國民小型車的需求。

在參觀完一輪附國民車車庫的國民住宅後，來看看另一種全然不同樣貌的國民用住宅。這種住宅比國民住宅還要晚才開始，在慕尼黑就蓋了兩棟就戰敗了的「防空住宅」。

戰爭當時，從前川事務所離職回到研究所就讀的丹下，指導教授為高山英華，雖然眾所周知他以德國為範本致力於防空都市計畫，其實他對德國的計畫實態完全不知情。慕尼黑的「防空住宅」其實就只有這麼一景而已。

導覽來到慕尼黑以東一處面向大馬路的集合住宅，這條馬路的盡頭就是國民住宅與機場。

下了車，看到這座龐大且設計剛硬的建築物，雖然一時感到愕然，但這座集合住宅到底哪裡「防空」實在看不出來。不過，看到長而大型的住宅兩端奇特的作法，心想該不會就是這個吧。是的，兩端沒有窗戶的地方就是取代防空壕、敵機來襲時躲藏的地方。

屋頂上架設有高射砲，緊急的時候可以逃進去躲藏的防空住宅，似乎原本計畫要蓋好幾棟這樣的住宅面向馬路並排。

照片3　左側的部分為防空壕。牆壁上有開射擊孔。上部排成一列的壺為裝飾。

我們戰爭的結果

雖然丹下、濱口與高山應該都知道希特勒主導的國民住宅或是防空都市計畫實情，但他們認為「日本不可能實現」還是「做的話一定會成功」呢？丹下從戰爭時無理蠻幹的國家政策中醒悟，是在戰敗前的幾個月聽到濱口對他說「這場戰爭會失敗，所以先準備戰後的事吧」這番話時。這些是丹下告訴我的。

※
1
阿薩姆兄弟：德國的藝術家。兄長Cosmas Damian Asam（1686～1739）專精繪畫與建築，弟弟Egid Quirin Asam（1692～1750）是專業雕塑家與泥水匠。以教堂為首，他們合作建造建築作品。

※
2
同潤會：基於1924年關東大震災後義捐善款而設立的財團法人，在東京與橫濱計畫性建造與提供住宅。1941年將業務移交給住宅營團後即解散。

374

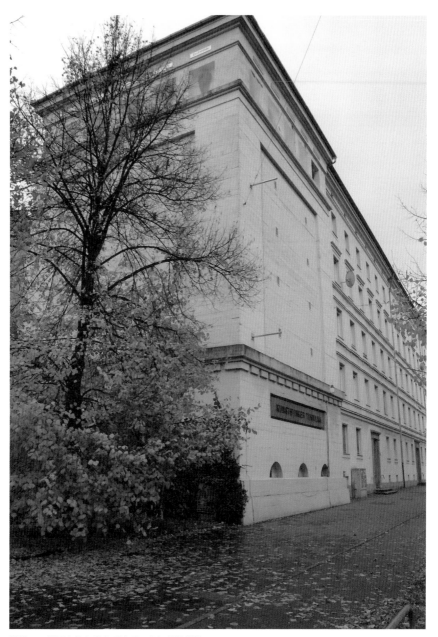

照片　4　側面也沒有開大扇窗戶，有如銅牆鐵壁。

藝術之家與納粹本部 ─德國的負面遺產─

濃縮德意志的街道殘影

日本人可能難以理解，德國原本不是一統的國家，而是普魯士、巴伐利亞與黑森邦等諸王國集結而成的聯邦，以前彼此還互相交戰，在拿破崙戰爭期間，有些國家甚至依附拿破崙，有些國家則持續戰鬥。1871年，透過普魯士的整合下，德意志帝國這統一的國度成立，但舊王國的獨立性仍保留，持續至今。

1933年希特勒獲得政權後，對希特勒政權的親近感各個舊王國冷熱不一，而對希特勒最熱情的莫過於巴伐利亞（舊王國）了。

以慕尼黑為首府的巴伐利亞（拜仁州），足球是德國第一，啤酒消耗量也是德國第一，據說傳統之強勢、保守性格也是居德國第一。西南方越過阿爾卑斯山即是瑞士，東邊越過隘口即與奧地利接壤。

後來從這座隘口的另一側，來了一名藝術家之路破滅的小個兒陰沉男子，之後他掌握了巴伐利亞邦的政治，最後支配整個德意志帝國，將歐洲帶往毀滅的深淵。

希特勒即使掌握了政權，幾乎大部分時間都在首都柏林的官邸度過，仍然將自宅設於慕尼黑，而且並未將納粹的本部搬離慕尼黑。

而希特勒邸與納粹本部至今仍保留著，西邊郊區的自宅被封印，屋主的日常生活原封不動地凍結保存下來，位在市中心的納粹本部則轉為音樂高等專門學校用途。

初次前往慕尼黑，是為了造訪以納粹建築典型而在建築史上知名的「藝術之家」，完全沒想到就在附近有遺留的納粹本部，而直接就過門不入了。

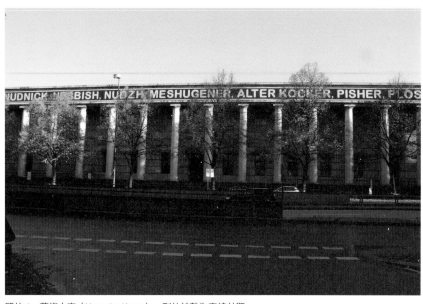

照片1　藝術之家（Haus der Kunst）。列柱統整為直線外觀。

這回來介紹藝術之家與納粹本部吧。

超越的無表情

藝術之家（剛峻工時名為德國藝術之家）建造案由希特勒主導，並舉辦了競圖活動。當時，包浩斯學校尚未被關閉，所以葛羅培斯也參與了競圖，提案採取了「ㄩ」型的平面，即使是「ㄩ」型平面，上面的建築還是包浩斯校舍那樣的設計吧。事實上，學生時代老師讓我們看了那平面圖並且教導我們。

葛羅培斯當然是落選了。提案當選的是保羅‧路德維希‧特洛斯特（Paul Ludwig Troost，1878～1934），這位擅長歷史主義的慕尼黑建築名家相當受希特勒喜愛。在特洛斯特過世後，希特勒喜歡的建築師就變成亞伯特‧史佩爾[※1]了。

特洛斯特過世後，他的妻子竭力於1937年完成的建築，雖然基於希臘神殿以劃一的列柱作為重點，然而也有省略三角楣飾（pediment）這種現代感建築的作風。列柱設計並非按照希臘風格，而是採用羅馬時代的托斯卡納柱式（多立克柱式的簡約版），仔細

觀察基本的作法，發現應該帶有曲線的細部全部直線化。

就整體而言，這是將古代的希臘・羅馬樣式透過現代合理化作法所產生的作品，具體實現嚮往希特勒之美、夢想復興羅馬帝國的希特勒之美學。若以一句話形容這種美學，就是「超越的無表情」。

照片2　納粹本部。正面入口的三樓有過往象徵的鷹形徽章。

獨裁者傾向的希特勒利用這座超越的無表情美術館舉辦「大德意志藝術展」※2，並且給予特洛斯特夫人一大筆慰勞金。順帶一提的是，負責大德意志藝術展的是以主張「女性陰毛該如何正確描繪」而聞名的三流畫家齊格勒（Adolf Ziegler）。

我想起那個「頹廢藝術展」※3 該不會也在這裡舉行的吧。與希特勒政策不合的當時的前衛藝術作品，像是梵谷、高更、塞尚、馬諦斯、畢卡索、夏卡爾等人的作品，以公開展示不良創作昭告天下的展覽。

詢問之下，「希特勒不可能讓討厭的畫作在自己花心思建造的美術館展出，是在附近無法遮風避雨的戶外展覽的。」對方如此說明。

消極的無表情

接著，來看看1936年完成的納粹本部吧。

第二次世界大戰末期，美軍猛烈轟炸納粹根據地慕尼黑，主教座堂與街道都遭受破壞，理所當然地以納粹本部為目標，好

幾棟建築當中，主要建築盡毀，連遺跡都沒有，只有大馬路邊的兩棟幾乎毫髮無傷地留存下來。

進駐的美軍，在灰飛煙滅的中心部遺址上建蓋美國文化中心，致力於德國的民主化與美國化。以日本的狀況作比喻的話，就是在東京日比谷興建美國文化中心※4，在德國也進行同樣的事。

殘存的兩棟現今作為音樂高等專門學校校舍，因為建築實在不怎麼顯眼，所以不說明的話還真的會錯過。

不過，再仔細觀察就會發現設計十分奇特。例如，窗框鑲上了四角的石造邊框，有如畫框一般。而支撐玄關的四根柱子也是方柱。藝術之家明明讓人聯想起希臘與羅馬，這裡的設計卻完全沒有考慮到歷史主義，只傳遞出方方正正的、沒有任何風格思想的印象。藝術之家是那樣地威風凜凜，誇耀其強而有力的形象，這邊的建築卻欠缺這種積極性，顯得沉重。如果有這種類型的人的話，完全不會想跟這樣的人產生交集，就算有所往來也沒什麼有趣的事吧。或者可以說是「消極的無表情」。完全想像不到這跟「超越的無表情」為同個建築師的同時期作品，唯一共通點是無表情這點吧。

在門的另一側見得到真實嗎？

不知道哪裡讓人覺得奇怪，站在玄關處門前，負責導覽的年輕人Mathias Humps指著門把。那是純銅製的門把，外形是少見的筒狀簡單物品。

照片3　入口的門把，只講求實用性。

「這純粹是我奶奶的個人喜好，真討厭。」

老太太會喜歡這種略為粗而且外觀簡單無特色的門把，在日本無法想像。

見我露出半信半疑的表情，他說道：「奶奶在納粹時代於慕尼黑成長，這種影響是一輩子無法改變的。」

在日本，反抗戰爭時的軍國主義、在戰後十分珍惜民主主義與和平的人相當多，然而一般的老太太無法自納粹的影響中脫離是怎樣的狀態？

「即使政治的影響去除了，然而已經滲透進人的發想與感覺中。例如，年輕人與移民引發的社會問題，無視複雜的背景就立刻斷定下結論，服飾與日用品的設計也相同，像這門把一樣光是重視實用性，身為孫子的我無法喜歡這種事物。」

當握著這種納粹偏好的把手打開門進到裡面後，結果出人意表。扶手或者是樓梯主柱等細節雖然與外觀一樣貫徹方形的取向，然而從天窗照進的光線與大廳的空間相當良好，尺度比例也是以人為本。

明明在都市計畫與藝術之家那種紀念碑式建築上極為講究希臘與羅馬的

照片4　樓梯間意外地予人好感

照片5　像這麼無表情的建築物還真不多見，設計師同樣是特洛斯特。

紀念碑特性，喜歡大尺度規格的獨裁者，納粹本部居然是這種小尺度感。為什麼沒有採用更挑高、列柱並列，感覺更大規模的呈現方式呢？總之，這種尺度大概跟我們這裡的中學校差不多低矮的程度。

該不會是因為這裡並非舉行儀式或典禮的公共場所，是為了自己而設置的政黨本部的緣故，所以就配合自己的身高了。這位獨裁者在政治領導人物中，以罕見的小個子而廣為人知。

※1
亞伯特・史佩爾（Albert Speer）：1905～1981年。提倡「廢墟價值理論」，認為所有的建築在設計美學上都應該追求倒塌時留下美觀的廢墟那樣，獲得希特勒的支持。曾參與柏林再開發的「世界之都日耳曼尼亞」計畫。

※2、3
大德意志藝術展與頹廢藝術展：1937年7月18日舉行第一屆大德意志藝術展，隔日在藝術之家附近的慕尼黑「英國庭園」藝廊舉辦頹廢藝術展。

※4
CIE圖書館：美國文化中心：1945年為推廣民主主義與進行教育改革，設置了負責業務的民間情報教育局（CIE），CIE圖書館為設施的前身。

克諾索斯宮殿 ——克里特島的迷宮——

倒過來的柱子

在學校上西洋建築史課程時，一定會有這棟奇怪建築登場。

西洋建築在古埃及之後，古希臘延續下去之前，作為古希臘建築原型的〈克諾索斯宮殿〉登場，這棟建築充滿奇妙不可思議之處。

首先，建築平面就有點怪異，厚實牆壁所圍起來的狹小房間緊鄰且密集，與其說是宮殿，倒不如說是地下要塞。

比平面更怪的是柱的形狀，為上部寬的類型。古埃及也好，古希臘也好，就連日本的法隆寺也好，古代的柱身都是由下往上逐漸變細，無一例外，或者也有上

照片 1 一部分的平面圖，有如地下迷宮一般。（出典：《西洋建築史圖集》三訂版，日本建築學會編，彰國社，1981年，頁10）

下同樣粗細的，但這柱子往上卻是逐漸變粗的，是倒立的柱子。

因為帕德嫩神殿與希臘神話而為人熟知的古希臘文明稱為「希臘主義」（Hellenism），比這個早成立出現的文明可說是「前希臘主義」，克諾索斯宮殿就屬於此。另外，以這座宮殿為中心的克里特島周邊文明稱為邁諾安文明。邁諾安文明為前希臘主義的代表性文明，宛如地下要塞般的迷宮式建築，是希臘神話中奇特的出場人物「米諾陶」的住處。米諾陶是半牛半人的怪物，住在地下迷宮裡，每年得貢獻十二名年輕處女作為犧牲者。

希臘神殿看過一次就夠了，雖然我覺得每一座都差不多，但造訪希臘卻從沒到過克里特島，這一次從以色列出發的回程剛好有空檔，所以就前往見識一番。

來這裡是正確的。如果不前來觀察，大概只會繼續對之前學到的知識囫圇吞棗而不知其所以然吧。

雖然克諾索斯宮殿的遺址因為米諾陶的神話故事而吸引了大量的觀光客前來，大部分人對於導覽似乎覺得冗長無趣而不怎麼用心聽說明，快步離開。如果不是對建築有興趣，或者比起建物壯麗氣派與否對古代人類興建什麼樣的建築、是如何發生的這類起源論有所關注的人，克諾索斯宮殿看起來只像瓦礫堆而且到處充滿顏色極鮮豔的壁畫剝落殘跡而已吧。

首先，關於像是地下要塞的過度密集的建築平面。

在平面圖上無法判讀的一點是，這座宮殿位居於小山丘頂端上，西側為極陡斜坡，谷底有河流經過。在山丘上建立有如要塞的密集住居，這是地中海沿岸小型都市的特徵，這種起源十分古老，可溯及新石器時代。關於這些我有把握說明清楚的是，世界的新石器時代表性遺址、土耳其的加泰土丘，以這裡聚落的復原案來看，因為建築密集，所以沒有道路從外地進入，聚落當中也沒有修築道路，各家宅與設施皆是從屋頂往下進入中庭，然後再走進家中。這種作法是為了避免受外來民族或異地團體攻擊而生。

像古埃及或古希臘這種建構起一大勢力範圍的組織國家，才有辦法出現開放的街區。在那之前，不管是一般人或是大王，都是穿著厚重的鎧甲在狹窄的街上過著沒什麼空間餘裕的生活。

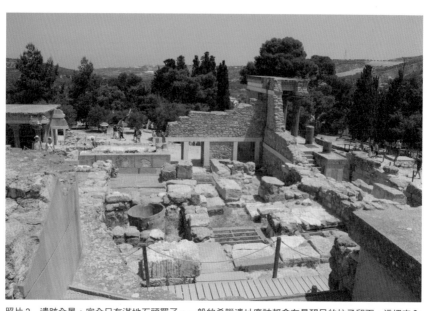

照片2 遺跡全景。完全只有滿地石頭罷了，一般的希臘遺址應該都會有最醒目的柱子留下，這裡完全沒有，因為是木柱的關係。

我在學生時代看到平面圖時，印象最深刻的是細長的房間並列，到底是作為什麼用途的呢？看了一下現場的解說牌，沒什麼特別的，就只是食糧倉庫罷了。

整體的配置意外地單純，從北側南下進入王宮後，出到大型的中庭。中庭的周圍分別是：國王的謁見室、王妃的住所、浴場、廚房、葡萄酒搾酒場、工坊等各種用途的空間分配。其中最重要的是面向中庭西北角的國王謁見室，以及面向西南的儀式空間。

兩處房間附近豎立了幾根柱子，然而全都是復原品，實物連一件碎片都沒有，為什麼呢？

該不會、該不會！該不會‼

在現場看到才初次發現的是，年輕時印象深刻的倒立柱，居然不是石造而是木造的。我心想著這應不會是以前這裡有豎立柱子，現在仍尚未復原，只確認了柱子的位置，而柱礎的石頭地板上有圓圓的洞穴。在基礎的圓洞中豎立起的應該是木頭的圓

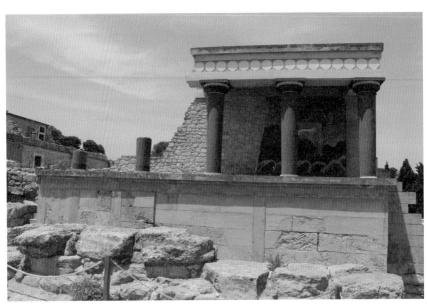

照片3　復原的倒立柱。柱下方的基礎與柱上的梁塗成黃色，基礎與柱、梁以外的部分皆為石造，這點令人關注。

柱。在使用水泥復原的木柱表面塗成紅棕色，這是在呈現運用氧化鐵顏料的外觀吧。自日本來訪的建築史家很想告訴他們：給我使用真正的木柱並且塗上氧化鐵顏料來復原！

對於將木柱用水泥柱仿製、然後塗上油漆就了事的遺址復原作法的憤慨，讓我把思考轉向倒立柱本身。

的確是柱子上面比較寬。描繪在壁畫上的列柱無法確切看出這個細節，因為太小了，難以確認倒立柱是怎麼回事。即使看了博物館中赤陶製的小小家屋，也看不出柱子上部較寬的特徵，後來參訪的同時代邁錫尼文明的獅子門上附有石造的柱子，也不是上寬下窄的形式，而是上下同寬的圓柱。位在雅典的國立博物館所展示的出土長柱，也不是那種往上變寬的類型。

在克諾索斯宮殿復原的倒立柱，雖然現今仍在世界上的建築史書籍當中出現，但不是缺乏實物證據嗎？

對西洋建築史常識提出質疑的發言到此為止，讓我們轉向另一個驚奇之處。

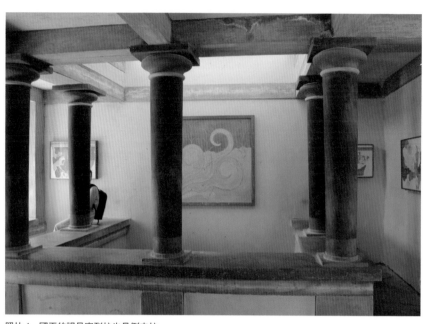

照片4　國王的謁見室列柱也是倒立柱。

我認為應該要塗上氧化鐵顏料的木柱下方為塗上黃色的水泥製基礎，上面架著也是塗成黃色的水泥製梁，兩者的下方與上方皆為石造。基礎與柱、梁這種骨幹採用木造，其上下為石造，在上與下的石造中間插進了木造。

因為是希臘的源流，所以我認為應該是純石造才對，但是在堅固的石造中間混雜了較脆弱的木造，這⋯⋯該不會是⋯⋯

這個眼前的事物是真切肯定的，只要看看附近人家的古老牆壁就知道。在石壁間有木料以水平方向堆砌其中。

以前去見內田祥哉老師的時候，他告訴我中世與近世歐洲地區建築的牆壁中間，有如三明治般砌積著厚木板的情況其實不少見。讓石材與石材的接合面緊密疊合的技法，追本溯源，說不定可以溯及由來是克諾索斯宮殿的「醒目之處使用木造，上下左右用石頭堆砌即可」這種古老的地中海地區的傳統混合構造呢。這對日本人來說還真是想像不到的構造啊。

照片5　壁畫上所描繪的柱子似乎是又似乎不是上寬下窄型。

照片6　與克諾索斯同屬前希臘主義的邁錫尼文明代表「獅子門」之柱。這座遺址曾是由海因利希‧施里曼（Heinrich Scbllemann）所挖掘。

照片7　雅典的國立考古學博物館展示的柱，像是也不像是上寬下窄型。

照片8　古老街坊民居的石壁上砌積著木材。

埃皮達魯斯圓形劇場 —調和的創作—

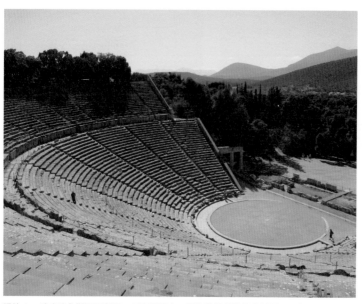

照片1　埃皮達魯斯圓形劇場。以規模最大、保存狀況最佳的古希臘圓形劇場而聞名。

起源於紀元前

古希臘創造了三種建築類型，至今仍影響著全世界。第一個當然就是希臘神殿，直到今天還是建築美學規範，絲毫未失去影響力。第二個是競技場，2020年東京奧運會場也曾經為了是否該採用四周圍起的長橢圓形為標準而熱烈論戰。正確地說，希臘競技場的長橢圓形在羅馬時代變為橢圓形，然後維持至今。

最後一種，就是這篇要介紹的圓形劇場。無論是舞台在呈扇形開展的觀眾席圍繞下的平面也好，或是從階梯狀的觀眾席往下看角度的剖面也好，若要追溯現今劇場形式的根源，就會溯及古代希臘。

首先，從圓形劇場這個詞說起。整體的形狀其實像是在橫長形的舞台前有扇形觀眾席，無法說是圓形，但也無法說是扇形劇場，因為舞台側分成兩部分，細長舞台靠觀眾席側是另一個圓形，在這個圓的周圍，

觀眾席形成圓形。

戲劇在稱為「Logeion」的細長舞台上演出，那麼舞台前方的圓形場地有什麼樣的作用呢？從這座場地稱為「Orchestra」的字面意思可知，這是合唱隊歌唱的地方。現今的歌劇院稱其為樂隊池（Orchestra pit），而歐洲劇場的原型就在希臘。

在研鉢底演出諸神劇目的良好音響效果

在為數不少的殘存古希臘圓形劇場當中，我想介紹就是建築上的最佳範例。從規模大小、設計與細節處理、保存狀態來看，紀元前四世紀後半期建造的埃皮達魯斯（Epidaurus）圓形劇場，在各方面都是最佳的（照片1）。

參訪的觀光客從舞台背後入場參觀，然而沒有人站在細長舞台的位置，全都通過舞台來到圓形「Orchestra」的中心位置。這就是圓形的向心力（照片2）。

我跟隨著其他觀光客來到直徑20公尺的圓形中心，圓形這種形式的力量我自然是理解的。以自己為中心一切呈放射線展開，另一方面，周圍視線也能分辨出的大型面具演出諸神的演員們，戴著遠方觀眾所及之處全都朝向自己，光是站在舞台上就情緒高昂，彷彿自己也加入了諸神群體之中了。

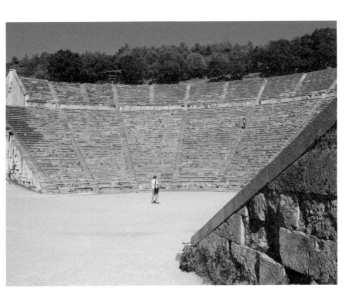

照片2　從舞台側望過去，由此可以理解斜面是經過大幅深度挖掘後建成的。

觀光客當中有人琅琅吟起詩篇，也有人高歌著。我見到他們情緒高昂而且行為激烈，並且聽到他們的友人在觀眾席後方持續回應著，似乎是在確認聲音可以傳到多遠吧。我為了確認，同樣也坐到最遠處的席位，令我驚訝的是居然聽得見歌聲。即使是素人的聲音，也能滑過研鉢座席的石塊，清晰聽見，簡直有如在耳邊低語一般。這距離大約是70公尺（照片3）。

觀眾席面積為5870平方公尺，可容納一萬三千至一萬四千名的觀眾。這是可以容納超過萬名觀眾的劇場。在人數超過萬人的研鉢狀建物包圍起來的研鉢底部表演，扮演諸神演出神話而形成的劇場，若是在這裡演出像現代劇一般的人類發生的故事，恐怕會被這個戲劇空間擁有的力量給壓垮吧。

相撲與劇場的共通性

體驗完古希臘劇場空間後，走到觀眾席看看吧。

從舞台側遠望觀眾席，看起來是有些危險的陡斜坡，然而走在階段狀的通路上時，卻發現走起來意外地輕鬆。傾斜度為一比二，最好走的階梯是一比三，雖然比較陡但因為階梯踏面寬闊，所以走起來很安心（照片4）。在寬闊的座位上悠閒坐著，往下望著舞台時為之屏息。舞台的另一邊，在藍天下希臘群山延伸著。在古代，深3

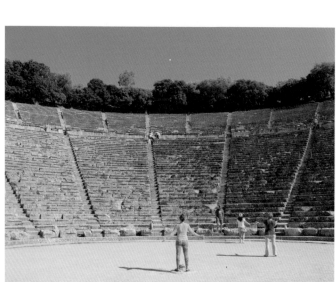

照片3　在圓形舞台中央發聲可以傳到整座觀眾席。

390

公尺多，寬27公尺的細長形舞台背後設有後台，將劇場與山野區隔開來。然而從上方觀眾席應該仍能越過舞台的後台望見群山（照片5）。

無需多說，這是圓形的戶外劇場。

照片4　階梯狀的石階，動態具方向性，擁有獨自的美感。

說到戶外與圓形，讓我想到日本以前的相撲。直到辰野金吾的兩國國技館於1909（明治42）年完成前，大相撲長久以來都是在戶外舉行的。圓形的土俵大約在織田信長的時代出現，在此之前，都是觀眾在互相搏鬥的兩人周邊圍成圓圈觀看。

去參觀日本戲劇的原型、傳承至今的奈良春日大社「春日若宮御祭」時，發現表演場地是讓神明暫時降臨的「神社」前的草坪上，神社以保留樹皮的原木搭起、屋頂鋪上檜木枝葉，前面的草坪是在地上堆土讓草長出來，然後在草地上表演古老的舞蹈與戲劇。這就是日本戲劇與劇場的原型，在芝（草）上面演出所以稱為「芝居」。

今日在劇場建築的屋頂下進行演出的戲劇，跟相撲與其他運動一樣，原本是在藍天之下、山野環繞中演出的。當在埃皮達魯斯圓形劇場的觀眾席坐下時，忍不住想起無論是在希臘或者在日本，當戲劇與神靈有所相繫的時候，大部分都是在這種明朗的表演空間中演出呢。

實際上難以達成的自然與建築的調和

在研缽狀的觀眾席上繞了一圈後，再度回到研缽底部，眺望建築整體，並且思索起「自然與人工」這件事。

建築這種人造物與神造天賜的自然究竟關係為何？這是我長年持續探究的根本主題，當翻開每次看建築時都會記錄的田野調查筆記中埃皮達魯斯圓形劇場這一頁時，我在上頭寫著「輸了！」的字眼。就自然與人工的關係這點，我認為這比自己的設計還要高明，所以認輸寫上「輸了！」。底下還寫著「安藤的近飛鳥階梯之元」幾個字，這是我私自推論大阪的「近飛鳥博物館」石造大階梯是從這裡得來的靈感而隨手記下的。

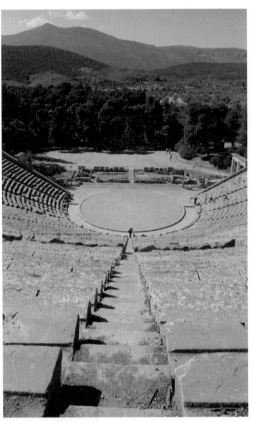

照片 5　坐在觀眾席上部，視線越過已經崩塌的後台，望見希臘滿是綠意的山與藍天。

我之所以認為「輸了」，是因為扇形的觀眾席，乃是大幅挖掘山的斜坡以作出深潛入地形的效果。這種沉潛感在觀眾席頂端時能感受到，而觀眾席的頂上為原本地盤上的樹木，有如覆蓋住觀眾席般，十分茂盛。而繁茂樹木之上是地中海地區特有的一望無垠的藍天。雖然是人工性極強的石造建築物，可是與周圍的綠意、大地和藍天堅守著良好的關係。

建築與周圍的自然之間的關

係，怎麼說都不可能輕鬆簡單。只要走錯一步，不是破壞自然，就是讓建築消失。究竟該怎麼做才能不陷入這兩種困境、讓自然與建築保持良好關係呢？關於這點，我雖然嘗試過多採用自然與具親切感、取自然的建材這類作法，但除此之外的作法，是從這座二千二百年前的建築實物上學到的。

重點有兩處。其一是自然的斜面與人工物的斜面連結起來。與平面不同，斜面朝同一方向集中會影響視覺效果，如果能活用這種力量，就能產生人工物與自然間的連續性，有如研鉢狀的斜面充滿力量。另一點是建築物與自然的接點的處理方式，要兩者之間看起來沒有斷裂感。

最後，我想以這兩個學到的重點為指標，放在日本現代建築上來檢視。

以吉阪隆正的〈箱根國際觀光中心競圖案〉（1969年）為例。雖然是混凝土的現代建築，但在群山環繞的地形中有如研鉢狀深潛的效果，在視覺上與大自然間沒有斷裂產生，十分成功。可惜只進行到競圖提案階段而沒有實現。

實現的例子有安田幸一的〈POLA美術館〉（2002年），建築位在以山為斜面的研鉢底端，以此作為支點，試圖將整座建築埋在底下。可惜的是周圍的樹過於茂盛，結果就是建築真的被埋起來了，難以察覺與周圍自然環境的連續性。

正如先前所述的，將建築埋藏在自然中的作法的第一重點，建築與自然兩者若是只有單面為斜面的話，實際上二者雖是不同看起來卻不會不同。另一重點是建築透過接點的處理，讓建築與土地山林一體化，只有山林的那側有綠意，而設定這片綠意披覆於建築那側。透過這兩個處理方式，西澤立衛的〈豐島美術館〉（2010年），成功調和了「自然與人工」的對立局面。

帕德嫩神殿與帕埃斯圖姆神殿

——受試煉的建築師——

照片1　祭祀希臘神話中的至高女神希拉的第一希拉神殿。紀元前6世紀所建。

希臘先還是義大利先呢？

希臘神殿對建築師而言，似乎具有試金石般的作用。

例如，吉田五十八年輕時候初次見到希臘神殿的想法是，「這種建築我完全無法與之一較高下」，於是決定回歸和風建築設計，確立了吉田流的新興數寄屋的發展方向。

至於我則相反，第一次見到帕德嫩神殿時，因為自學生時代課程中學到太多背景知識了，雖然感動但也只是意料之內的感動，所以有些失望。感想是，自己並不喜歡希臘建築。

不過，站在研究建築史的立場上，對於歐洲建築原點無論喜歡與否都會有感受，例如，見了以舊況保持良好而獲得好評的西西里島阿格里真托（Agrigento）的神殿居然使用棕色的石材，我很想說一句「要用白色大理石啦」，這樣下起小雨會很糟糕。希臘神殿就是要以藍天為背景，白色大理石閃耀著光輝，這才是它的價值啊。

帕德嫩神殿與阿格里托的神殿都還保持良好，絕大部分的希臘神殿都只殘存基台、礎石與少部分的列柱，整體的印象就是大而白色的石塊在地上滾動而已。聽說，原因是後來的人們會把神殿的石塊取回去自家使用。像圓柱這種個人家宅不適合的物體，則會被燒成石灰再拿來運用。

如果有年輕人問我：「我想參觀希臘神殿，選擇哪一座好呢？」我大概會這樣回答：

「看過帕德嫩神殿後再去帕埃斯圖姆神殿。」

先去過帕德嫩神殿，才能突顯帕埃斯圖姆神殿的驚人之處。

帕埃斯圖姆神殿（Paestum）

並非位在希臘，而是在義大利半島的拿坡里再往南一些的位置，那裡是古希臘的殖民地。從拿坡里搭乘地方支線，在無人站下車後沿著鄉間小路往海邊走，走完長長的路就到達了，就義大利的觀光景點而言，略嫌冷清了些。

周邊什麼都沒有，而且應該是以羅馬時代的繁華發展著稱的義大利怎麼會以希臘遺址作為號召，眾人也有這種根本上的疑惑。

遺跡的保存狀況意外地良好。列柱和三角楣都完整保留原貌。

照片2　第一希拉神殿鼓凸的列柱並排，缺乏帕德嫩神殿的那種井然有序的印象。

希臘神殿的兩大造形元素如今還保留下來的，就只有帕德嫩與帕埃斯圖姆神殿等少數幾個案例，但它保存下來的原因與帕德嫩神殿是基於不同的理由。

帕德嫩神殿因為位居侵略不易的高丘上，無論是古羅馬時代或者是後來土耳其掌控的時代都留存著，內部與屋頂之所以毀損，還是因為十七世紀威尼斯共和國的艦砲射擊所導致。

另一方面，座落於海邊河口地帶的帕埃斯圖姆神殿，因為所在地洪水肆虐而產生瘧蚊，民眾不得不放棄城鎮，之後也因害怕瘧蚊疫病而無人接近。人們棄城遷移時只帶走家具與貴重物品，神殿建築就這樣遺留下來，最後在地震時崩塌，埋藏於荒煙蔓草間。

直到近代才被挖掘出來，將崩塌處的建材重新組合修復後，建築史家與藝術史家都眼前一亮，完全沒見過的希臘神殿再現了。

選擇完美還是破格

石柱與帕德嫩神殿一樣都是多立克柱式，柱子沒有基台而直接豎立在地板上，柱身刻有凹槽，上端的柱頭為扁平碟型。比例與帕德嫩神殿的差距相當大，長度的比例上較粗，顯得鼓起，為了強調這部分的

照片3　圓柱直徑大約1.44公尺，高度6.45公尺。上部直徑比下部縮小為只有三分之二長，這部分的圓柱收分線令人印象深刻。

圓柱收分線（entasis）的曲線膨起，柱身凹槽也刻得更深。

帕德嫩神殿的列柱，絲毫沒有半分之差地收納於完美比例中，卻也因此讓人覺得一切在此戛然而止，帕埃斯圖姆神殿則給人一種打算從內側衝破這完美比例，然後柱石不斷拔地而起的強烈印象。

由於對這種印象的好惡成了某種試金石，喜歡帕德嫩神殿的會將這裡視為美感缺陷而嫌惡，另一方面，偏好帕埃斯圖姆神殿的則喜歡這種石頭具有生命那樣的動感。不知讀者喜歡的是完美的帕德嫩還是破格的帕埃斯圖姆呢？

就我個人美學偏好，帕德嫩「只是意料之內的感動所以有些"失望"」，因此讓人見識到意料之外躍動感的希臘神殿會強烈吸引我，就無庸贅言了。

對帕埃斯圖姆的想法而生出都廳舍競圖案

日本的建築家當中第一個關注這座神殿的，是年輕時的丹下健三。

丹下在其論文處女作，也就是1939（昭和14）年的〈MICHELANGELO頌──為柯比意論而作的序章〉中，曾大大刊載了帕埃斯圖姆神殿的照片。論文上其他刊載的照片只有米開朗基羅的作品而已，可以看出他對帕埃斯圖姆有多傾慕。

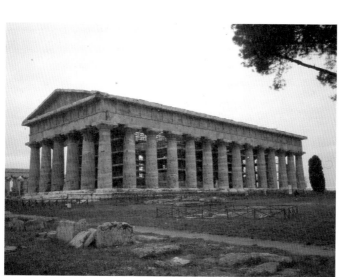

照片4　波塞頓神殿。紀元前5世紀建造，多立克柱式神殿，保留最多原本舊貌。

然而，丹下青年到歐洲是在戰後的事，在寫論文的時候根本還沒親眼見過啊。不僅是丹下，戰前日本的建築師或藝術相關者應該也沒人造訪過帕埃斯圖姆。

丹下之所以提出只有別具慧眼之士才知悉的神殿，是為了說服讀者。他想讓讀者理解柯比意的魅力，尤其是瑞士學生會館之後更加顯著的後期柯比意的魅力。

昭和一〇年代，現代主義建築的先驅為包浩斯，前期的柯比意也被視為他們的友好伙伴。然而藉由瑞士學生會館（1932年，法國）這項作品，柯比意得以與包浩斯派的「白色箱子大玻璃立面」分道揚鑣，恣意使用曲面、清水混凝土與自然石，在造形上往追求更具動感的設計之路邁進。

學生時代的丹下是最早對嶄新的柯比意產生反應的一位，他致力於將這些不同於包浩斯之處理論化，大學畢業後花了一年時間所完成的研究，就是這篇〈MICHELANGELO頌〉。

為了將包浩斯與柯比意當成同時代的象徵以相提並論，丹下以歷史上的布魯內萊斯基（Filippo Brunelleschi）與米開朗基羅，甚至提出遠溯至古希臘的帕德嫩與帕埃斯圖姆兩座神殿作為範例，他將帕德嫩─布魯內萊斯基─葛羅培斯的這一系統視為「死亡的幾何學」而予以否定，而將帕埃斯圖姆─米開朗基羅─柯比意的流派稱為「活生生的幾何學」。

然而，這篇論文處女作，雖然傳達了丹下青年的深切思索與熱情，整體的意圖卻不夠清楚難以理解。原因是，被丹下列為柯比意對手的葛羅培斯，名字隱藏起來了。詢問本人這麼做的理由，他回答：「葛羅培斯是當時的世界性代表人物※，所以對於將他載明為對手有些猶豫。」

戰前丹下注意到帕埃斯圖姆神殿而引用後，建築史領域除外，我也就這麼擱著，近年與磯崎新就茶室這主題進行廣泛的對談時，我拋出「丹下與帕埃斯圖姆」的話題，立刻得到「磯崎與帕埃斯圖姆」的回響而感到開心。對此有所響應的人實在很少啊。

磯崎告訴我，當初挖掘帕埃斯圖姆神殿時，為了說明其造形的魅力，相對於帕德嫩的美，有人提出「崇高性」

398

（supreme）的這一概念。

我聽聞崇高性一詞時恍然大悟。東京都廳舍競圖提案時，相對於丹下解釋自己提案本質為「紀念碑性」並作為設計主旨，磯崎則載明主旨為「崇高性」。東京都廳舍競圖，丹下與磯崎二人提出的是實用的辦公大樓設計，相對於其他提案皆是辦公大樓無法採納的象徵性提案，真不愧是師徒，原本我想這二者本質是共通的，然而精確地說並非如此，老師追求的是「紀念碑性」，學生追求的是「崇高性」。具體的表現方法也不同，不過，兩人都不是選擇帕德嫩而是選擇帕埃斯圖姆作為與自己造形的資質相通的歷史建築。

※
世界性代表人物：葛羅培斯是現代主義建築代表性建築師，也是現代建築三巨匠之一。

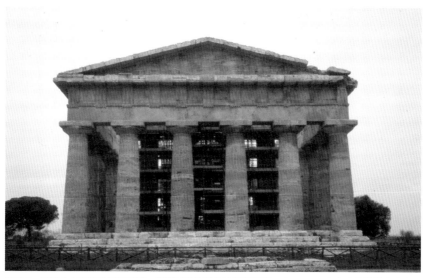

照片5　神殿位在海邊的河口城鎮，祭祀神殿名稱「帕埃斯圖姆」（Paestum）由來的希臘海神波塞頓。

萬神殿 ── 建築室內設計的起點 ──

壓倒性的數量

大學上西洋建築史時，老師在課堂提到「古希臘重質」、「古羅馬重量」的區別。古希臘建築師全神貫注於建築各部分的比例，建構起精緻美感的世界，直到今日仍居於建築經典的地位，相對於此，古羅馬作為美學典範是沒多大意義的，只是延續希臘典範建造大型結構物與空間罷了。

然而真的是這麼回事嗎？因為受到這樣的教導，學生對於重質的古希臘充滿嚮往，對於重量的古羅馬沒什麼興趣。什麼啊，只是比較大而已……。

對照著照片與插圖看，古羅馬特色就只是大。以盛滿水讓軍艦浮起進行模擬海戰的羅馬競技場

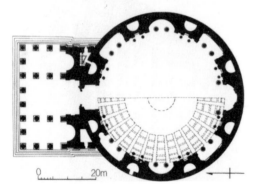

圖 1　萬神殿的平面與剖面圖，可容納直徑42公尺的球體。構造為磚造、天然混凝土與石材。這個單純而明快的空間，賦予許多建築師靈感。（出典：《西洋建築史圖集》三訂版，日本建築學會編，彰國社，1981年，頁20）

為首，跨過山谷越過原野將水引到城鎮的連續拱形水道橋，還有圓頂直徑達42公尺的萬神殿（圖1）。

每一座規模都超過希臘建築數十倍、數百倍，雖然腦袋理解了，但文獻的記載還是有極限，並沒有實際感受。

數十年前第一次造訪羅馬時，紙上的知識終於可以對照實物，心靈忍不住深受觸動。夜裡抵達機場，搭車進入羅馬市區，當越過車窗見到右手邊的古羅馬時代城牆在燈火照明下顯現時，那高聳又安然沉著的氛圍，讓人感受到古羅馬重「量」的迷人之處。

在人的感性當中，原本就具有「數大便是美」這種數量壓倒一切的傾向。若非如此，要如何解釋自金字塔以來至現代超高層摩天樓為止，人們總是在建造遠超過實用性質的建築物呢？這點無法合理解釋。

古代羅馬帝國的巨大構造物當中，若要挑出三個代表性建築，我想提羅馬市區內的〈羅馬競技場〉與〈萬神殿〉，以及西班牙塞哥維亞省的〈水道橋〉。選擇原因是，競技場的規模相當大，水道橋則是外觀雄偉出色，而萬神殿是因為室內設計驚人。

內部驚人

古羅馬城是建在五座山丘之間的城市，道路曲折，建築物參差交錯分布有如迷宮一般，與我們心目中大道寬廣筆直的印象相去甚遠。谷地之間區劃分出小型廣場，對面矗立著巨大的萬神殿，不知為何總有鶴立雞群或者是一頭象在那裡的印象，這種建築立地實在太令人失望了。

建築物外觀也說不上是良好，側面看起來就像是只塗上水泥而已，最重要的山形牆[※1]雖然外觀確實是威風凜凜的，可是也只是感覺龐大而已。而覆在像是塗上水泥的側面與只是尺寸巨大的立面上的大穹頂，從底下仰望有如扁平的盤子倒扣在上頭似的（照片1）。

不論是建築立地還是外觀全都讓人覺得無趣，後來思索起這一切，或許是為了突顯內部配置的傑出才有這麼不

照片1　在狹窄而髒亂的廣場中突兀現身。

起眼的外觀，堪稱是上天的安排或者是歷史的安排吧。

穿過支撐著山形牆的粗壯列柱（照片2）進到室內，門的另一端似乎是個小小的埋藏空間。雖然空間極大，可是完全不會讓人覺得

從建築圖面可以得知，這裡可是能夠容納整座直徑42公尺球體的空間。

馬虎，反而感到相當充實。

紀元120年左右建造的42公尺跨距，對照日後歷史，簡直可說是近乎奇蹟。人類建築得以跨越這個跨距，是到了近代鋼骨構造出現以後才有辦法，在這之前的一千七百多年間，人類從未建造這麼大的空間，就算想建造也缺乏技術。

直到了艾菲爾（Alexandre Gustave Eiffel）的時代，才能夠超越古羅馬工程奇蹟。

空間看起來毫不顯得馬虎的理由之一，在於牆壁的作法，圓形平面的周圍牆上雕有數座壁龕，豎立列柱，還巧妙地以各種顏色的大理石做裝修。地板上鋪設的有色大理石也表現秀異（照片3）。

見到室內有好幾處祭祀神的壁龕或者豎立神像的框架，就知道這座神殿的特色由來，這是信奉多神教的古羅馬聚集所有神靈的殿堂。原名Pantheon即是「泛神殿」之意。

古羅馬所有的神全聚集在萬神殿，古代日本的八百萬神明也會在十月一齊到出雲大社。大概是因為這樣，這兩座神殿神社規模都很大。

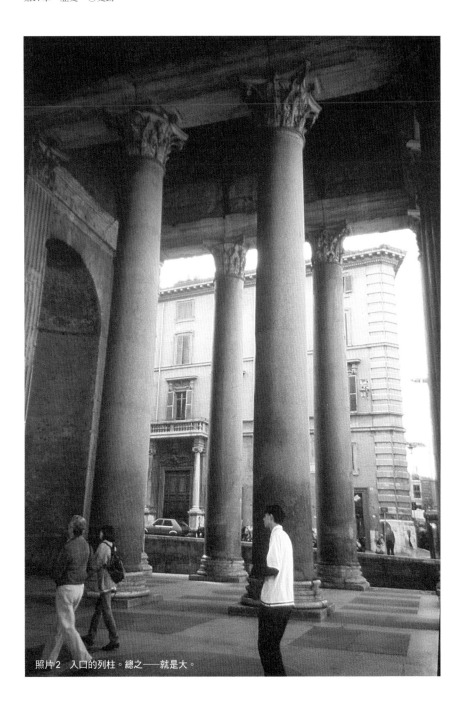

照片2　入口的列柱。總之——就是大。

照片3　內部裝飾了適合神殿的種類豐富的大理石。

萬神殿作為建築的細緻質地，顯現在鋪設了種類豐富的大理石地板以及與壁龕形成一體的牆壁，而這種細緻在後來的部分教堂建築上也能發現。

然而，只有萬神殿才能感受到的魅力是，在完全鋪設大理石的牆壁上方。那裡所搭建的巨大正圓穹頂，因為是灰色，推論可能跟外牆一樣為水泥材質（照片4），但四方形的格狀天井讓表面有凹凸效果，得以強調其規模感與半圓狀。大概以前雖然以適合的材料作裝修，然而如今跟壁龕裡與框架裡的神像一樣，有一部分消失了。

讓這麼令人印象深刻的室內空間，尚未聽聞有其他的。我認為這應該是空前絕後的狀況了吧。

略為說明一下相關歷史，在此之前是不存在著室內空間的，即使有也沒有流傳下來。無論是古埃及王宮的國王謁見室或者希臘神殿的內部，沒有一處留下實

讓四方形格狀所形成的凹凸即使是灰色也顯得生動的，是從上方照射進來的光線所致。

是的，穹頂頂端開了個直徑4公尺的大洞，從這裡有一大束光在連扇窗戶都沒有的陰暗堂內留下光的軌跡（照片5）。

404

物，所以無法實際體會其室內空間。

安心的空間

人類建築的室內空間歷史，只可能是從萬神殿開始的。

從這裡開始思考室內空間相關的事，首先，是關於建築的外觀與內部（室內空間）關係。

我在體驗了充實的室內空間後思索起，萬神殿外觀的無趣無味，究竟是必然的宿命，還是設計此處、名字沒有流傳至今的建築師從一開始就放棄外觀了呢？為了室內設計只得採用巨大的天然氣儲存槽般的圓筒外觀，在沒有餘力的情況下，只在正面加個山形牆就了事。

正如萬神殿所顯示的，關於建築的外觀與內部的關係，原本就存在著矛盾，或許視為二律背反也未嘗不可。至少，要讓外觀與內部達成一致，絕對不是件輕鬆的事。能夠輕易做到這點的日本傳統木造建築，是世界的例外案例。

我茫然地仰望穹頂上的洞好一會兒，逐漸忘卻了周

照片4　支撐著穹頂的穹頂圍座外牆，以前到底使用什麼做裝修呢？

圍出入的大批觀光客的嘈雜騷動，那種心情有如廣大的教堂內只有獨自一人佇立。被這樣的空間包圍下內在湧現了安心感。隨著不同的人，或許在照射進來的光束引導下，會產生從洞口往天上超脫的心情也說不定呢。

因為這種奇特觸動的引發，我想起了從丹下健三那裡聽來的故事。丹下曾經在義大利羅馬再開發的數件都市計畫，並且在幾個城市落實，因為那些功績，教宗特准他安葬在萬神殿的地下。而且還是與二十世紀代表性藝術家亨利・摩爾※2並列埋葬。

我問他怎麼回答，他說：

「我又不是基督徒，也不想長眠在這麼冷的石頭下。」

丹下在臨終前受洗為天主教徒，如今長眠在自己設計的東京聖瑪利亞主教座堂※3地底下。他的受洗名為丹下・約瑟。約瑟是馬利亞的夫婿之名，他也是位木工，因為是建築師故以此為名。一般教名通常會是約瑟・丹下，「在天國，人家呼喚約瑟我不會認為是在叫我，所以希望姓氏丹下在前。由於沒有先例，所以有先得到梵蒂岡的許可。」原來有這麼一回事。

※1 山形牆：古代西洋建築的正面上部的三角形壁面，也稱為三角楣。

※2 亨利・摩爾（Henry Moore）：1898～1986年。英國雕塑家，以大型鑄銅雕塑與大理石雕塑聞名。在日本國立國際美術館與箱根雕刻之森美術館展示有多件抽象雕塑。

※3 東京聖瑪利亞主教座堂：1964年於東京都文京區完工的天主教堂。十字架形的外觀，為丹下建築的代表作之一。

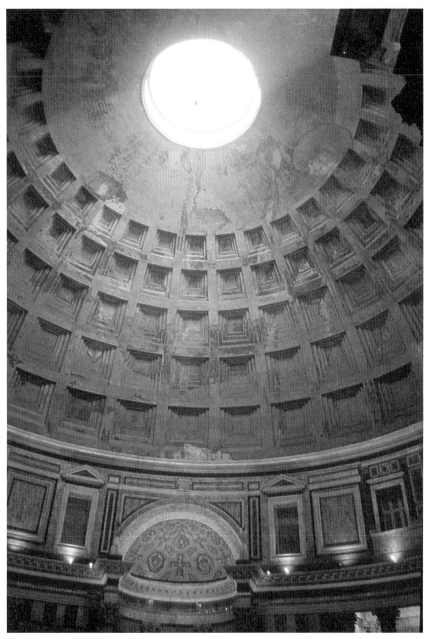

照片5　人類建築史上現存最古老的室內空間。從這個洞，光線與雨水都會進入室內。

草莓山莊 —哥德復興樣式的震源—

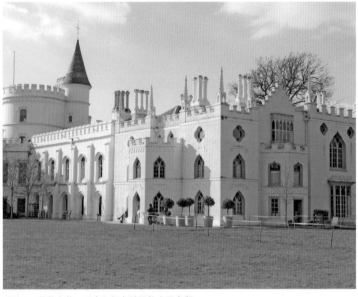

照片1　草莓山莊。現今為紀念館開放大眾參觀。

日本洋館樣式的根源

關於在工作時利用空檔參觀建築，如果見到好的建築就會覺得是意外收穫。

我曾在倫敦有過這種經驗。

日本的國際交流基金與英國巴比肯藝術中心※1共同主辦了「日本戰後住宅展」。一般的建築展多半只展示圖面、照片與模型，顯得有些冷清，所以主辦單位想尋求真正的建築一同展出，於是我的茶室就被選中了。因為如果是茶室的話，展示室的挑高空間就足以容納。我和當地建築師早津毅和他在倫敦金斯頓大學建築系的學生一起建造了3公尺見方、以日本人體格換算為四帖半榻榻米的茶室。

前往倫敦出差三次後，茶室順利完成。當時我偶爾會利用空檔，造訪早津推薦的倫敦近郊的宅邸。也就是十八世紀建造的哥德復興樣式宅邸。

日本近代建築與英國的哥德復興樣式極有淵源。這

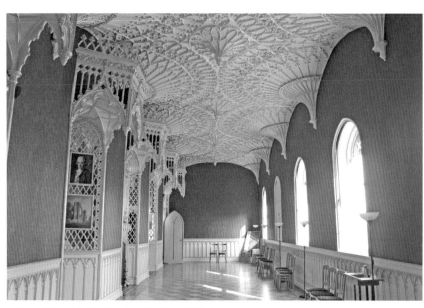

照片2　最值得參觀的走廊。色彩與設計觸動許多人，從這裡哥德式復活了。

種樣式因為在大英帝國尚縱橫於七大洋的維多利亞時期十分興盛，所以也稱為「維多利亞哥德式」，於1877（明治10）年經由赴日的康德（Josiah Conder）引進，他的作品中常見此風格，也灌輸學生這種作法。就這樣，日本正式的洋館自哥德復興樣式邁出第一步。

康德在倫敦時事威廉・伯吉斯（William Burges），他正是迎來維多利亞哥德式極盛期的十九世紀剛開始時的代表性建築師，作品展現華麗、纖細而浪漫、有時還略帶幻想風格的開展設計。

辰野金吾↓康德↓伯吉斯，追溯日本正式的洋館樣式的根源，結果會停留在何處呢？而這回來到倫敦近郊的宅邸。由霍勒斯・沃波爾（Horace Walpole）設計的草莓山莊（Strawberry Hill House，1776年），不只撼動英國還傳遍歐洲為首的世界各國的哥德復興樣式，震源正是在此。

尖帽子再現

來看看吧。外觀給人的印象不算深刻。雖然不確定

這是否為十八世紀的一般宅邸增改建後才顯得有點零亂不統一，不過，附有尖帽子般屋頂的圓筒狀高塔，還有如城堡一般具有垛牆※2，的確充滿哥德元素。

中世紀的哥德時代，建築的重心首要為大教堂，接著才是城堡。之後，大部分的城堡捨棄的尖帽子高塔再也見不到了，直到沃波爾的設計才讓此元素再現。

以迪士尼樂園為首的主題樂園建築，皆是以哥德復興樣式為範本而設計的，所以追溯主題樂園的外觀源頭，最後結果會是這棟草莓山莊。

「外觀應該不只如此吧」、「這麼樸素的建築真的是那個哥德復興樣式的起源嗎」，我一邊感到訝異邊走進裡面，發現朝向庭院的細長走廊充滿華麗、纖細而浪漫的細節，若是在夕照光線下見到，一定是非常夢幻的光景吧。

先從吸引人目光的天花板開始說明吧。天花板上有如傘倒過來的肋（rib）與曲面從牆上立起，傘尖有數道肋交錯，交纏的肋從中央垂下。這種網眼狀交叉的肋為晚期哥德的特徵，跟從中央垂下的肋一樣。在哥德式建築誕生時，交叉的肋架拱頂是作為結構要素的。然而在晚期已失去結構的意義，轉化為華麗的裝飾。

沃波爾對這個晚期哥德的特色造形加以思索，完全除去這種結構上的意義，將即使是晚期哥德也是採用石材建造的肋架，改採木材為芯、以紙包覆後再現，透過紙塑的技法做出外形，再以塗料與金箔做裝飾。其實，沃波爾也是位以小說與評論而知名的文學家，曾寫過以中世紀為主題的哥德小說《奧特蘭多城堡》（The Castle of Otranto, 1764）。

這座宅邸是在1776年完工，也就是說，是在維多利亞時代前的喬治王時代。這時大英帝國第一次工業革命已經開始，亞當‧斯密（Adam Smith）發表了堪稱資本主義聖經的《國富論》，可說是以科學技術作為時代精神的近代之發祥地。當時的建築風格，取代中世紀哥德風的文藝復興源流終於抵達新古典主義的境地，這種風格以古希臘神殿為範本，希望呈現強硬理性的知性外觀。

照片3　暖爐。實在是太纖細了，讓人擔心燒火真的沒問題嗎？

照片4　天井上的徽章。

維多利亞朝代美學

1776年在倫敦近郊哥德復興樣式萌芽、茁壯而繁盛，然後在一百年後的1877（明治10）年，藉由康德引進日本，如此觀望歷史就很容易能理解了吧。不過就建築而言，日本算是落後了一百年。

通過走廊後，我到各個房間看過一輪，對於跟走廊不同的各個部分設計

在這種時局下，表現氣氛的哥德復興樣式作法簡直與時代背道而馳，這樣式最早就在草莓山莊萌芽。無論在任何領域，最初的開端都是誕生於前一個時代末期並且預見下一個時代，如果這麼說的話，沃波爾率先引領維多利亞時代美學，那個藉由工業革命成果增進國力，讓大英帝國得以縱橫七大洋的繁盛維多利亞時代。

412

照片5　彩色鑲嵌玻璃。以藍色為底的裝飾，無論使用什麼材質都讓人覺得愉悅。

印象十分深刻。

例如暖爐。暖爐上部的火如此靠近鑲嵌其上的真跡畫作，姑且不論畫的保存或危險問題，也無須懷疑設計者的本領，當見到畫作四周有如金線的織物般細緻輕盈的裝飾時，就理解這是無視於實用性，單純為了這幅畫所造的一座暖爐（照片3）。

此外還有天井。這裡應該蘊含著父親身為首相的伯爵家少爺的驕傲吧，他在中央刻上家族徽章，周圍則刻上代表著協助興建宅邸與室內裝潢的藝文人士及友人等十四枚圍繞的徽章。

雖然各個徽章的配色雜亂不一致，反而讓整體看起來多彩豐富，這種多彩豐富感倒是沒有出現在走廊與暖爐周邊。哥德復興樣式的特徵之一是多彩豐富，該不會根源就是這座天井的徽章吧。

說到多彩，就要看在彩色鑲嵌玻璃

上如何發揮本領。眾所周知，彩色鑲嵌玻璃伴隨著哥德樣式的成立而興盛，在這裡也作為裝飾的主角，隨處裝設了幾面。多半的彩色鑲嵌玻璃因為太過精細而顯得細碎，只有一處大幅的作品顯得輕鬆而生動。

那是尖塔拱形的窗玻璃，比起高度，寬度更寬的大幅彩色鑲嵌玻璃，底色以藍色玻璃統一。藍色代表天空，藍色也代表天上，作為採光窗沒有比這個更適合的顏色了。而鑲嵌在藍底的橢圓形透明玻璃上，描繪有各式各樣的圖案，然後在圖案上以畫筆著色後燒製上色。彩色鑲嵌玻璃的圖案，大型的有的是將有色玻璃以鉛框鑲邊接合，

若是人物表情等細緻的描寫則是以畫筆描繪後燒製，這是中世紀以來的傳統（照片5）。

照片6　樓梯間。看到眼前廉價感而單薄的作工，建築相關人士立刻覺得坐立難安。

照片7　在現有的磚牆上，使用木材、灰泥與紙作出哥德風造形。

414

如此整體展開的效果顯得安心、輕鬆而生動，搭配這麼栩栩如生細節的彩色鑲嵌玻璃，總有一天我也想試試看。

逛了一圈就英國貴族而言不算大的宅邸後，也發現了些缺點。例如要上二樓的樓梯，無論作工與設計都不太適合那個場景，實在是過於廉價而單薄，真希望能做得再仔細一些（照片6）。

如果這點能好好完成的話，肯定會吸引絡繹不絕的建築師的，草莓山莊也會在世間大受歡迎，「紙質」的哥德取代了「石材」的哥德，真正實現哥德復興（照片7）。

素人的紙勝過職人之石，還真是少見的現象啊。

※
1
巴比肯藝術中心（Barbican Centre）：1982年完工的歐洲最大商業文化設施。位於倫敦市中心的同棟中心內，還設有音樂廳、劇場、電影院、圖書館、餐廳等設施。

※
2
垛牆（battlement）：位於城牆最上方等處的凹凸狀牆壁胸壁。原本是為了士兵防守用途而設置，後來也兼有裝飾設計的作用。

分離派會館 ── 混凝土與鋼鐵 ──

照片1　分離派會館全景。上部頂著「金色高麗菜」的穹頂。

光輝的維也納分離派登場

直到十九世紀為止，歐洲建築處於又是哥德復興樣式又是新巴洛克等，過去歐洲風格的再生或折衷的歷史主義時代。

將這些歷史主義視為建築褪去的舊外殼而全面否定，尋求適合科學技術的二十世紀建築表現的運動，從十九世紀末開始，就在歐洲各地風起雲湧激烈展開，作為發起運動的中心之一、歷經十九世紀末至二十世紀初的維也納，將這項運動稱為「維也納分離派」（Wiener Sezession）。德文的Sezession為分離之意，表示運動的目的是脫離過去的歷史主義。

光輝的維也納分離派※1。這個團體的運動到底能發揮多大的影響力，光是想起創辦者為畫家古斯塔夫‧克林姆（Gustav Klimt），建築師奧托‧華格納、約瑟夫‧歐爾布里希※2、約塞夫‧霍夫曼（Josef Hoffmann），還有周邊相關的理論家阿道夫‧路斯與

畫家艾貢・席勒（Egon Schiele）這些成員就足夠了吧。

分離派帶來的影響甚至遠傳至日本，1920（大正9）年，堀口捨己、山田守、石本喜久治等人結成「分離派建築會」，成為日本二十世紀建築的主流，至今仍影響著日本建築，若要三言兩句簡短說明就是，堀口捨己→前川國男→丹下健三→磯崎新，持續傳承至今。

可謂作為運動象徵的分離派會館

這座冠上維也納分離派榮光之名的建物，位於距離維也納市中心稍遠的地方。1898年，作為運動的中心的

照片2　立面入口處設有蛇、蜥蜴與女性臉孔。

分離派會館（Wiener Secessionsgebäude），經由成員歐爾布里希設計完成。為了符合為脫離過去而發起的運動這項主旨，使用的建材只有混凝土與鋼鐵而已。

建立二十世紀建築的數項運動當中，從英國的美術工藝運動[※3]開始到新藝術運動等，象徵著運動、冠上其名的作品，就只有這座分離派會館以及包浩斯校舍二者而已。

維也納分離派的設計，大致上可分類屬於十九世紀末開始的新藝術運動當中。當成維也納版本的新藝術運動、世紀末藝術

照片3　入口上方特寫。具特徵的女性臉孔與項鍊般的蛇。

即可。

若要提到維也納的新藝術運動，人們首先想到的作品一定是分離派會館峻工後隔年完成、由華格納所設計的

Majolica House吧。在平坦的壁面上整面都是藤蔓繁盛、並且開了好幾朵粉紅色大花朵的花磚，從這裡可得知，新藝術運動造形的本質在深層之處與繁盛的藤蔓植物及花朵相關聯。

早於Majolica House一年完成的分離派會館，也具有新藝術風格的植物與花朵。上面搭載的鑄鐵製穹頂，象徵勝利的月桂枝葉繁茂，結實纍纍，壁角有枝幹彎曲如藤蔓般的橄欖樹，當然，橄欖在歐洲也是富饒的象徵之一。

然而，這橄欖成為新藝術風的植物卻感覺受到抑制，或者說看起來太過禁欲性質了。為什麼不像老師華格納的作法那樣，將更鮮豔、感官上更直接易懂的植物裝飾表現在前面呢？

主題上動物比植物更重要的焦點

抑制植物的表現是有原因的，因為要突顯動物所以如此。雖然這麼說，背後的壁角上雕刻的可不是貓頭鷹。貓頭鷹是作為文藝女神繆斯的象徵才會被刻在這裡，源自於希臘神話的貓頭鷹以這種方式表現，倒不如說更像是（分離派的）敵方的歷史主義所擅長的手法。

歐爾布里希抑制植物裝飾的表現，貓頭鷹被放到後面去而突顯出來的動物為何？

首先，請仔細觀察正面入口周圍。是不是有三尾蛇與二隻大蜥蜴呢？

觀察金色穹頂正下方的壁面，則有無數的蛇彷彿在跳土風舞般圍繞了一圈。

此外，再請看看正面入口左右的花盆。大家應該看到了花盆各自馱在四隻烏龜背上吧。

蛇、大蜥蜴、龜，就建築裝飾而言可算是特例。為什麼會在這裡出現呢？讓蛇、蜥蜴與龜在這裡登場，歐爾布里希究竟要透過牠們訴說些什麼呢？關於這點，截至目前為止都沒有見過相關文章探討。

接著，就是個人偏好的獨角戲時間了，再讓我大肆發揮談談吧。

首先從蛇開始探討。希望大家都注意到蛇纏繞著三位女性的臉，頭髮化為蛇的女子是希臘神話中的妖怪梅杜莎，一旦與梅杜莎對上眼，目光相對的人就會當場石化。

起初看到時，我認為這是梅杜莎，但想到讓梅杜莎在這裡出現，來訪者一見就石化豈不是造成麻煩嗎？重點在於，仔細看蛇的外形後發現那不是頭髮，而是圍在頸周，有如項鍊一般。

也請大家注意女子的表情。其眼周部分有皺紋，嘴巴為半開闔狀態，作為在這個地方出現的女子，任何人見了都會認為她

照片4　玄關兩側的花盆，由4隻烏龜馱著。

表情難以理解吧。一開始以為是戲劇面具，然而圓形的臉部輪廓與半開闔的口，怎麼看都像是沒有表情的茫然失神狀態或者是日常未見的神態。

明明心情不錯但卻很痛苦似的眼角扭曲著，沒有防備的半開闔的唇，只能說是充滿謎團的表情。

而蛇當然是男性的象徵，左右的蜥蜴也是一樣，和蛇同樣可視為性的象徵物吧。

那麼烏龜背上的花盆要作何解？請大家注意觀察，花盆為半球狀，下方有海浪波紋的花樣出現，或許可解讀為地球的象徵物。龜背上駄著地球，搭載著大地。實際上，古印度與中國的地球觀、宇宙觀正是如此。

建築表現的新解釋

歐爾布里希究竟要透過這些圖像訴求什麼呢？

首先來談談女性與蛇與蜥蜴，這是脫離基督教的想法吧。對於基督教而言，蛇是大反派，是伊甸樂園中以蘋果果實誘惑人，讓吃了蘋果的二人對自己赤身裸體感到羞恥、以無花果葉遮住私處，最後從樂園被放逐、降臨地上人界，二人所生的孩子開始了人類的歷史。

基督教在這個人類誕生的物語上，隱藏了重要的弦外之音，簡單說就是亞當與夏娃對於性之喜悅有所醒悟，因此才從樂園遭放逐，後來降臨地上人界時因為性覺醒，結果就生下孩子，開始了人類的歷史。這種對性愉悅的體悟，對基督教而言就是「原罪」。

在建築立面堂皇高舉著被基督教視為罪愆的蛇與感受性愉悅的女性之姿，分離派會館打算訴求的究竟為何。

肯定是為了否定基督教倫理觀吧。同樣是德語圈的哲學家尼采，在著作《查拉圖斯特拉如是說》宣稱的「上帝已死」對歐洲引發思想震盪，是在1885年的事，即使在十三年後，維也納的藝術界也藉此宣告基督教思想已死的主張。

尼采在宣告基督教已死後，提出了虛無主義的主張與宇宙觀，而維也納建築界是作何思索，則是在這個重要會所透過蛇、蜥蜴、女性與烏龜來訴說。我是這麼認為的。

蛇、蜥蜴與女性都直接意味著生殖行為，更深入著眼於生命現象，而作為生命現象展現舞台的，正是烏龜所象徵的大地。然後那些繁盛的藤蔓與花朵，也肯定是生命現象的象徵物。

因此，基於新藝術風格偏好而登場的動物與植物所要訴說的是：

「二十世紀取代基督教的是對『生命』的發現。而未來藝術表現的原理也是『生命』。」

我認為是這樣。

順帶一提，剛開始寫這篇文章時，我雖然打算寫新藝術與生命現象主題，沒想到後來連尼采與亞當夏娃都登場了，我從來沒想過新藝術風格的出現與「上帝已死」之間有什麼關聯。

※1　維也納分離派：19世紀末出現於維也納的藝術家團體，以畫家克林姆為中心而結成，主張新造形表現，為通往現代設計的橋梁。

※2　約瑟夫・歐爾布里希（Joseph Olbrich）：1867～1908年。19世紀末至20世紀剛起頭十分活躍的奧地利建築師。他向奧托・華格納學習建築，以「建築只遵守必要需求」的理念為本，參加維也納分離派，設計分離派會館等建築。

※3　Art and Craft：英國的威廉・莫里斯（William Morris）所提倡的設計運動。追尋生活與藝術的一致性，亦稱為美術工藝運動。

首爾車站
─ 大正時期的新藝術風格 ─

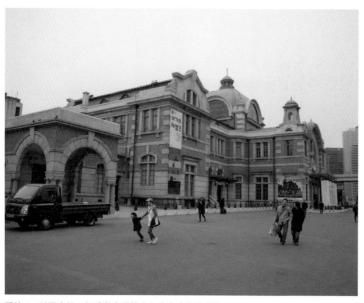

照片1　首爾車站。紅磚與穹頂等有如東京車站的外觀。

對修復作業的具體貢獻

2013（平成25）年，首爾高麗大學以我的建築為主題舉行學術研討會，於是睽違數年後再度前來此地。這十多年來，不論什麼時候前來都是鋪上蓋子的河流經過了重新整治，城市興建了新大樓，王宮也經過復原整理，四處的改變令人大為驚奇，可惜這次只是二天一夜的行程，所以探訪範圍只能限定在首爾車站的參觀導覽。

雖然我有點擔心車站的修復情形，但在調查使用的材料與結構以及細部後，發現車站被視為文化資產修復，仔細恢復原貌，於是我就放心了。此外，從播放的修復工程影像，以及移除建物表面透出裡面質地的現場展示，可以感受到復原工程相關人員的熱情，太令人開心了。

更教我高興的是，收到展示的一部分設計圖的彩色原稿之複印圖，解讀上面的韓文字母發現提供者是我

的名字。

事情原本是這樣的，關於首爾車站是誰所設計的資料在韓戰爆發時消失，長久以來是個未解之謎。經手建造的二戰前京城高等專門學校（現今首爾大學工學部）教授、戰後回歸東大的藤島亥次郎老師表示：

「以前，我跟伊東忠太老師走過車站前時，他說，是塚本老師的喔。」設計者為當時東京帝國大學教授的塚本靖的可能性提高了，然而找不到支持證明此說的資料。

在那之後不久，我收到塚本遺族的訊息，並交給我他們家收藏的資料。從這些資料逐步調查，終於找到首爾車站的立面圖，設計者之謎終於解開，我提供了這幅原圖的複製圖作為這次修復車站的參考之用。

辰野式建築特色濃厚的外觀

首先來看車站的外觀。帶著紅色的磚塊當中混入白色的石材，與當時被稱為「辰野式文藝復興」的東京車站為相同風格，這點十分肯定。從全世界來看，或許這樣說過度專業，英國的維多利亞哥德式，是在維多利亞時代之後才漸漸邁向古典化過程，此外，無論在英國或日本，都有因為新藝術運動而引發的二十世紀新設計風潮流入，於是造就了這種言詞難以形容的風格。

舉例而言，請讀者注意照片左邊突出的車寄，還有，與拱形

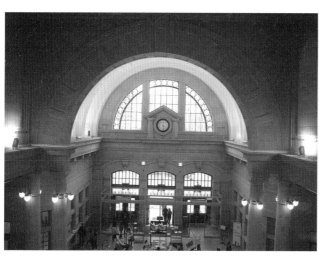

照片2　車站中央入口。白色列柱與半圓形的窗。

的大小相較，柱子是否感覺過短了呢？這種特別打破定型化安定平衡感的作法，也是這個時期的新技巧。

然而，塚本感覺上還是過於偏似辰野金吾風格。塚本是辰野的愛徒之一，建築史上他是第一個在日本使用「新藝術」這個專門說法，並且引介新藝術設計的先驅者。閱讀塚本的日記後發現，在那場讓新藝術一詞廣展至全世界的1900年巴黎萬國博覽會，他與畫家淺井忠等人一同前往參觀，還到那位讓新藝術一詞廣為流傳的賓（Samuel Siegfried Bing）的商店購物。

而這位塚本的作品欠缺新意。當時，東京車站正在興建當中，考慮到為了發揚國家威信，還是照辰野老師的作法偏古老一些吧。或許當時塚本是這麼考量的。

令人見識新藝術引介者風範

進到車站內，無論仰望中央大廳，還是並排的白色列柱，眼底全是強化國家威信的設計。引介新藝術風格時的那種新鮮感就這樣消失了嗎？好不容易才有少數的後世知音到訪啊。

但這種不滿在進入中央大廳左手邊的各個房間後就解消了。正確地說，不是房間，而是在見到走廊與樓梯間後，那種情緒消除了。

樓梯與樓梯間的牆壁不是一片綠嗎（照片3）？因為裝修處理成綠色的地板材與牆壁材很少見，靠近仔細觀察後確認是「人造研磨石」，這種簡稱「磨石子」的人工複合石材，也就

照片3　以綠色搭配的樓梯。

是「Terrazzo」。雖說有多少磨石子面就能生成多少種配色，不過中央站真有可能使用綠色嗎？忍不住懷疑是否弄錯了正確的配色，前往改修紀錄展示室找到古老建材一看，確實峻工的時候就是綠色的了。

其實，我以前只見過二件綠色的裝修處理。兩者都是在外牆上，其一是舊朝日新聞社（石本喜久治※1設計）解體時，當時峻工上記載為「黃色調的奇怪顏色」，在拆除時我為了確認特別前往，屋頂的塔屋牆壁削下一看，最古老的塗層是介於淺綠色與淺黃色的中間色。

另一個案例是小菅刑務所（蒲原重雄※2設計），中央有如白鳥展翼立起雄姿的時計台為綠色的。

現今難以想像的，居然有綠色的建築物，而且還是中央站、刑務所與新聞社這種重要建築。這些建築的時期分別為：首爾車站1925（大正14）年，朝日新聞社1926（大正15）年，小菅刑務所1930（昭和5）年，每一座都是大正末期至昭和初期年間設計及完成的作品。朝日新聞社與小菅刑務所都是取代明治末期新藝術風格、引領大正時期的表現派之代表作而廣為人知。

塚本身為一世代後的年輕世代，肯定是打算進行先驅性質的嘗試，於是稍微使用了表現派的綠色吧。

看了走廊牆壁上所張貼的磁磚，無論是意識不到水平性、磁磚間灰縫上下左右方向皆有的張貼方式，或者是呼應綠色水

照片4　中間色調的磁磚。

磨石的曖昧中間色，都是大正時期的特色（照片4）。與塚本同為新藝術引介者而知名的武田五一※3在1907（明治40）年名和昆蟲博物館的紀念昆蟲館也張貼了類似中間色的磁磚（brick tile），可以得知這是延續了新藝術風格而採用了中間色。

過剩表現仍不斷持續

一邊為塚本老師充分發揮本領而開心，一邊走進二樓的舊餐廳。餐廳裡有一座白色大理石製的大暖爐，靠近觀看，更加令人覺得塚本老師彷彿仍健在而驚奇不已。

雖然已多次提到塚本是新藝術的引介者，可是這是否做得太過分了呢？柱的柱頭裝飾開始滴落，讓石材有如蠟燭一般融化（照片5）。

新藝術風格以其藤蔓般自由扭轉的曲線之官能性著稱，在這些花草起源的設計當中，也有年輕女孩、蜥蜴或蛇的描繪主題。

的確，在新藝術的背景當中，情欲

照片5　暖爐與柱。過剩的新藝術風格表現。

之滴控制著更深層的、沸騰而蠕動的生命世界，但是，以蠟燭滴下的燭淚呈現未免太直接了吧。

意象的擴大受慕夏影響

當我前往塚本家時，他的後代家族讓我看了塚本生前一直擺在身邊而十分珍視的大幅海報，畫上花與藤蔓纏繞著年輕女子的髮絲，一眼就認出是阿爾豐斯・慕夏（Alfons Maria Mucha）的作品，色調也十分慕夏風格，以粉紅色、綠色、黃色等中間色為主，整體統一為優雅柔和的印象。

每天望著這樣的海報，塚本的意象成為中間色傾向，或許連形狀也開始形成水滴狀了，然而，一般大理石是不會成滴狀落下來的。還是就此停手吧。

真是太驚人了，塚本靖。

※1　石本喜久治：1894～1963年。出身於兵庫縣，與山田守、堀口捨己等人結成分離派建築會。代表作為日本橋白木屋百貨店，1932年該建築發生了日本首次的高層建築火災。

※2　蒲原重雄：1898～1932年。出身於岡山縣，任職於司法省營繕課時代除了設計小菅刑務所（後來的東京拘置所）外，也致力於豐多摩刑務所（後藤慶二設計）的復原工程。

※3　武田五一：1872～1938年。出身於廣島縣，近代日本的代表性建築師。主要作品有京都府立圖書館、關西電力京都支店等多項。與片岡安為首的多位關西地區的建築師創立關西建築協會（現今為日本建築協會），被稱為「關西建築界之父」。

瀋陽故宮 ——中華品味之源——

故宮的原型在瀋陽

前往中國旅行的人雖然增加了，然而造訪東北地區瀋陽的人卻不多，這是因為當地缺乏日本人喜好的名勝古跡。

2016（平成28）年起，我擔任江戶東京博物館館長，館方與中國以及韓國的歷史博物館為了持續交流，於是利用其中的機會初次造訪瀋陽。

瀋陽過去地名稱為奉天，在戰前是許多日本人極為熟悉的都市，戰後改為現今的地名，與日本之間的關係也變薄弱了。在這座城市還被稱為奉天之時，日本將清朝最後的皇帝愛新覺羅・溥儀帶到此地創立滿州國，不論對溥儀而言或是對清朝而言，都是關係極深、密不可分的城市。

這是因為，在江戶時代初期，以瀋陽為根據

表1　唐朝後的中國各朝與主要皇帝

年	王　朝		都	王	日　本	
618	唐		長安	高祖		飛鳥
626				太宗	710～	奈良
690				則天武后		
755				玄宗	794～	平安
907	五代十國時代			朱全忠		
960	宋（北宋）		開封	太祖		
1115	金	北宋		阿骨打		
1127				高宗	1185～	鎌倉
1234	蒙古	南宋		成吉思汗		
1271	元		北京	忽必烈汗		
1279	元			忽必烈汗		
1368	明		南京	朱元璋	1336～	室町
1421			北京	永樂帝	1573～	安土
1616	明	後金	興京	努爾哈赤	1603～	江戶
1636		清	瀋陽	皇太極		
1644	清		北京	順治帝		
1662				康熙帝		
1736 ⋮				乾隆帝 ⋮		
1909				宣統帝（溥儀）	1868～	明治

照片1　瀋陽故宮崇政殿門前。以中國觀光客為主，人潮眾多。

地的「滿族」，擊潰了漢族王朝的明朝而創立了清國（清朝）。現今前往中國得以探訪的、以北京故宮為首，幾乎所有的歷史建築都是於清朝建造的，也就是說，所謂的中國服或中華料理等中國傳統這類的生活風俗習慣，溯及根本有不少是清朝流傳下來的。換句話說，瀋陽這座城市是現今許多人們認定為中國傳統事物的根源。

證據是，清朝皇帝除了在北京設置王宮（現今故宮），還在瀋陽設置一座離宮，並且不時前往。

瀋陽故宮與北京故宮相較之下，敷地與建築群規模都小很多，然而靠近觀察會發現，柱上與屋簷比起北京故宮裝飾更加鮮豔多彩。只是，因為規模太小了，怎麼看都只像是北京故宮縮小版的地方分部（照片1、2）。具體而言，支撐屋頂兩端的磚牆上貼著顏色濃豔的造型琉璃瓦，正面木材列柱上部為中國式色彩鮮豔的斗拱木組。進入其中，裡頭設有御座，左右柱上雕刻的龍是只有皇帝才配得上的象徵，御座則是北京故宮的小型版本（照片3）。

我心想，特地來此可不是為了看這鄉下版故宮啊，於是快步往下個地方走，在我對面的博物館館長注意

到了，於是說道：

「這裡是北京故宮的根源。」

原以為只是地方分部，沒想到這裡才是原版，北京故宮是孫子福臨（順治帝）那一代建造的。

歷史課本上也曾登場、創建清朝的滿族王者努爾哈赤，在有生之年無法攻破萬里長城，於是在根據地瀋陽建造了這座王宮（今日瀋陽故宮），在此執行政務。其子皇太極也未能入關，終於到了孫子福臨這一代得以進入北京，建設宮殿並遷移，這裡就被當作離宮使用了（照片4）。

中國美學在宋朝達到巔峰？

讓我們稍微談談有關中國建築與工藝美學的話題。中國美學被認為於唐朝奠基，在宋朝完成。宋朝美學在室町時代傳至日本，山水畫、庭園與瓷器等後世所謂的日本美學的根源，其實源自於此。宋代之後，首先是北方滿族南下建立金朝，接著有蒙古軍進入北京創立元朝。後來漢族朱元璋逐出元人，在南京創立明朝。努爾哈赤將此漢族王朝覆滅，北

照片2　門口的泥塑之牆。到處都是清朝風格的熱鬧裝飾。

照片3　御座前柱上雕的龍。龍為中國皇帝的象徵。

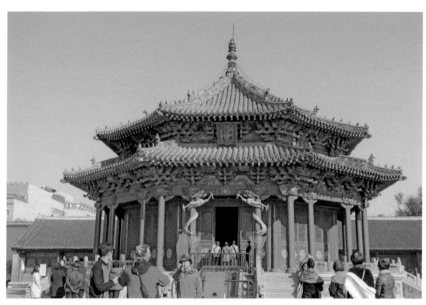

照片4　這座八角堂前是努爾哈赤的兵團八旗軍的檢閱之處。

方民族的清朝就此誕生。順帶一提的是，滿族的財富源頭為通古斯民族（編按：居住於滿州至西伯利亞的東北亞地區的滿─通古斯語系民族）交易的黑貂毛皮。

從中國史的脈絡來看，美學在宋朝達到巔峰，隨著元、明、清以降美感逐漸低落，到了清朝，終於形成極度多彩、過度裝飾有如滿溢的中華丼般的惡劣品味，這是我的理解。對於中國美學在宋朝達到巔峰在清朝跌到谷底的這番理解是，雖然中國國內多半還是以漢族為中心，而日本到了大正以後多以現代美學的反映作為認定標準，見到清朝的建築與工藝還是會有那種感覺，無法隱藏自己的看法。清朝美學在江戶中期透過沈南蘋的繪畫從長崎傳入，這種影響也及於近世日本的畫家伊藤若沖。

關於清朝的建築，我破例地給予北京故宮極高評價，特別是天壇可說是中國建築的最高傑作了，然而故宮以外的建築就不合乎品味了，這種不合品味的根源就在自己眼前。對於為我導覽的瀋陽故宮博物館的館長，印象中他只是一言不發地在建築群之間行走。

相較於建築，我更加關心的是後宮（私生活空間）空間再利用的博物館情況。這裡展示了努爾哈赤時代

的服飾、刀劍與印璽、桌椅等陳設（照片5）。在後宮，首位清朝皇帝的桌椅仍照原樣保留下來，更正確地說，首位清帝乃努爾哈赤之孫順治皇帝，本名為愛新覺羅‧福臨，繼任的知名大帝則是曾孫的康熙皇帝。

參觀完瀋陽故宮，接著被帶領去參觀的，是被視為滿族世家之子的努爾哈赤出生成長的城，還有一棵樹。

現今，以瀋陽為中心大約有四十萬名滿族人作為少數民族在此聚集，守護著他們的文化與傳統。不知怎地難以言明的是，除了專門研究者外，其餘一般人幾乎都不懂滿族文字及語言了。

小小的城池遺跡有努爾哈赤誕生家屋復原屋舍，可以讓人想見當時瀋陽上等住宅的情景（照片6）。吸引我目光的是牆壁與屋頂的作法。牆壁是以日曬磚（土磚）堆砌起，上面再搭建原木的束立式屋架（編按：由屋架梁立起一根根短柱支撐桁條的結構），屋頂鋪設樹皮。樹皮的防水性佳，所以屋頂葺的厚度很薄。家屋平面也相當簡單，入口處為土間，土間左右鋪設了地板，只放置了桌椅與寢具。窗戶為紙窗般從中央往兩邊打開的形式。

接著，我們造訪了一棵樹，位在離瀋陽大約三十分鐘車程的農村村山中。

照片5　體現清朝美學的皇帝袍服。

照片6　努爾哈赤誕生之家（復原）。

滿族與薩滿教

接著來到一棵樹前。沿著一條小路往上走到底，就見到這株位在盡頭處有如古墳般的土丘上的樹（照片7）。

努爾哈赤在作戰之前會來到這裡，在樹前占卜可否出兵，祈禱勝利，後來的清朝皇帝也仿效他的作法，

抵達了農村地帶，我提出了跟中國史相關的舊有疑問，滿州族人與蒙古族人之間究竟是什麼樣的關係？

答案十分簡單，相對於蒙古部族的遊牧生活，滿族原本為狩獵民族，後來改採遊牧兼農耕的生活方式，當蒙古族強盛時滿族就居於下方。例如滅掉宋朝的「金國」為滿族王朝，然而領先金國南下、建立元朝的是蒙古族。努爾哈赤的王朝當初稱為「後金」，蒙古歸於其麾下，後來遷都於元朝所開創的北京城。日本古代史（飛鳥、奈良、平安時代）當中曾提到大陸北方有一大勢力「女真族」出現，女真族即為滿族部族之一。這個女真族的西接遼（契丹），北鄰韃靼。

434

照片7　神樹與神壇。

康熙帝與乾隆帝等名君也曾到訪。

這棵樹被視為「神樹」，具體而言，是在仰望神樹的位置建築祭壇，薩滿在祭壇上傾聽天音，向上天祈求。北京故宮天壇的源頭肯定就是這小小的神壇。

自古就分布在中國北方與朝鮮半島的薩滿信仰，薩滿在草原上鳴鐘或擊鼓與神靈溝通向上天祈求，但也有少數像滿族的薩滿教那樣在樹前祈求，傾聽上天的聲音。

東亞的傳統信仰底蘊，遠較佛教等宗教更為深刻。

華達士兄弟企業 ──愛爾蘭採礦技師三兄弟──

照片1　位於愛爾蘭的華達士兄弟之父所開闢的道路。左側前方為華達士誕生的家。

幕末赴日謎一樣的愛爾蘭人

日本近代建築史當中有段時期被稱為「神話時代」，這是指幕末日本開國至明治初期為止的期間，長久以來實際狀況卻遭忘卻如墜五里霧中。到了1877（明治10）年康德赴日擔任工部大學校造家學科（現今東京大學工學部建築學科）教授後，日本建築才脫離神話時代。在那之後，建築界發行建築雜誌，刊登報導以康德為首的建築師們的作品集等，日本近代建築終於進展至「文字書寫記錄的時代」，直至今日。

但是對歷史學家我本人而言，比起文字記錄的時代，神話時代要來得有趣多了，因為謎題既深且廣。總之從人名開始就是一連串怪異，到底是從何處前來與日本近代產生了交集，然後又消逝在何方，完全抓不到頭緒。

眾所周知，經手富岡製絲工程的建築技師是巴斯提安，然而製絲廠建造以後的情況完全是謎，二十多年前，建築史家堀勇良與我在其墓前中止了探究旅程，只知道在

436

富岡製絲廠的工程後，他到上海工作，最後葬於橫濱的外國人墓園。

在這段神話時代，有位堪稱「日本武尊」等級的人物，姓氏為華達士（Waters）。我剛開始研究神話時代的時候，常聽到有人提起「英國的華達士」，後來根據研究成果，發現他其實是愛爾蘭人，本名為湯馬士・華達士（Thomas James Waters）。不過，在這裡我還是稱呼他為「神話時代的華達士」吧。

華達士的謎般般經歷，直到近年才幾乎全部解明，首先，我們這些日本近代建築研究者與銀座史研究者花費長時間，在世界到處跋涉奔波才大致了解他的生涯，澳洲的研究者收到他的親族子孫提供的大量書信，在澳洲刊行相關書籍，終於完全解開事實全貌。而這研究期間，花費了四十年。

我親身追隨著他的足跡，前往上海、愛爾蘭、美國調查實情，在此利用當時拍攝的照片，追溯神話時代的明星之生涯。

追尋在世界奔波冒險技術者的軌跡

湯馬士・華達士出生於1842年，日本的天保13年，大約是日本近海屢屢出現「異國船」，幕府開始為此慌亂的時期。他的出生地是愛爾蘭奧法利郡的伯爾（Birr）這個內陸地區的鄉間村鎮。

我走訪伯爾的時候，才了解華達士家在當地是非常重要的家族。他的醫師父親在鎮中央開闢了嶄新的人車分離道路，為當地的近代化作出貢獻，因為這項功績，地方教堂牆上還設置有紀念碑。

面向新道路，如今已轉手他人的華達士家建物雖然保留下來，然而對營造街町有所貢獻的人家來說，房子實在很小。

湯馬士是三兄弟當中的長男，次男為亞伯特（Albert），三男為恩尼斯特（Ernest），三人一生共同奮鬥，在日本時大哥湯馬士展現了他的熱烈活力，離開日本後的事業重心就改為三弟恩尼斯特了。

湯馬士因為長期在日本擔任建築技師而聞名，專職為建築工作，然而在世界上三兄弟以採礦技師身分而聞名。湯馬士為了開發礦山而學習的部分技術中，有辦法建造簡便建築，於是在日本發揮了建築本領。次男亞伯特則是在日本礦產開採這領域留名，我造訪他參與開發的群馬縣中小坂礦山時，發現當地資料館留有各種相關史料。

出生於愛爾蘭的湯馬士，曾經前往倫敦，之後更前往德國的礦產學校學習採礦技術，後來隨著逐漸擴張的大英帝國版圖，他憑著一身本事成為遊走四方開創墾荒的技師。

首先，他抵達香港，加入皇家造幣廠的建設。透過親人介紹，他結識在日本十分活躍的英國商人哥拉巴（Thomas Blake Glover），並在他引介下於幕末時期來到日本，指導薩摩藩建造洋式工廠，後來轉移至長崎開發高島炭礦。

後來，日本在薩長土肥諸藩的主導之下，明治新政府誕生，再加上湯馬士過往為薩摩藩工作的經歷獲得認可，於是他一手包辦了明治新政府多項緊急的建案。

當中的代表作有，大阪造幣寮（現今造幣局）這項大型工程以及東京銀座煉瓦街計畫。特別是1873（明治6）年開始，歷經四年施行的銀座煉瓦街計畫這項宏大的都市計畫，從那之後至今，從未見到像這樣一條重要街道從道路到

照片2　東京銀座中央通。道路寬度仍維持一百二十多年前的原貌。

建築完全經由一人親手打造的情況。現今銀座的道路模式與寬度皆是華達士當時所決定的。

即使華達士留下這樣的業績，明治新政府評斷標準十分冷酷，因為認定銀座未來要走向正統建築的時代，採礦技師半調子的建築能力不足以因應，於是他被解雇了。後來這地區建築物由康德等聘雇來的外國建築師設計興建。

離開日本的華達士三兄弟轉移至上海的根據地，各自留下開採礦產或是設置電燈等事績，而他們認為東亞地區的發展活動已經到達極限，應該將目標放在太平洋彼端的未開發地區，於是大哥湯馬士前往紐西蘭，亞伯特與恩尼斯特前往美國洛磯山脈調查礦產，認為有希望便移居，並且投入開採計畫。

三兄弟為採礦技師，進入這一行，若是找到礦脈就有機會發大財，如果探勘不順利就可能身無分文垂死路途。在東亞發展雖然算幸運順利，然而太平洋的彼端山中潛藏著什麼樣的命運呢？

來到紐西蘭的大哥，雖然獲得特許而且到處探查，但似乎沒有探得礦脈。

另一方面，在美國洛磯山脈分頭進行探勘的亞伯特與恩尼斯特，似乎趕上了採銀盛況，大概是兩人忙不過來，於是把

照片3　丹佛的華達士兄弟企業的大樓。

大哥也從紐西蘭找來，兄弟三人一同奮力工作。

稍微說明一下美國開拓史的西岸故事吧。首先是淘金熱促成了加州城鎮的開發與發展，當淘金熱結束後，洛磯山脈的銀礦熱潮，促使丹佛與其他城市發展起來，有這麼一段歷史。

當知道他們這段經歷時，我來到了丹佛，與當地礦山開發史的研究者會面。

原本以為華達士很可能會垂死路邊，詢問後得到的答案卻出乎我意料之外。三個人不只在當地相當知名，而且還是引領這股銀礦開採熱潮的三兄弟。

我心中抱持著懷疑，直到在丹佛車站前見到一棟大樓。感覺就像比例上略小的東京車站前的丸大樓般的四方形紅磚造建築矗立著，原來是華達士兄弟公司所在的大樓啊。

他們三兄弟開拓的礦區小鎮名為特柳賴德（Telluride），現今為知名的度假聖地，造訪時有一區還保留著過往的面貌，他們鋪設的鐵道與車站站舍也保存下來。

我也想前往殘存的礦山遺址看看，因為礦區位在比小鎮地勢高的洛磯山脈半山腰，必須著標準登山裝備才有辦

照片 4　華達士兄弟企業開拓的洛磯山脈礦區小鎮。

照片 5　同上。當地保留的車站站舍。

法成行，於是就放棄了。

然後，來到應許之地

對於曾經探訪他們誕生地的我而言，也想看看他們的長眠之地。

我造訪了人們告訴我的市營公墓，從編號找到他們的墳墓，三兄弟的墳位在最好的位置。這裡看起來像是長久沒人探訪的樣子，因為三兄弟的子孫已離開丹佛，在廣大的美國難以找到他們的蹤跡。

我把帶來的花束供在墓前，雙手合十後，仔細看著墓碑。

照片6　在丹佛的三兄弟之墓。

三兄弟當中最先亡故的，是為銀礦熱潮立下大功的小弟恩尼斯特，他於1893年去世，接著是長兄湯馬士於1898年去世，最後走的是二哥亞伯特。

其中最氣派的應該是長兄湯馬士為恩尼斯特立的墓碑，這座墓碑在墓園中也是特別的存在，因為採取了愛爾蘭的立十字架外形。

愛爾蘭當地有立石的傳統，這是超越了基督教時代產生的立石十字架。

三兄弟身為愛爾蘭人值得自豪的品格永遠不滅，在地球跋涉超過三分之二周的距離，作為成功的採礦技師而離世。

網走監獄 ——從監獄建築窺見的日本近代化——

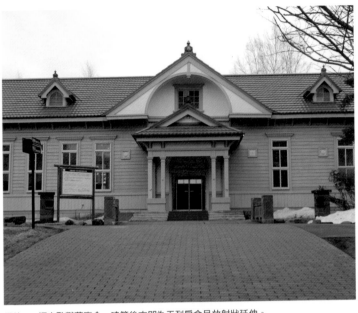

照片1　網走監獄舊廳舍。建築後方即為五列房舍呈放射狀延伸。

被放逐到世界的盡頭

日本的刑務所當中，再也沒有比網走刑務所知名度更高的了。這裡並非等級最高的刑務所，作為刑務所建築也並非最優秀，之所以知名度高，當然是拜高倉健主演的《網走番外地》系列電影與主題曲所賜。

三十多年前，我在全日本到處走訪近代建築的時候，各地刑務所是無法入內參觀的。後來經過一段時日，我帶著法務省營繕課長的介紹信，有時和課長一同前往，終於得以參觀從鹿兒島到網走的主要刑務所。只是當時所內還有受刑者，所以無法拍攝照片。

1973（昭和48）年開始的十年計畫下，網走刑務所進行改建，明治時期建造的主要部分移築到附近地區，1983年7月改為「博物館　網走監獄」，開放大眾參觀。2016（平成28）年2月獲指定為國家重要文化財，我參加了那場學術研討會。年輕時就熟識的研究伙伴角幸博館長為我詳細導覽，內部

442

圖1　網走監獄平面圖。（資料提供：博物館　網走監獄）

監獄的平面原理

目前所有的建築型態當中，並沒有像過往刑務所這種分離式的平面。不知為何平面如此奇特，呈現放射線狀（圖1）。理由十分簡單，這種平面讓位於中心位置的看守人員，只要頭轉一圈就能看到所有舍房的狀況。

首先，從這種特殊平面產生於歐美地區這點談起。以前的刑務所為了能輕鬆監視全體區域，花了很多心力改善平面配置。最有趣的是甜甜圈狀平面，站在內側的迴廊上，一眼就能看見所有舍房。這跟基督教的修道院是相同的平面原理，所以也有一種說法是，修道院的平面配置是為了互相監視，然而真偽不明。

在各種花心思的平面當中，決定勝負的一擊是18
25年，日本面臨歐美列強進逼，幕府提出「異國船驅逐令」的那一年。費心設計的是美國的建築師約翰・哈維蘭（John Haviland），他在費城的作品「東州監獄」（Eastern State Penitentiary）實現了高純度放射

也准許拍照，這回我就來介紹這個地方（照片1）。

照片2　舍房的外觀。長建築物是從右邊深處的中心呈放射狀延伸出來。

狀平面。從中心位置實際上伸出了九道走廊，兩側皆有舍房緊密並排。這在刑務所界被稱為「哈維蘭系統」。

在此要請讀者注意的是獨居舍房緊密並列的理由，單獨隔離並非為了懲罰受刑人，而是為了預防群居房成為「犯罪教室」，而且也保護受刑人的個人隱私。

1825年提出「哈維蘭系統」後，立刻被視為合理的監獄建築平面，在世界上廣為採用。

明治新政府很快地就注意到此一系統，1872（明治5）年派遣相關官員至新加坡考察，回國後刊登《監獄則》一文，介紹當地先進的監獄系統與詳細的圖解。將訪視內容不只當成法務相關人士內部資料而已，並且對世間廣為刊行出版，有意圖地不限於政府內部而向社會大眾公開，以得到新獄政作法的宣傳啟蒙效果。

從明治5年的《監獄則》到1912（明治45）年的網走刑務所，之間長達四十年，在此簡單介紹期間發生了哪些事。根據《監獄則》建議，雖然日本政府也引進一部分小規模的十字形平面，然而這些是依據舊時監獄的基本進行改建，所以跟預期有很大落差。基本上還是群居房，透過格子窗仍有寒冷的空氣灌入，跟江戶時代並沒有兩樣。

若是政府沒有下定決心，就難以從根本進行變革。

444

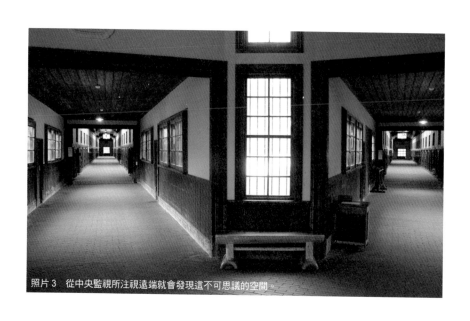

照片3 從中央監視所注視遠端就會發現這不可思議的空間。

明治新政權自從成立以來，就不斷與歐美列強往來交涉成為懸案的不平等條約修正事宜，1884（明治17）年，政府提出了二項近代化政策。其一是為了讓海內外容易理解日本與歐美為對等關係，於是發起宣傳作用的鹿鳴館外交，建造鹿鳴館，讓歐美與日本的紳士名媛手挽著手跳舞，讓世人見識日本文明開化的模樣。如今回想起來，雖然是讓人覺得「你們該不會是認真的吧」的無言以對的政策，不過，當時的外務大臣井上馨是真心這麼認定的。

這項外交政策當然以失敗收場，但另一項政策則是正中核心，「不平等條約修正必須基於日本國內司法體系確立的前提下」，政府聽從歐美國家的建言，著手確立法體系。

監獄建築為近代化的證據

顯現出確立司法體系為新政府方向的證據，就在於容納這個體系的器皿也是全新打造的，必須任何人都能一眼看出這點──關於內容物與器皿的相互關係，新政府當中的領導人物伊藤博文與井上馨都具有如此信念，所以著手籌劃容納司法體系的建築。具體而言，有訂定法律的國會、專司法律行政的司法省（現今法務省）、審判違法者的裁判所（現今的

最高裁判所），此外還有收容犯法者的監獄（現今的刑務所）等四項。

審視這四項的結果，安德與布克曼※所設計以開設設施為目標的國會，結果成為應付一時需求的木造臨時建築，司法省與裁判所則是在安德與布克曼※經手之下建成極佳的磚造德式建築。

至於監獄又是何種風貌？從國會到監獄，可說是司法體系的最終端，反正是犯罪者的收容設施所以沒必要這麼認真看待，肯定有人是這麼認為的。直到江戶時代為止，將陷於惡劣環境的監獄設施改造為正式而文明的建築，可視為近代化的證明——這種想法在新政府內部與社會上皆有支持者，於是當局開始建造正統的監獄。

為此目的而雀屏中選的建築師為山下啟次郎。山下當然也到海外參訪了一輪，以東州監獄的哈維蘭系統為首，遍訪歐美先進設施，學習外國長處，回國後自1907（明治40）年開始，四十一年間在鹿兒島、長崎、奈良、金澤、千葉五處，完成了石造與磚造的氣派洋風建築，如今這五處被稱為「明治五大監獄」。

接著來談談網走刑務所。不選擇五大監獄，而選擇這座1890（明治23）年開設的監獄，建築物雖然保留昔日風貌，但是為火災後於1912（明治45）年以木造重建，移築當時的建築群，開設現今的「博物館 網走監獄」。

首先來看被視為監獄本體的舍房。與「五大監獄」不同的是，這裡為木造建物，按照哈維蘭系統建成放射狀平面。注視著放射狀的中心點內設置有中央監視所的房舍（舍房的集合體稱為房舍）後，有種難以言喻的視覺體驗向我襲來（照片2、3）。面向盡頭所看見的是長而延續的空間，但跟大型工廠那種有機械有人站立或勞動的情況不同，在這個什麼都沒有的空間裡一直往盡頭延伸，不知為何讓我想起窺看土中洞穴的感受，到處都有上面照射下來的光線照亮著，所以可以理解這是跟人有關的設施。在仍運作的時期，洞穴的兩側舍房裡人的動靜，在微明中可以感受得到吧（照片4）。

這種奇妙的洞穴有五處，站在中央監視所環視四周，朝向任何一道走廊都會看到鄰接著的另一道走廊，五處都是同樣的形式。這是監獄以外體會不到的視覺體驗。

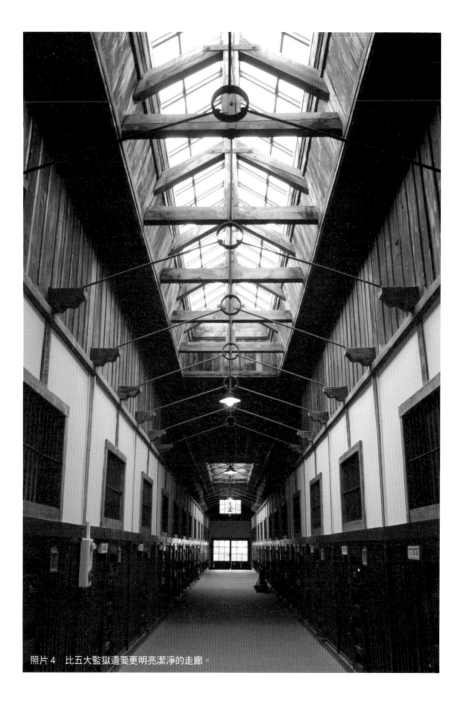

照片4　比五大監獄還要更明亮潔淨的走廊。

照片 5　粗木格子為江戶時代流傳下來的傳統。

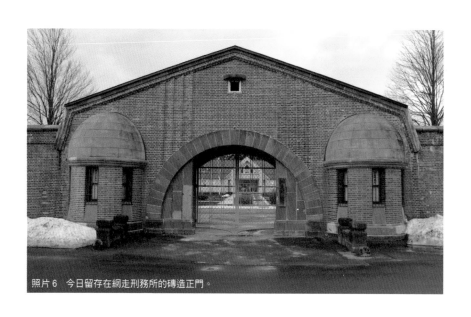

照片6 今日留存在網走刑務所的磚造正門。

觀察各間舍房，通道側的牆壁皆為粗木條組成的格子牆（照片5）。這是五大監獄所看不到的日本傳統作法。江戶時代的牢房，不只是通道側牆壁連外側牆壁也是粗木條格子牆，暴露在外頭的冷風吹拂下，簡直就像蟋蟀籠一般，所以也被稱為「蟋蟀監獄」，應該是其殘留的作法。

博物館除了展示放射狀房舍，還有教誨師談話、演藝人員公演的「教誨堂」，另外是只有網走監獄經營、現在也仍營運中的牧場昔日建築也移建過來，明治的木造監獄外觀，流傳至今的唯一博物館就只有這裡了。

順帶一提的，網走刑務所的房舍為全新的，如今前往探訪，只見刑務官的宿舍仍與房舍並排，一看就知道還維持過去哈維蘭系統的形式。然而，正門與圍牆則保留昔日原貌（照片6），就我判斷正門是後藤慶二所設計的，不過沒有證據。而後藤正是接續山下啟次郎的監獄建築明星。

※安德與布克曼（Hermann Gustav Louis Ende & Wilhelm Böckmann）：明治政府自德國招聘來的建築師。他們執行官廳集中計畫時，設計各官廳公署。

449

萬葉亭

─黑木與堀口捨己─

照片1　湯河原溫泉中心部的萬葉公園。園內以這次介紹的萬葉亭為首，設有萬葉歌碑與國木田獨步碑等。

茶室研究的第一人

對於戰後的建築界而言，地位等同於今日年輕一輩心目中的丹下健三的，是堀口捨己（1895～1984年）這位神話人物。

畢竟在1920（大正9）年結成分離派建築會，否定截至當時為止的歷史主義建築，推開持續至今的現代主義大門，堀口具有極大的歷史功績。

以前川國男、坂倉準三為首，乃至於年輕時的丹下※，戰前諸多建築師在堀口的領導下確立了現代主義建築。

如果堀口只是現代主義建築初期的領導者而已，那麼他獲得的評價或許跟分離派的伙伴山田守、石本喜久治等人相去不遠，但有另一項事業讓堀口的「地位」提升至不同位階。那就是堀口設計活動的同時，從昭和初期就全心投入的：「利休與茶室研究」。

在那之前，有關這方面研究，只有專精此道的人才有能耐進行，而他身為東京帝國大學出身的知識分子，認真地全力投入這項主題，研究古文書，將包圍在重重傳說中的千利休茶道與茶室，公開在近代的歷史學研究當中。

之後，利休成為日本文化史上最重要的人物之一，茶室地位也提升至日本建築史上不可或缺的建築型態。

雖然如此撰述，以前我曾聽磯崎新提起，他年輕時初次參觀利休待庵的模樣，當時，除了建築相關人員以外，對待庵感興趣的人相當少，所以室內積滿塵埃，土壁上也有裂縫孔洞。

無論是研究分離派的結成或者是研究利休的茶室，如果沒有堀口的話，日本的近現代建築的演變肯定不會這麼生動，而是顯得單調吧。

這回，想為讀者介紹這位堀口在戰後不久創作的茶室〈萬葉亭〉。

熱情以對並不馬虎

調查了關於堀口的茶室作品，意外發現他戰前經手的茶室作品極為稀少。除卻出道作品〈紫烟莊〉（1926年，現已不存在）的茶室，接著為〈岡田邸〉（1933年，現已不存在）的茶室，戰前就這二座茶室而已。前者無論是比例也好、構成也好，都是不值得一看的平庸之作，後者也是將他人設計的四疊半茶室中途變更設計的一般作品，除了讓人聯想起桂離宮月見台的竹簀子（竹編墊）外，沒有其他值得一看的設計。總之，中途變更設計，原本設在室內的水屋（編按：鄰接茶室、準備茶事的用水場）移到室外，造成此番慘狀。

在戰前時期，他提起利休茶室蘊含的現代性，然而並沒有建造茶室

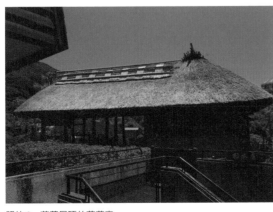

照片2　茅葺屋頂的萬葉亭。

的機會，他應該極為欲求不滿吧。

後來，堀口在戰後不久就接下了前後三件有關茶室的設計工作。其一是在東京的百貨公司、為新茶道所舉辦的展覽所需的臨時茶室設計工作。另一件是繩文住居的復原設計。第三件則是計畫在湯河原町的萬葉公園一隅建造的茶室，也就是此篇文章介紹的主角。

第一件作品，是戰爭體制下被列入「不緊急不必要」的休閒領域而受輕視的茶道界，在戰後回復生機，認為和平時代就是茶道時代而熱烈舉辦的展覽，堀口也熱情積極投入，創作茶室〈美似居〉。雖說是臨時茶室，然而他使用了石與土壁建造了正統的茶室，並進行意外的嘗試。他在土、石、竹材之外加入了塑膠（vinyls）素材，打造美似居（日文發音與 vinyls 諧音）。這實在是非常大膽的嘗試，展現了他意圖改革茶室這個保守領域的熱切態度。

另一項繩文時代的豎穴住居的復原狀況又是如何呢？尖石遺跡就位於我出生的故鄉（長野縣茅野市），我在孩童時代曾造訪過，所以知道那裡，沒想到在學建築時聽說該地是由堀口所復原設計的，當時我只認為這是騙人的吧，又或者可能與他相關但或許不是太用心執行的。然而調查結果是，他的確經手設計而且還到現場指

圖1　尖石遺跡（外觀想像圖）。

圖2　尖石遺跡的內部結構。（圖1、2出典：《建築文化》8月號別冊「堀口捨己的『日本』」，彰國社，1996年，頁110）

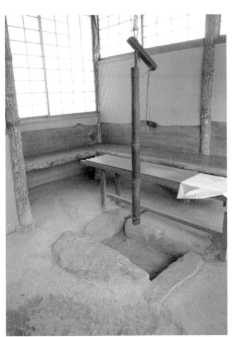

照片3　火爐以石頭圍起，十分簡單。是受到豎穴住居影響嗎？

導，認真地進行這項工作。

接著介紹第三件工作。因為這件委託來自湯河原町，調查結果也不太清楚，但大概是透過和歌歌人佐佐木信綱的介紹吧，堀口負責設計湯河原町計畫打造的萬葉公園中的博物館與茶室。

雖說是茶室，其實是相當奇怪的作品，從外面看起來像是茅葺屋頂的民家風建築，進到裡面後卻是從未見過的作法，柱、爐、梁居然全都使用保留樹皮的原木。

此外，爐也不太尋常，將土間略往下挖掘，再以石頭圍起就形成了火爐。周圍設有板凳，讓人坐在上面喝茶，採用了這世間罕有的趣向（照片3）。

當然，延續土間的還有榻榻米房間，也可以坐在榻榻米上品茶，但從作工很清楚就能看出創作者在土間這裡花費較大心力。

任何人見了都會忍不住想，這座茶室究竟是怎麼回事吧，這與後來以堀口經手的名作而廣為人知的〈八勝館御幸之間〉（1950年，名古屋市）以及茶室〈礵居〉（1965年，東京都港區）的作法落差之大，令人驚訝。後面兩件作品，除了使用珍貴銘木，也運用極度高超的大木匠技術，堪稱戰後具代表性的數寄屋造與茶室建築。大概是戰後他初次有機會能自由發揮，才會建造出〈萬葉亭〉這種湧現藍波原始力量的作品吧。

跨越萬葉時代的企圖

保留樹皮的原木稱為黑木。相較於剝除樹皮的赤木與經過裁切的白木，黑木是萬葉集這遠古時代仍使用粗糙簡單原始材料時期的建材基本。證據就在於，天皇即位的大嘗祭當中，仍然維持黑木茅葺壁的土間作法。

同時也是位優秀歌人的堀口，應該是聯想到萬葉集的遠古時代才會使用黑木的吧，然而就我看來不只是如此而已。

必須說黑木、土間與石爐的組合，根本是繩文時代豎穴住居的作法吧。而這裡跟尖石遺跡的復原住居有點關聯。

在戰前階段，堀口肯定對茶室美學的起源進行了追本溯源的調查。結論就是基本上為四帖半榻榻米的狹小空間，狹小空間若捨棄爐火則成為特例，這點豈不是能夠溯及繩文時代的豎穴住居嗎？若非如此，他應該不會接下尖石遺跡的復原工作。

在戰後不久的時期，為何他會接下繩文住居相關的二項作品與具未來性的美似居這樣的創作呢？大概是基於對利休之後長久以來

照片4　除了柱以外的其他木材皆為保留樹皮的原木（黑木）。

照片5　天井部分，這裡也使用黑木。

定型化、失去創造性的茶室懷有改革意圖，還有在原始方向與未來方向兩者間伸展的想像力，讓他想突破茶室的現狀。

那麼就實行看看吧，即使建築界或茶道界無視於此，對自己而言若不作出成果來也不得不承認失敗吧。

後來，堀口回歸傳統世界，創作出〈八勝館御幸之間〉以及〈礵居〉，這是我的解釋。

證據在於，我曾聽過接續在堀口之後引領茶室歷史研究與設計的中村昌生這麼說道：

「我年輕時見到美似居，感受到新茶室世界的可能性，想向堀口老師學習關於茶室的知識。後來，有機會接觸時，每次問他：『茶室的未來會是如何呢？』可是他總是岔開話題。」

從這番談話，我想，大概堀口自己對茶室的未來該如何才好也沒有答案吧。

然後，他建造了〈八勝館御幸之間〉以及〈礵居〉。

這兩件作品無疑地為名作，然而也未跨出傳統茶室與數寄屋的框架。

照片6　4帖半榻榻米的和室。

國寶 待庵 —茶室的起源—

照片1　妙喜庵庭園的石燈籠與庭石後靜靜佇立的待庵。

眾説紛紜的茶道源流

日本茶室從誕生流傳至今已超過四百年，千利休所建的待庵雖被視為起源，然而有關待庵這座建築卻充滿未解之謎。

首先，關於利休經手這座茶室的證據完全闕如，卻毫無任何人懷疑這點。實際探訪見識到其少有的獨創性與完美設計後，對建築有所理解的人都能認同這是一座天才藝術家的作品，在當時的茶道世界中，唯有利休擁有這種才華。

這座建築是利休親手創造的，建築史家與茶道研究者雖然一致這麼認為，然而，當談論起「利休的茶室是屬於日本茶道流派當中的哪一派」、「什麼時候建造的」這兩個主題時，總是眾說紛紜，莫衷一是。

這幾年來我一直關注這個主題，做過諸多思考也為文探討，終於得到一個結論。

首先，從關於利休的那座小小茶室是屬於茶道流派

照片2　右手邊為躙口，雨戶的一部分切割改成躙口拉門。

照片3　左手邊為火爐。右邊的窗是可以見到交錯木條的開口，然後掛上紙窗，全部都是使用手邊易取得的材料的臨時建物。

當中的哪一派談起。當然，我並非茶道史方面的專家，只能依循著中村昌生、熊倉功夫、神津朝夫與日向進等茶道史的專家相關的討論脈絡前進。

至今利休之茶與茶室，皆認為屬於室町時代足利將軍、大名諸侯與上層僧侶等在氣派的書院造當中品味的「殿中之茶」流派，由此利休考量將之「侘茶化」的可能性。

然而，近年提倡的說法為，「殿中之茶」與利休毫無關聯，利休這名天才創造出的應該是與將軍或大名有別的「町人之茶」流派才是。

以前我與磯崎新共同出版一本有關茶的書籍時，磯崎指出，利休以前除了「殿中之茶」還屬於另一種流派，就是在面向庭園而視野開闊、人稱之為「茶屋」的獨立小棟建築內所舉行的天皇與公卿「茶屋之茶」這個流派，對此我無法回應。在利休登場之前，有將軍大名的「殿中之茶」、天皇公卿的「茶屋之茶」以及「町人之茶」三種流派，然而現在我思索出最簡單易懂的脈絡。

不過，相對於將軍大名的書院造與天皇公卿的茶屋，當時的商人足以與之相抗衡的茶會場地為何，真有這種

照片4　床。也稱為室床，牆角的柱與天花板上糊上了土。

照片5　榻榻米一角切下埋進了火爐。

照片6　完美的面之分割。

實力嗎？

有的，至少京中富裕的町人（商人）與國際貿易都市「堺」的商人有這種能力，也就是當時人稱的「市中山居」。

正如字面意思，在嘈雜而地狹人稠的城市中心建造的鄉村風屋舍。觀看那些描繪比利休略晚時期的堺當地景象的繪畫，就會發現興建二層樓的商家右邊的牆上設有木門狀的小出入口，這裡就是主人迎接客人的地方。木門的深處設有主屋與鄰地間細長的庭園，前端則設有草葺的小庵。

當然，這處小出入口就是後來的「躪口」，細長的庭園也就是「露地」，而小庵就是利休佗茶的茶室原型。

始於西行法師，吉田兼好與鴨長明等中世的文化隱者居住的山邊草庵傳統，後來引進堺，對於這些富裕的國際貿易商人而言，在人口過度稠密的市中心裡，能夠在相對極為自然的山居生活中品味茶湯是一大樂事，也能讓心情暫時放鬆。在「都市」中偏安於「鄙處」，可說是最奢侈的享受。

照片7　讓人想起屋簷的天花板。

然而，利休的草庵風茶室不可能單單只有市中山居這個源頭。仔細觀察待庵，土壁中可見到細竹與細木交織的窗戶，將雨戶的一部分切割改成躙口的拉門，榻榻米的一隅切下並埋進火爐，再加上奇妙凹凸的天井，都是一般草庵絕對不會出現的奇特作法，除了市中山居，不得不說應該還有另一種建築流派影響了待庵才是。

到底是哪種建築呢？

就是「圍」。

當時戰場上的武將，不論是面臨戰事得靜下心來或者為了提高士氣，都需要喝茶，為此臨時搭建的茶室就稱為「圍」。這時，手邊有什麼材料就拿來圍出臨時的品茶空間。

在利休之前，有「殿中之茶」、「茶屋之茶」、「市中山居之茶」，然後是集大成的「圍之茶」。

千載難逢的機會

堺當地有不少市中山居，出身於堺的愛好茶道的年輕商人利休也常使用這空間，至於戰場上的「圍」，

就算利休不是武家出身，應該也不陌生吧。即使他從未在戰場上使用過，在閒談之間聽人提起也會感興趣吧，說不定他也抱著什麼時候親手建造這種臨時茶室的念頭呢。

在待庵之前，利休腦海中已經有「市中山居」與「圍」這兩種茶室形式的意象。當然，多少也有對殿中之茶與茶屋之茶兩者的反彈之意。

然後，時間來到天正10（1582）年，利休60歲時，發生了本能寺之變，兩種茶室合而為一的機會來臨了。

以利休為首的堺地商人，擔任攻打毛利的山陽道遠征途中的秀吉軍兵站（軍需補給），主要的武器彈藥都是透過兵站補給，所以必須明確掌握戰況，當秀吉準備討伐光秀開始中國大返還時，消息立刻就傳到堺，而且也收到秀吉打算將本陣設在天王山山腳下的山崎西觀音寺（現今的三得利山崎蒸餾所）的通知。若是不知道本陣設在何處，武器等軍需物資就無法運送。

我推測，這時利休作出了其他堺地商人無法想像的行動。除了物資之外，利休還帶著木工與泥水匠搭乘自己

照片8　水屋的棚架，傑出的面與線的立體分割。

圖1　天正10年，天王山之戰（山崎之戰）陣地圖。

西觀音寺的「圍」，對秀吉而言可以說是「聖

獲勝的秀吉，在尚未結束與柴田勝家爭奪信長後繼地位的紛爭時，就率先於天王山，包括山腰的寶積寺在內建立山崎城，將山崎町視為秀吉臨時政權的城下町，並且賜予利休房舍。

乘馬奔馳完成中國大返還的秀吉，一進到本陣西觀音寺，首先到利休的圍內喝茶，待身心回復後，下令出陣迎戰，擔任先鋒的是利休的茶道弟子高山右近，一舉擊潰在山崎町靠京都側的外圍地區擺陣的光秀軍，決定天下大勢的天王山之戰勝負立判。戰事之後，秀吉回到本陣，再度欣喜地品味利休的茶。

的船，越過大阪灣，往淀川上游航行，在山崎的港口登陸，進入附近的西觀音寺，因為身為兵站物資管理者所以在寺境內到處遊走，發現無人使用的小阿彌陀堂，於是快速動手建起「圍」。這時離秀吉到達還有三日時間，將古老寺堂的一角豎起柱子，拆掉窗戶，運來雨戶與榻榻米，土壁只要塗上灰泥修改一部分，這樣的工程，三日夜的工時是可能完成的。

物」，於是移築至與利休十分親近的住持功叔所主持的山崎妙喜庵。

移築時，因為是快速搭建的臨時建築，所以不得不再度加工與增添建材，然而就聖物而言，整體外觀與主要部材都保留下來了，這點是沒有問題的。

這座「圍」，後來稱為待庵，現在仍存在於山崎的妙喜庵。

以上的待庵故事中，「這時利休作出其他堺地商人無法想像的行動」之後的情節都是我的推測，不過我認為，這是對於「待庵的建造時期」、「待庵的建造方式」與「待庵在秀吉過世後的維護」等謎團中，最容易解釋得通的推測說法。

代後記

「建築如此這般偵探團」從2011（平成23）年1月開始連載，在迎向連載第50回的2015（平成27）年9月，與作者進行了紀念專訪，談到一些連載文章中沒提到的幕後花絮與逸事。謹以本篇代替本書後記。

丹下建築與我

編輯：關於世界知名的建築師丹下健三的作品「戰歿學徒紀念館」（南淡路市），藤森老師似乎是世上首度公開發表這座建築的。

藤森：告訴我世上有戰歿學徒紀念館這座建築的，是一位美國的女性研究者。她告訴我「是好作品所以去看吧」，那是日本完全沒人知道的丹下作品。當我前往參訪後，發現是非常有意思的作品，明明是佳作為什麼沒有發表呢？在丹下的允許下，我詢問當時的負責人神谷宏治，得知丹下建造過程中對推動這座建築的那些人不快感逐漸激增，後來他在完工式缺席，所以也沒有發表這件作品。我所著的丹下作品集※1成了首度公開的回憶之作。

編輯：以國立代代木競技場與明治神宮的位置關係為首，丹下設計的意圖到底為何？

藤森：丹下從戰前就秉持著以某物為目標與建築物形成軸線的作法。在戰歿學徒紀念館，軸線朝向瀨戶內海，而國立代代木競技場卻意外地以明治神宮本殿為目標。丹下想做的是建築設計與都市設計（非都市計畫），後者以史高比耶計畫※2為象徵性代表，雖然設計上相當順利，但執行起來非常困難的一項計畫。他在阿拉伯諸國的計畫某種程度上算是順利，但我認為建築設計方面的完成度並未達到預期目標。

編輯：還有其他丹下建築的特徵嗎？

藤森：雖然有軸線貫穿，然而卻同時是左右非對稱的配置。這種作法從他戰前的競圖案開始，無論是廣島和平紀念中心的配置計畫、香川縣廳舍、國立代代木競技場等代表作都是採用這種作法。軸線貫穿是為了產生紀念碑性，左右非對稱的作法，是為了取代歐洲自金字塔以後的大量紀念碑性質，希望產生像日本的神社或法隆寺這類環境上的紀念碑性質。

編輯：可以告訴我們丹下先生是什麼樣的人嗎？

藤森：以一句話來形容丹下的個人特質就是，「對建築以外事物完全沒興趣的人」。他全身心靈投入於建築設計。人家不是說什麼天才的集中力嗎？他就是這樣的人。

據說，當他設計時，就算上洗手間，腦海裡也是滿滿的設計工作，結果還會搞錯門口，只好對著所內員工難為情地抓抓頭化解尷尬。

朝向瀨戶內海的戰歿學徒紀念館「年輕人的廣場」。

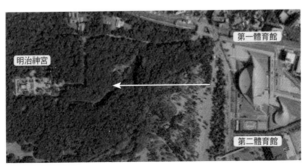

國立代代木競技場與明治神宮（使用國土地理院空拍圖製作）。

茶室與我

編輯：茶室與丹下建築相形之下為極小空間，自己剛開始設計時是基於什麼樣的概念呢？

藤森：我本來希望有人看到時會覺得「喔，居然有這樣的建築啊。」然而並非為了標新立異才創作的，一開始的設計其實很普通，在進行設計的過程中漸漸變得「奇特」，然後又稍微回到原來的構思，反覆修改※3最後終於設計得以落實。見到的人都覺得「雖然有點奇特但也還是正常的建築」，終於完成可以接受的作品。

編輯：這跟您專攻的建築史是不同的領域吧？

藤森：雖然從學生時代我就對設計有自信，但還是有所考量而選擇了建築史這條路。具體的目標是，寫出當時還沒有被好好撰述的有關日本近代建築史的通史。我進入研究所就讀後，全心投入歷史研究，沉潛於跟現在完全不同的世界裡，在45歲左右終於達成書寫通史這個目標，正巧我出生成長的村落有項建造神長官守矢史料館的計畫，於是我接下設計工作並執行。之後，就維持這種身兼二職的狀態了。

編輯：可否為讀者介紹自己設計的茶室呢？

藤森：高過庵是我的自信之作。雖然也有其他這種形狀的迷你建築，但是在兩根高柱（山裡砍來的栗木）上泰然

高過庵（2004年）。形狀獨特且任憑觀者解讀。

飛天泥舟（2010年）。從兩旁的支柱透過鋼索懸吊起。原本設置在長野縣茅野市美術館敷地內，目前已經移至高過庵附近的地點。

自若地搭建起茶室就讓人覺得奇特了。另一方面，我認為飛天泥舟是失敗之作。感覺不像是飄浮在空中，因為它的底部是圓形的。就像太空船隨時都予人飛翔的印象，可是泥舟外觀上並沒有讓人感受到這點，如果這個像一般住家一樣底部做成四方箱型，或許會成為我所期望的意象。原本計畫中泥舟要做得更長，像鯨魚一樣，但在排列船的肋材時，判斷過大會造成危險，所以長度縮為原定的三分之二。結果鯨魚就變成了河豚，對建築來說是「搞笑過頭」的狀況，這點也不太好。那種自然而然生成的幽默感就成了我想要的會心一笑效果。

建造茶室的時候，首先只是畫個簡單的草圖而已，並不會畫出詳細的圖面。進山裡砍伐木材、抹泥土壁這類作業都是自己來，或是請友人、學生幫忙，不過比較困難的部分還是得請專家處理。若是先畫詳細圖面，在中途變更設計或者有多處要配合現場調整，就派不上用場了。

建築偵探接下來要往何處去

編輯：可以告訴我們今後建築的發展方向與自身的計畫嗎？

藤森：未來會越來越往高度化、工業化與資訊化發

467

展，還有建築要如何融入自然或者體現性等主題吧。

我還會持續進行到目前為止的走訪世界與日本建築、思考以及將想法寫下來的工作，然後也建造房子，就是反覆進行這些。我所尊敬的友人伊東豐雄對我說「像你這樣真好」，客觀來看或許確實如此。然而，對我而言，我只是剛好每次都做自己想做的事情而已。

建築偵探藤森總是透過獨特觀點並佐以生動易懂的表現，讓讀者享受看建築的樂趣，期待建築偵探今後更為活躍。

※ 1 丹下作品集：《丹下健三》（新建築社，2002年，丹下健三、藤森照信合著）。

※ 2 史高比耶計畫：1963年地震災後，北馬其頓共和國的首都史高比耶（Skopje）的復興計畫。在國際指名競圖案中獲評為一等的丹下設計小組，同時參與都市再造的設計任務。

※ 3 【譯者註】反覆修改：藤森老師茶室「高過庵」從構思到完成四年間反覆修改的完整草圖，收錄於《藤森照信論建築》（遠流，2019年，藤森照信著、黃俊銘譯）。

藤森照信 建築偵探放浪記
順風隨心的建築探訪

作者──藤森照信　　譯者──謝晴　　審定──黃俊銘
特約主編──曾慧雪　　副總編輯──曾淑正　　美術編輯──陳春惠
封面設計──朱疋　　行銷企劃──葉玫玉

發行人──王榮文
出版發行──遠流出版事業股份有限公司
地址──台北市中山北路一段11號13樓
劃撥帳號──0189456-1
電話──(02) 25710297　　傳真──(02) 25710197

著作權顧問──蕭雄淋律師
2022年1月1日 初版一刷
售價──新台幣990元
缺頁或破損的書，請寄回更換
有著作權·侵害必究 Printed in Taiwan
ISBN 978-957-32-9348-4（平裝）

YL─遠流博識網 http://www.ylib.com
E-mail: ylib@ylib.com

國家圖書館出版品預行編目（CIP）資料

藤森照信 建築偵探放浪記：順風隨心的建築探訪 / 藤森照信著；
　謝晴譯. -- 初版. -- 臺北市：遠流出版事業股份有限公司，2022.1
　　面；　公分
　　譯自：藤森照信の建築偵探放浪記：風の向くまま気の向くまま
　　ISBN 978-957-32-9348-4（平裝）

　1.建築

920.1　　　　　　　　　　　　　　　　110017740